楊英風全集

YUYU YANG CORPUS

景觀規畫 IV

第九卷 Volume 9

Lifescape design IV

策畫／國立交通大學

主編／國立交通大學楊英風藝術研究中心
　　　財團法人楊英風藝術教育基金會

出版／藝術家出版社

感謝　APPRECIATE

國立交通大學	National Chiao Tung University
朱銘文教基金會	Nonprofit Organization Juming Culture and Education Foundation
新竹法源講寺	Hsinchu Fa Yuan Temple
新竹永修精舍	Hsinchu Yong Xiu Meditation Center
張榮發基金會	Yung-fa Chang Foundation
高雄麗晶診所	Kaohsiung Li-ching Clinic
典藏藝術家庭	Art & Collection Group
謝金河	Chin-ho Shieh
葉榮嘉	Yung-chia Yeh
許順良	Shun-liang Shu
麗寶文教基金會	Lihpao Foundation
許雅玲	Ya-Ling Hsu
杜隆欽	Long-Chin Tu
洪美銀	Mei-Yin Hong
劉宗雄	Liu Tzung Hsiung
捷拓科技股份有限公司	Minmax Technology Co., Ltd.
永達保險經紀人股份有限公司	Everpro Insurance Brokers Co., Ltd.
霍克國際藝術股份有限公司	Hoke Art Gallery
梵藝術	Fine Art Center
詹振芳	Chan Cheng Fang
裕隆集團嚴凱泰	Yulon Group CEO Mr. Kenneth K. T. Yen

對《楊英風全集》的大力支持及贊助

For your great advocacy and support to *Yuyu Yang Corpus*

楊英風全集

YUYU YANG CORPUS

景觀規畫 IV

第九卷

Volume 9

Lifescape design IV

目次

● 「案名附註＊號者為經編者調整」

Contents

Lifescape design ⋯⋯⋯ 27

目 次

Contents

吳 序

　　一九九六年，楊英風教授為國立交通大學的一百週年校慶，製作了一座大型不鏽鋼雕塑〔緣慧潤生〕，從此與交大結緣。如今，楊教授十餘座不同時期創作的雕塑散佈在校園裡，成為交大賞心悅目的校園景觀。

　　一九九九年，為培養本校學生的人文氣質、鼓勵學校的藝術研究風氣，並整合科技教育與人文藝術教育，與楊英風藝術教育基金會共同成立了「楊英風藝術研究中心」，隸屬於交通大學圖書館，座落於浩然圖書館內。在該中心指導下，由楊教授的後人與專業人才有系統地整理、研究楊教授為數可觀的、未曾公開的、珍貴的圖文資料。經過八個寒暑，先後完成了「影像資料庫建制」、「國科會計畫之楊英風數位美術館」、「文建會計畫之數位典藏計畫」等工作，同時總彙了一套《楊英風全集》，全集三十餘卷，正陸續出版中。《楊英風全集》乃歷載了楊教授一生各時期的創作風格與特色，是楊教授個人藝術成果的累積，亦堪稱為台灣乃至近代中國重要的雕塑藝術的里程碑。

　　整合科技教育與人文教育，是目前國內大學追求卓越、邁向顛峰的重要課題之一，《楊英風全集》的編纂與出版，正是本校在這個課題上所作的努力與成果。

<div align="right">

國立交通大學校長
2007 年 6 月 14 日

</div>

Preface I

June 14, 2007

In 1996, to celebrate the 100th anniversary of the National Chiao Tung University, Prof. Yuyu Yang created a large scale stainless steel sculpture named "Grace Bestowed on Human Beings". This was the beginning of the relationship between the University and Prof. Yang. Presently there are more than ten pieces of Prof. Yang's sculptures helping to create a pleasant environment within the campus.

In 1999, in order to encourage the students' understanding of humanity, to encourage academic research in artistic fields, and to integrate technology with humanity and art education, National Chiao Tung University, cooperating with Yuyu Yang Art Education Foundation, established Yuyu Yang Art Research Center which is located in Hao Ran Library, underneath National Chiao Tung University Library. With the guidance of the Center, Prof. Yang's descendants and some experts systematically compiled the sizeable and precious documents which had never shown to the public. After eight years, several projects had been completed, including the Establishment of Image Database, Yuyu Yang Digital Art Museum organized by the National Science Council, Yuyu Yang Digital Archives Program organized by the Council for Culture Affairs. Currently, *Yuyu Yang Corpus* consisting of 30 planned volumes is in the process of being published. *Yuyu Yang Corpus* is the fruit of Prof. Yang's artistic achievement, in which the styles and distinguishing features of his creation are compiled. It is an important milestone for sculptural art in Taiwan and in contemporary China.

In order to pursuit perfection and excellence, domestic and foreign universities are eager to integrate technology with humanity and art education. *Yuyu Yang Corpus* is a product of this aspiration.

President of
National Chiao Tung University
Chung-yu Wu

張序

國立交通大學向來以理工聞名，是眾所皆知的事，但在二十一世紀展開的今天，科技必須和人文融合，才能創造新的價值，帶動文明的提昇。

個人主持校務期間，孜孜於如何將人文引入科技領域，使成為科技創發的動力，也成為心靈豐美的泉源。

一九九四年，本校新建圖書館大樓接近完工，偌大的資訊廣場，需要一些藝術景觀的調和，我和雕塑大師楊英風教授相識十多年，遂推薦大師為交大作出曠世作品，終於一九九六年完成以不銹鋼成型的巨大景觀雕塑〔緣慧潤生〕，也成為本校建校百周年的精神標竿。

隔年，楊教授即因病辭世，一九九九年蒙楊教授家屬同意，將其畢生創作思維的各種文獻史料，移交本校圖書館，成立「楊英風藝術研究中心」，並於二○○○年舉辦「人文‧藝術與科技──楊英風國際學術研討會」及回顧展。這是本校類似藝術研究中心，最先成立的一個；也激發了日後「漫畫研究中心」、「科技藝術研究中心」、「陳慧坤藝術研究中心」的陸續成立。

「楊英風藝術研究中心」正式成立以來，在財團法人楊英風藝術教育基金會董事長寬謙師父的協助配合下，陸續完成「楊英風數位美術館」、「楊英風文獻典藏室」及「楊英風電子資料庫」的建置；而規模龐大的《楊英風全集》，構想始於二○○一年，原本希望在二○○二年年底完成，作為教授逝世五周年的獻禮。但由於內容的豐碩龐大，經歷近五年的持續工作，終於在二○○五年年底完成樣書編輯，正式出版。而這個時間，也正逢楊教授八十誕辰的日子，意義非凡。

這件歷史性的工作，感謝本校諸多同仁的支持、參與，尤其原先擔任校外諮詢委員也是國內知名的美術史學者蕭瓊瑞教授，同意出任《楊英風全集》總主編的工作，以其歷史的專業，使這件工作，更具史料編輯的系統性與邏輯性，在此一併致上謝忱。

希望這套史無前例的《楊英風全集》的編成出版，能為這塊土地的文化累積，貢獻一份心力，也讓年輕學子，對文化的堅持、創生，有相當多的啓發與省思。

國立交通大學前校長 張俊彥

Preface II

National Chiao Tung University is renowned for its sciences. As the 21st century begins, technology should be integrated with humanities and it should create its own value to promote the progress of civilization.

Since I led the school administration several years ago, I have been seeking for many ways to lead humanities into technical field in order to make the cultural element a driving force to technical innovation and make it a fountain to spiritual richness.

In 1994, as the library building construction was going to be finished, its spacious information square needed some artistic grace. Since I knew the master of sculpture Prof. Yuyu Yang for more than ten years, he was commissioned this project. The magnificent stainless steel environmental sculpture "Grace Bestowed on Human Beings" was completed in 1996, symbolizing the NCTU's centennial spirit.

The next year, Prof. Yuyu Yang left our world due to his illness. In 1999, owing to his beloved family's generosity, the professor's creative legacy in literary records was entrusted to our library. Subsequently, Yuyu Yang Art Research Center was established. A seminar entitled "Humanities, Art and Technology - Yuyu Yang International Seminar" and another retrospective exhibition were held in 2000. This was the first art-oriented research center in our school, and it inspired several other research centers to be set up, including Caricature Research Center, Technological Art Research Center, and Hui-kun Chen Art Research Center.

After the Yuyu Yang Art Research Center was set up, the buildings of Yuyu Yang Digital Art Museum, Yuyu Yang Literature Archives and Yuyu Yang Electronic Databases have been systematically completed under the assistance of Kuan-chian Shi, the President of Yuyu Yang Art Education Foundation. The prodigious task of publishing the *Yuyu Yang Corpus* was conceived in 2001, and was scheduled to be completed by the and of 2002 as a memorial gift to mark the fifth anniversary of the passing of Prof. Yuyu Yang. However, it lasted five years to finish it and was published in the end of 2005 because of his prolific works.

The achievement of this historical task is indebted to the great support and participation of many members of this institution, especially the outside counselor and also the well-known art history Prof. Chong-ray Hsiao, who agreed to serve as the chief editor and whose specialty in history makes the historical records more systematical and logical.

We hope the unprecedented publication of the *Yuyu Yang Corpus* will help to preserve and accumulate cultural assets in Taiwan art history and will inspire our young adults to have more reflection and contemplation on culture insistency and creativity.

Former President of
National Chiao Tung University
Chun-yen Chang

楊序

　　雖然很早就接觸過楊英風大師的作品，但是我和大師第一次近距離的深度交會，竟是在翻譯（包含審閱）楊英風的日文資料開始。由於當時有人推薦我來翻譯這些作品，因此這個邂逅真是非常偶然。

　　這些日文資料包括早年的日記、日本友人書信、日文評論等。閱讀楊英風的早年日記時，最令我感到驚訝的是，這日記除了可以了解大師早年的心靈成長過程，同時它也是彌足珍貴的史料。

　　從楊英風的早期日記中，除了得知大師中學時代赴北京就讀日本人學校的求學過程，更令人感到欽佩的就是，大師的堅強毅力與廣泛的興趣乃從中學時即已展現。由於日記記載得很詳細，我們可以看到每學期的課表、考試科目、學校的行事曆（包括戰前才有的「新嘗祭」、「紀元節」、「耐寒訓練」等行事）、當時的物價、自我勉勵的名人格言、作夢、家人以及劇場經營的動態等等。

　　在早期日記中，我認為最能展現大師風範的就是：對藝術的執著、堅強的毅力，以及廣泛、強烈的求知慾。

國立交通大學圖書館館長

Preface Ⅲ

I have known Master Yang and his works for some time already. However, I have not had in-depth contact with Master Yang's works until I translated (and also perused) his archives in Japanese. Due to someone's recommendation, I had this chance to translate these works. It was surely an unexpected meeting.

These Japanese archives include his early diaries, letters from Japanese friends, and Japanese commentaries. When I read Yang's early diaries, I found out that the diaries are not only the record of his growing path, but also the precious historical materials for research.

In these diaries, it is learned how Yang received education at the Japanese high school in Bejing. Furthermore, it is admiring that Master Yang showed his resolute willpower and extensive interests when he was a high-school student. Because the diaries were careful written, we could have a brief insight of the activities at that time, such as the curriculums, subjects of exams, school's calendar (including Niiname-sai (Harvest Festival)) , Kigen-sai (Empire Day), and cold-resistant trainings which only existed before the war (World War II)), prices of commodities, maxims for encouragement, his dreams, his families, the management of a theater, and so on.

In these diaries, several characters that performed Yang's absolute masterly caliber are - his persistence of art, his perseverance, and the wide and strong desire to learn.

Director, National Chiao Tung University Library
Yung-Liang Yang *Yung-Liang Yang*

涓滴成海

楊英風先生是我們兄弟姊妹所摯愛的父親，但是我們小時候卻很少享受到這份天倫之樂。父親他永遠像個老師，隨時教導著一群共住在一起的學生，順便告訴我們做人處世的道理，從來不勉強我們必須學習與他相關的領域。誠如父親當年教導朱銘，告訴他：「你不要當第二個楊英風，而是當朱銘你自己」！

記得有位學生回憶那段時期，他說每天都努力著盡學生本分：「醒師前，睡師後」，卻是一直無法達成。因為父親整天充沛的工作狂勁，竟然在年輕的學生輩都還找不到對手呢！這樣努力不懈的工作熱誠，可以說維持到他逝世之前，終其一生始終如此，這不禁使我們想到：「一分天才，仍須九十九分的努力」這句至理名言！

父親的感情世界是豐富的，但卻是內斂而深沉的。應該是源自於孩提時期對母親不在身邊而充滿深厚的期待，直至小學畢業終於可以投向母親懷抱時，卻得先與表姊定親，又將少男奔放的情懷給鎖住了。無怪乎當父親被震懾在大同雲崗大佛的腳底下的際遇，從此縱情於佛法的領域。從父親晚年回顧展中「向來回首雲崗處，宏觀震懾六十載」的標題，及畢生最後一篇論文〈大乘景觀論〉，更確切地明白佛法思想是他創作的活水源頭。我的出家，彌補了父親未了的心願，出家後我們父女竟然由於佛法獲得深度的溝通，我也經常慨歎出家後我才更理解我的父親，原來他是透過內觀修行，掘到生命的泉源，所以創作簡直是隨手捻來，件件皆是具有生命力的作品。

面對上千件作品，背後上萬件的文獻圖像資料，這是父親畢生創作，幾經遷徙殘留下來的珍貴資料，見證著台灣美術史發展中，不可或缺的一塊重要領域。身為子女的我們，正愁不知如何正確地將這份寶貴的公共文化財，奉獻給社會與眾生之際，國立交通大學前任校長張俊彥適時地出現，慨然應允與我們基金會合作成立「楊英風藝術研究中心」，企圖將資訊科技與人文藝術作最緊密的結合。先後完成了「楊英風數位美術館」、「楊英風文獻典藏室」與「楊英風電子資料庫」，而規模最龐大、最複雜的是《楊英風全集》，則整整戮力近五年，才於2005年年底出版第一卷。

在此深深地感恩著這一切的因緣和合，張前校長俊彥、蔡前副校長文祥、楊前館長維邦、林前教務長振德，以及現任校長吳重雨教授、圖書館劉館長美君的全力支援，編輯小組諮詢委員會十二位專家學者的指導。蕭瓊瑞教授擔任總主編，李振明教授及助理張俊哲先生擔任美編指導，本研究中心的同仁鈴如、瑋鈴、慧敏擔任分冊主編，還有過去如海、怡勳、美璟、秀惠、盈龍與珊珊的投入，以及家兄嫂奉琛及維妮與法源講寺及永修精舍的支持和幕後默默的耕耘者，更感謝朱銘先生在得知我們面對《楊英風全集》龐大的印刷經費相當困難時，慨然捐出十三件作品，價值新台幣六百萬元整，以供義賣。還有在義賣過程中所有贊助者的慷慨解囊，更促成了這幾乎不可能的任務，才有機會將一池靜靜的湖水，逐漸匯集成大海般的壯闊。

<div style="text-align: right">

楊英風藝術教育基金會
董事長　釋寬謙

</div>

Little Drops Make An Ocean

Yuyu Yang was our beloved father, yet we seldom enjoyed our happy family hours in our childhoods. Father was always like a teacher, and was constantly teaching us proper morals, and values of the world. He never forced us to learn the knowledge of his field, but allowed us to develop our own interests. He also told Ju Ming, a renowned sculptor, the same thing that "Don't be a second Yuyu Yang, but be yourself !"

One of my father's students recalled that period of time. He endeavored to do his responsibility - awake before the teacher and asleep after the teacher. However, it was not easy to achieve because of my father's energetic in work and none of the student is his rival. He kept this enthusiasm till his death. It reminds me of a proverb that one percent of genius and ninety nine percent of hard work leads to success.

My father was rich in emotions, but his feelings were deeply internalized. It must be some reasons of his childhood. He looked forward to be with his mother, but he couldn't until he graduated from the elementary school. But at that moment, he was obliged to be engaged with his cousin that somehow curtailed the natural passion of a young boy. Therefore, it is understandable that he indulged himself with Buddhism. We could clearly understand that the Buddha dharma is the fountain of his artistic creation from the headline - "Looking Back at Yuen-gang, Touching Heart for Sixty Years" of his retrospective exhibition and from his last essay "Landscape Thesis". My forsaking of the world made up his uncompleted wishes. I could have deep communication through Buddhism with my father after that and I began to understand that my father found his fountain of life through introspection and Buddhist practice. So every piece of his work is vivid and shows the vitality of life.

Father left behind nearly a thousand pieces of artwork and tens of thousands of relevant documents and graphics, which are preciously preserved after the migration. These works are the painstaking efforts in his lifetime and they constitute a significant part of contemporary art history. While we were worrying about how to donate these precious cultural legacies to the society, Mr. Chun-yen Chang, former President of National Chiao Tung University, agreed to collaborate with our foundation in setting up Yuyu Yang Art Research Center with the intention of integrating information technology with art. As a result, Yuyu Yang Digital Art Museum, Yuyu Yang Literature Archives and Yuyu Yang Electronic Databases have been set up. But the most complex and prodigious was the *Yuyu Yang Corpus*; it took five whole years.

We owe a great deal to the support of NCTU's former president Chun-yen Chang, former vice president Wen-hsiang Tsai, former library director Wei-bang Yang, former dean of academic Cheng-te Lin and NCTU's president Chung-yu Wu, library director Mei-chun Liu as well as the direction of the twelve scholars and experts that served as the editing consultation. Prof. Chong-ray Hsiao is the chief editor. Prof. Cheng-ming Lee and assistant Jun-che Chang are the art editor guides. Ling-ju, Wei-ling and Hui-ming in the research center are volume editors. Ju-hai, Yi-hsun, Mei-jing, Xiu-hui, Ying-long and Shan-shan also joined us, together with the support of my brother Fong-sheng, sister-in-law Wei-ni, Fa Yuan Temple, Yong Xiu Meditation center and many other contributors. Moreover, we must thank Mr. Ju Ming. When he knew that we had difficulty in facing the huge expense of printing *Yuyu Yang Corpus*, he donated thirteen works that the entire value was NTD 6,000,000 liberally for a charity bazaar. Furthermore, in the process of the bazaar, all of the sponsors that made generous contributions helped to bring about this almost impossible mission. Thus scattered bits and pieces have been flocked together to form the great majesty.

President of
Yuyu Yang Art Education Foundation
Kuan-Chian Shi

Kuan - Chian Shi

為歷史立一巨石──關於《楊英風全集》

　　在戰後台灣美術史上，以藝術材料嘗試之新、創作領域橫跨之廣、對各種新知識、新思想探討之勤，並因此形成獨特見解、創生鮮明藝術風貌，且留下數量龐大的藝術作品與資料者，楊英風無疑是獨一無二的一位。在國立交通大學支持下編纂的《楊英風全集》，將證明這個事實。

　　視楊英風為台灣的藝術家，恐怕還只是一種方便的說法。從他的生平經歷來看，這位出生成長於時代交替夾縫中的藝術家，事實上，足跡橫跨海峽兩岸以及東南亞、日本、歐洲、美國等地。儘管在戰後初期，他曾任職於以振興台灣農村經濟為主旨的《豐年》雜誌，因此深入農村，也創作了為數可觀的各種類型的作品，包括水彩、油畫、雕塑，和大批的漫畫、美術設計等等；但在思想上，楊英風絕不是一位狹隘的鄉土主義者，他的思想恢宏、關懷廣闊，是一位具有世界性視野與氣度的傑出藝術家。

　　一九二六年出生於台灣宜蘭的楊英風，因父母長年在大陸經商，因此將他託付給姨父母撫養照顧。一九四○年楊英風十五歲，隨父母前往中國北京，就讀北京日本中等學校，並先後隨日籍老師淺井武、寒川典美，以及旅居北京的台籍畫家郭柏川等習畫。一九四四年，前往日本東京，考入東京美術學校建築科；不過未久，就因戰爭結束，政局變遷，而重回北京，一面在京華美術學校西畫系，繼續接受郭柏川的指導，同時也考取輔仁大學教育學院美術系。唯戰後的世局變動，未及等到輔大畢業，就在一九四七年返台，自此與大陸的父母兩岸相隔，無法見面，並失去經濟上的奧援，長達三十多年時間。隻身在台的楊英風，短暫在台灣大學植物系從事繪製植物標本工作後，一九四八年，考入台灣省立師範學院藝術系（今台灣師大美術系），受教溥心畬等傳統水墨畫家，對中國傳統繪畫思想，開始有了瞭解。唯命運多舛的楊英風，仍因經濟問題，無法在師院完成學業。一九五一年，自師院輟學，應同鄉畫壇前輩藍蔭鼎之邀，至農復會《豐年》雜誌擔任美術編輯，此一工作，長達十一年；不過在這段時間，透過他個人的努力，開始在台灣藝壇展露頭角，先後獲聘為中國文藝協會民俗文藝委員會常務委員（1955-）、教育部美育委員會委員（1957-）、國立歷史博物館推廣委員（1957-）、巴西聖保羅雙年展參展作品評審委員（1957-）、第四屆全國美展雕塑組審查委員（1957-）等等，並在一九五九年，與一些具創新思想的年輕人組成日後影響深遠的「現代版畫會」。且以其聲望，被推舉為當時由國內現代繪畫團體所籌組成立的「中國現代藝術中心」召集人；可惜這個藝術中心，因著名的政治疑雲「秦松事件」（作品被疑為與「反蔣」有關），而宣告夭折（1960）。不過楊英風仍在當年，盛大舉辦他個人首次重要個展於國立歷史博物館，並在隔年（1961），獲中國文藝協會雕塑獎，也完成他的成名大作──台中日月潭教師會館大型浮雕壁畫群。

　　一九六一年，楊英風辭去《豐年》雜誌美編工作，一九六二年受聘擔任國立台灣藝術專科學校（今台灣藝大）美術科兼任教授，培養了一批日後活躍於台灣藝術界的年輕雕塑家。一九六三年，他以北平輔仁大學校友會代表身份，前往義大利羅馬，並陪同于斌主教晉見教宗保祿六世；此後，旅居義大利，直至一九六六年。期間，他創作了大批極為精采的街頭速寫作品，並在米蘭舉辦個展，展出四十多幅版畫與十件雕塑，均具相當突出的現代風格。此外，他又進入義大利國立造幣雕刻專門學校研究銅章雕刻；返國後，舉辦「義大利銅章雕刻展」於國立歷史博物館，是台灣引進銅章雕刻

的先驅人物。同年（1966），獲得第四屆全國十大傑出青年金手獎榮譽。

隔年（1967），楊英風受聘擔任花蓮大理石工廠顧問，此一機緣，對他日後大批精采創作，如「山水」系列的激發，具直接的影響；但更重要者，是開啓了日後花蓮石雕藝術發展的契機，對台灣東部文化產業的提升，具有重大且深遠的貢獻。

一九六九年，楊英風臨危受命，在極短的時間，和有限的財力、人力限制下，接受政府委託，創作完成日本大阪萬國博覽會中華民國館的大型景觀雕塑〔鳳凰來儀〕。這件作品，是他一生重要的代表作之一，以大型的鋼鐵材質，形塑出一種飛翔、上揚的鳳凰意象。這件作品的完成，也奠定了爾後和著名華人建築師貝聿銘一系列的合作。貝聿銘正是當年中華民國館的設計者。

〔鳳凰來儀〕一作的完成，也促使楊氏的創作進入一個新的階段，許多來自中國傳統文化思想的作品，一一湧現。

一九七七年，楊英風受到日本京都觀賞雷射藝術的感動，開始在台灣推動雷射藝術，並和陳奇祿、毛高文等人，發起成立「中華民國雷射科藝推廣協會」，大力推廣科技導入藝術創作的觀念，並成立「大漢雷射科藝研究所」，完成於一九八○的〔生命之火〕，就是台灣第一件以雷射切割機完成的雕刻作品。這件工作，引發了相當多年輕藝術家的投入參與，並在一九八一年，於圓山飯店及圓山天文台舉辦盛大的「第一屆中華民國國際雷射景觀雕塑大展」。

一九八六年，由於夫人李定的去世，與愛女漢珩的出家，楊英風的生命，也轉入一個更為深沈內蘊的階段。一九八八年，他重遊洛陽龍門與大同雲岡等佛像石窟，並於一九九○年，發表〈中國生態美學的未來性〉於北京大學「中國東方文化國際研討會」；〈楊英風教授生態美學語錄〉也在《中時晚報》、《民眾日報》等媒體連載。同時，他更花費大量的時間、精力，為美國萬佛城的景觀、建築，進行規畫設計與修建工程。

一九九三年，行政院頒發國家文化獎章，肯定其終生的文化成就與貢獻。同年，台灣省立美術館為其舉辦「楊英風一甲子工作紀錄展」，回顧其一生創作的思維與軌跡。一九九六年，大型的「呦呦楊英風景觀雕塑特展」，在英國皇家雕塑家學會邀請下，於倫敦查爾西港區戶外盛大舉行。

一九九七年八月，「楊英風大乘景觀雕塑展」在著名的日本箱根雕刻之森美術館舉行。兩個月後，這位將一生生命完全貢獻給藝術的傑出藝術家，因病在女兒出家的新竹法源講寺，安靜地離開他所摯愛的人間，回歸宇宙渾沌無垠的太初。

作為一位出生於日治末期、成長茁壯於戰後初期的台灣藝術家，楊英風從一開始便沒有將自己設定在任何一個固定的畫種或創作的類型上，因此除了一般人所熟知的雕塑、版畫外，即使油畫、攝影、雷射藝術，乃至一般視為「非純粹藝術」的美術設計、插畫、漫畫等，都留下了大量的作品，同時也都呈顯了一定的藝術質地與品味。楊英風是一位站在鄉土、貼近生活，卻又不斷追求前衛、時時有所突破、超越的全方位藝術家。

一九九四年，楊英風曾受邀為國立交通大學新建圖書館資訊廣場，規畫設計大型景觀雕塑〔緣慧潤生〕，這件作品在一九九六年完成，作為交大建校百週年紀念。

一九九九年，也是楊氏辭世的第二年，交通大學正式成立「楊英風藝術研究中心」，並與財團法人楊英風藝術教育基金會合作，在國科會的專案補助下，於二〇〇〇年開始進行「楊英風數位美術館」建置計畫；隔年，進一步進行「楊英風文獻典藏室」與「楊英風電子資料庫」的建置工作，並著手《楊英風全集》的編纂計畫。

二〇〇二年元月，個人以校外諮詢委員身份，和林保堯、顏娟英等教授，受邀參與全集的第一次諮詢委員會；美麗的校園中，散置著許多楊英風各個時期的作品。初步的《全集》構想，有三巨冊，上、中冊為作品圖錄，下冊為楊氏日記、工作週記與評論文字的選輯和年表。委員們一致認為：以楊氏一生龐大的創作成果和文獻史料，採取選輯的方式，有違《全集》的精神，也對未來史料的保存與研究，有所不足，乃建議進行更全面且詳細的搜羅、整理與編輯。

由於這是一件龐大的工作，楊英風藝術教育教基金會的董事長寬謙法師，也是楊英風的三女，考量林保堯、顏娟英教授的工作繁重，乃商洽個人前往交大支援，並徵得校方同意，擔任《全集》總主編的工作。

個人自二〇〇二年二月起，每月最少一次由台南北上，參與這項工作的進行。研究室位於圖書館地下室，與藝文空間比鄰，雖是地下室，但空曠的設計，使得空氣、陽光充足。研究室內，現代化的文件櫃與電腦設備，顯示交大相關單位對這項工作的支持。幾位學有專精的專任研究員和校方支援的工讀生，面對龐大的資料，進行耐心的整理與歸檔。工作的計畫，原訂於二〇〇二年年底告一段落，但資料的陸續出土，從埔里楊氏舊宅和台北的工作室，又搬回來大批的圖稿、文件與照片。楊氏對資料的蒐集、記錄與存檔，直如一位有心的歷史學者，恐怕是台灣，甚至海峽兩岸少見的一人。他的史料，也幾乎就是台灣現代藝術運動最重要的一手史料，將提供未來研究者，瞭解他個人和這個時代最重要的依據與參考。

《全集》最後的規模，超出所有參與者原先的想像。全部內容包括兩大部份：即創作篇與文件篇。創作篇的第1至5卷，是巨型圖版畫冊，包括第1卷的浮雕、景觀浮雕、雕塑、景觀雕塑，與獎座，第2卷的版畫、繪畫、雷射，與攝影；第3卷的素描和速寫；第4卷的美術設計、插畫與漫畫；第5卷除大事年表和一篇介紹楊氏創作經歷的專文外，則是有關楊英風的一些評論文字、日記、剪報、工作週記、書信，與雕塑創作過程、景觀規畫案、史料、照片等等的精華選錄。事實上，第5卷的內容，也正是第二部份文件篇的內容的選輯，而文卷篇的詳細內容，總數多達二十冊，包括：文集三冊、研究集五冊、早年日記一冊、工作札記二冊、書信六冊、史料圖片二冊，及一冊較為詳細的生平年譜。至於創作篇的第6至12卷，則完全是景觀規畫案：楊英風一生亟力推動「景觀雕塑」的觀念，因此他的景觀規畫，許多都是「景觀雕塑」觀念下的一種延伸與擴大。這些規畫案有完成的，也有未完成的，但都是楊氏心血的結晶，保存下來，做為後進研究參考的資料，也期待某些案子，可以獲得再生、實現的契機。

類如《楊英風全集》這樣一套在藝術史界，還未見前例的大部頭書籍的編纂，工作的困難與成敗，還不只在全書的架構和分類；最困難的，還在美術的編輯與安排，如何將大小不一、種類材質繁複的圖像、資料，有條不紊，以優美的視覺方式呈現出來？是一個巨大的挑戰。好友台灣師大美術系教授李振明和他的傑出弟子，也是曾經獲得一九九七年國際青年設計大賽台灣區金牌獎的張俊哲先生，可謂不計酬勞地以一種文化貢獻的心情，共同參與了這件工作的進行，在

此表達誠摯的謝意。當然藝術家出版社何政廣先生的應允出版，和他堅強的團隊，尤其是柯美麗小姐辛勞的付出，也應在此致上深深的謝意。

　　個人參與交大楊英風藝術研究中心的《全集》編纂，是一次美好的經歷。許多個美麗的夜晚，住在圖書館旁招待所，多風的新竹、起伏有緻的交大校園，從初春到寒冬，都帶給個人難忘的回憶。而幾次和張校長俊彥院士夫婦與學校相關主管的集會或餐聚，也讓個人對這個歷史悠久而生命常青的學校，留下深刻的印象。在對人文高度憧憬與尊重的治校理念下，張校長和相關主管大力支持《楊英風全集》的編纂工作，已為台灣美術史，甚至文化史，留下一座珍貴的寶藏；也像在茂密的藝術森林中，立下一塊巨大的磐石，美麗的「夢之塔」，將在這塊巨石上，昂然矗立。

　　個人以能參與這件歷史性的工程而深感驕傲，尤其感謝研究中心同仁，包括鈴如、瑋鈴、慧敏，和已經離職的怡勳、美璟、如海、盈龍、秀惠、珊珊的全力投入與配合。而八師父（寬謙法師）、奉琛、維妮，為父親所付出的一切，成果歸於全民共有，更應致上最深沈的敬意。

總主編　蕭瓊瑞

A Monolith in History :
About The *Yuyu Yang Corpus*

The attempt of new art materials, the width of the innovative works, the diligence of probing into new knowledge and new thoughts, the uniqueness of the ideas, the style of vivid art, and the collections of the great amount of art works prove that Yuyu Yang was undoubtedly the unique one In Taiwan art history of post World War II. We can see many proofs in *Yuyu Yang Corpus*, which was compiled with the support of the National Chiao Tung University.

Regarding Yuyu Yang as a Taiwanese artist is only a rough description. Judging from his background, he was born and grew up at the juncture of the changing times and actually traversed both sides of the Taiwan Straits, Japan, Europe and America. He used to be an employee at Harvest, a magazine dedicated to fostering Taiwan agricultural economy. He walked into the agricultural society to have a clear understanding of their lives and created numerous types of works, such as watercolor, oil paintings, sculptures, comics and graphic designs. But Yuyu Yang is not just a narrow minded localism in thinking. On the contrary, his great thinking and his open-minded makes him an outstanding artist with global vision and manner.

Yuyu Yang was born in Yilan, Taiwan, 1926, and was fostered by his grandfather and grandmother because his parents ran a business in China. In 1940, at the age of 15, he was leaving Beijing with his parents, and enrolled in a Japanese middle school there. He learned with Japanese teachers Asai Takesi, Samukawa Norimi, and Taiwanese painter Bo-chuan Kuo. He went to Japan in 1944, and was accepted to the Architecture Department of Tokyo School of Art, but soon returned to Beijing because of the political situation. In Beijing, he studied Western painting with Mr. Bo-chuan Kuo at Jin Hua School of Art. At this time, he was also accepted to the Art Department of Fu Jen University. Because of the war, he returned to Taiwan without completing his studies at Fu Jen University. Since then, he was separated from his parents and lost any financial support for more than three decades. Being alone in Taiwan, Yuyu Yang temporarily drew specimens at the Botany Department of National Taiwan University, and was accepted to the Fine Art Department of Taiwan Provincial Academy for Teachers (is today known as National Taiwan Normal University) in 1948. He learned traditional ink paintings from Mr. Hsin-yu Fu and started to know about Chinese traditional paintings. However, it's a pity that he couldn't complete his academic studies for the difficulties in economy. He dropped out school in 1951 and went to work as an art editor at *Harvest* magazine under the invitation of Mr. Ying-ding Lan, his hometown artist predecessor, for eleven years. During this period, because of his endeavor, he gradually gained attention in the art field and was nominated as a member of the standing committee of China Literary Society Folk Art Council (1955-), the Ministry of Education's Art Education Committee (1957-), the National Museum of History's Outreach Committee (1957-), the Sao Paulo Biennial Exhibition's Evaluation Committee (1957-), and the 4th Annual National Art Exhibition, Sculpture Division's Judging Committee (1957-), etc. In 1959, he founded the Modern Printmaking Society with a few innovative young artists. By this prestige, he was nominated the convener of Chinese Modern Art Center. Regrettably, the art center came to an end in 1960 due to the notorious political shadow - a so-called Qin-song

Event (works were alleged of anti-Chiang). Nonetheless, he held his solo exhibition at the National Museum of History that year and won an award from the ROC Literary Association in 1961. At the same time, he completed the masterpiece of mural paintings at Taichung Sun Moon Lake Teachers Hall.

Yuyu Yang quit his editorial job of *Harvest* magazine in 1961 and was employed as an adjunct professor in Art Department of National Taiwan Academy of Arts (is today known as National Taiwan University of Arts) in 1962 and brought up some active young sculptors in Taiwan. In 1963, he accompanied Cardinal Bing Yu to visit Pope Paul VI in Italy, in the name of the delegation of Beijing Fu Jen University alumni society. Thereafter he lived in Italy until 1966. During his stay in Italy, he produced a great number of marvelous street sketches and had a solo exhibition in Milan. The forty prints and ten sculptures showed the outstanding Modern style. He also took the opportunity to study bronze medal carving at Italy National Sculpture Academy. Upon returning to Taiwan, he held the exhibition of bronze medal carving at the National Museum of History. He became the pioneer to introduce bronze medal carving and won the Golden Hand Award of 4th Ten Outstanding Youth Persons in 1966.

In 1967, Yuyu Yang was a consultant at a Hualien marble factory and this working experience had a great impact on his creation of Lifescape Series hereafter. But the most important of all, he started the development of stone carving in Hualien and had a profound contribution on promoting the Eastern Taiwan culture business.

In 1969, Yuyu Yang was called by the government to create a sculpture under limited financial support and manpower in such a short time for exhibiting at the ROC Gallery at Osaka World Exposition. The outcome of a large environmental sculpture, "Advent of the Phoenix" was made of stainless steel and had a symbolic meaning of rising upward as Phoenix. This work also paved the way for his collaboration with the internationally renowned Chinese architect I.M. Pei, who designed the ROC Gallery.

The completion of "Advent of the Phoenix" marked a new stage of Yuyu Yang's creation. Many works come from the Chinese traditional thinking showed up one by one.

In 1977, Yuyu Yang was touched and inspired by the laser music performance in Kyoto, Japan, and began to advocate laser art. He founded the Chinese Laser Association with Chi-lu Chen and Kao-wen Mao and China Laser Association, and pushed the concept of blending technology and art. "Fire of Life" in 1980, was the first sculpture combined with technology and art and it drew many young artists to participate in it. In 1981, the 1st Exhibition & Congress of the International Society for Laser Artland at the Grand Hotel and Observatory was held in Taipei.

In 1986, Yuyu Yang's wife Ding Lee passed away and her daughter Han-Yen became a nun. Yuyu Yang's life was transformed to an inner stage. He revisited the Buddha stone caves at Loyang Long-men and Datung Yuen-gang in 1988, and two years later, he published a paper entitled "The Future of Environmental Art in China" in a Chinese Oriental Culture International Seminar at

Beijing University. The "Yuyu Yang on Ecological Aesthetics" was published in installments in China Times Express Column and Min Chung Daily. Meanwhile, he spent most time and energy on planning, designing, and constructing the landscapes and buildings of Wan-fo City in the USA.

In 1993, the Executive Yuan awarded him the National Culture Medal, recognizing his lifetime achievement and contribution to culture. Taiwan Museum of Fine Arts held the "The Retrospective of Yuyu Yang" to trace back the thoughts and footprints of his artistic career. In 1996, "Lifescape - The Sculpture of Yuyu Yang" was held in west Chelsea Harbor, London, under the invitation of the England's Royal Society of British Sculptors.

In August 1997, "Lifescape Sculpture of Yuyu Yang" was held at The Hakone Open-Air Museum in Japan. Two months later, the remarkable man who had dedicated his entire life to art, died of illness at Fayuan Temple in Hsinchu where his beloved daughter became a nun there.

Being an artist born in late Japanese dominion and grew up in early postwar period, Yuyu Yang didn't limit himself to any fixed type of painting or creation. Therefore, except for the well-known sculptures and wood prints, he left a great amount of works having certain artistic quality and taste including oil paintings, photos, laser art, and the so-called "impure art": art design, illustrations and comics. Yuyu Yang is the omni-bearing artist who approached the native land, got close to daily life, pursued advanced ideas and got beyond himself.

In 1994, Yuyu Yang was invited to design a Lifescape for the new library information plaza of National Chiao Tung University. This "Grace Bestowed on Human Beings", completed in 1996, was for NCTU's centennial anniversary.

In 1999, two years after his death, National Chiao Tung University formally set up Yuyu Yang Art Research Center, and cooperated with Yuyu Yang Foundation. Under special subsidies from the National Science Council, the project of building Yuyu Yang Digital Art Museum was going on in 2000. In 2001, Yuyu Yang Literature Archives and Yuyu Yang Electronic Databases were under construction. Besides, *Yuyu Yang Corpus* was also compiled at the same time.

At the beginning of 2002, as outside counselors, Prof. Bao-yao Lin, Juan-ying Yan and I were invited to the first advisory meeting for the publication. Works of each period were scattered in the campus. The initial idea of the corpus was to be presented in three massive volumes - the first and the second one contains photos of pieces, and the third one contains his journals, work notes, commentaries and critiques. The committee reached into consensus that the form of selection was against the spirit of a complete collection, and will be deficient in further studying and preserving; therefore, we were going to have a whole search and detailed arrangement for Yuyu Yang's works.

It is a tremendous work. Considering the heavy workload of Prof. Bao-yao Lin and Juan-ying Yan, Kuan-chian Shih, the

President of Yuyu Yang Art Education Foundation and the third daughter of Yuyu Yang, recruited me to help out. With the permission of the NCTU, I was served as the chief editor of *Yuyu Yang Corpus*.

I have traveled northward from Tainan to Hsinchu at least once a month to participate in the task since February 2002. Though the research room is at the basement of the library building, adjacent to the art gallery, its spacious design brings in sufficient air and sunlight. The research room equipped with modern filing cabinets and computer facilities shows the great support of the NCTU. Several specialized researchers and part-time students were buried in massive amount of papers, and were filing all the data patiently. The work was originally scheduled to be done by the end of 2002, but numerous documents, sketches and photos were sequentially uncovered from the workroom in Taipei and the Yang's residence in Puli. Yang is like a dedicated historian, filing, recording, and saving all these data so carefully. He must be the only one to do so on both sides of the Straits. The historical archives he compiled are the most important firsthand records of Taiwanese Modern Art movement. And they will provide the researchers the references to have a clear understanding of the era as well as him.

The final version of the *Yuyu Yang Corpus* far surpassed the original imagination. It comprises two major parts - Artistic Creation and Archives. Volume I to V in Artistic Creation Section is a large album of paintings and drawings, including Volume I of embossment, lifescape embossment, sculptures, lifescapes, and trophies; Volume II of prints, drawings, laser works and photos; Volume III of sketches; Volume IV of graphic designs, illustrations and comics; Volume V of chronology charts, an essay about his creative experience and some selections of Yang's critiques, journals, newspaper clippings, weekly notes, correspondence, process of sculpture creation, projects, historical documents, and photos. In fact, the content of Volume V is exactly a selective collection of Archives Section, which consists of 20 detailed Books altogether, including 3 Books of literature, 5 Books of research, 1 Book of early journals, 2 Books of working notes, 6 Books of correspondence, 2 Books of historical pictures, and 1 Book of biographic chronology. Volumes VI to XII in Artistic Creation Section are about lifescape projects. Throughout his life, Yuyu Yang advocated the concept of "lifescape" and many of his projects are the extension and augmentation of such concept. Some of these projects were completed, others not, but they are all fruitfulness of his creativity. The preserved documents can be the reference for further study. Maybe some of these projects may come true some day.

Editing such extensive corpus like the *Yuyu Yang Corpus* is unprecedented in Taiwan art history field. The challenge lies not merely in the structure and classification, but the greatest difficulty in art editing and arrangement. It would be a great challenge to set these diverse graphics and data into systematic order and display them in an elegant way. Prof. Cheng-ming Lee, my good friend of the Fine Art Department of Taiwan National Normal University, and his pupil Mr. Jun-che Chang, winner of the 1997 International Youth Design Contest of Taiwan region, devoted themselves to the project in spite of the meager remuneration. To whom I would

like to show my grateful appreciation. Of course, Mr. Cheng-kuang He of The Artist Publishing House consented to publish our works, and his strong team, especially the toil of Ms. Mei-li Ke, here we show our great gratitude for you.

It was a wonderful experience to participate in editing the Corpus for Yuyu Yang Art Research Center. I spent several beautiful nights at the guesthouse next to the library. From cold winter to early spring, the wind of Hsin-chu and the undulating campus of National Chiao Tung University left me an unforgettable memory. Many times I had the pleasure of getting together or dining with the school president Chun-yen Chang and his wife and other related administrative officers. The school's long history and its vitality made a deep impression on me. Under the humane principles, the president Chun-yen Chang and related administrative officers support to the *Yuyu Yang Corpus*. This corpus has left the precious treasure of art and culture history in Taiwan. It is like laying a big stone in the art forest. The "Tower of Dreams" will stand erect on this huge stone.

I am so proud to take part in this historical undertaking, and I appreciated the staff in the research center, including Ling-ju, Wei-ling, Hui-ming, and those who left the office, Yi-hsun, Mei-jing, Ju-hai, Ying-long, Xiu-hui and Shan-shan. Their dedication to the work impressed me a lot. What Master Kuan-chian Shih, Fong-sheng, and Wei-ni have done for their father belongs to the people and should be highly appreciated.

Chief Editor of the *Yuyu Yung Corpus*
Chong-ray Hsiao

Chong-ray Hsiao

景觀規畫
Lifescape design

◆台北天母滿庭芳庭園設計案*

The lifescape design for the Mantingfang Garden, Tianmu, Taipei (1981)

時間、地點：1981、台北天母

◆背景概述

　　在此案，楊英風接受住宅主人委託，共規畫設計了一樓接待客廳入口旁的庭石水池佈置、車道石牆設置、二樓瀑布庭園，以及步道石頭鋪設等。　　*(編按)*

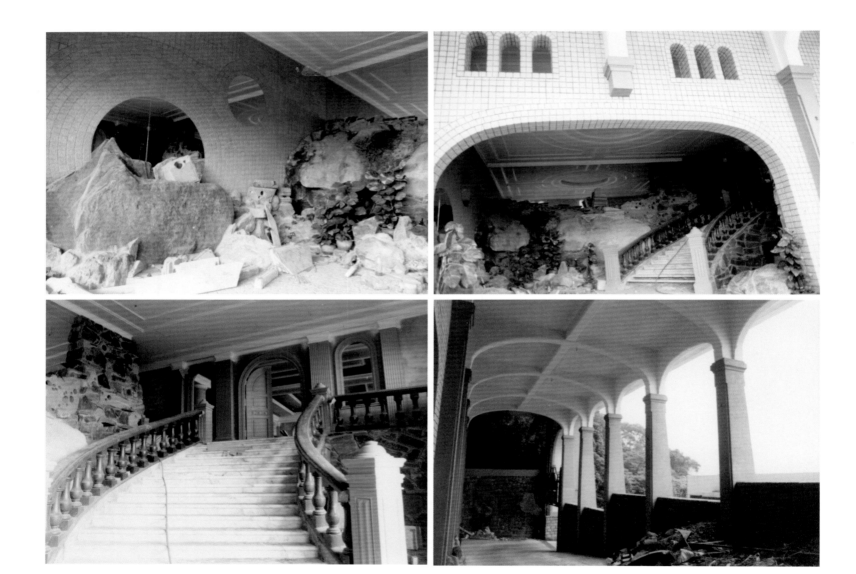

施工照片

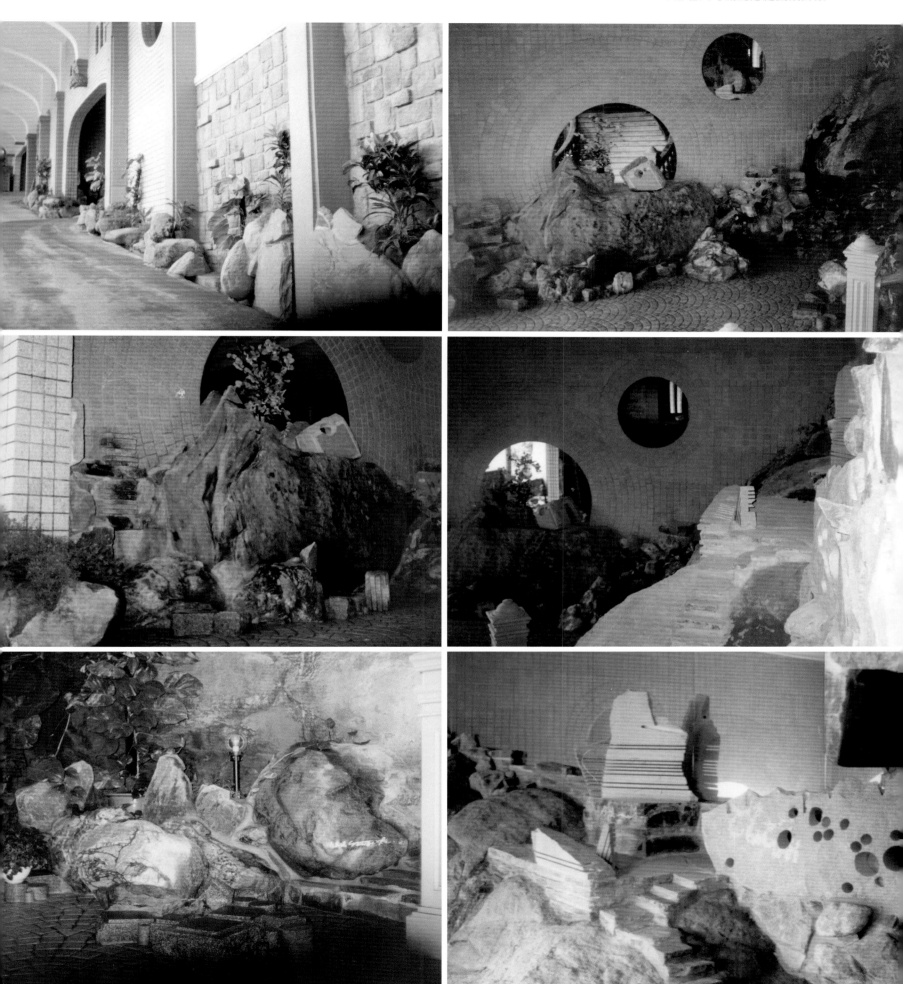

完成影像

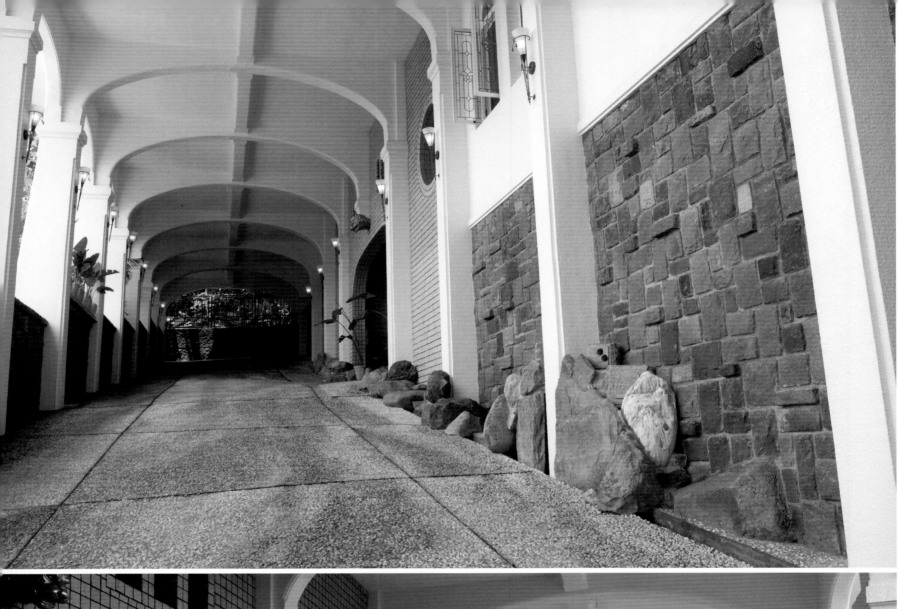
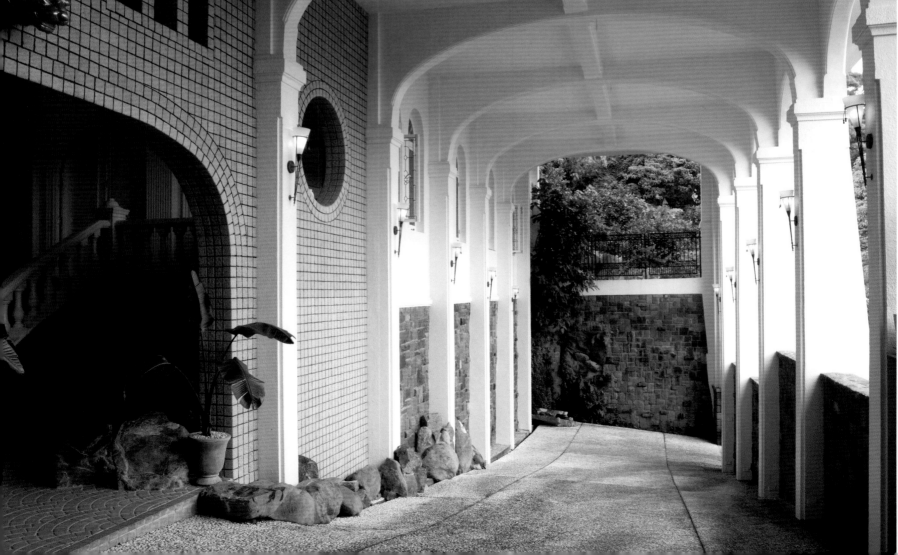

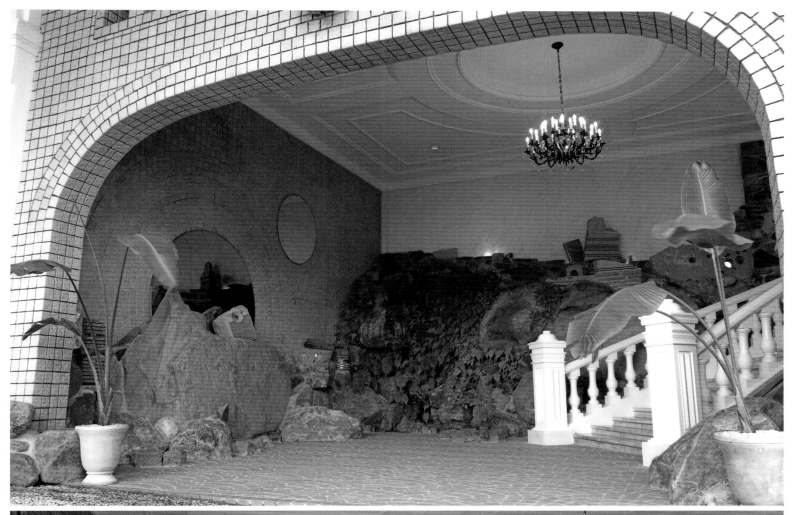

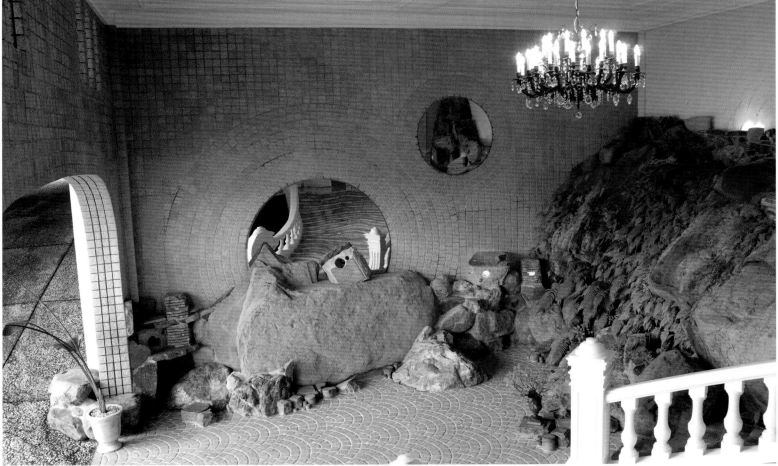

完成影像（2005，龐元鴻攝）

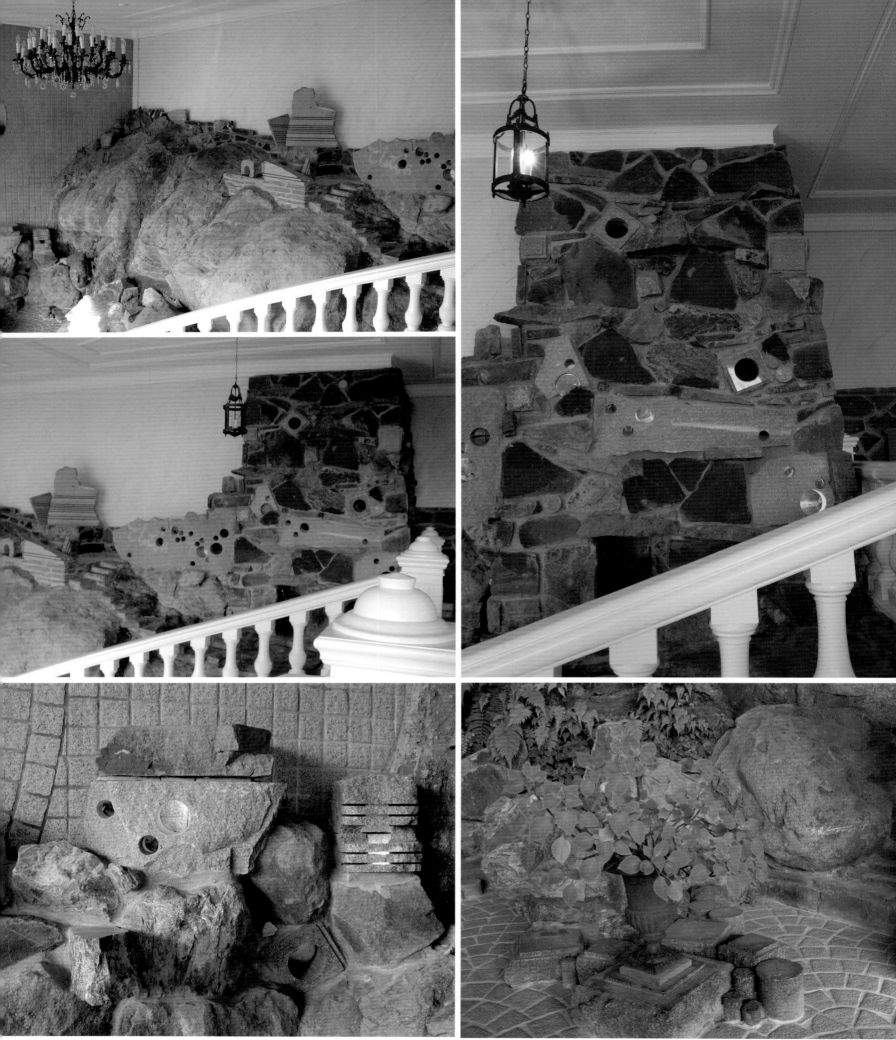

完成影像（2005，龐元鴻攝）

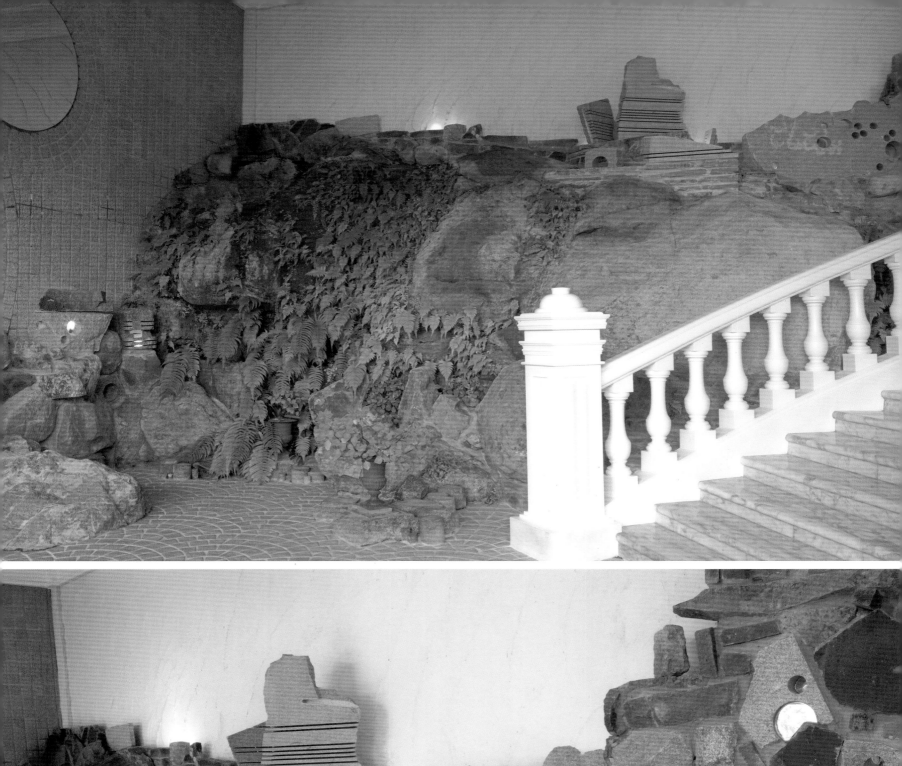
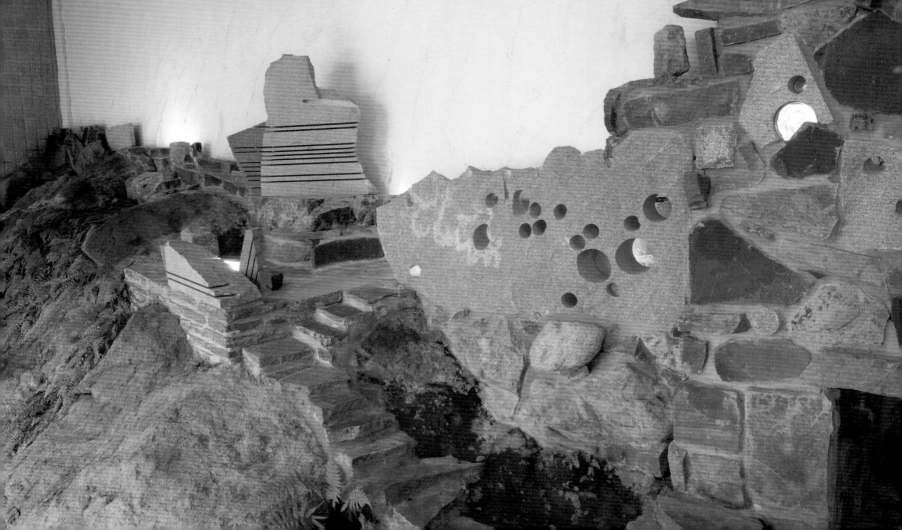

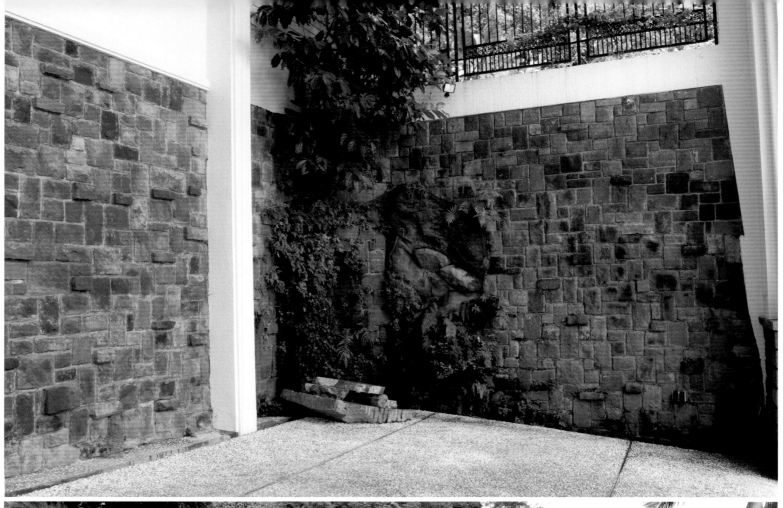

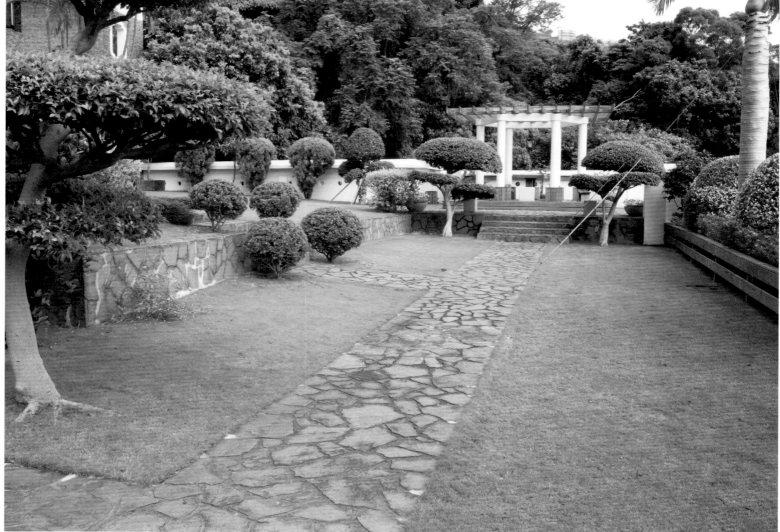

完成影像（2005，龐元鴻攝）

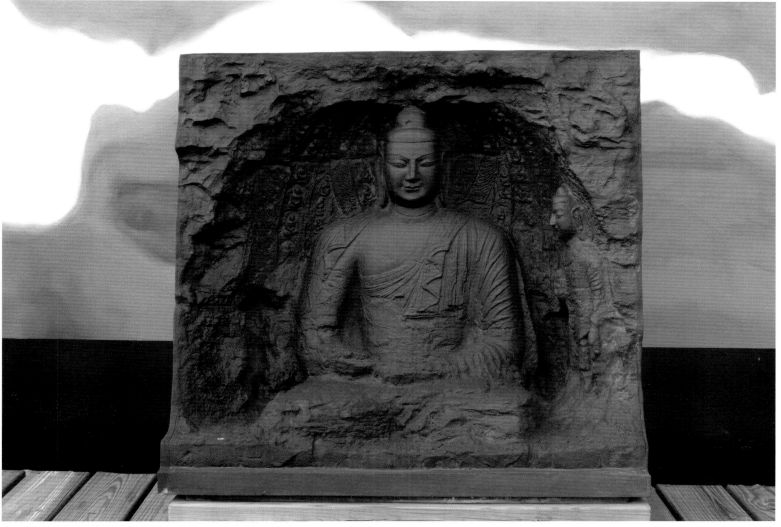

設置於庭園水池邊的楊英風佛雕作品（2005，龐元鴻攝）

（資料整理／關秀惠）

◆台北市立美術館〔孺慕之球〕景觀雕塑設置案 *（未完成）

The lifescape sculpture Adore for the Taipei Fine Art Museum(1981)

時間、地點：1981、台北市立美術館

◆背景資料

　　大自然化育了生靈萬物，原本帶來美好的生活空間、多彩的生活樂趣和無窮的生命希望。但是，居住在都市的人們，從一些不適當的人造環境中，產生過度的緊張、繁忙、躁慮、矯飾、物質等種種現象，使生活逐漸地遠離了大自然。然而，人類的性靈仍是渴慕著自然、嚮往著真善美。為此我特別接受了台北市立美術館蘇瑞屏館長的邀請，設計美術館大門前的景觀大雕塑，而台北〔孺慕之球〕的塑成，正是為了引領人們走向自然、走向完美、走向永恆的精神境界。 *（以上節錄自楊英風〈台北〔孺慕之球〕景觀大雕塑〉1981 。）*

◆規畫構想

　　台北〔孺慕之球〕包含著一圓一方，一實一虛的造型體。圓球體在上方，以黑卵石和水泥鑄造而成，渾厚有力，樸實無華；立方體在下方，四周覆以不銹鋼鏡面，反映環境卻不顯示己體型態，虛懷不器，柔和優美。如同中國智者先哲素來已知圓、方乃自然體；陽、陰即生命面；天為圓，地為方，融合成宇宙；處世圓融、行事公正，完善了人生。

　　台北〔孺慕之球〕的南半壁鏤空七條經線，北半壁鏤空七條緯線，有若太極之初，生命形成，原始單細胞生成。當生命成長、原始單細胞日漸成熟，即開始分裂：兩儀、四象、八卦……陰陽和諧，萬物生生不息。因此，無論由東、西、南、北任何一個方向望去，七條經緯線靈活轉化成不同的形象造型，彷彿混沌初開、生命躍進、細胞裂殖，喚醒人類思維的潛能，伸展無限的想像力。

　　台北〔孺慕之球〕的假想軸與地平垂直線成23°27' 傾斜（與地球的傾斜度相同），從北面有扶梯可達中心觀賞平台。在內部渾圓平滑的空間中，以馬賽克質材裝點出七彩天虹，中間是暖色，南北是寒色，層層推進，環環相連。同時，在恰當的位置，綴以一片片的小鏡面，閃閃爍爍有如星辰。平台旁側下方，可裝置雷射、音響儀器設備。置身其間，彷彿身歷宇宙太空，天象、光影、樂音，千變萬化，觀賞者的心境自然隨之提昇至天人合一、渾然忘我的禪境，

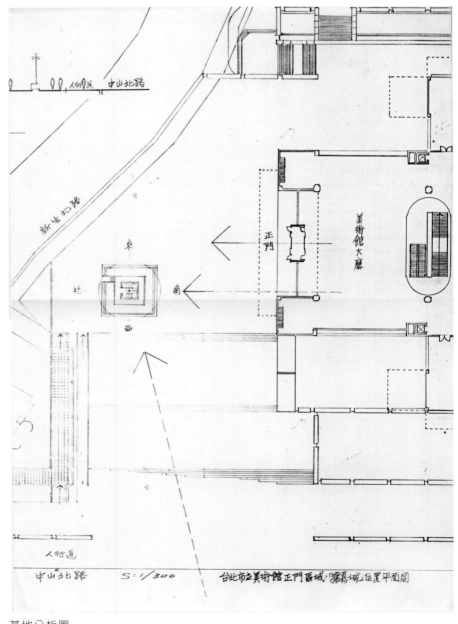

基地分析圖

1981.

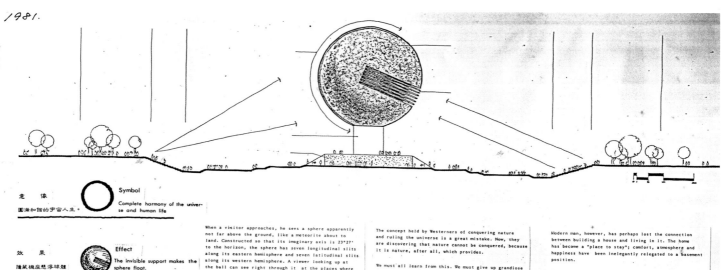

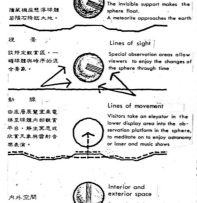

意 像	Symbol
圓滿和諧的宇宙人生。	Complete harmony of the universe and human life

效 果	Effect
隱藏機座懸浮球體 若隕石降臨大地。	The invisible support makes the sphere float. A meteorite approaches the earth

視 景	Lines of sight
設特定觀賞區，一 睹球體隨時序的混合景象。	Special observation areas allow viewers to enjoy the changes of the sphere through time

動 線	Lines of movement
由底層展覽室乘電 梯至球體內部觀賞 平台，靜坐冥思或 欣賞天象與雷射音 樂表演。	Visitors take an elevator in the lower display area into the observation platform in the sphere, to meditate on to enjoy astronomy or laser and music shows

內外空間	Interior and exterior space
體會大自然的美妙	Comprehend the wonders of nature

When a visitor approaches, he sees a sphere apparently not far above the ground, like a meteorite about to land. Constructed so that its imaginary axis is 23°27' to the horizon, the sphere has seven longitudinal slits along its eastern hemisphere and seven latitudinal slits along its western hemisphere. A viewer looking up at the ball can see right through it at the places where the slits intersect. Inside, the space is also spherical, and painted so that the colors follow the spectrum; the closer to the poles, the cooler the colors, the closer to the center, the warmer the colors.

With the passage of time, the rays of the rising and setting sun passing through the slits strike the walls and produce color combinations of a beauty beyond description.

Beneath the sphere, four entrances provide access to a spacious exhibit hall. Visitors ride an elevator to an observation platform inside the sphere, where, surrounded by an infinite variety of sounds and lights, they can relax, meditate, or enjoy astronomy and laser shows.

The Mother Nature Sphere: a place to let your mind wander, to elevate yourself to a level of oneness with the universe. A place to search your sould, to create a new life!

Nature gives life, and takes it back. From time immemorial, human beings have sought to the ends of their means the truths about life. Our ancestors, however, realized that finite man cannot grasp a problem of infinite proportions, so they taught instead that comfort and happiness come only from respect for heaven and harmony with nature, and that upright conduct, security and peace come only from loving care for this good earth as we till it, plant it and prosper from it.

The concept held by Westerners of conquering nature and ruling the universe is a great mistake. Now, they are discovering that nature cannot be conquered, because it is nature, after all, which provides.

We must all learn from this. We must give up grandiose dreams, conquer hypocrisy, stop masquerading. Instead, we must return to the basics. become genuine and seek purity and simplicity.

Although science deals with the material and religion the spiritual, both share common ground. By using the material, art attempts to demonstrate the spiritual, and by blending with nature, the artist becomes the engineer who builds a bridge between the two.

The Mother Nature Sphere is just such a bridge. It seeks to purify the hearts and minds of men by enhancing the beauty of the environment in which man lives, and to make man realize that his burning desire for a more harmonious relationship with the environment is the driving force which rotates the cycle of life itself.

One day, if a person should visit The Mother Nture Sphere, I really hope that he think hard about the following question as he approaches it, goes insideit, even as he leaves it to return home:

"If I was a visitor from outer space who landed on earth, how should I conduct myself if I wanted to enjoy my stay?"

Our lives center around structures. We rest in them, work in them, recuperate in them, and enjoy good times in them. Structures are for worship, for love and romance, for mental refreshment. Generations ago, people built homes with these goals in mind. They arranged interiors to obtain an air of peace and happiness.

Modern man, however, has perhaps lost the connection between building a house and living in it. The home has become a "place to stay"; comfort, atmosphere and happiness have been inelegantly relegated to a basement position.

As a result, Taipei has become a hodge-podge of slapped-together structures, a ho-hum zoo with rambling rows of animal-cage apartment buildings, a cluttered collage of colored neon signs, a city filled with noise pollution, water pollution, air pollution, garbage and flies, growing like gangrene, slowly rotting the foundations of our lives. We've all comd down with metropolosis.

No wonder, then, that our tempers explode, our nerves fray, our cups runneth over out of control. We don't give ourselves a chance to relax. Have we really forgotten the reason for architecture? That it fulfills man's material and spiritual needs, his quest for beauty?

If one day people visit The Mother Nature Sphere, they will find that chance to relax. They will behold a sphere of simple truth, goodness and beauty. They will enter a sphere of peace and quietude filled with soul-stirring sights, far removed from the din, the confusion, the vain materialism of the outside world.

No instructions need be uttered; nothing need be said. The visitor--be he rich or poor, educated or illiterate-- will be led back to nature, the only answer there is to the question of how he should conduct his daily life and what kind of environment he needs.

To create, with an artistically aware mind led by a profound concern for life, a form which leads modern man back to the realm of the spirit--this is the highest aspiration of a Chinese formative artist.

1981 ⅔ 台北·「孺慕之球」立面圖及視覺關係圖解。(3/3)

〔孺慕之球〕視覺立面圖及視覺關係圖解

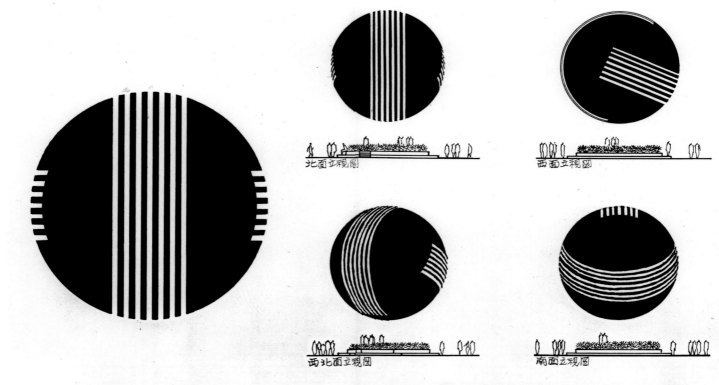

北面立視圖

西面立視圖

西北面立視圖

南面立視圖

「孺慕之球」在視覺上浮現於空間·並由內部透過七條經緯線細縫發光之情景(夜間)。 S: 1/200

〔孺慕之球〕立視圖

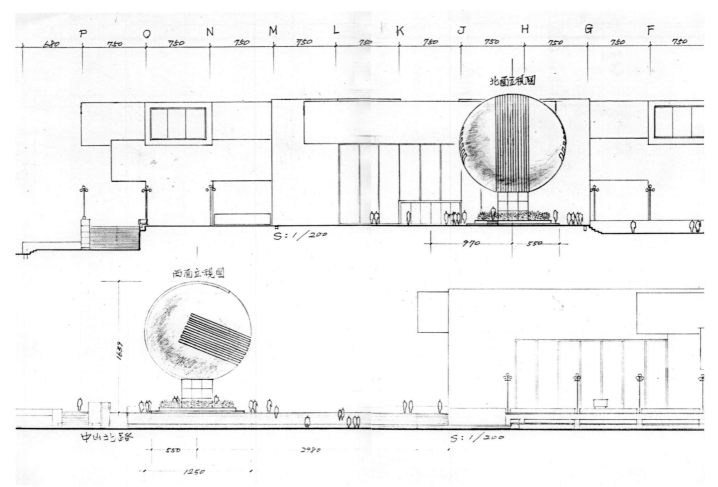

北面立視圖

西面立視圖

中山北路

S：1/200

S：1/200

〔孺慕之球〕立視圖

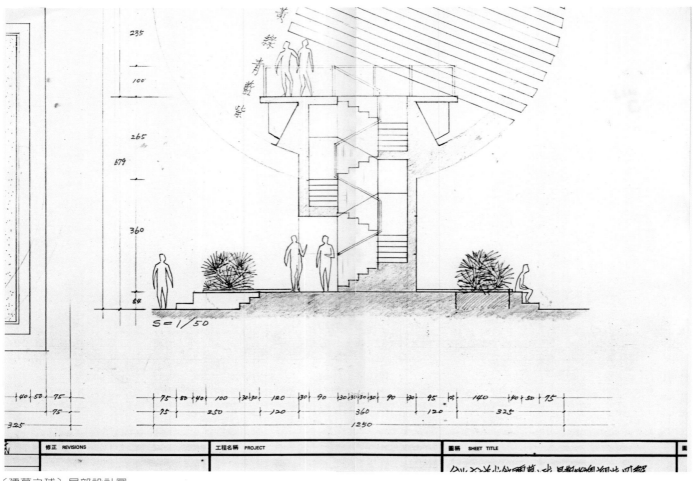

黃綠青藍紫

S＝1/50

修正 REVISIONS　　　工程名稱 PROJECT　　　圖稱 SHEET TITLE

〔孺慕之球〕局部設計圖

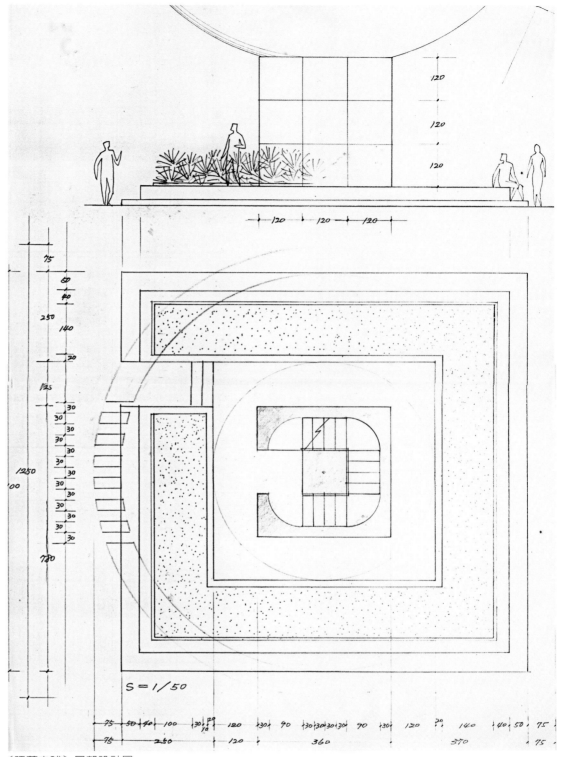

〔孺慕之球〕局部設計圖

靈光飛耀、慧根乍現，生命必然悟得新的啓示。

　　台北〔孺慕之球〕結合了雕塑與光學，顯現出不同的內外景象。從外觀：白天，透過鏤空的經緯線交叉處，能夠穿過球體，望向天際；晚間，經過光線的反射，鏤空的經緯線，在黑暗的夜空中呈現著閃閃的光芒。從內觀：晴天，隨著時辰的轉換，太陽逐漸位移，晨曦、落日滲入鏤空的經緯線，與七彩天虹相互輝映，氣象萬千；雨天，淅瀝瀝的雨絲密密撒下，越過彩虹、越過星辰，美妙無窮。不論身在其內或是身在其外，多變化的景象，使人們不斷地領略出科技之美、藝術之美、自然之美。

　　台北〔孺慕之球〕的位置，在圓山台北市立美術館的左前方，環境寬廣、視野遼闊。美

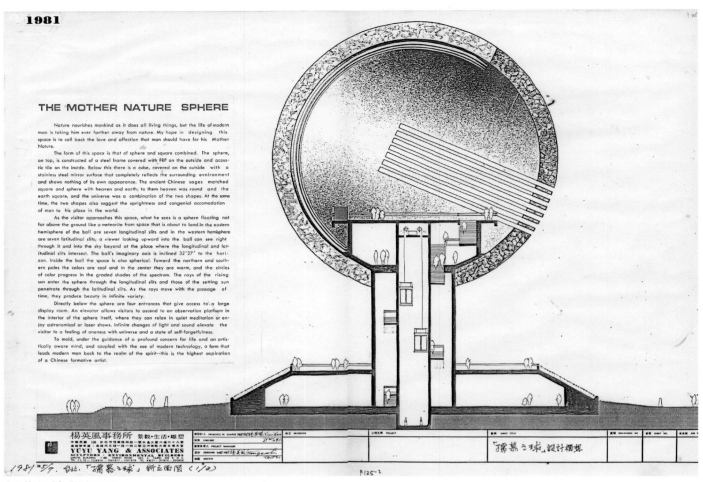

THE MOTHER NATURE SPHERE

Nature nourishes mankind as it does all living things, but the life of modern man is taking him ever farther away from nature. My hope in designing this space is to call back the love and affection that man should have for his Mother Nature.

The form of this space is that of sphere and square combined. The sphere, on top, is constructed of a steel frame covered with FRP on the outside and acoustic tile on the inside. Below this there is a cube, covered on the outside with a stainless steel mirror surface that completely reflects the surrounding environment and shows nothing of its own appearance. The ancient Chinese sages matched square and sphere with heaven and earth; to them heaven was round and the earth square, and the universe was a combination of the two shapes. At the same time, the two shapes also suggest the uprightness and congenial accomodation of man to his place in the world.

As the visitor approaches this space, what he sees is a sphere floating not far above the ground like a meteorite from space that is about to land. In the eastern hemisphere of the ball are seven longitudinal slits and in the western hemisphere are seven latitudinal slits; a viewer looking upward into the ball can see right through it and into the sky beyond at the place where the longitudinal and latitudinal slits intersect. The ball's imaginary axis is inclined 32°27' to the horizon. Inside the ball the space is also spherical. Toward the northern and southern poles the colors are cool and in the center they are warm, and the circles of color progress in the graded shades of the spectrum. The rays of the rising sun enter the sphere through the longitudinal slits and those of the setting sun penetrate through the latitudinal slits. As the rays move with the passage of time, they produce beauty in infinite variety.

Directly below the sphere are four entrances that give access to a large display room. An elevator allows visitors to ascend to an observation platform in the interior of the sphere itself, where they can relax in quiet meditation or enjoy astronomical or laser shows. Infinite changes of light and sound elevate the visitor to a feeling of oneness with universe and a state of self-forgetfulness.

To mold, under the guidance of a profound concern for life and an artistically aware mind, and coupled with the use of modern technology, a form that leads modern man back to the realm of the spirit—this is the highest aspiration of a Chinese formative artist.

〔孺慕之球〕斷立面圖

〔孺慕之球〕光線設計局部詳解

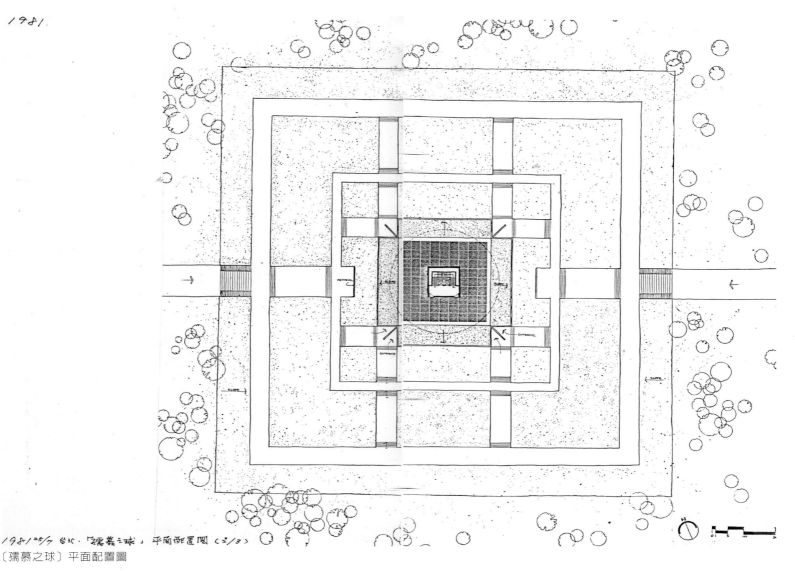

〔孺慕之球〕平面配置圖

術館的造型單純踏實，以直線構成的壁面，剛毅、穩健，具現代感。台北〔孺慕之球〕則以柔和圓潤的曲線，與美術館相互襯托，並且形成強而有力的明顯標誌。從各處望來，彷彿一塊太空隕石降落大地，又如即將著陸的星際訪客，引發人類喜愛萬物的赤子之心。

　　中國藝術的表現，數千年，崇尚自然、順應自然，與居民的生活密切關連。台北美術館的建立，不僅為了保存藝術創作慧心傑作，更肩負著教導全民、推廣藝術、美化生活、承傳文化的多重使命。台北〔孺慕之球〕置於美術館正門左前方，濃縮了現代人思想觀念，濃縮了宇宙生命。現代中國的精神境界，於此顯現，現代中國的生活美德，於此開展。　*(以上節錄自楊英風〈台北〔孺慕之球〕景觀大雕塑〉1981。)*

◆相關報導（含自述）

- 楊英風〈孺慕之球〉《台灣建築徵信》總號第 387 期，頁 8-11，1982.7.20，台北：台灣建築徵信雜誌社。

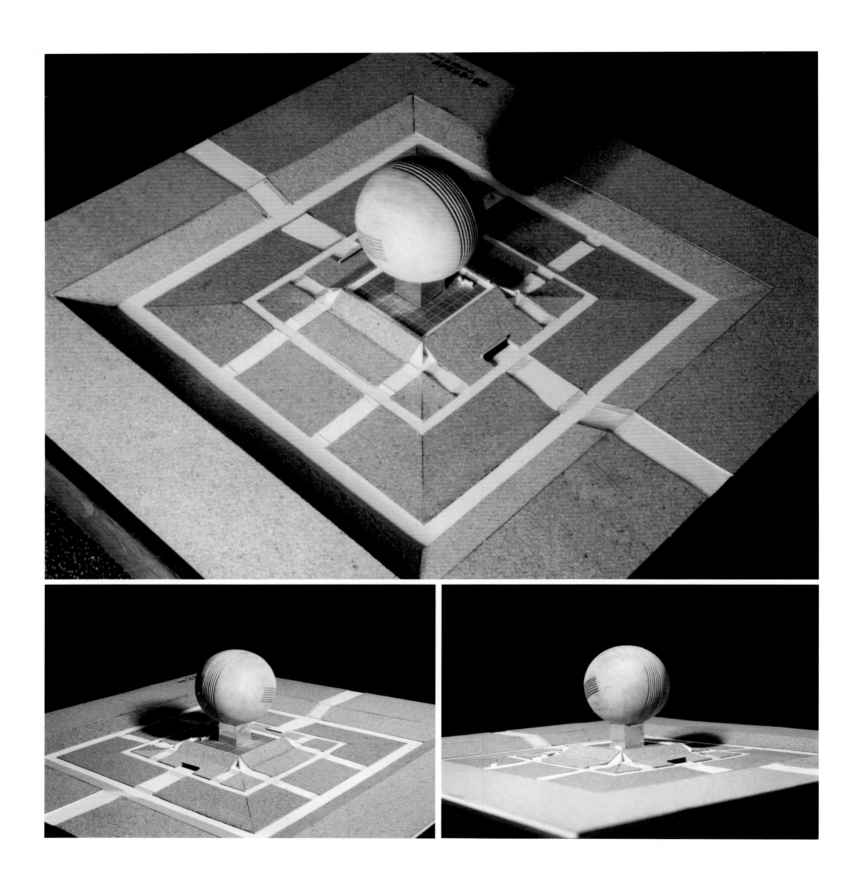

模型照片

楊英風〈孺慕之球〉《台灣建築徵信》總號第 387 期，頁 8-11，1982.7.20，台北：台灣建築徵信雜誌社

孺慕之球

楊英風

我不能從這春天的富麗送你一朵花
我不能從天際的雲彩送你一縷金霞
只有請你
打開你的心扉眺望
——大自然早已敞開它光明的心
靜靜默默地
去吧
帶著你的心 你的靈
你的情 你的愛
重作宇宙的赤子
再獻孺慕之情

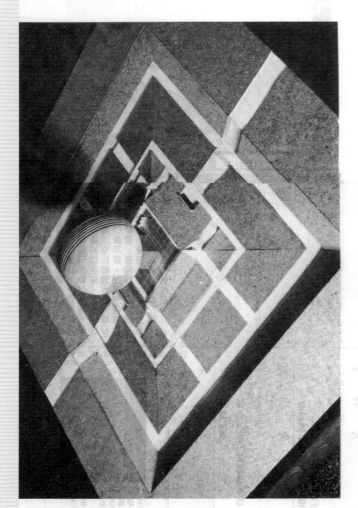

大地蘊育了生靈，大地化育了萬物，人的生活本來就是與自然結合，倘佯在自然的懷抱中，順自然、應自然，就得安適，致得幸福。

然而，工業革命以後，人卻不知不覺地遠離了自然生活。

今天，全世界都在斷心跟境問題與物質的追求與享受，剝奪了人們大部份的時日，人幾乎忘了精神生活的永恆。忘了還有大自然的世界。自然希望人類的生命與生活的成長高遠界，也是遠世的自然境界，卻在西化跟境與生活習慣中，遺忘了這些傳統中國人的生活方式的現代化的重要生了。

我多麼希望喚回人們對自然的……

孺慕之情！

我有一個構想：在遼闊的平野中，或在一山頭上，設計一個空間，讓所有踏入該空間的人，自己心靈能會「精神」的力量，潛移默化，回到對自然的感懷，他們的生命有了新的啟示。生活有了新的方針。

我將這個設計的空間名為「孺慕之球」。

這個空間座落在一望無際的平野上，造型由一方一圓組成。圓球體在上，立方體在下。圓球穩為鋼構架外覆玻璃絲絨維，內裝投音石背板，立方體則外覆不銹鋼鏡面，以完全反映周圍環境而不顯已身輪廓。

方圓是中國古聖先哲對天地抽象性的描繪，天圓地方，宇宙為方圓之合，同時方、圓也意味著敏人處世的公正、圓通。

當觀賞者越過一片廣闊的平野來到目的地之前，將老遠就望見離地不遠處、浮著一個圓球，似太空不知名的隕石，降臨大地。又好似來到了另一個星球的外界。

圓球更半徑鏤空七條弧線，半徑鏤空七條弧線交叉處，透過隙即外覆玻璃絲絨維，內裝投音石。

不線成23°27′傾斜，內部為渾圓空間，南北塗以紫色、中間是暖色。依光色帶每圈有不同變化，晨曦、穿透經線、落日餘暉滲入緯線，光線與明暗推移，美妙無窮。置身其中，宇宙的奧妙，盡入眼底。

球體正下方設四處出入口。入內即為觀賞的展覽廳。觀賞者可乘電梯進入球體中的觀賞平台，或靜坐冥思，任幻想飛翔，遨遊宇宙，或成欣賞天象及尖端科技的雷射景觀。音樂表演（觀賞不台一角放置雷射放映機），仿佛翱遊太空；痴著種種變幻，光的變化，很昇人至與宇宙共合一，渾然忘我的神境。

「孺慕之球」將是尋找智慧根再創新生的啟源地！

一切生命源於自然，亦賴於自然。長久以來，天生知所達意的人類，想是懷著好奇心，透過各種線索去追究宇宙生命與它自身的俱象。

中國的眼先卻老早就悟出，要以「人」這軍權微觀的力量去了解浩宇的大宇宙是不可得的。人要收天、順天、要與天合一，才會率爾愛這這片大地，珍惜這片泉源，耕之、耘之、耔之、愛之，才會落實，內方以或許首經大鐘特錯——

從前的人蓋房子，真是為生活、為工作、為家庭幸福，講求安氣、空間的安排，總是力求「安居樂業」。

現在的人蓋住宅（公寓？）或許只是尋找一個容身之地罷？蓋房子的和住房子的放了節，只為「容身」，又談何享受、氣氛，談何快樂、安適呢？

於是，鳥瞰我們著名的台北、高低雜陳的粗糙建築，千篇一律的「鳥籠式」公寓、五光十色的廣告招牌、噪音、垃圾、空氣污染……這些生活環境中觸目驚心看在眼裡了，建華總倒了，雜念消沈了，呈現在眼前的只是一片純純的質，善的事物，正像癌症細胞、慢慢蝕蝕

著我們的生命。不知不覺，我們都羅患了「都市病了。

這時候，不需要任何音數，不需要任何訓示，人們就會知道，他該過怎樣的生活。他需要什麼樣的生活環境。不論他有錢沒錢，不論他受過什麼樣的教育，這一刻，「自然」會引導他——

「回歸自然！」
「回歸自然！」
——該是唯一的答案了。

因著對生命的關機及藝術有慧心的點化，配合現代人重返精神世界的造形空間，是身為一個中國造形藝術家空大的心願！

如果有一天人們到「孺慕之球」，在觀賞平台上坐一坐，在天象廳雷射交織的美景前想一想，暄囂遠離了，浮華總倒了，雜念消沈了，呈現在眼前的只是一片純純的質，善

是不是我們人員的退忘了建築的本義呢？建築要為人類精神、美、宗教等的需要來服務。

他們就要征眼自然，征服宇宙——
但是現在，他們也覺悟了。自然是不可能征服的，自然是不可抗拒命，洗卻矯飾，追求不質、純樸的生人們談走的路。畢竟，人是自然所由生的。

希望都能梁思這樣一個問題：
「若我員是由外太空來地球歡脚的過客，我也要讓這段旅程充滿愉悅之情，歡欣之心。
那麼，我該怎樣生活呢？」

建築是生活的中心，是人們休息、工作、培養元氣、享有快樂的視所，是人們的啟仰、情愛、精神依賴所在。

他們就要征眼自然，征服宇宙，科學著眼於形而下的物質世界，宗教則歸心於形而上的精神世界，而實際上兩者所面對的是同一世界。藝術乃是藉形而下的形象來表達形而上的理念；藝術家藉起一座橋樑，要為科學與宗教找一座橋樑，講通形上形下的世界。「孺慕之球」所要搭起的正是科技文明與精神文

明相通往的這座橋——界來美化人心，令人知曉萬物彼此間和諧之愛才是宇宙生生不息的原動力。

1　变　圖溝和諧的宇宙人生。
2　果　陳獻機戒是手球體。若隱若現宛時序的大地。
3　视　設特定數置區。境鳥嘹與時序的交。
4　动　由底層模覽室交電。平台天象廳內部數實。欣賞天象與雲容的音樂表演。
5　内外空間　隨著大自然的美秘

楊英風〈孺慕之球〉《台灣建築徵信》總號第387期，頁8-11，1982.7.20，台北：台灣建築徵信雜誌社

（資料整理／關秀惠）

◆高雄玄華山文化院景觀規畫案

The lifescape design project for the Kaohsiung Culture Garden(1981)

時間、地點：1981、高雄

◆背景概述

　　高雄玄華山文化院（天壇）座落高雄縣大樹鄉，為高雄文化院的相關機構。於 1976 年興工，1982 年完成第一期工程，總面積佔地約三甲 （資料來源：高雄文化院網站：http://www. taokao.org.tw/）。楊英風最早曾於 1976 年為文化院的天壇屋頂設計改修，但院方未採用。後於 1981 年接受院方委託，規畫天壇內外裝修工程、古老佛亭整修、八仙閣設計製作及庭院設計。最後完成的有天壇一樓大殿主神後的〔西嶽華山靈海昇陽〕浮雕、〔盧舍那佛〕、〔文昌帝君〕，以及銅鑄香爐等，餘皆因故未成。此香爐設計後亦運用於花蓮和南寺規畫案中。 （編按）

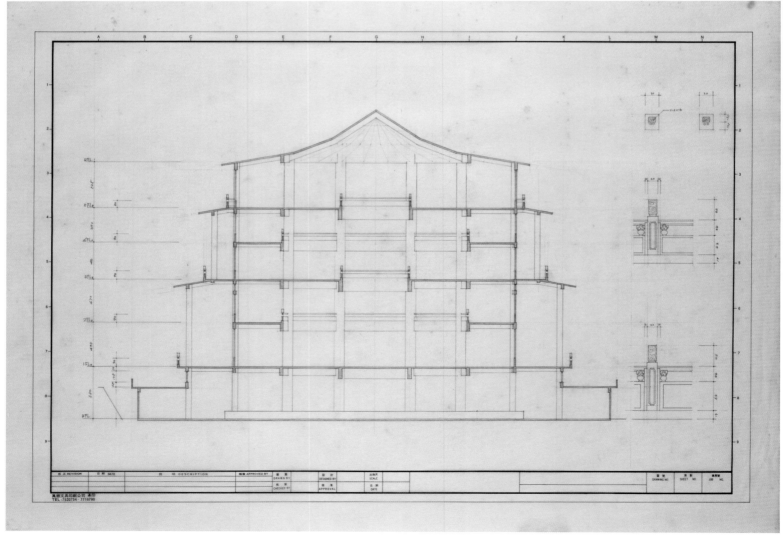

文化院天壇建物剖面圖

46

文化院天壇 1、2 樓剖面圖

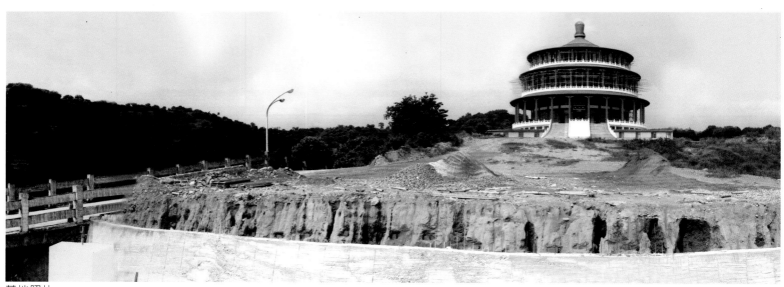

基地照片

文化院天壇屋頂修改設計草圖

〔西嶽華山靈海昇陽〕浮雕規畫設計圖

香爐設計草圖

香爐設計圖

52

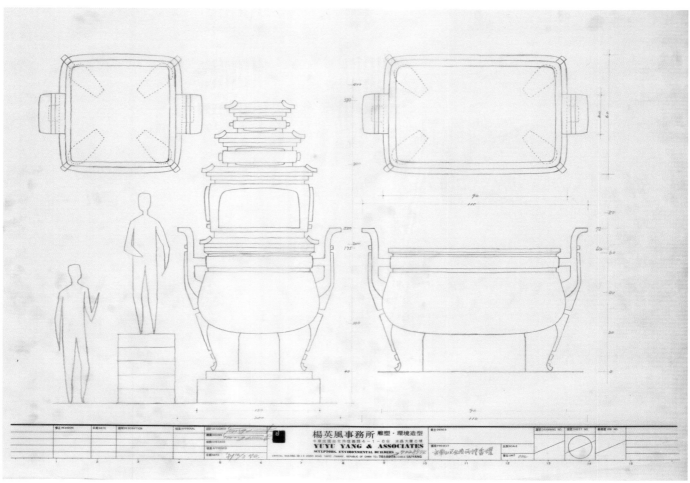

香爐設計圖（未實現）

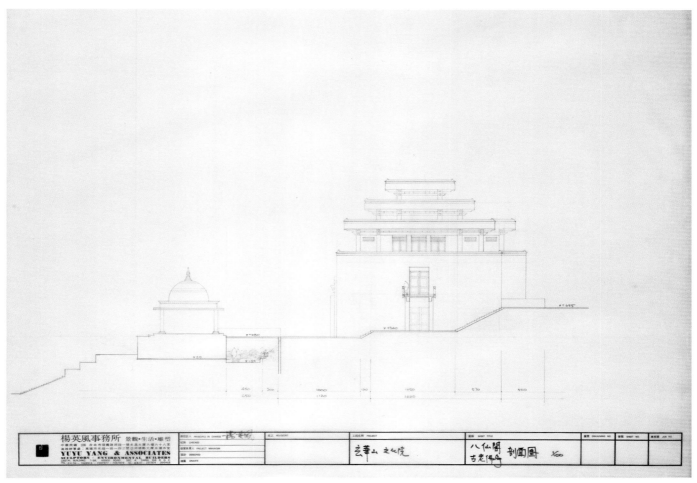

八仙閣、古老佛寺剖面圖

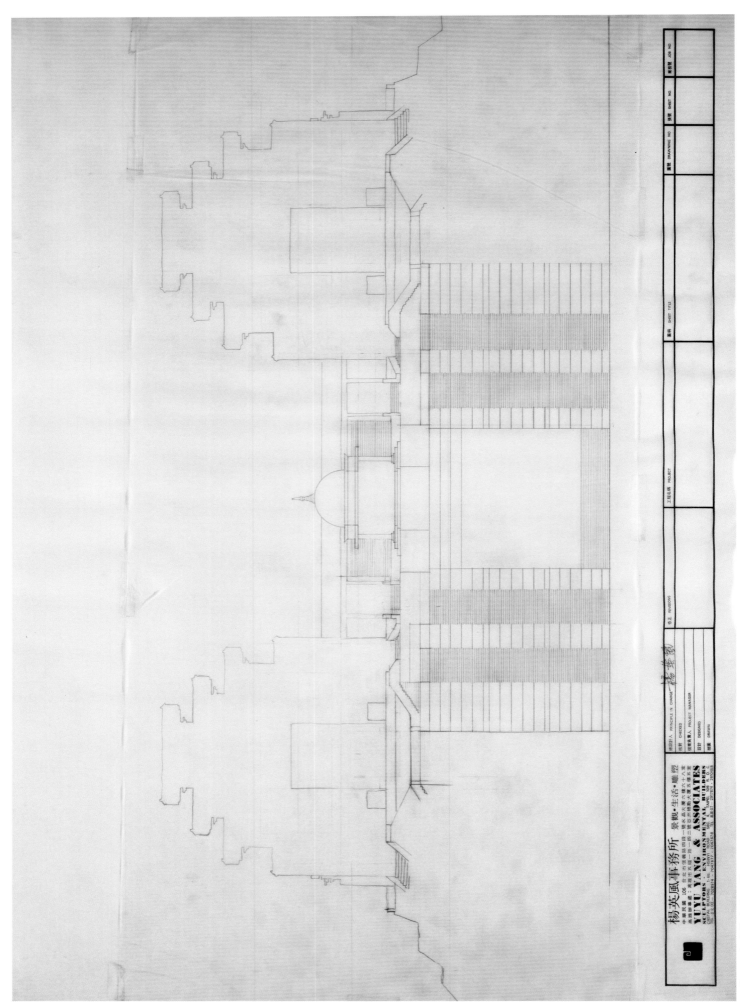

八仙閣、古老佛寺立面圖

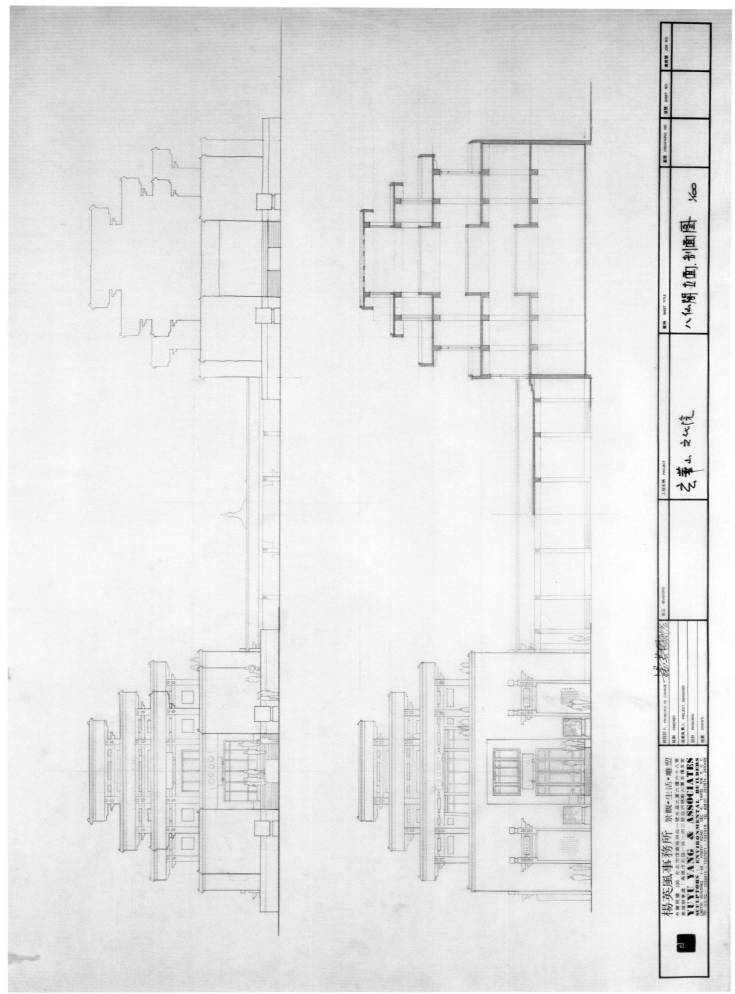

楊英風事務所　景‧觀‧生活‧雕‧塑

YUYU YANG & ASSOCIATES
SCULPTORS ENVIRONMENTAL BUILDERS

八仙閣立面、剖面圖

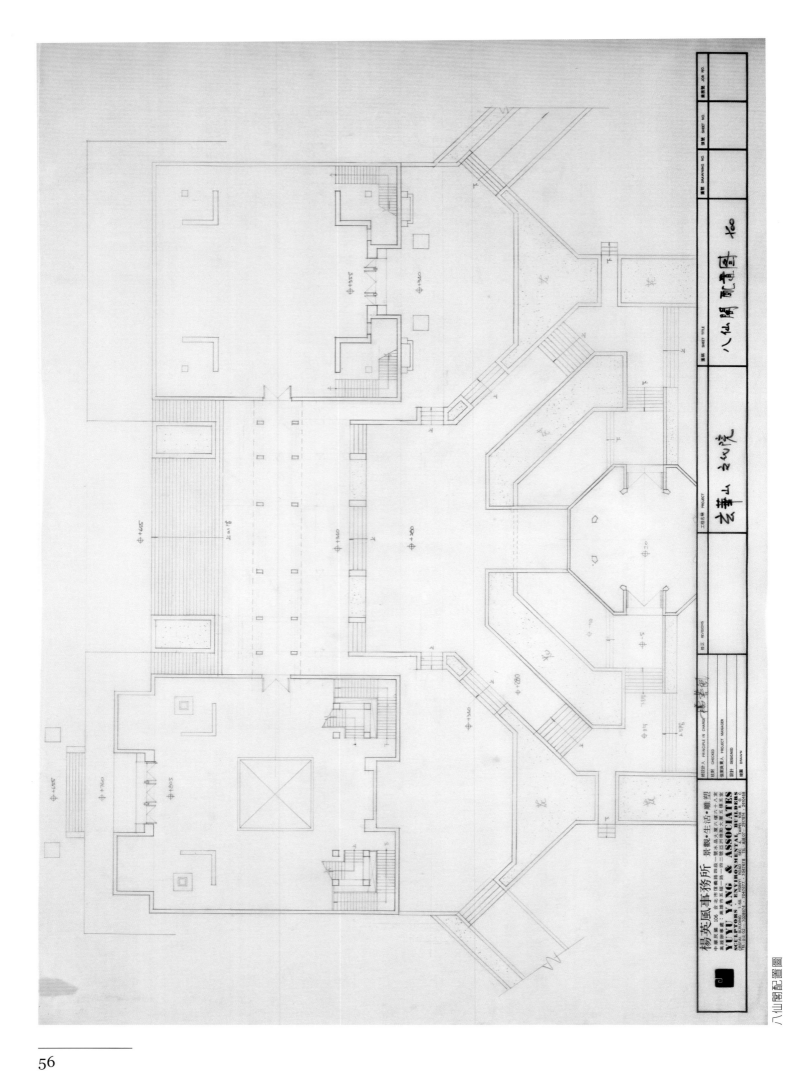

八仙閣配置圖

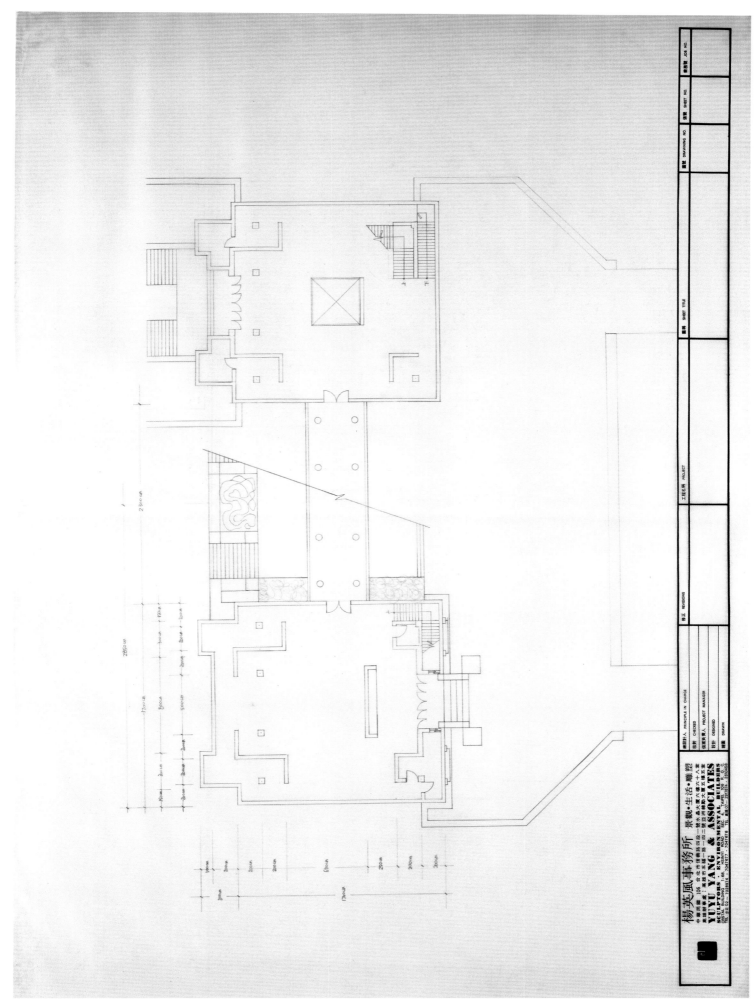

楊英風事務所 景觀・生活・雕塑

YUYU YANG & ASSOCIATES
SCULPTORS : ENVIRONMENTAL BUILDERS

八仙閣一、二樓設計草圖

八仙閣三、四樓及屋頂層設計草圖

八仙閣設計草圖

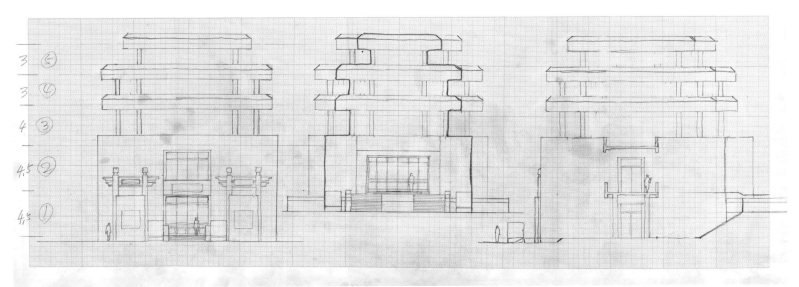

八仙閣立面設計草圖（手稿）

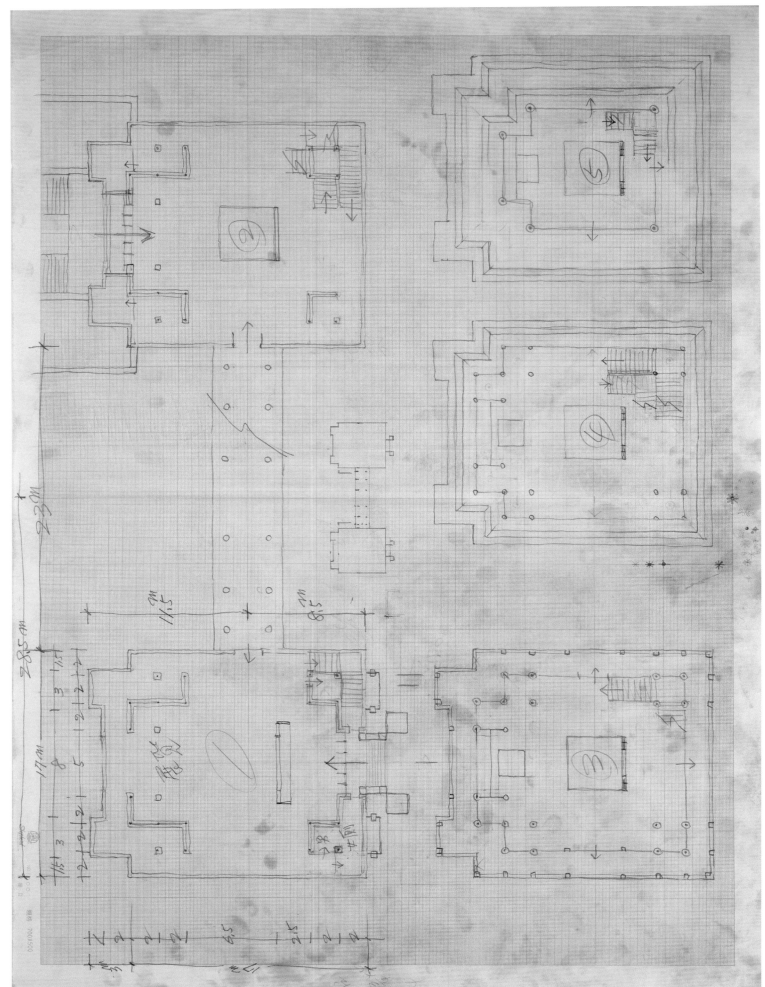

八仙閣設計草圖（手稿）

模型照片

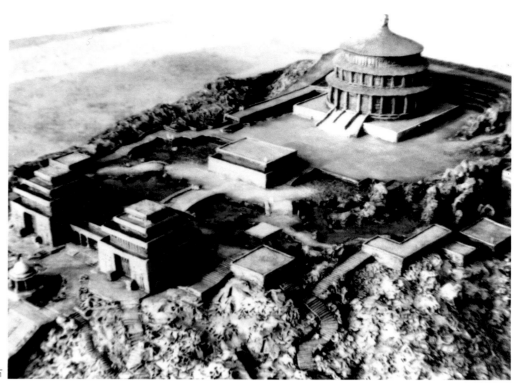

玄華山文化院工作進度表

1981·3 → 1981·10

時間	工程項目	天壇內裝	天壇外裝	古毛佛亭整修	八仙閣設計	庭園設計·施工
3	1-7	1F/ 浮雕設計				
	8-14		工作鷹架設施工 ↓			
	15-21	各層平面繪製·浮雕翻作品工程施工↓				
	22-28	1F→5F 各層平面設計				
	29-4	各層施工圖繪製				規劃
4	5-11					平面設計
	12-18	各層內裝部份估價	外裝工程估價發包			細部設計
	19-25	各層內裝工程發包施工↓ (補繪施工圖)	外裝工程施工↓ (補繪施工圖)	設計及施工圖繪製		施工圖繪製
	26-2			整修部份估價·發包		天壇部份 發包·施工↓
5	3-9			整修工程施工↓ (補繪施工圖)		
	10-16					
	17-23					水池部份
	24-30					發包施工↓
	31-6					
6	7-13					古毛佛亭部份
	14-20					發包施工↓
	21-27				平面設計圖	(補繪施工圖)
	28-4				立面設計圖	
7	5-11				施工圖繪製	
	12-18					
	19-25				估價·發包	
	26-1				施工↓ (補繪施工圖)	
8	2-8					
	9-15					
	16-22					
	23-29					
	30-5					
9	6-12					
	13-19					
	20-26					
	27-3					
10	4-10					10月6日-階段完工 (原為9月4日)
	11-17					↓
	18-24					第二階段開始
	25-31					

工作進度表

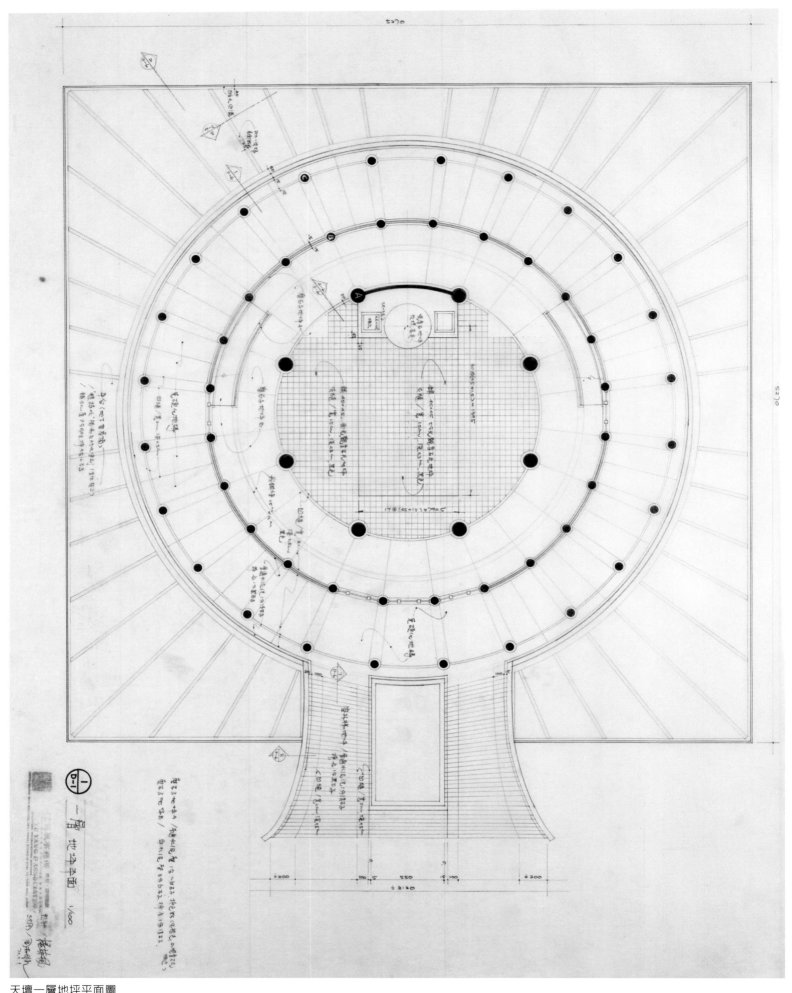

天壇一層地坪平面圖

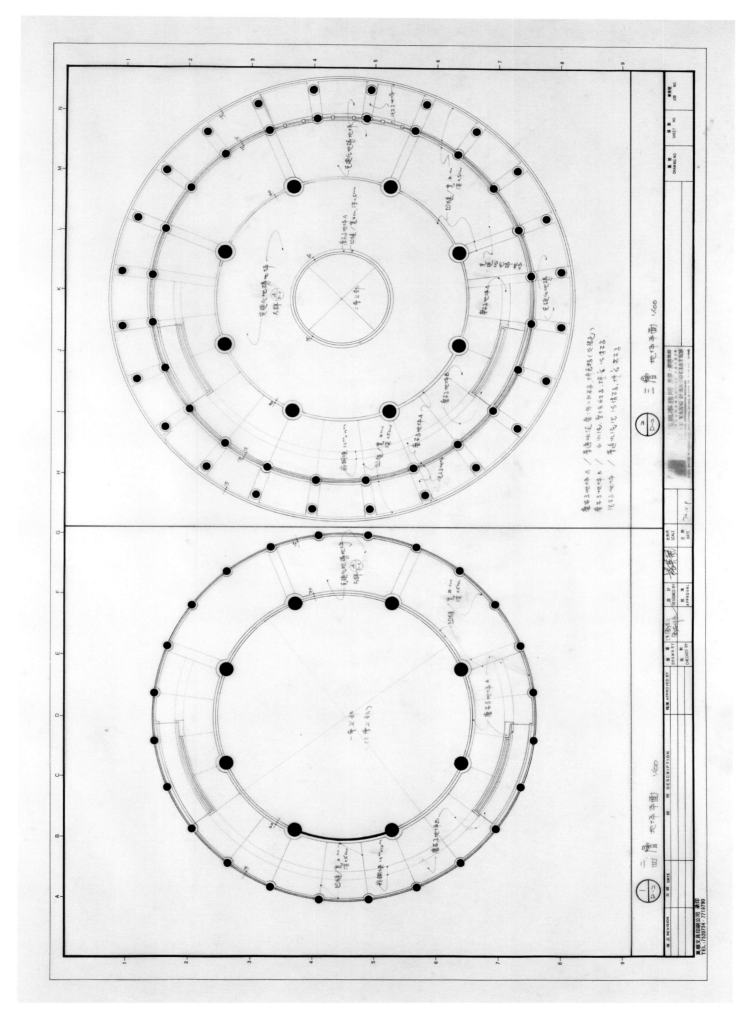

天壇二、三、四層地坪平面圖

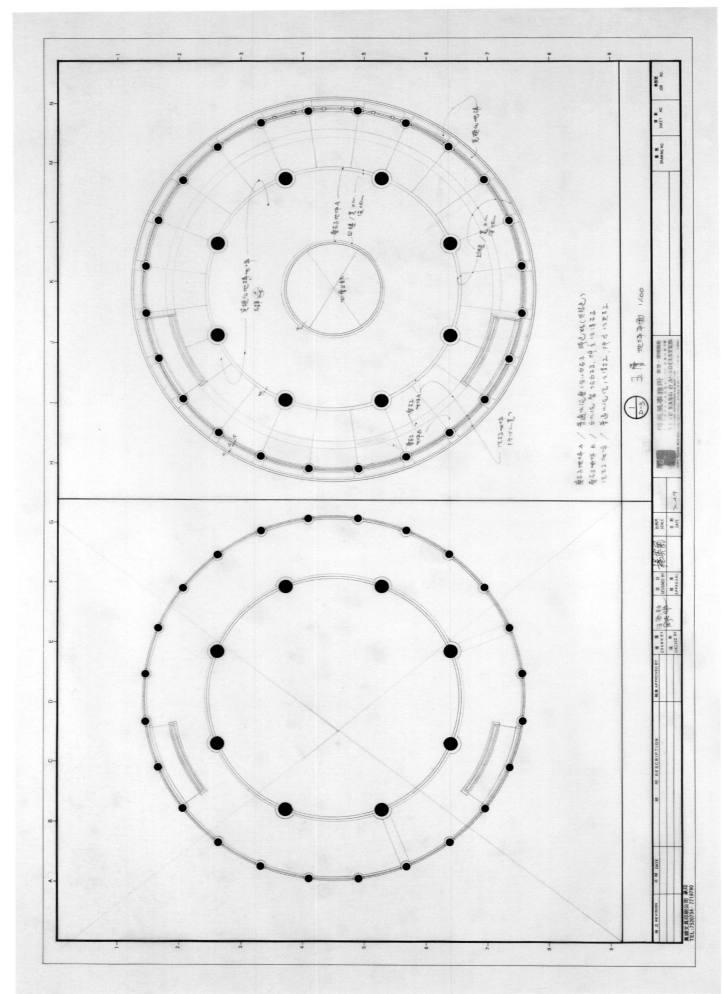

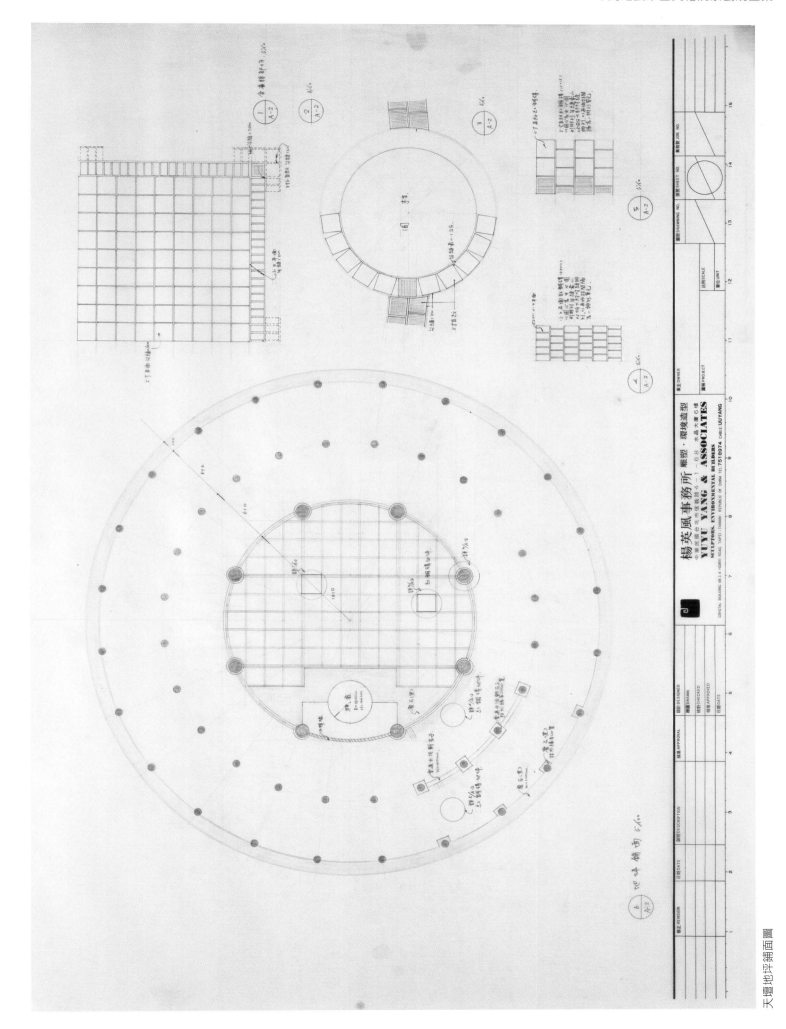

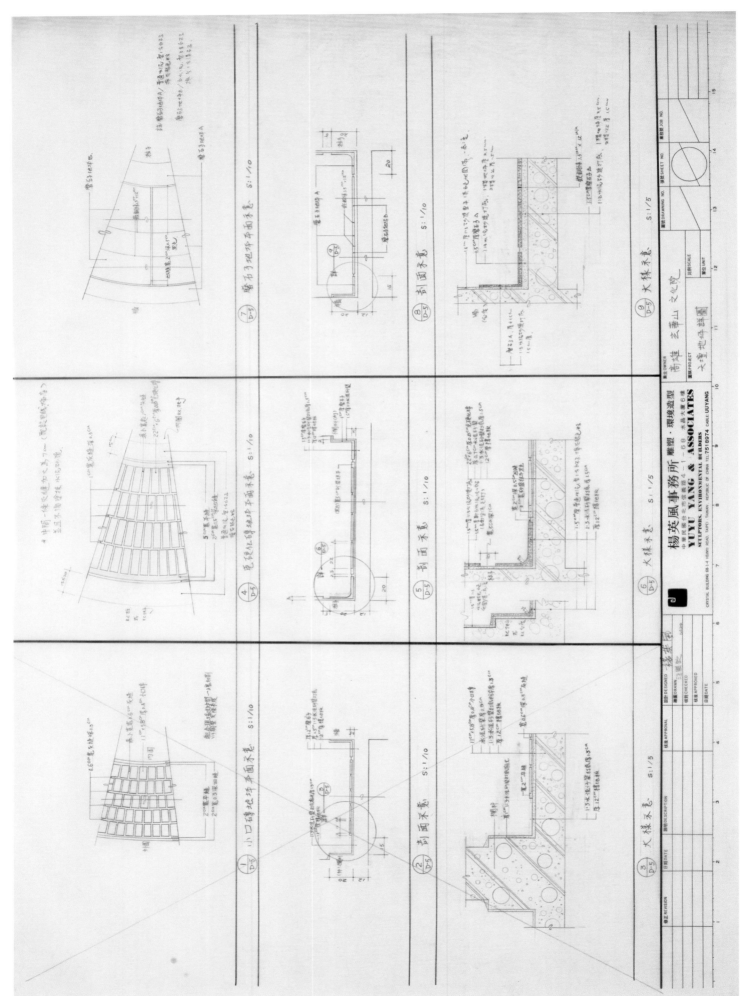

天壇地坪詳圖

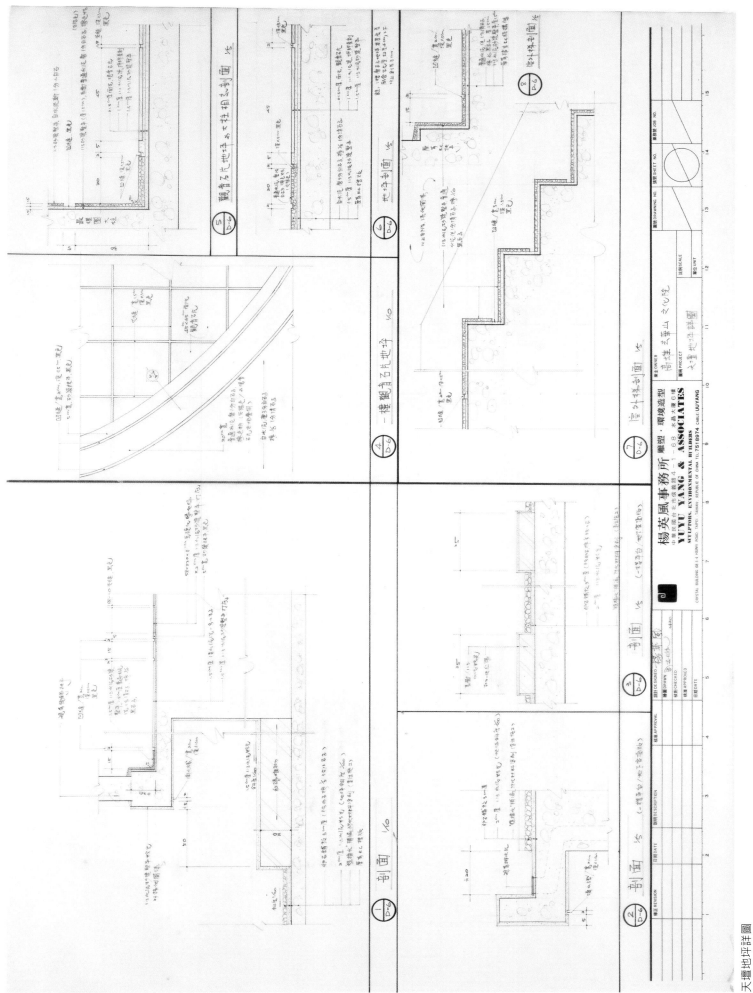

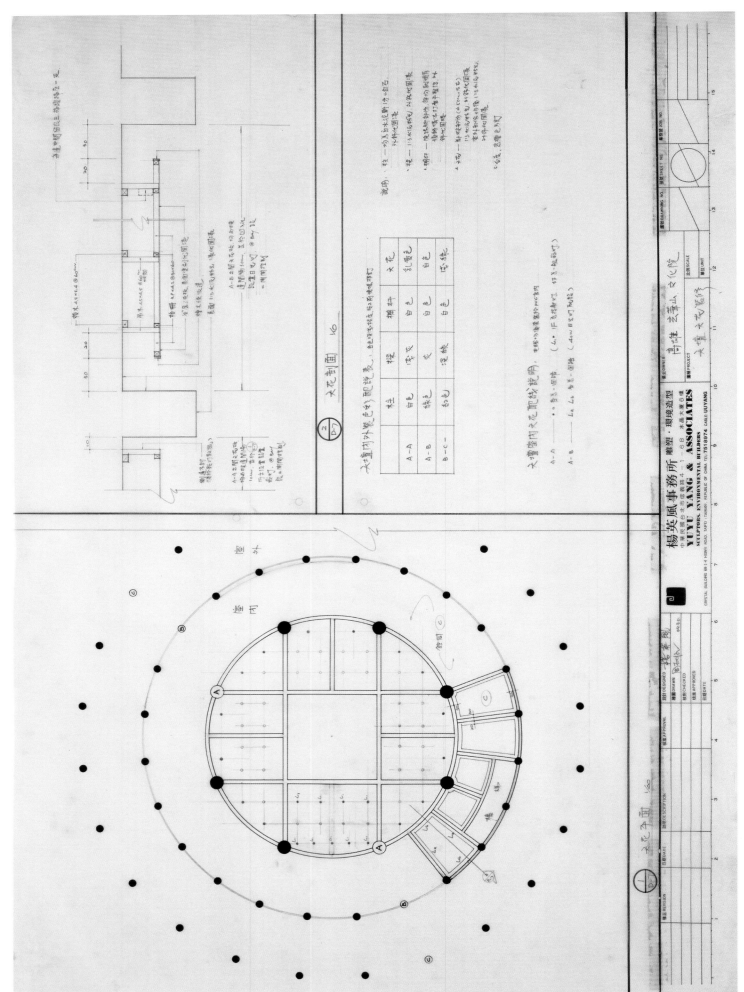

天壇天花板裝修圖

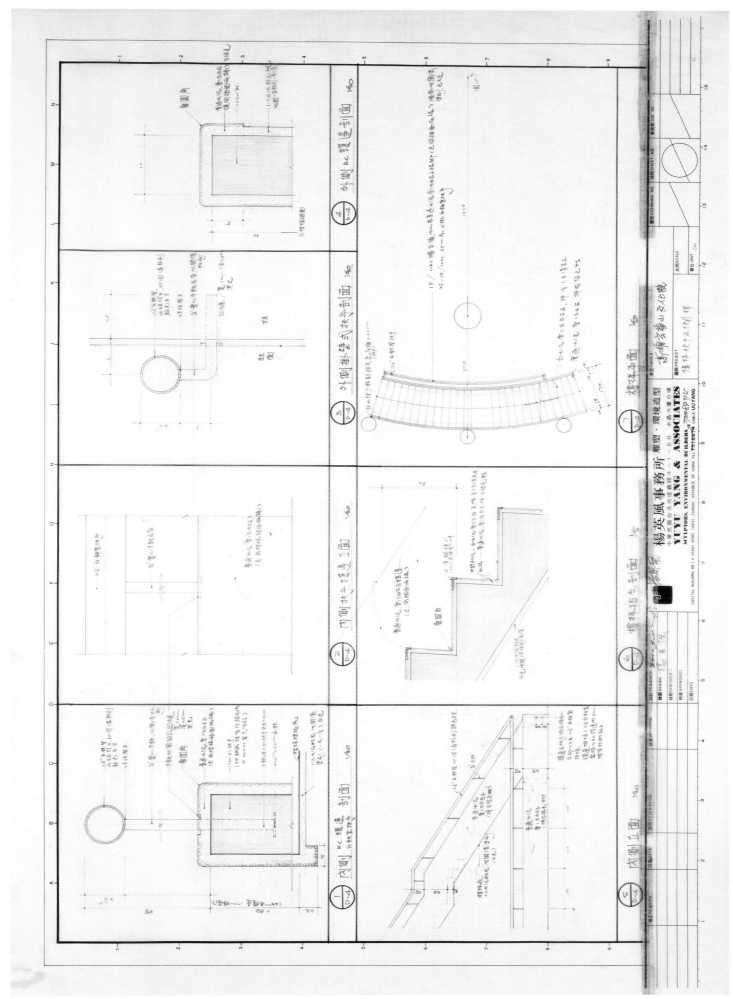

天壇樓梯扶手及欄杆細部設計圖

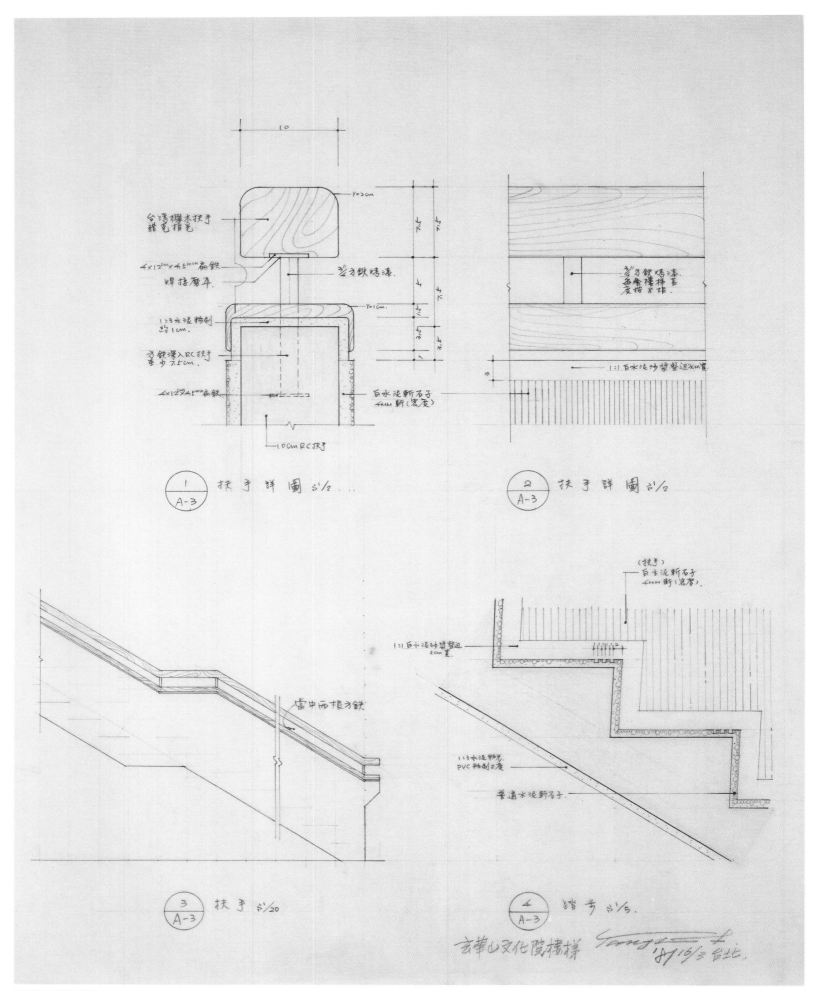

天壇樓梯設計圖

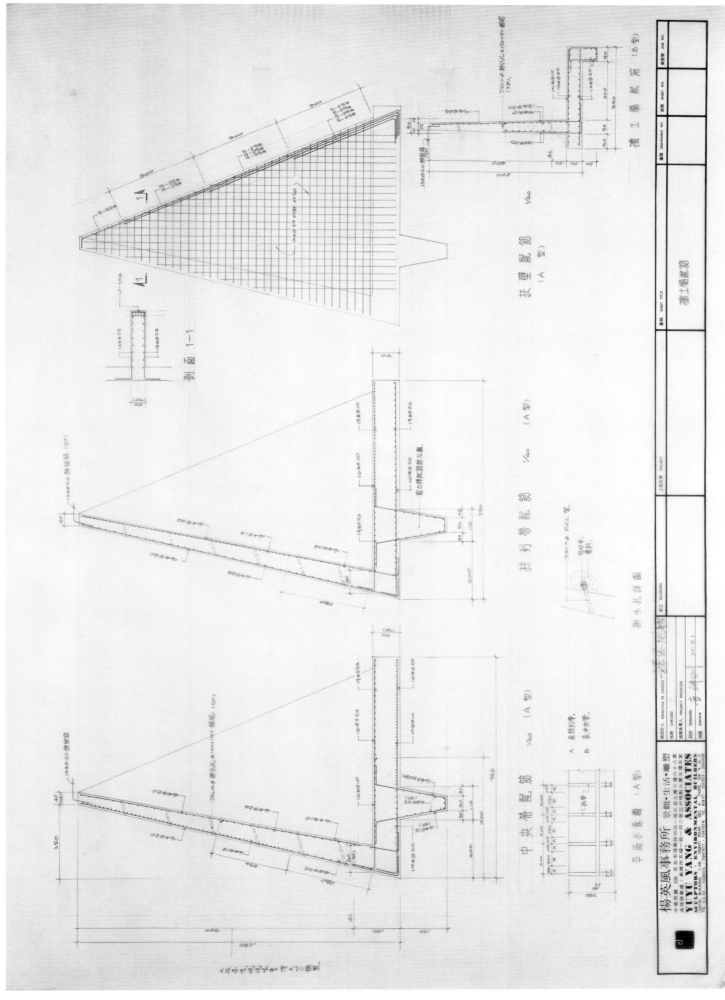

天壇擋土牆配筋圖

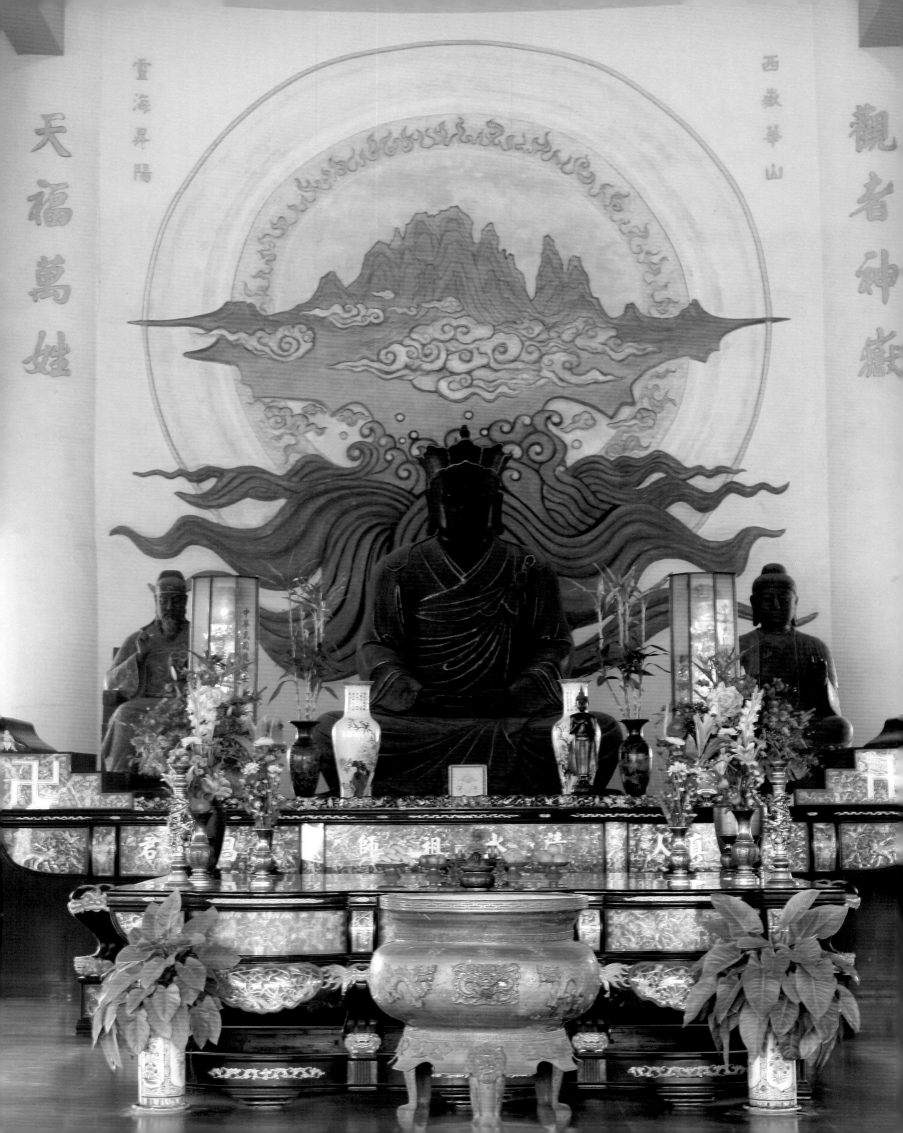

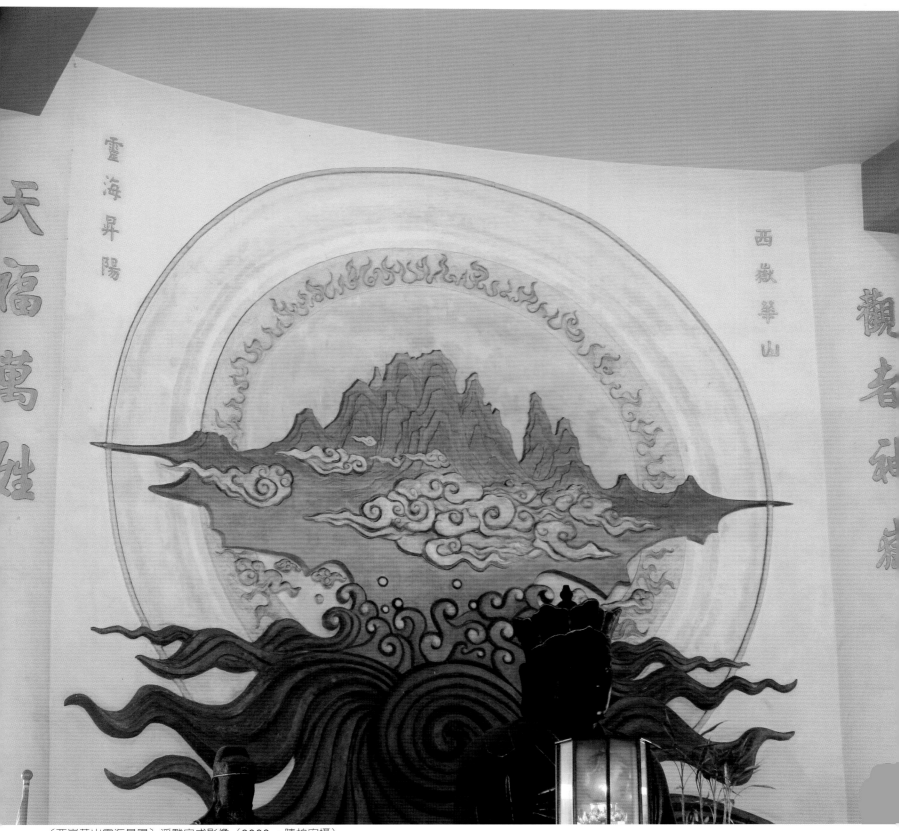

〔西嶽華山靈海昇陽〕浮雕完成影像（2009，陳柏宏攝）

〔西嶽華山靈海昇陽〕浮雕、〔盧舍那佛〕（右）、〔文昌帝君〕（左）完成影像（2009，陳柏宏攝）（左頁圖）

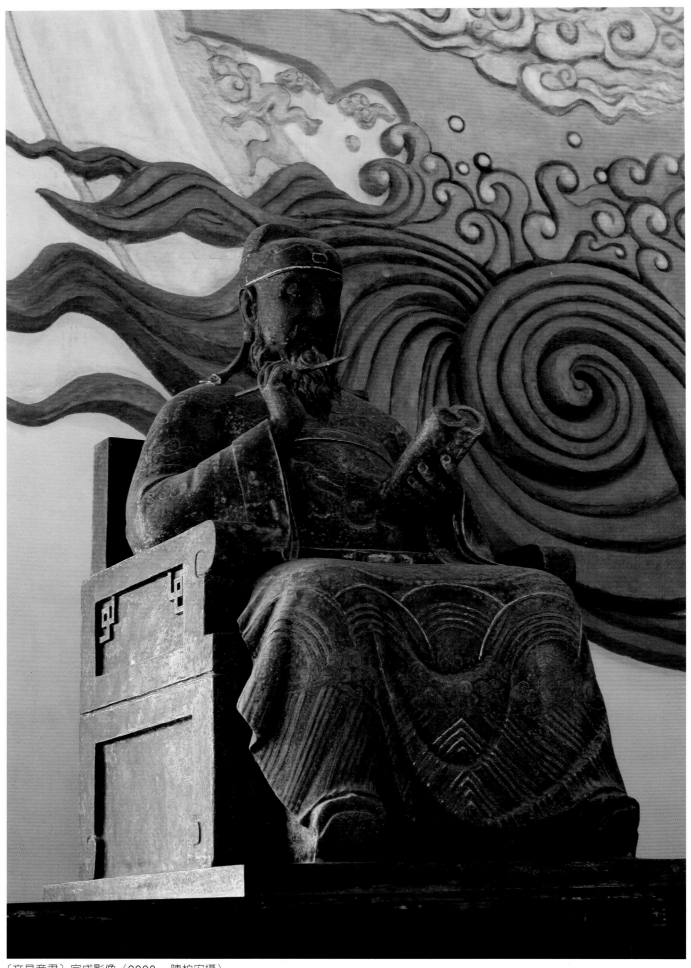

〔文昌帝君〕完成影像（2009，陳柏宏攝）
〔盧舍那佛〕完成影像（2009，陳柏宏攝）（右頁圖）

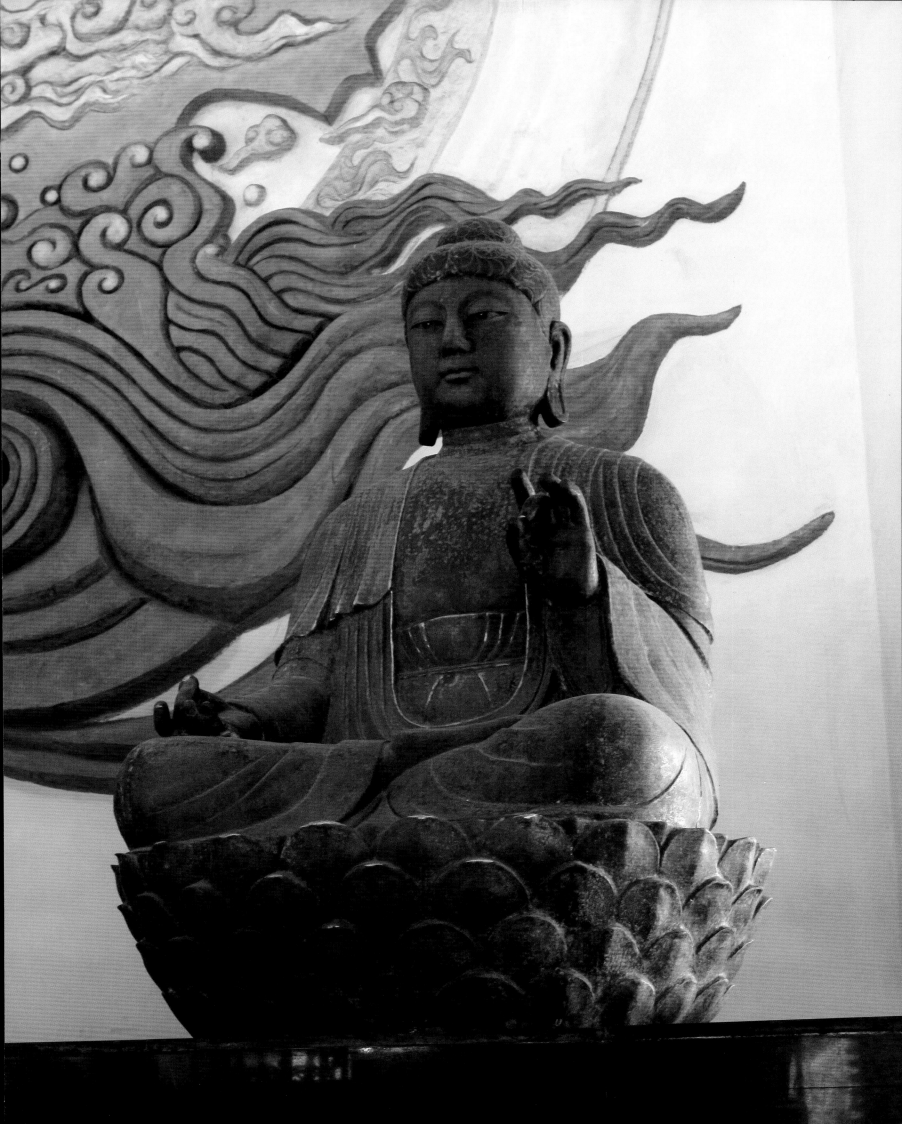

香爐完成影像（2009，陳柏宏攝）
（左頁圖、右二圖）

1981.3.7　高雄玄華山文化院院方與楊英風有關玄華山建設協調草案

（資料整理／黃瑋鈴）

◆台元紡織竹北廠入口景觀設計

The entrance lifescape design for the Tai Yuen Textile Co. LTD. in Jhubei, Hsinchu(1981)

時間、地點：1981、新竹竹北

◆背景概述

　　台元紡織屬裕隆集團，楊英風最早曾於1973年受託為裕隆公司新店廠製作嚴慶齡銅像及景觀規畫設計；1980年受託為裕隆汽車三義廠製作嚴慶齡銅像及入口景觀雕塑及規畫。本案亦為製作嚴慶齡銅像及大門入口景觀規畫設計。　（編按）

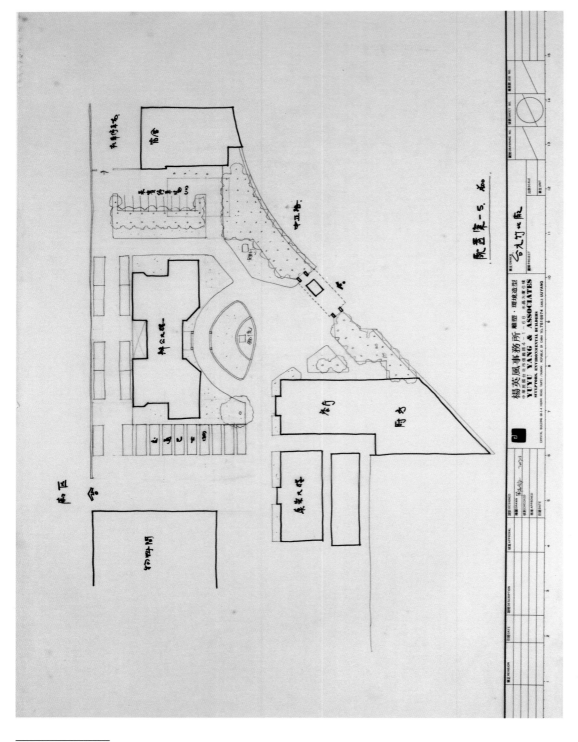

基地配置圖

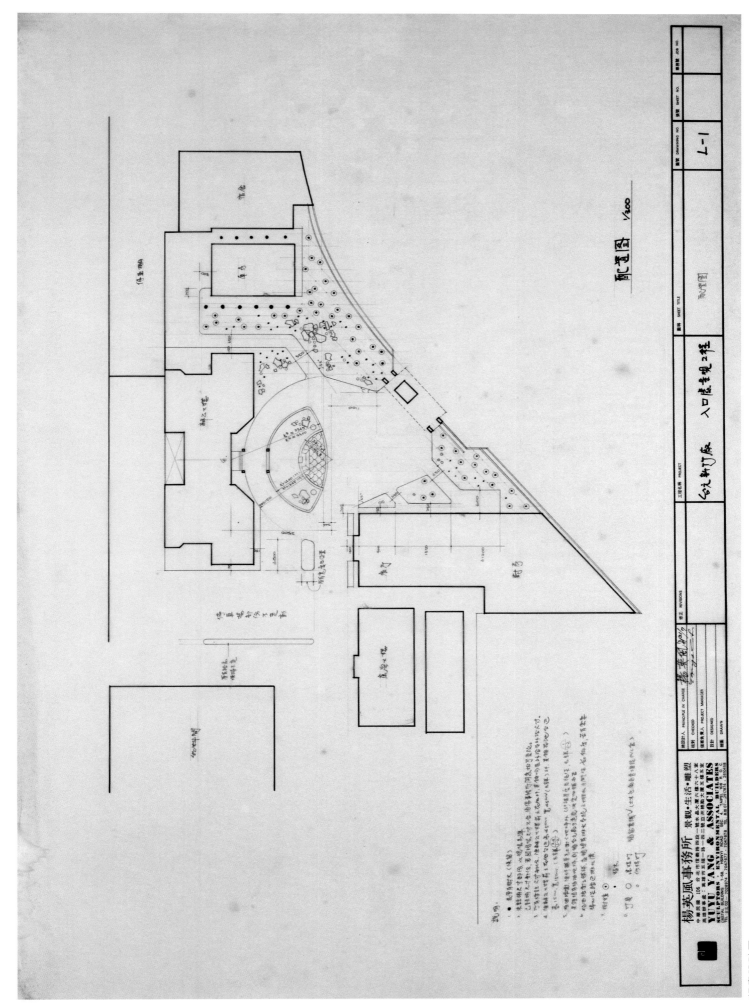

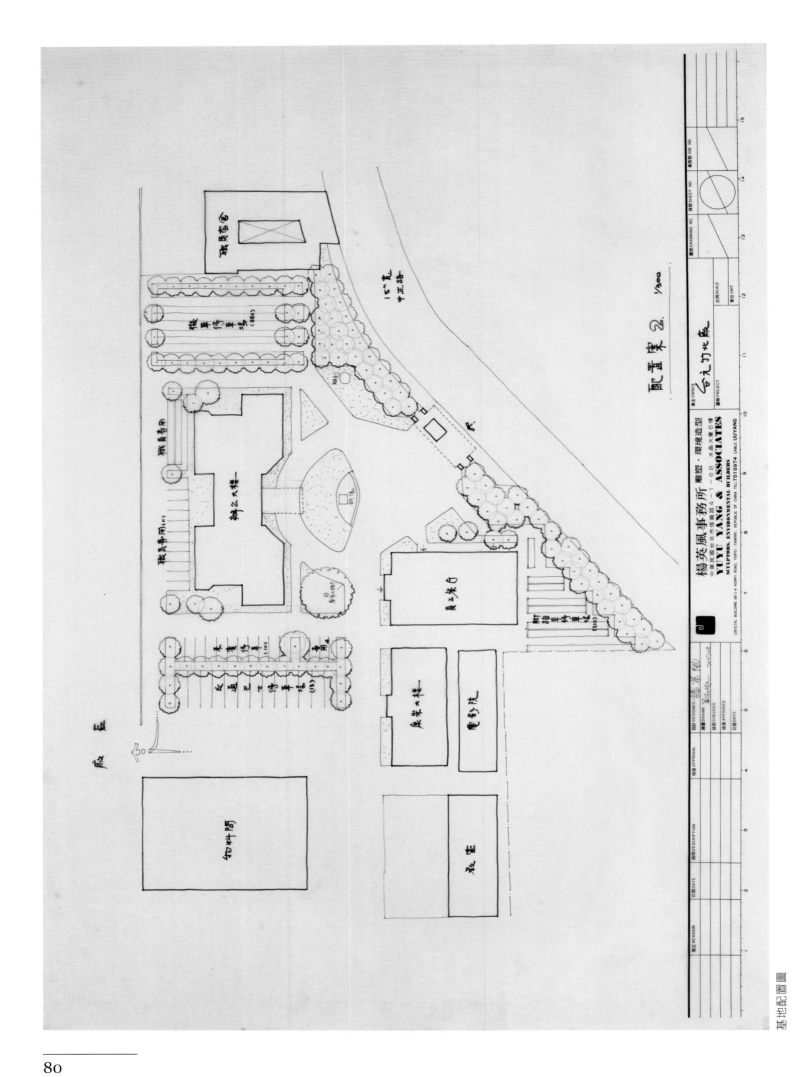

配置草案 2. 1/300

楊英風事務所 雕塑·環境造型
中華民國台北市復興路4−1−68 水晶大厦6樓
YUYU YANG & ASSOCIATES
SCULPTORS, ENVIRONMENTAL BUILDERS
CRYSTAL BUILDING 68-1-4 HSING ROAD, TAIPEI TAIWAN REPUBLIC OF CHINA TEL 7510974 CABLE UUYANG

基地配置圖

80

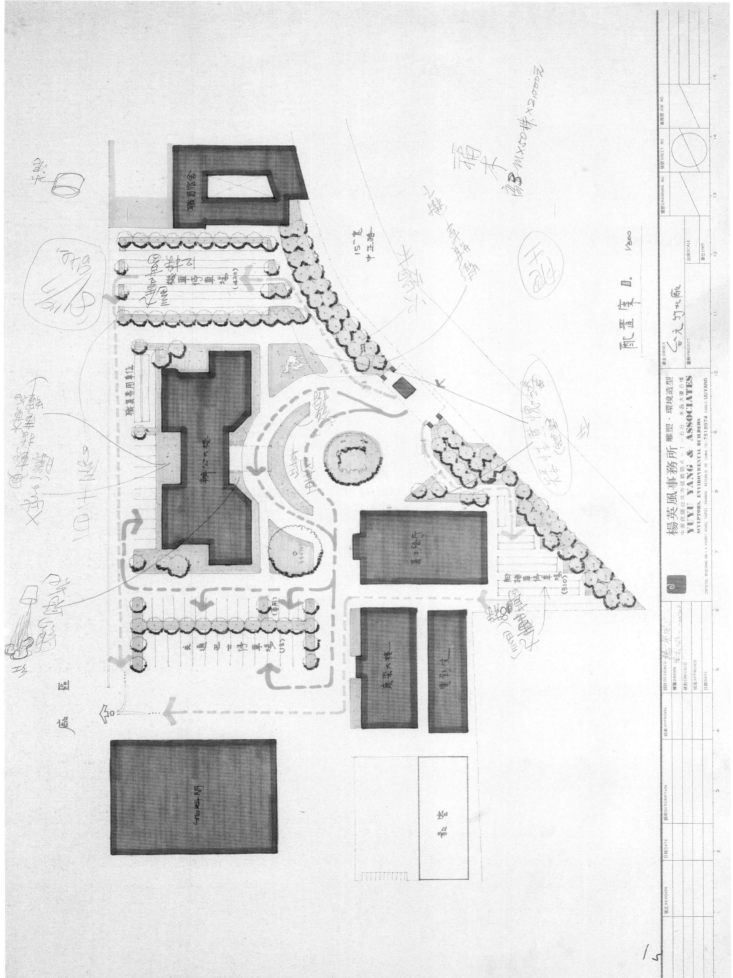

基地配置圖

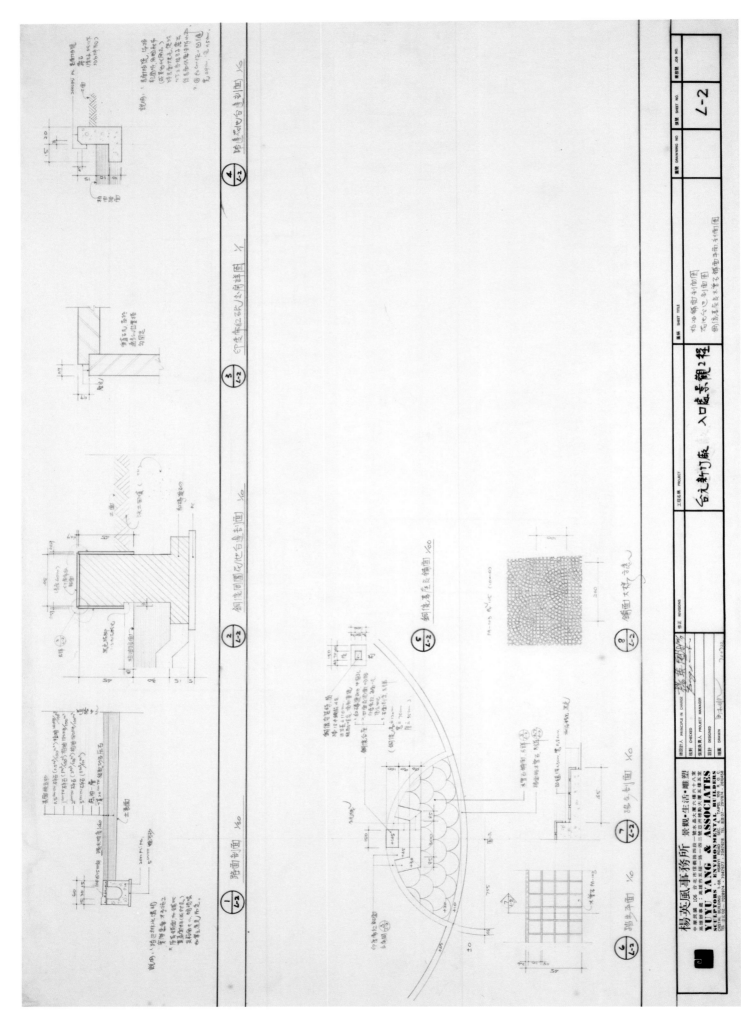

地坪面施工圖

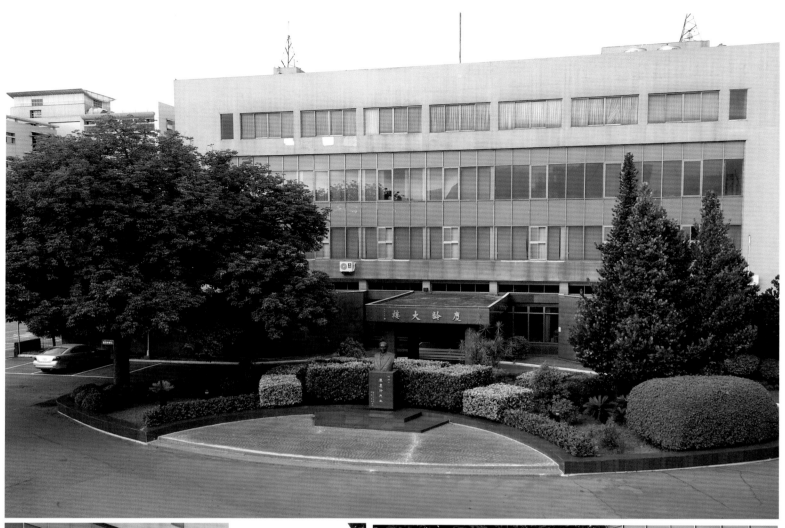

完成影像（2008，龐元鴻攝）

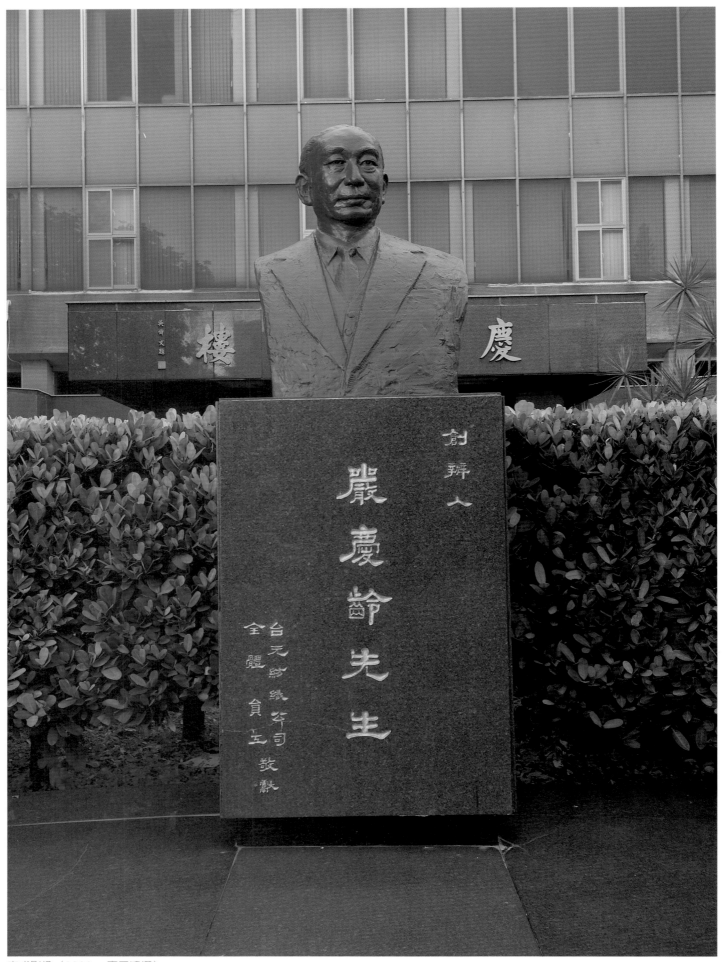

完成影像（2008，龐元鴻攝）

（資料整理／黃瑋鈴）

◆中華汽車楊梅廠入口景觀設計*

The entrance lifescape design for the China Motor Company in Yangmei, Taoyuan(1981)

時間、地點：1981、桃園楊梅

◆背景概述

中華汽車屬裕隆集團，楊英風最早曾於1973年受託為裕隆公司新店廠製作嚴慶齡銅像及景觀規畫設計；1980年受託為裕隆汽車三義廠製作嚴慶齡銅像及入口景觀雕塑及規畫。1981年間又陸續完成台元紡織竹北廠，以及本案的嚴慶齡銅像和大門入口景觀規畫設計。

（編按）

銅像台座正面文字設計圖

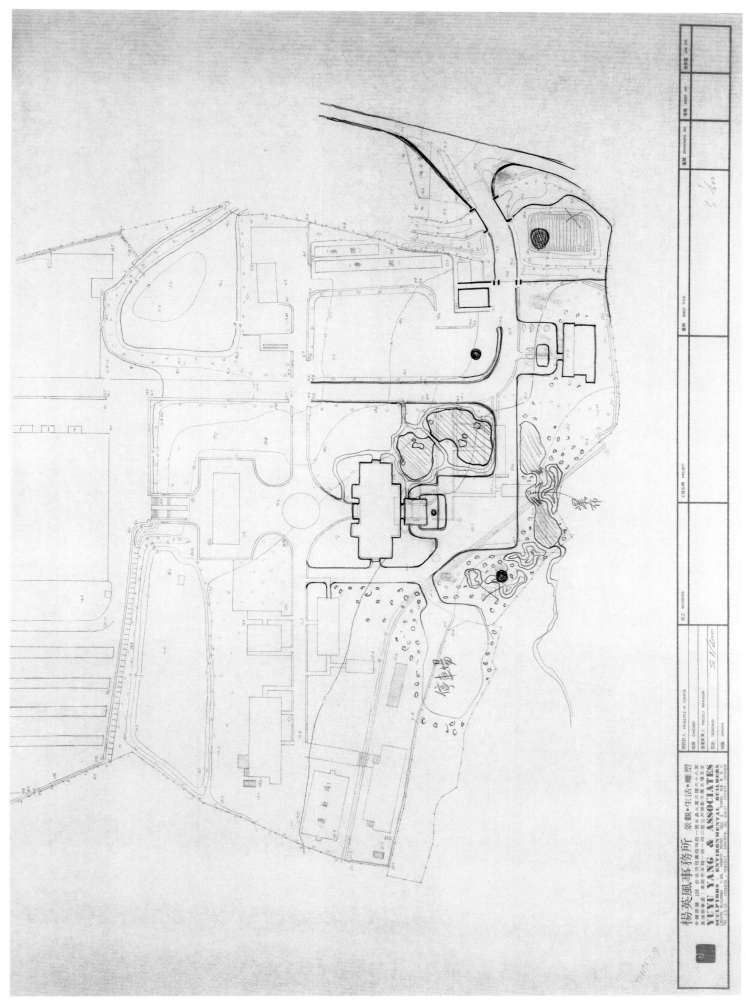

地坪面反基座施工圖

完成影像（2008，龐元鴻攝）

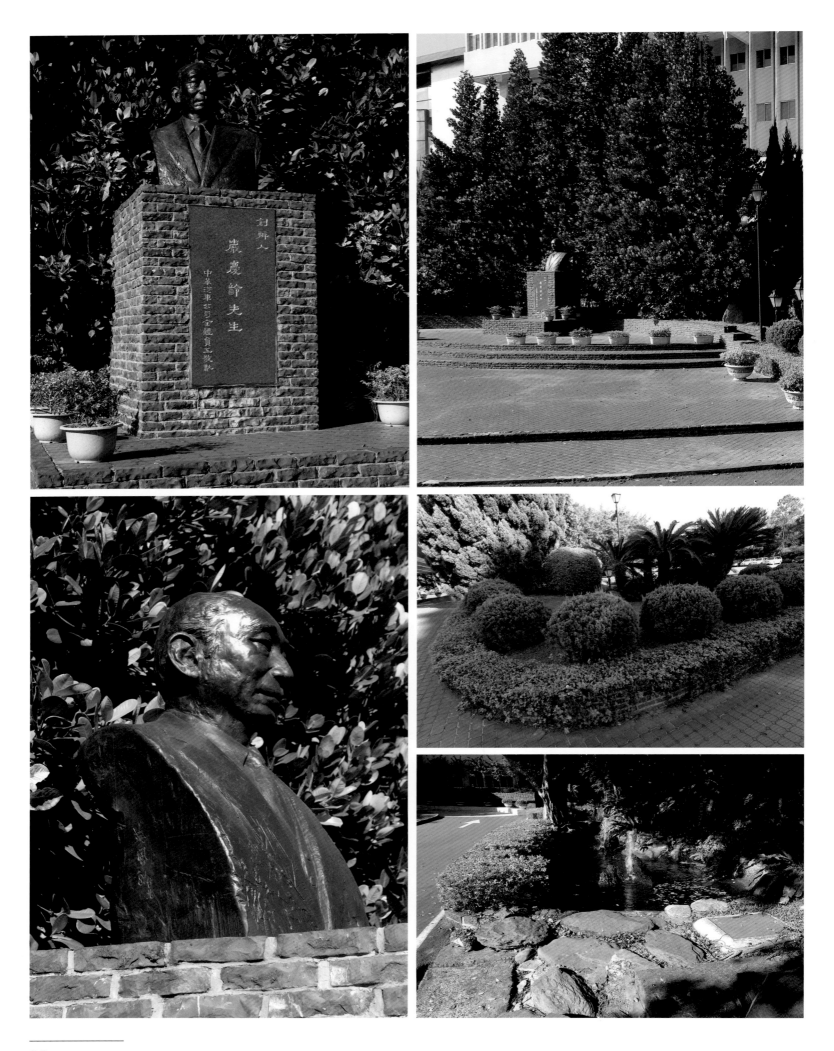

完成影像（2008，龐元鴻攝）

（資料整理／黃瑋鈴）

◆台北民生東路大廈庭園設計 *（未完成）

The garden design for the mansion at MinSheng East Road in Taipei City(1981)

時間、地點：1981、台北

◆背景概述

　　本案為楊英風為民生東路大廈建案所作庭園設計，然因故未成。 *(編按)*

◆規畫構想

• **楊英風**，1981.3.11，台北

1、建築物配置完整，格局方正，每戶均有良好景觀與通風採光。

2、規畫一百二十坪中庭大花園為住戶談天、散步、歡笑的健康環境。

3、電梯、樓梯配置四個角位，動線明暢。三戶共用一部名牌十人份高級電梯。

4、大廈兩處入口，門廳挑空三層。入口集中管理集中警戒、守衛、收發方便。

5、地下室規畫有住戶專用停車場，兩部電梯直下地下室，上樓方便。

6、地下室規畫有健身房及自助餐，供應住戶及附近辦公人員使用。

7、社區公園可給兒童遊戲空間。培養活潑下一代。

8、一樓規畫有小型咖啡廳及小型超級市場。

9、屋頂突出物瞭望台集中利用九公尺高共三層約有一百二十坪，屋頂規畫空中花園。

10、公共設施面積小住戶負擔減輕。

一層平面圖

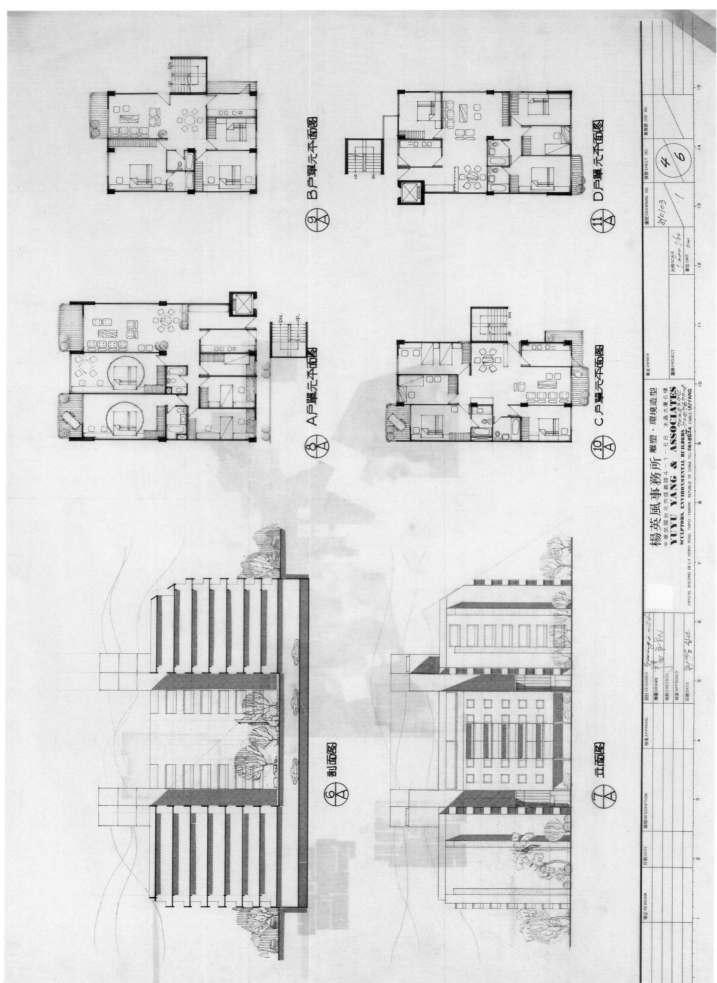

規畫設計圖

94

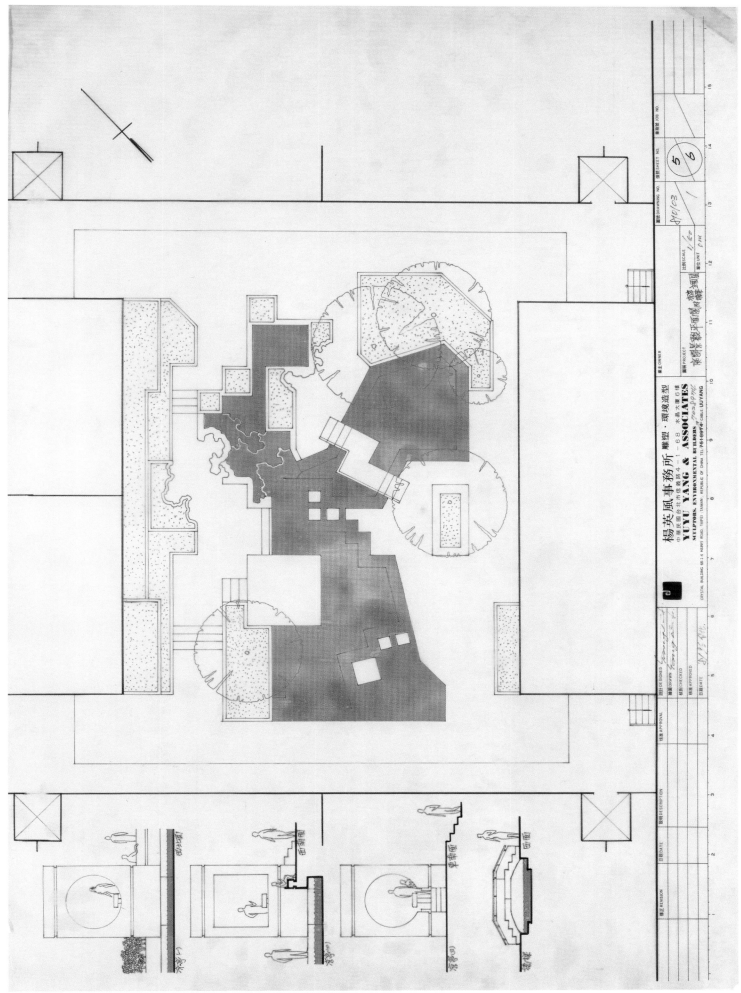

楊英風事務所 雕塑・環境造型
中華民國台北市信義路4-1-68 水晶大廈6樓
YUYU YAANG & ASSOCIATES
SCULPTURE, ENVIRONMENTAL BUILDERS
CRYSTAL BUILDING 68-1-4 HSINYI ROAD, TAIPEI TAIWAN, REPUBLIC OF CHINA TEL:751-0977 CABLE: UUYANG

庭園景觀平面圖附涼亭、橋樑立面圖

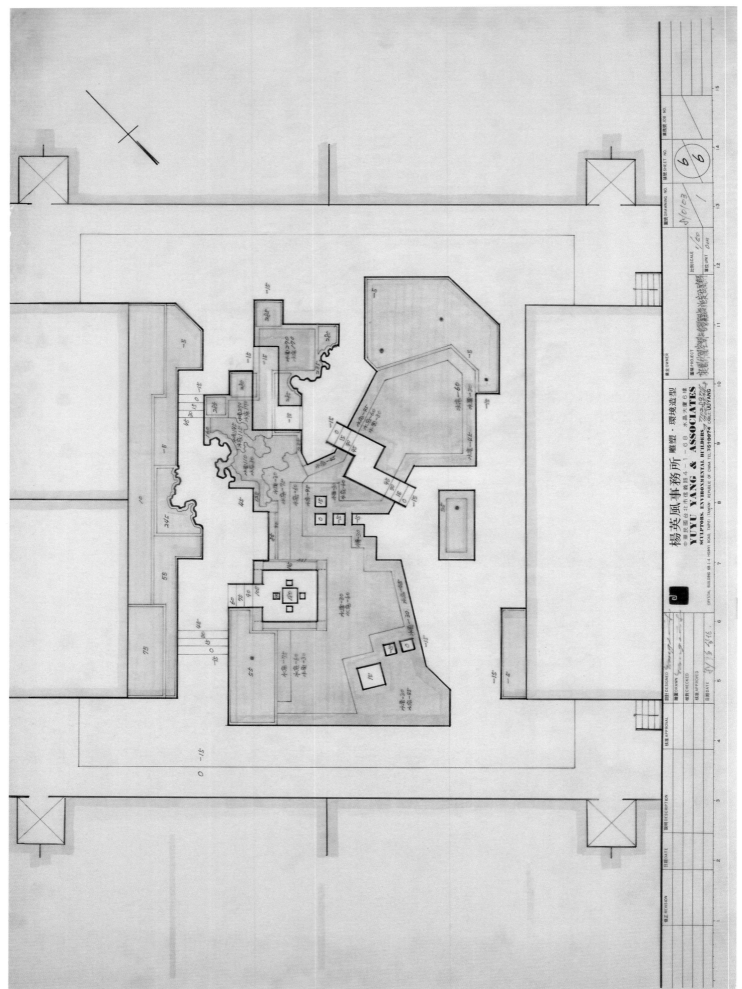

楊英風事務所 雕塑 · 環境造型
中華民國台北市信義路四－一－六八 水晶大廈 6 樓
YUYU YANG & ASSOCIATES
SCULPTORS, ENVIRONMENTAL BUILDERS.
CRYSTAL BUILDING 68-1-4 HSINYI ROAD, TAIPEI, TAIWAN, REPUBLIC OF CHINA. TEL:7519874 CABLE: UUYANG

庭園休閒空間與各景觀設施定位圖解

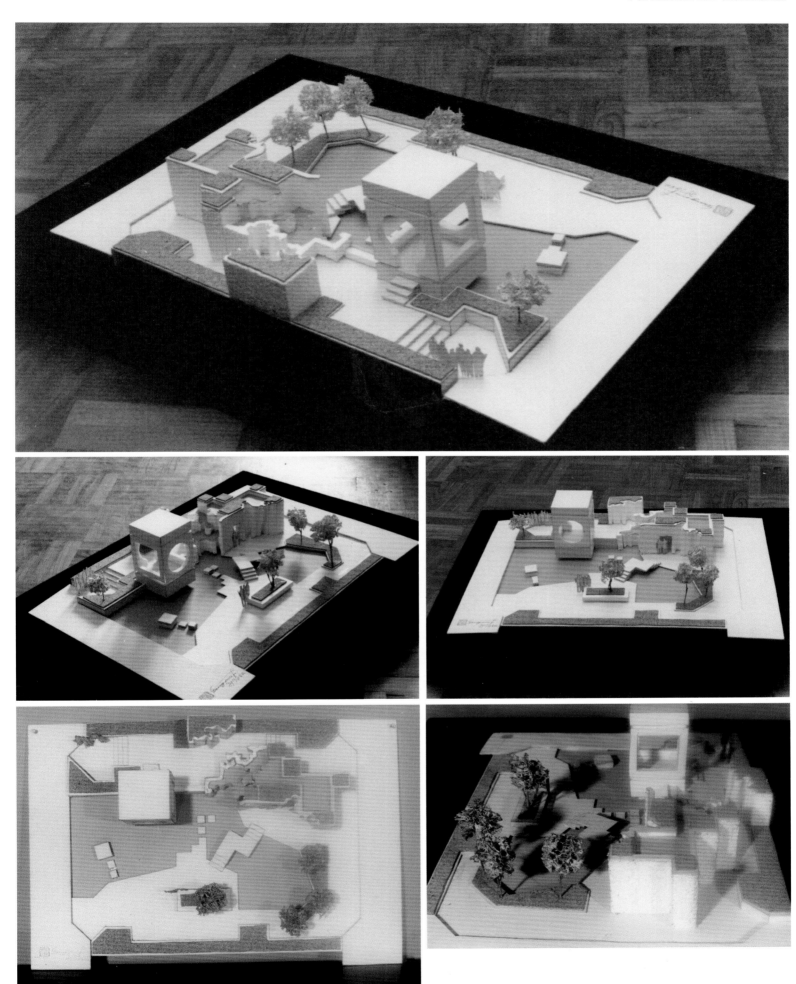

模型照片

（資料整理／黃瑋鈴）

◆手工業研究所第二陳列館規畫設計案

The plan of the Second Exhibition Center for the National Taiwan Craft Research Institute in Caotun, Nantou(1981-1983)

時間、地點：1981-1983、南投草屯

◆背景概述

　　楊英風繼1970年代為手工業研究所規畫完成陳列館、工廠、庭園美化後，於1981年起，又為其規畫設計第二陳列館、資料館。最終完成第二陳列館（即現今資料中心，未來擬改為國外作品展示館）。　*（編按）*

基地配置圖（定案規畫）

台灣省手工業研究所第二陳列館及資料館新建工程：總配置圖（原始規畫）

東向立面圖

南向立面圖

楊英風事務所　景觀・生活・雕塑
YUYU YANG & ASSOCIATES
SCULPTORS・ENVIRONMENTAL BUILDERS

第二陳列館立面圖

台灣省手工業研究所第二陳列館及資料館新建工程：第二陳列館立面圖（原始規畫）

台灣省手工業研究所第二陳列館及資料館新建工程：第二陳列館平面圖一（原始規畫）

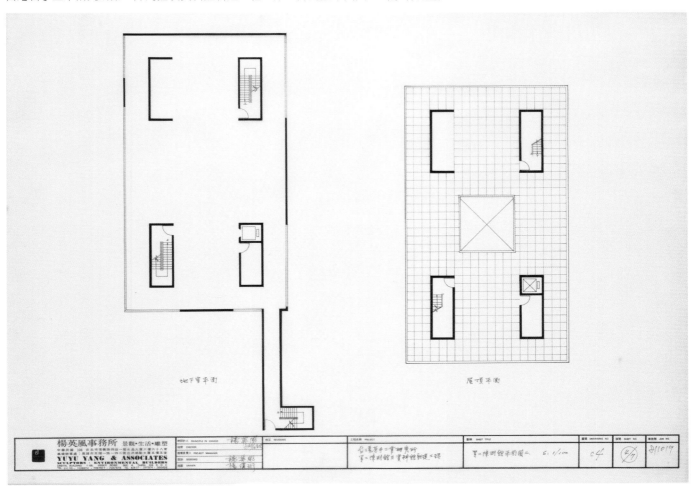

台灣省手工業研究所第二陳列館及資料館新建工程：第二陳列館平面圖二（原始規畫）

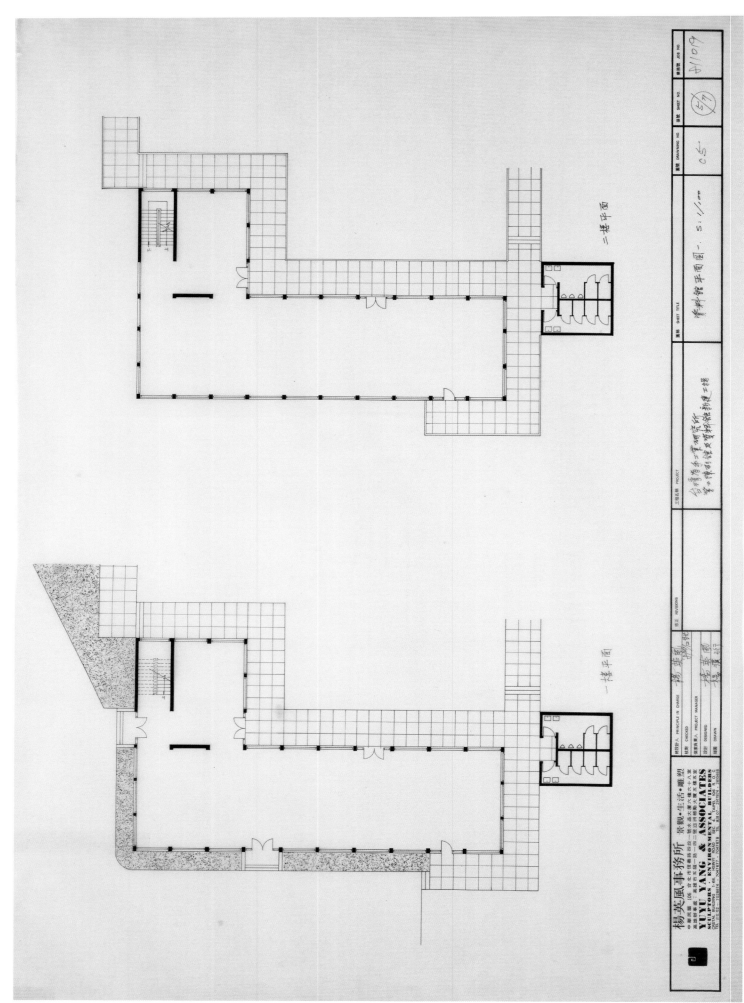

二樓平面

一樓平面

楊英風事務所　景觀●生活●雕塑
YUYU YANG . ASSOCIATES
SCULPTORS . ENVIRONMENTAL BUILDERS

台灣省手工業研究所第二陳列館及資料館新建工程：資料館平面圖一（原始規畫）

台灣省手工業研究所第二陳列館及資料館新建工程：資料館平面圖二、立面圖（原始規畫）

台灣省手工業研究所第二陳列館及資料館新建工程：全區剖立面圖（原始規畫）

楊英風事務所　景觀‧生活‧雕塑

YUYU YANG & ASSOCIATES
SCULPTORS‧ENVIRONMENTAL BUILDERS

第二陳列館綠化工程（定案規畫）

第二陳列館館周圍駁坎、土方、及庭園美化工程（定案規畫）

模型照片（原始規畫）

施工照片

施工照片（國立台灣工藝研究所提供）

完成影像

完成影像（2008，龐元鴻攝）（上圖、右頁上圖）

建築內觀，室內天花板為格子樑設計（2008，龐元鴻攝）（右頁下圖）

（資料整理／黃瑋鈴）

◆台北葉榮嘉公館庭院景觀規畫案 *

The garden lifescape design for Mr. Yeh, Jungchia's villa in Taipei(1981-1984)

時間、地點：1981-1984、台北

◆背景概述

　　葉榮嘉建築師與楊英風為相交多年之好友，其主持之「財團法人葉氏勤益文化基金會」曾出版楊英風諸多著作，如《楊英風不銹鋼景觀雕塑選輯》、《楊英風景觀雕塑工作文摘資料剪輯》等書。楊英風與葉建築師亦曾共同規畫上海之沈耀初美術館。在本案中，楊英風於葉公館庭園中設置了〔有容乃大〕（紅色花崗石）及〔豐收〕（另名〔稻穗〕）（青銅材質）等景觀雕塑作品，另協助規畫與施設庭園整體景觀。　（編按）

基地照片

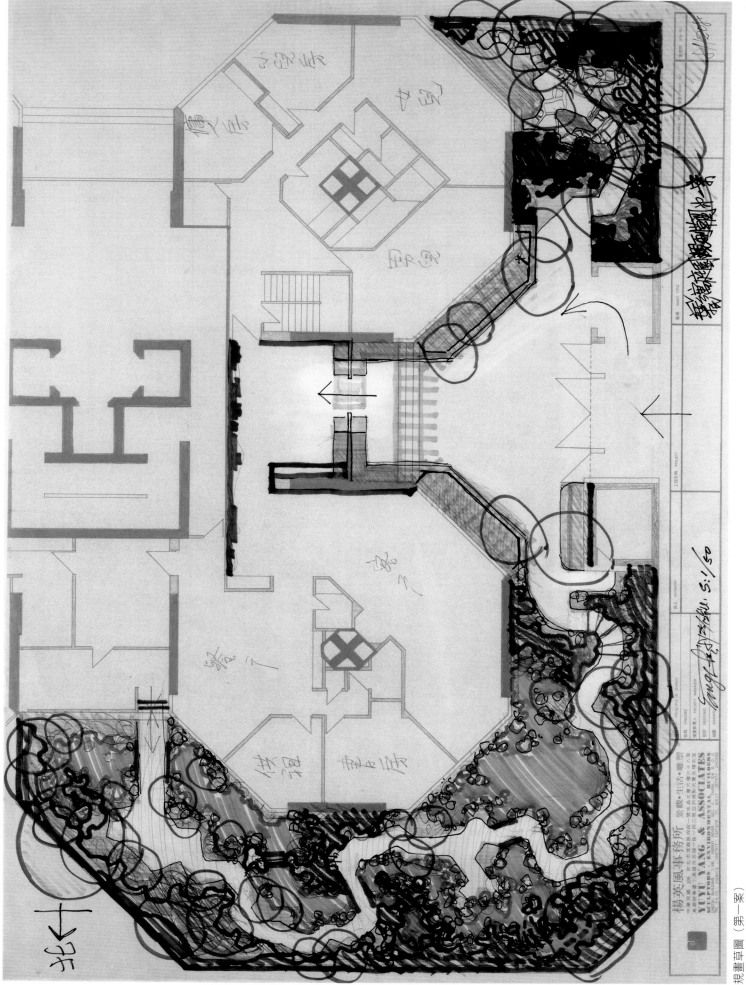

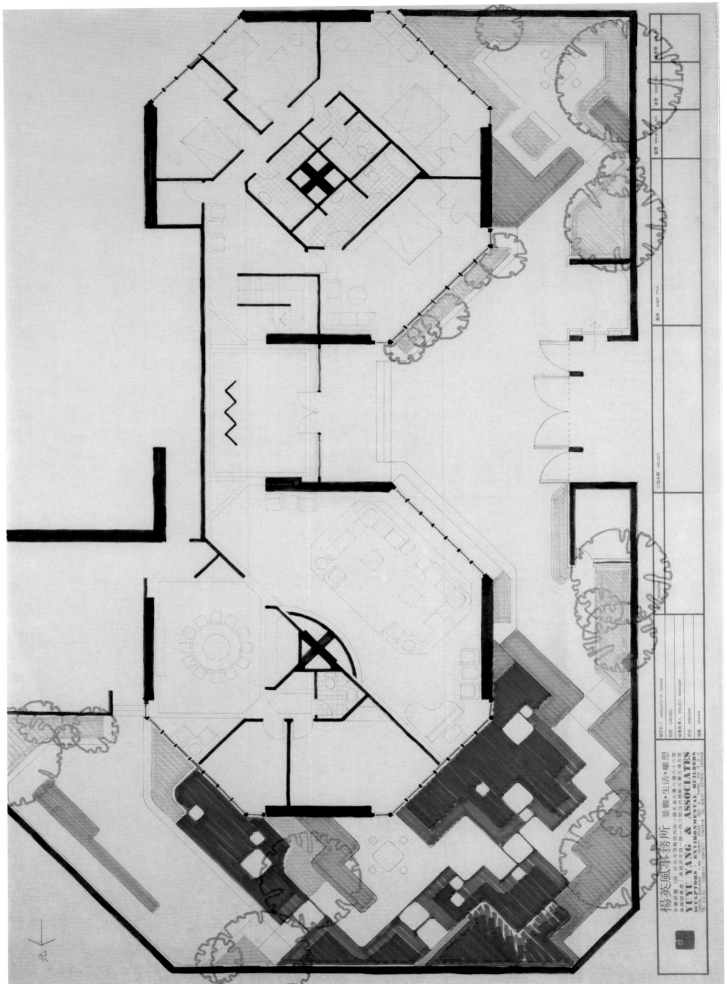

規畫草圖（執行案）

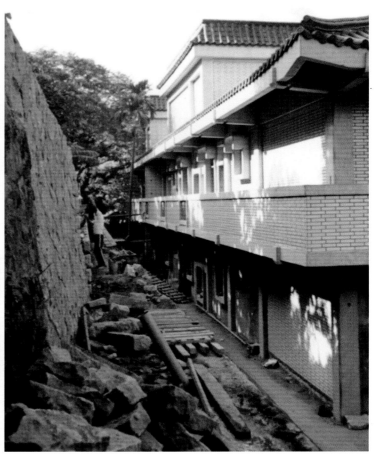

施工照片

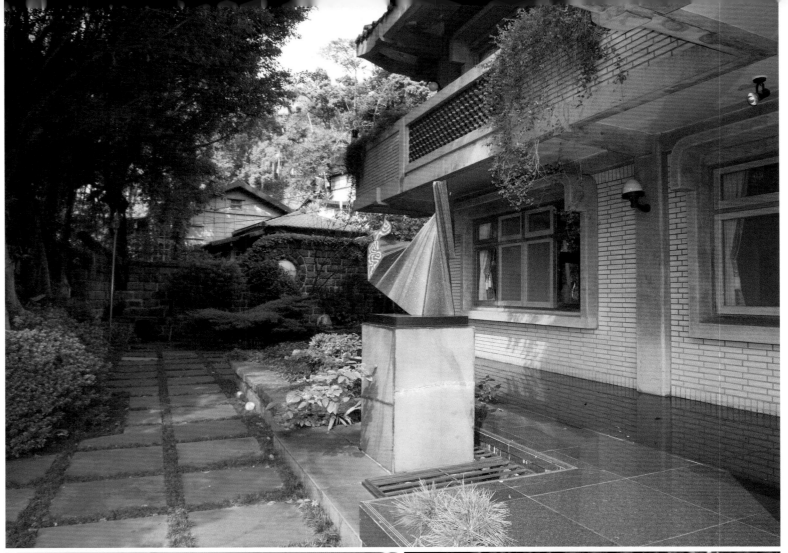

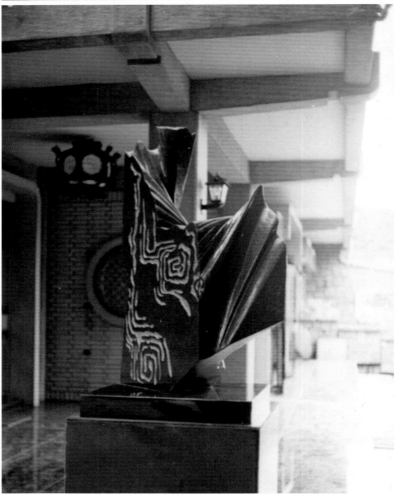

完成影像〔有容乃大〕

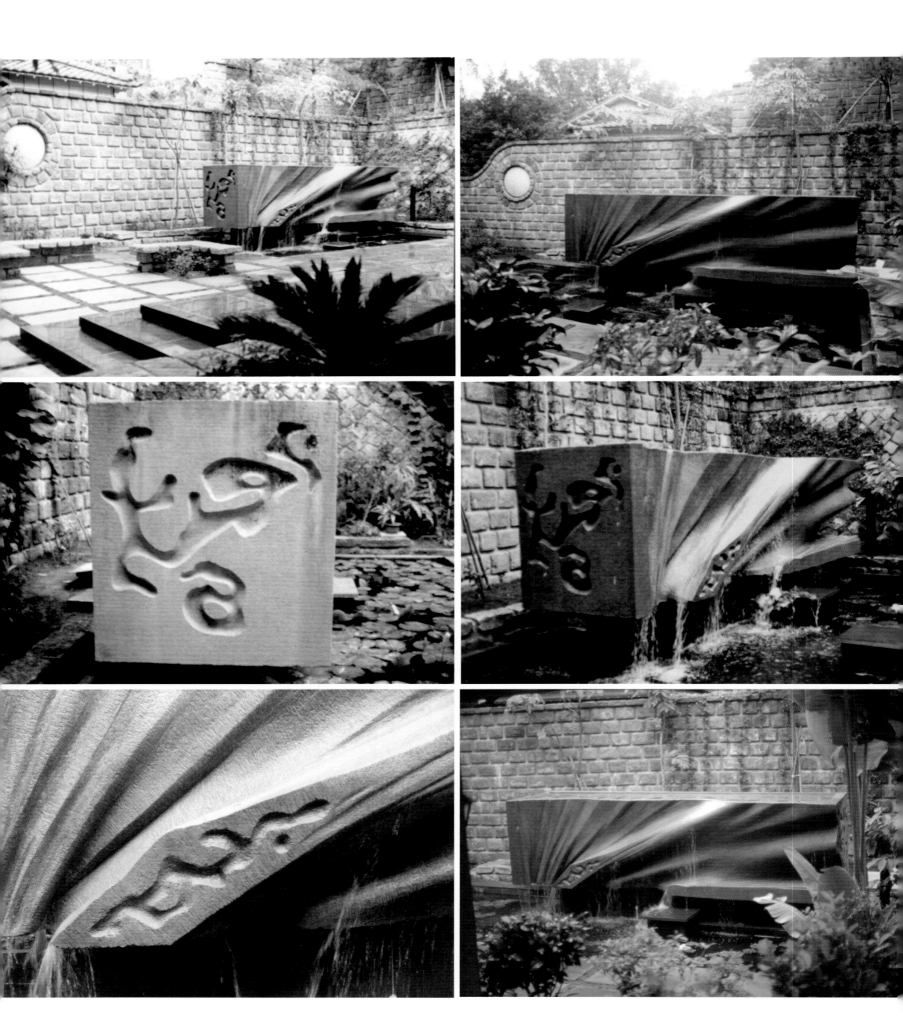

完成影像〔豐收〕（〔稻穗〕）

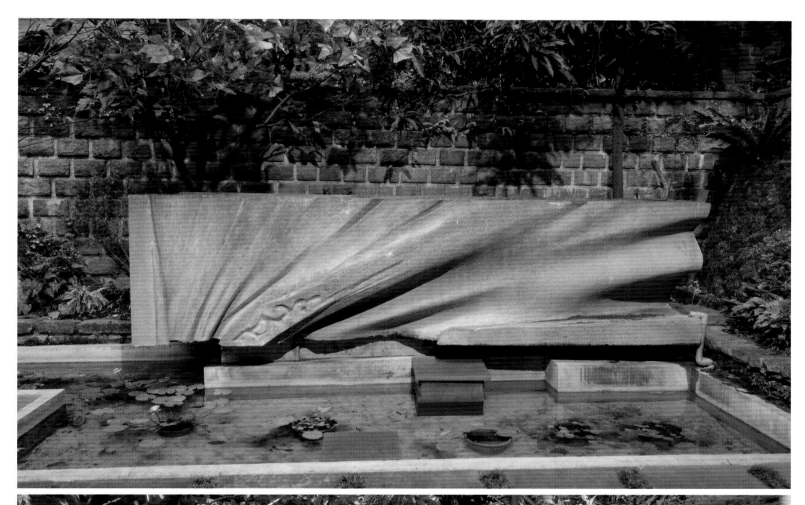

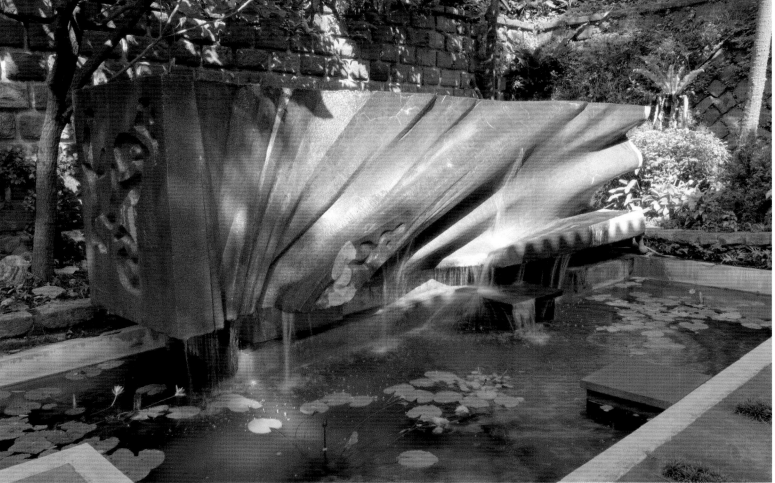

完成影像〔豐收〕〔〔稻穗〕〕（2005，龐元鴻攝）

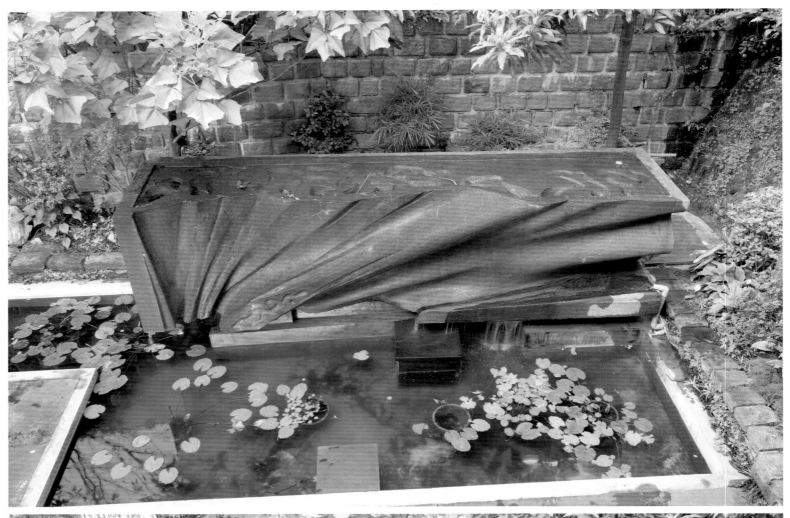

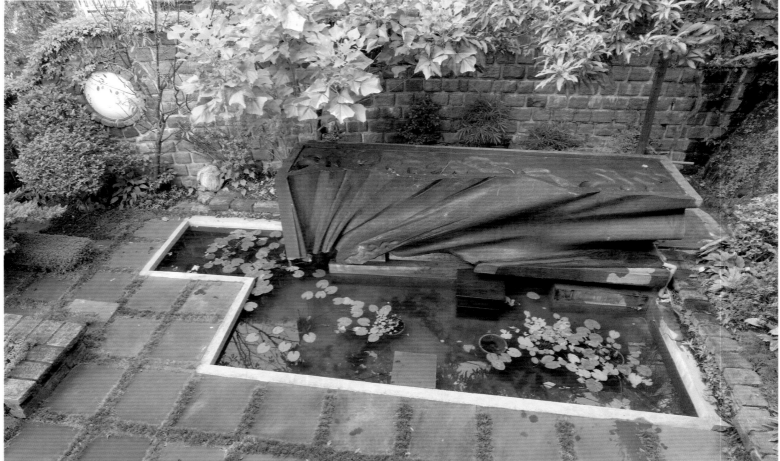

完成影像〔豐收〕（〔稻穗〕）（2005，龐元鴻攝）

完成影像〔豐收〕（〔稻穗〕）

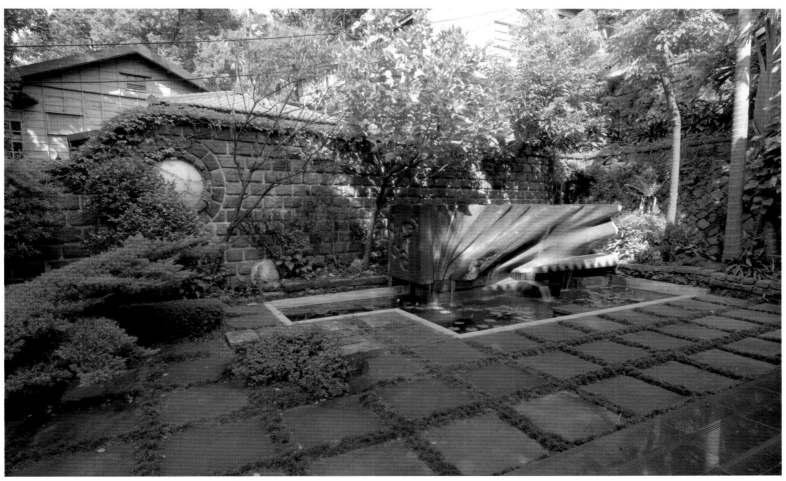

完成影像〔豐收〕（〔稻穗〕）（2005，龐元鴻攝）

完成影像（2005，龐元鴻攝）

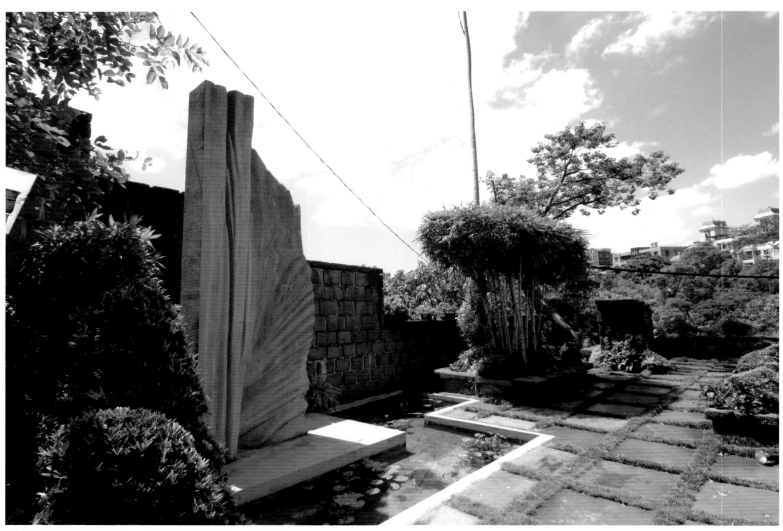

完成影像〔起飛〕（2005，龐元鴻攝）（上圖、右頁圖）

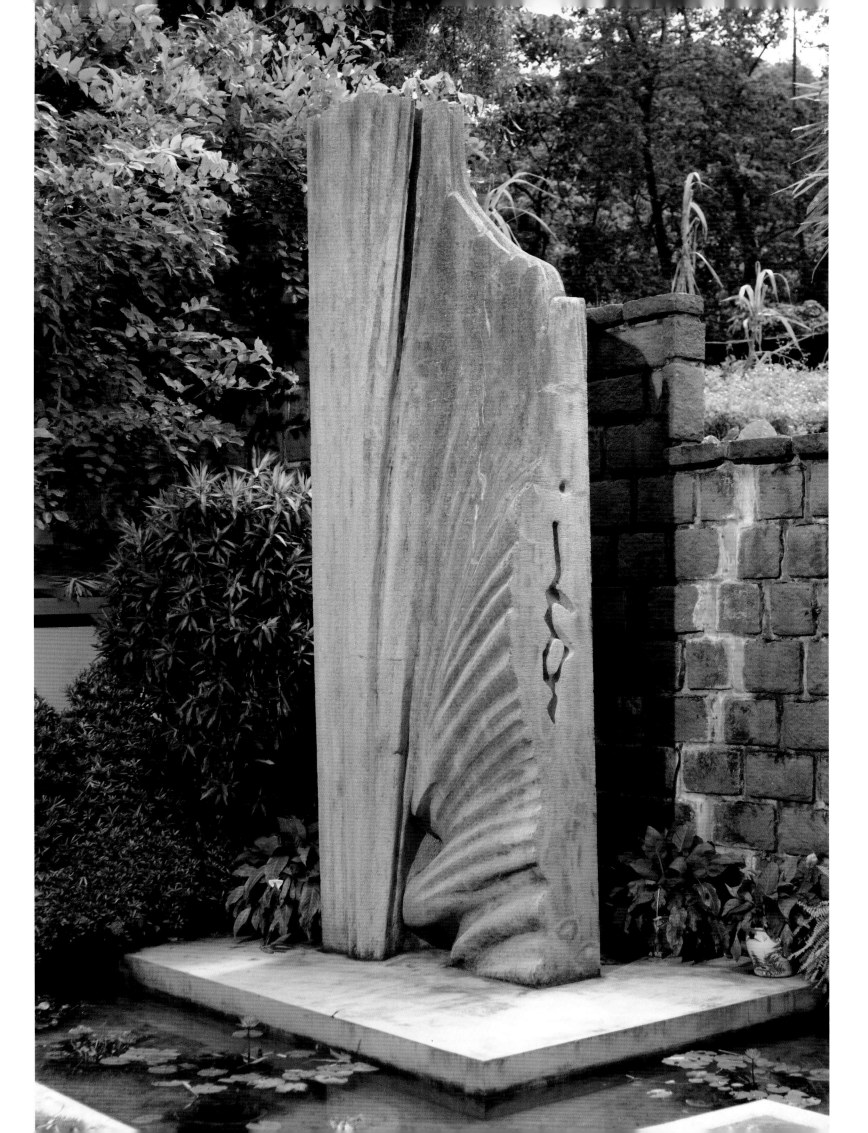

◆南投日月潭文藝活動中心規畫案*（未完成）

The schematic design for the Cultural Center of Sun Moon Lake, Nantou(1982-1983)

時間、地點：1982-1983、南投日月潭

◆背景資料

日月潭地理位置適中，天然資源、人文資源之豐富，早已名聞遐邇。依據交通部觀光局觀光統計資料顯示，每年到日月潭遊覽的旅客，都超過了百萬人，在台灣旅遊活動中，佔有極重要的地位。

近年來，中央及地方有關單位，對於無煙囪之觀光事業發展，更是不遺餘力，在七十一年度制訂台灣地區風景區未來開發的方向與目標時，已將日月潭列為風景整建示範區。

日月潭山地文化中心，佔地三甲，原設計以介紹山地文物為主，但因經營不善，維護不良，多為觀光客所詬病。

今特聘請專家多人勘察、研究、規畫，期能充份發揮此一日月潭心臟區的靈活生命力，展現日月潭得天獨厚的天然美景，使全世界的人們都渴望能夠不斷地來到這裏，欣賞日月潭，了解日月潭，喜愛日月潭，以促進觀光發展與地方繁榮。

日月潭生態科藝研展委員會便是結合眾人的智慧，作整體的規畫，並負監督、審核之責，使設計、建設、經營能有統一性與連貫性。

主任委員：謝東閔

副主任委員：陳奇祿

委員：魏景蒙、鄧昌國、楊英風、陳國成、吳敦義、巫重發、蕭伯川等。

（以上節錄自楊英風〈日月潭生態科藝研展育樂區規畫草案〉1982.6.10。）

基地照片（上二圖、右頁圖）

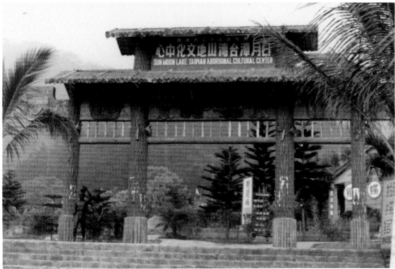

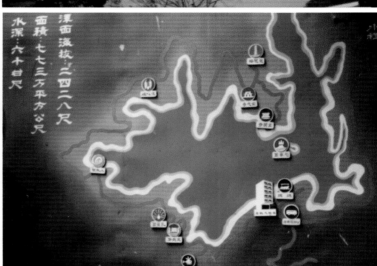

◆規畫構想

一、規畫分區：

全域空間：景觀雕塑公園

1. 日月潭自然生態研究所

2. 日月潭自然景觀美術館

3. 日月潭文藝活動中心

4. 公務人員在職訓練中心

5. 兒童獨立生活訓練中心

6. 日月樓招待所

7. 露天水上育樂舞蹈表演台

8. 兒童遊樂區

9. 梅花鹿園

10.庭園、花草、涼亭、流水

11.雕塑

12.用具

13.廣告標識

14.其他一切有關設備，均力求整體造型的統一與協調

二、分項說明：

1.日月潭自然生態研究所與日月潭自然景觀美術館

（1）從日月潭的生態背景、環境變化，研究出藝術作品的展現。

（2）採取博覽會展覽方式，將單純的主題——日月潭以最坦率，明確設計，展現出來。

相關性	日月潭自然生態研究所	日月潭自然景觀美術館
造型與智慧（1F）	1.邵族發展史 2.日月潭住民生活狀況、風俗禮節、餐飲之特色現代化。	1.繪畫、雕塑等藝術作品展覽 2.陶塑工作室，讓遊客自由地從造型中展現智慧。
環境與人生（2F）	1.日月潭的開發——過去、現在、未來。以全域環境模型，作各種表現，如地理環境、潭水、動物、植物、發電與未來發展等等。	1.詩、文、篆刻、書法、國畫等藝術作品展覽，顯示出一個大環境，對於人生的影響。
藝術與生活（3F）	1.大氣、天文——日、月、星、光、氣候科技與藝術的結合。 2.南投縣風景區管理所辦公室遷至此處，不但可收督導管理全區之實效，更具有協助發展之未來性。	1.日、月、星、光之介紹 2.雷射光電景觀雕塑音樂表演 3.人類未來的發展，將朝向神秘而未可知的遙遠星球，美感的表現必然融合了藝術與科技。

2.日月潭文藝活動中心

公務人員在職訓練中心。兒童獨立生活訓練中心。

（1）中華民國空間藝術學會，中華民國雷射推廣協會，中華民國美術設計協會等人民團體，將遷址於此，配合節令、會務，推展各項藝文活動，使藝術家們在大自然中，找尋更多的靈感，同時定期舉辦各類藝術創作訓練班，使人人懂得生活空間的藝術化。

（2）中心內設有會議室、放映室、視聽教育室、交誼廳、茶藝研究等各項設備，可提供作為公務人員或其他公私立機關團體在職訓練或休閒渡假之用。

（3）獨立的性格，須從小鍛鍊，定期舉辦分齡兒童的獨立生活訓練與團隊精神學習，使其養成積極、進取、樂觀、奮鬥的個性。

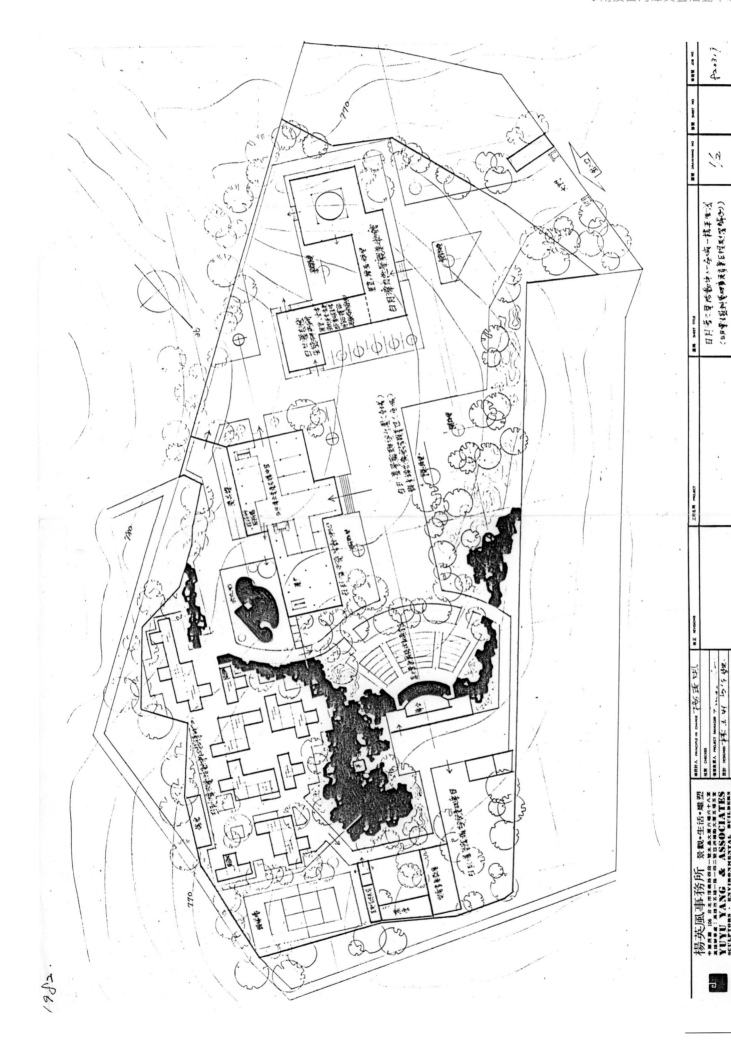

日月潭文藝活動中心全域一樓平面圖

（4）中心的一樓，有 4m × 5m 大小十間特產區，由專家重新設計出具有特性，足可
代表日月潭的特產品，實地製作表演，遊客自由購買，留為紀念。

3.兒童遊樂區

（1）特於全域左下角闢建兒童遊樂區，各項娛樂設備均造型化、趣味化，啓發兒童思
想，以收寓教於樂之效。

4.日月樓招待所

（1）活動中心的三樓為簡便式與團體房為主。

（2）左側沿緩坡而建二層式為日月樓招待所，清靜幽雅。

5.梅花鹿園

（1）以公共造產方式飼養梅花鹿，採野生方式，使其與人們親近，教導遊客如何愛護
與照顧，在休閒旅遊或訓練學習之餘，更增添了無限的情趣。

三、此項事業的開展與延續，有賴政府與民間的通力合作，日月潭，是南投縣的瑰寶，更是
全人類的光榮，我們有責任使日月潭更美。經過多次研商之後，確定出共同努力的方向
和目標，我們深信，必定能將「日月潭生態科藝研展育樂區」建設為台灣地區，乃至於
全世界的風景示範區。

四、日月潭生態科藝研展育樂區建設與營業費用預估

1.建設經費預估

（1）日月潭自然生態研究所與日月潭自然景觀美術館

i. 面積：每層 394 坪× 3 = 1,182 坪

ii. 結構：1.5 萬／坪× 1,182 坪 = 1,773 萬

iii. 裝璜：1.0 萬／坪× 1,182 坪 = 1,182 萬

iv. 總計：2,955 萬

（2）日月潭文藝活動中心（觀光旅館）

i. 面積：420 坪（1F）+271.5 坪（2F）+303.6 坪（3F）= 979.4 坪

ii. 結構：1.5 萬／坪× 979.4 坪 = 1,470 萬

iii. 裝璜：1.0 萬／坪× 979.4 坪 = 979.4 萬

iv. 總計：2,449.4 萬

（3）日月潭招待所

i. 間數：52 間（1F）+59 間（2F）= 111 間

ii. 造價：平均每間約 15 萬

iii. 總計：15 萬× 111=1,665 萬

（4）庭園美化

i. 包括花草、涼亭、小橋、流水、表演台、游泳池、網球場、兒童遊樂場、蘭
園、鹿苑、馬車等

ii. 總計約需 2,000 萬，待實際作業時，再列細目

（5）雕塑作品

i. 預計設置 20 件大小作品

ii. 以製作成本費用計，平均每件約 100 萬

iii. 總計約需 2,000 萬

（6）預備金：431.5 萬

日月潭文藝活動中心全域二、三樓及屋頂平面圖

（7）總資金：1 億 1,500 萬

2.經費來源預估：

（1）籌組公司，招募股東　　　　　　　　　　　　　　　　　　　　5,500 萬

（2）設計合乎標準之觀光旅館　　　　　　　4,000 萬 × 50% = 2,000 萬

　　　提向觀光局核定，向銀行貸款

（3）政府協助投資興建博物館與雕塑公園　　　　　　　　　　　　4,000 萬

（4）總計　　　　　　　　　　　　　　　　　　　　　　　　1 億 1,500 萬

（5）建設完成後，可籌設『聯誼社』徵求會員，收取會費，以作為發展基金

　　　　　　　　　　　　　　　　　　　　　5 萬／1 人 × 500 人 = 2,500 萬

3.營業預估與目標（以月計）

年遊客平均約 100 萬人，月遊客平均約 8 萬人，日遊客平均約 2,500 人

（1）收入：

　　i. 門票

　　　門票價 @30 × 8 萬人 = 240 萬

　　ii. 觀光旅館：

　　　A 客房 @700 × 33 間 × 30 天 × 50% 住宿率 = 34.65 萬

　　　B 別墅 @1000 × 111 間 × 30 天 × 50% 住宿率 = 166.5 萬

iii.購物：

　　@200 × 400 人× 30 天＝ 240 萬

iv.餐飲：

　　@150 × 500 人× 30 天＝ 225 萬

v.月收入總計約 906.15 萬

vi.保管車輛、洗車服務、馬車、鹿鴿飼料、鹿草、蘭花、盆栽及其他利潤，為維
　　護費與員工福利。

（2）支出：

i. 人事費：85 人約 150 萬

ii. 土地租金、稅捐、水電、燃料、車輛維護及其他營業費用約 150 萬。

iii.商品成本：240 萬× 60% ＝ 144 萬

iv.餐飲成本：225 萬× 50% ＝ 112.5 萬

v.月支出總計約 556.5 萬

（3）盈利計算：

月收入 906.15 萬－月支出 556.5 萬＝月純利 350 萬

（以上節錄自楊英風〈日月潭生態科藝研展育樂區規畫草案〉1982.6.10 。）

◆相關報導

• 張廣實〈因地制宜　施政首要在發展觀光　運用資源　期一舉帶動地方繁榮　吳敦義根據
縣況暢談建設．民眾期許甚高〉《中國時報》1981.12.22，台北：中國時報社。

• 呂天頌〈建設南投為東方瑞士．發展觀光帶　首先必須完成道路網．增遊樂設施風景區
資源跡近「虛擲」．關鍵在於缺乏有效統一管理機構　引進精密工業暫難實現．必須同時
引進資本和技術才有用〉《聯合報》1981.12.23，台北：聯合報社。

• 張廣實〈兩頭馬車互相掣肘　明潭建設每下愈況　縣長為統一事權發展觀光　已決定合併
管理所觀光課〉《中國時報》1982.1.5，台北：中國時報社。

• 呂天頌〈日月潭要「濃粧」或「淡抹」「異想天開」如何去「抉擇」　對吳縣長的構想
學者專家說意見　日月潭要更美　遊客要更多　兩者相矛盾〉《聯合報》1982.3.21，台
北：聯合報社。

• 林仁德〈突破觀光瓶頸再創奇蹟　重振明潭風光吸引遊客　南投縣長邀請專家、研商提供
寶貴意見　縣府民間配合投資、改頭換面呈現新貌〉《台灣時報》1982.3.21，高雄：台
灣時報社。

• 〈日月潭風景區．亟待美化　邀請專家學者．規畫設計　吳敦義提出構想自認是異想天開
看楊英風鄧昌國他們將有何傑作〉《中華日報》1982.3.21，台南：中華日報社。

• 〈美化明潭　付諸行動　五人小組　展開規畫　縣長說　不但要更美　一定會更美〉《中
國時報》1982.3.21，台北：中國時報社。

• 張廣實〈要使明潭更美、且看如何粧扮？各界集思廣益、不怕異想天開！〉《中國時報》
1982.3.21，台北：中國時報社。

• 呂天頌〈觀光專家為日月潭描繪遠景　要呈現山水氣勢保持自然美　空中纜車待慎重規畫
．飛車潛艇專家興趣不大　攤販惡名遠播要整頓．出水口奇觀應整理闢建〉《聯合報》
1982.4.1，台北：聯合報社。

- 張廣寬〈明潭更美‧要重特色　山光水色‧決保存自然景觀　整建計畫‧已繪出美麗遠景〉《中國時報》1982.4.1，台北：中國時報社。
- 〈塑造明潭新的形象　專家完成規畫草案　縣政府將逐項詳加研究〉《中國時報》1982.4.1，台北：中國時報社。
- 張廣寬〈發展觀光事業　首重美化明潭　愛好旅遊人士　好景就在後頭　日月潭特定區整建固非易事　吳敦義有信心　積極全面開發〉《中國時報》1982.4.2，台北：中國時報社。
- 張廣寬〈明潭入夜　一片漆黑　景氣蕭然　德化社區　嘈雜囂鬧　過猶不及　規畫小組認應闢　建環湖長廊　遍植花木　興建涼亭　招徠遊客〉《中國時報》1982.4.3，台北：中國時報社。
- 〈觀光局決定協助南投縣府　整建日月潭為風景示範區　兩天勘查初步研商後‧將補助二千二百餘萬　尤其要求防治潭區旅館及民家排放污水入潭〉1982.4.11，出處不詳。
- 〈建立台灣地區四個風景區系統　交部觀光局積極研擬具體方案〉《台灣日報》1982.4.12，台中：台灣日報社。
- 〈確立日月潭整建方向　設環境美化維護基金〉《中國時報》1982.4.13，台北：中國時報社。
- 呂天頌〈補助款額未能如願‧用地限制太多　推動「日月潭要更美」規畫理想已大打折扣　楊英風萌退意必要時縣府只好自己辦〉《聯合報》1983.1.1，台北：聯合報社。
- 〈縣府決開辦觀光區市地重畫　地點選定在日月潭的德化社　面積十公頃‧將現有地上物全部拆除專案重建　指定兩單位主辦限二月十日前提出預算及計畫〉《聯合報》1983.1.22，台北：聯合報社。
- 呂天頌〈以市地重畫方式使德化社脫胎換骨　實現「日月潭要更美」　縣府有突破性新構想　但業主意願等若干難題尚有待克服〉《聯合報》1983.1.22，台北：聯合報社。

1982.9.15　楊英風—南投縣縣長吳敦義

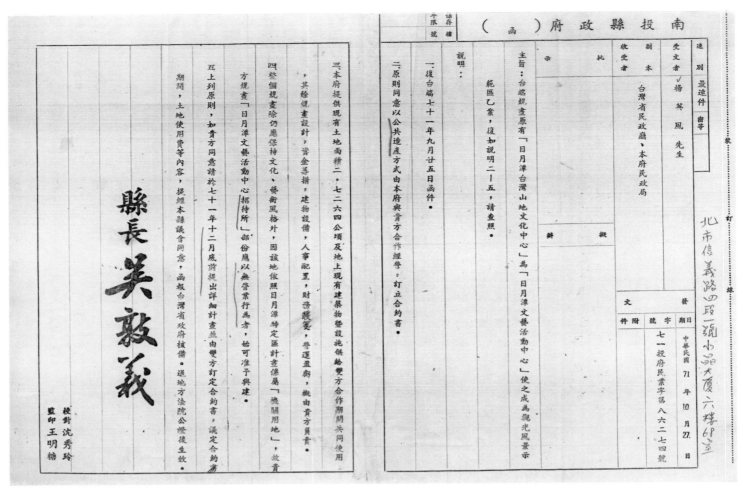

1982.10.27　南投縣縣長吳敦義—楊英風

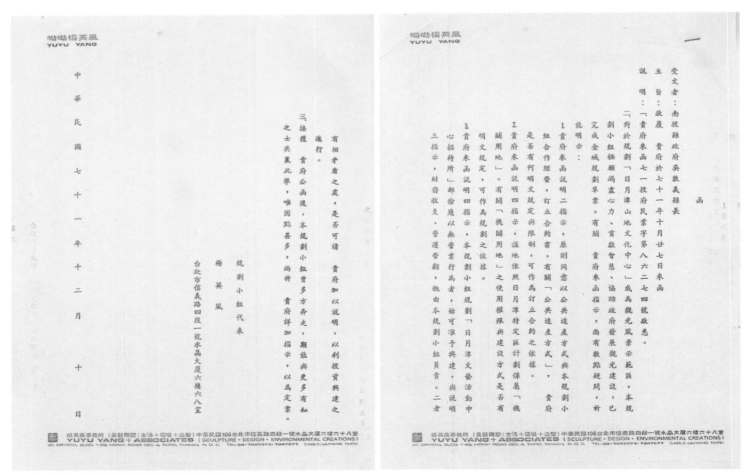

1982.12.10　楊英風—南投縣縣長吳敦義

呦呦楊英風
YUYU YANG

函

受文者：南投縣政府

主旨：通知對投資規劃原「日月潭山地文化中心」為「日月潭文藝活動中心」工作之決定。

說明：一、對於規劃原「日月潭山地文化中心」為「日月潭文藝活動中心」風景示範區，本規劃小組竭盡心力，原已完成全域規劃草案，並擬定投資計劃。

二、十月廿七日接獲 貴府來函指示，始知該地在日月潭特定區計劃係屬「機關用地」，在使用權限與建設方式上有許多限制，不利投資；且規劃中之「日月潭文藝活動中心」部份應以無營業行為者，始可准予興建。如此故決議撤銷此項投資計劃。

三、本規劃小組願繼續協助 貴府作「日月潭山地文化中心」整建工作，發展觀光建設。

規劃小組代表
楊英風

中華民國七十一年十二月三十日

楊英風事務所（景觀雕塑：生活＋環境＋造型）中華民國106台北市信義路四段一號水晶大廈六樓六十八室
YUYU YANG ＋ ASSOCIATES（SCULPTURE・DESIGN・ENVIRONMENTAL CREATIONS）

1982.12.30　楊英風—南投縣政府（右圖）
1983.1.4　南投縣縣長吳敦義—楊英風（下圖）

南投縣政府（函）

保存年限：
檔號：

速別：最速件
密等：密

受文者：楊英風先生
副本收受者：本府民政局（二份）

發文日期：中華民國七十二年一月四日
發文字號：七二投府民業字第037號
附件：一貫實施辦法、管理要點及一六四號函影印本各一份

主旨：台端規畫「日月潭台灣山地文化中心」有關疑問復如說明，請查照。

說明：
一、復台端71年12月10日函件。
二、有關「公共造產方式」之規定與限制：茲附台灣省公共造產實施辦法及台灣省鄉鎮市公所公共造產委託管理要點暨台灣省民政廳六九民三字第一六四號函影印本各一份，請參考。

三、有關「機關用地」之使用權限與建設方式；依據都市計畫法台灣省施行細則第二十條規定行政區（包括機關自治團體及其他公益上需用之建築物之使用為限。但紀念性之建築物及附屬於前項建築物之車庫，非營業性之招待所不在此限。而該山地文化中心在變更為機關用地時並加註「限制為山地文化中心建設用地」，即在該用地上興建之建築物均需與山地文化有關，營業性及不相關之建築物不得興建。

四、因受於機關用地使用限制，請將台端原規劃有不符之處，惠予修正。

五、上項使用限制與規定之原則，如台端同意請於七十二年一月底前提出詳細計畫並由雙方訂定合約書，議定合約細節等，再提經本縣議會同意，函報台灣省政府核備，送地方法院公證後生效。

縣長 吳敦義

71.6

因地制宜　施政首要在發展觀光　運用資源　期一舉帶動地方繁榮

吳敦義根據縣況暢談建設‧民眾期許甚高

〔投縣通訊〕南投縣第九屆縣長吳敦義，已經決定把發展觀光事業，列為今後縣政的首要工作之一，因為觀光事業的發展，以目前的南投縣況來說，最能直接帶動地方的繁榮。

吳敦義早在競選縣長之前，就曾經委請觀光局的朋友，以及台北若干的旅行社，就外國抵華觀光客及歸僑回國觀光意向，進行一次抽樣的查訪。

吳敦義曾經根據這個查訪的結果，委由友人進行遊客的問卷式調查，以進一步了解為什麼想到南投縣的觀光遊客，數字會那麼少，結果找出三個答案。

第一個因素是交通不便。國內外的觀光遊客，通常從台北出發，到達台中略作停留後，就直接南下，到達台南、高雄。墾丁公園雖在台灣最南端，但是遊客人數一年比一年都在還沒有一套完整的「南投縣旅遊指南」一類的……

對於旅行社或觀光遊客來說，時間就是金錢，如果經台中折入南投縣，到通日月潭或溪頭，由於路程長，交通又不便，非增加一至二天的行程不可。

於是，除非專程到日月潭或溪頭的遊客之外，很少有觀光客願意經台中折入南投縣。

第二個因素是，外僑遊客之中，很多還不知道有南投縣。日月潭和溪頭都以為日月潭和溪頭份的觀光遊客都是在台中，於是從台北出發，到達台中後，雖然計劃暢遊日月潭，但是在了解到達日月潭或溪頭，來回必須坐上將近四個小時的車程後，就臨時取消南投之行。

第三個因素是縣府本身的宣導不夠，一直到現在還沒有一套完整的「南投縣旅遊指南」一類的通往公路南投支線的闢建，那是迫切的要務。

〔導遊手冊〕，很多觀光遊客到達南投，不知道用什麼方法，走什麼捷徑，能以最少的時間遊罷日月潭、溪頭，甚至鳳凰谷。

基於以上這三個因素，吳敦義除了決心要強化南投縣風景區管理所的運作功能之外，並考慮以民間社團的力量，加強各項必要的宣傳，但最重要的當然還是建立完整的交通網。

中央最近已核定在南投縣關建兩條四線道的快速公路，一條是新闢的中潭公路予以拓寬，另外一條是利用現有的……台中經草屯、平林、貫穿南崗工業區，到達名間。

有這兩條即將動工或完成的快速公路，對南投縣來說夠不夠？吳敦義肯定的說：絕對不夠，如果只是為了應付交通流量的現況，那是夠用，但是若把眼光放遠，社會在進步，人口在激增，則高……

南投縣的觀光資源非常豐富，如何有效運用，以帶動整體發展，南投縣民對新任縣長期許甚高……

把觀光遊客「分類」，可以分成三種。第一種好比是愛惜蛋的母雞，來到之後下了「蛋」，立即就離去，這種遊客等於帶了大把鈔票來花，花完了盡興而去。第二種遊客是會着蛋的母雞，留下許多蛋的同時，又拉了一把屎，雖有吃、有住、有買，但留了許多髒亂。第三種遊客好比不下蛋的雞，拉了一把屎後拍拍屁股就走。

吳敦義說：第一種遊客固然難求，但是最起碼要爭取更多的第二種遊客，而爭取遊客的先決的條件，是要先有「提供什麼讓人看」，「賞後如何叫人盡興而不掃興」的因難。

這個問題就牽涉很廣，以日月潭來說，一直受人詬病的流動攤販、照相業、山地歌舞，許多積弊、陋規，迄今仍未完全及渡船遊艇業，許多陋習也有待大力根除。而在政府行政方面，許多陋習也有待大力突破。

與蘆山溫泉溶透相對的東埔溫泉特區計畫，情況也大同小異，該地六十四年就規畫細部計畫，但禁建逾期多年，目前仍未公布，中央、省及縣都在修正案的旅行之中，一拖六年還未定案，以及縣都在修正案的旅行之中……

（記者：張廣實）

張廣實〈因地制宜　施政首要在發展觀光　運用資源　期一舉帶動地方繁榮　吳敦義根據縣況暢談建設‧民眾期許甚高〉《中國時報》1981.12.22，台北：中國時報社

三十二月二十年十七國民華中

建設南投為東方瑞士・發展觀光帶

首先必須完成道路網・增遊樂設施

風景區資源跡近「虛擲」・關鍵在於缺乏有效統一管理機構

引進精密工業暫難實現・必須同時引進資本和技術才有用

本報記者：呂天頌

南投縣能成為東方的瑞士嗎？

新任縣長吳敦義已接篆視事，在未來的四年任期內，他有何抱負？將來主宰縣政的施政方針如何？自為縣民所關切。

吳敦義在競選期間，幾乎每場政見發表會，都揭櫫建設南投縣為東方瑞士這個理想，以南投縣的山川壯麗、風景優美、空氣清新、民情純樸，可說是掌握了治理縣政的正確方向，舖陳出美麗的遠景。

瑞士是歐洲的小國，風如靈，不僅是世界性的觀光勝地，更因為該國有電的精密工業，譽而手表製造業，為瑞士帶來富庶與繁榮。

...

呂天頌〈建設南投為東方瑞士・發展觀光帶 首先必須完成道路網・增遊樂設施 風景區資源跡近「虛擲」・關鍵在於缺乏有效統一管理機構 引進精密工業暫難實現・必須同時引進資本和技術才有用〉《聯合報》1981.12.23，台北：聯合報社

兩頭馬車互相掣肘
明潭建設每下愈況
縣長為統一事權發展觀光
已決定合併管理所觀光課

〔投縣訊〕南投縣長吳敦義四日說：為有效推動縣內各風景區的整體發展，縣政府原則決定將風景區管理所及觀光課予以合併，以強化組織功能。

吳縣長表示：計劃中的強化組織功能方案，是把目前設於日月潭的南投縣風景區管理所，撤回到縣政府建設局觀光課內，合併成一個單位，專事縣內各風景的規劃、管理、施工等要務，而在日月潭僅設置門票收費站，避免目前「兩頭馬車」的形勢，造成「事事都管，反而事事不管」的陋弊。

吳縣長三日要求風景區管理所所長吳戰卿，就兩單位合併之事，在六日以前提出簡報，以做為強化組織功能的參考。

〔投縣通訊〕地方財政強為困絀的南投縣，目前最可行的開源之道，是致力於觀光事業的發展，以有限的風景區整建經費，發揮南投縣「處處有風景，風景處處好」的特色，吸引更多的觀光遊客，發揮無煙囱工業的發展，首先應該強化風景區管理所的功能，使致力無煙囱工業的發展，以及未來推動風景區發展的構想。

這個構想從長遠的觀點，甚是可行。吳縣長在競選縣長時，對日月潭現況的改進，曾提出「以潭養潭」的重要政見，那就是把日月潭所有門票等收入，全數用於日月潭的整建之上，而一改全縣風景區的遊覽門票收入與整建工作，「統收統支」方式。

這項政見對日月潭民衆很具吸引力，因此把風景區管理所合併在長遠擬定日月潭的整體發展，就是兌現「以潭養潭」的政見。

這幾年來，南投縣觀光協會幾乎沒有辦過像樣的活動，個人和團體的會員人數雖然不少，但最近幾乎連會員大會都召開不來。南投縣的風景區特別多，觀光協會在推動風景區發展過程中，份演的應該是殷重要的角色，而在推動過程中，協會只負責謀劃、推動，運用各民間社團、廠商的合群力量，可收事半功倍之效，鹿港的民俗週就是成功的例子。

〔記者：張廣實〕

新上任的吳敦義縣長有鑒及此，對如何強化風景區發展實務，乏善可陳。

「日月潭觀光週」在去年首度推出，由於籌劃不够精細，營管遊客不少，但一般反應很差。有一個值得重視的事實，就是日月潭近年來的遊客，有大幅銳減的趨勢，很多遊客到達日月潭，幾乎都有共同的感覺─「日月潭還是幾年前的老樣子，一成不變」。呆滯的整建方式，是阻礙風景發展的主要因素。

另外，除日月潭之外，以合歡山雪季的特色，配合鄰近的麒麟潭、凍頂山、杉林溪及溪頭等風景點，也可以舉辦很多的招徠遊客的活動。

鳳凰谷鳥園即將建成，以鳥園為中心，配合鄰近的麒麟潭、凍頂山、杉林溪及溪頭等風景點，如果只靠縣政府，可能也乏力有未逮，運用民間社團的力量，是一項可行的路子，因此民間的觀光協會應該再強化。

觀光課成為名副其實的「帶動觀光事業發展」的單位。

但是這幾年來，很明顯的一個事實，風景區管理所和觀光課都隸屬建設局之下，目前由於權能割分，形成雙頭馬車，在表面上，風景區管理所承建設局的指揮，但是由於財政科對管理所預算控制甚嚴，因此管理所對財政科唯命是從，而對建設局形成「表面應付」，這一點可以從管理所歷近幾項風景區整建工程的發包，財政科凡事過問，建設局毫不知情可以見其一班。

吳敦義在競選縣長時，對日月潭的整建之上，而一改全縣風景區的遊覽門票收入與整建工作。

觀光課成為名副其實的第一個步驟。吳敦義說四日，很明顯的一個，以滑水、帆船等表演，每年的端午節，在日月潭可以舉辦全國性的龍舟競賽，配端午節魚池鄉公所首辦龍舟競賽，雖然規模很小，但是相當成功，去年而以日月潭的良好軟件，細加籌劃，應不遜於淡水河及台南，甚至高雄愛河的全國龍舟競賽之下。

新上任的吳敦義縣長有鑒及此，將來，風景區管理所果眞合併於觀光課之內，則所內包括所長、技士等十名編制員額，以及二、三十名負責門票管理的臨時技士，必能更有效的發揮所長。

張廣實〈兩頭馬車互相掣肘　明潭建設每下愈況　縣長為統一事權發展觀光　已決定合併管理所觀光課〉《中國時報》1982.1.5，台北：中國時報社

134

日月潭要「濃粧」或「淡抹」
「異想天開」如何去「抉擇」
對吳縣長構想　學者專家說意見
日月潭要更美　遊客要更多　兩者相矛盾

日月潭多年來一直是南投縣觀光事業的一顆明珠，但近年來已逐漸暗淡，遊客量從前年開始衰退。吳敦義縣長上任後希望加強日月潭的建設，重振昔日名聲，但如何建設？是「濃粧」？還是「淡抹」？目前面臨了抉擇。

吳敦義的構想，包括架設空中纜車，在潭中行駛遊艇，甚至興建上天入水兼而有之的凌霄飛車。這些構想十分新穎而大膽，但出發點是增加日月潭的動態遊樂設施，以新鮮與刺激吸引遊客，以彌補一般人感到日月潭太「靜」的缺點。

吳敦義也承認這些構想過於「異想天開」而日月潭一帶的村長、民意代表也得到很多反對的迴響，但是日月潭朝那個方向規劃呢？前天他在日月潭廳召開一個座談會，與會者有國內知名的遊樂及景觀設計專家，也有地方士紳，會中發言盈庭，將理想與現實充分交流，對「異想天開」的計劃也做了正反兩方面的探討。

在會中像鄧昌國、楊英風、張紹載等專家學者的意見，較富濃厚的「理想主義」色彩，而日月潭一帶的村長、民意代表卻顯得太過注重現實。

蓋一座浮在水面的水上餐廳，另從玄奘寺修建一座孔橋連接光華島，兩者意見不同，可行性都值得研究，不過明潭國中蘇校長提出的意見較為中肯，他說光華島上種樹，都值得考慮。

對於吳縣長構想的水中遊艇，張紹載認為做成潛艇式的造價昂貴，鄧昌國建議使用透明底繪，用強力探照燈照亮水中遊魚，造價少，也可達到水中觀魚的目的，但明潭飯店黃經理認為兩者都不可行，因為日月潭底是個爛泥一堆，烏七八黑的，打燈也看不出名堂，雲霄飛車呢，專家的看法認為甚要不破壞潭區的寧靜美，倒也無妨，黃經理認為可行性不高，第一，水入水衝力減弱，撞擊力大，危險性高，出水衝力減弱，加上水對機械的腐蝕性，都值得考慮。

南投縣觀光事業發展的日月潭，要如何做到「濃粧淡抹總相宜」，就需要動腦筋，以藝術家眼光切合實際，將使日月潭未來規劃方向的粗淺交換意見，但如座談主題「日月潭的遊客要更多」，是追求目的，兩者或許有些矛盾，也追求目的，兩者或許有些矛盾，這次座談會衹是對日月潭未來規劃方向的粗淺交換意見，但如座談主題「日月潭的遊客要更美」，是規劃目標，但「日月潭的遊客要更多」也是規劃目標。

本報記者　呂天頌

突破觀光瓶頸再創奇蹟
重振明潭風光吸引遊客
南投縣長邀請專家、研商提供寶貴意見
縣府民間配合投資、改頭換面呈現新貌

為突破日月潭風景區觀光事業的發展，以吸引更多遊客，增加縣庫的稅收，再創明潭風光，南投縣長吳敦義特邀請學者專家與地方各界人士商提供寶貴意見，將由縣府與民間投資兩方面進行，讓遊客重溫明潭的丰彩。

吳敦義縣長說，南投縣因自然環境的得天獨厚，發展觀光事業是打知名度及增加財富最可行的途徑之一。他經常以「玉山高、霧社壯、明潭美、語花香」來形容縣境內各地的風景區特色。

潭做為第一個突破觀光瓶頸，主要是打知名度最響亮。他首先表明，「異想天開」的構想，希望寧靜的明潭在動態方面，有俯瞰湖光山色的空中纜車、潭中游魚的水中遊艇及緊張刺激的雲霄飛車。這些龐大的開發，能吸引民間投資，由當地民眾來經營。

他首先說明「異想天開」，吳敦義之所以首選擇日月潭做為第一個突破觀光瓶頸，容易再創奇蹟。

縣府本身將立刻著手進行在文武廟、慈恩塔、碼頭等地停車場的興建，種植四季花卉美化工程，嚴格管理攤販四處流動，披荊斬棘的滄桑史。

名雕塑家楊英風再三強調，日月潭之所以聞名中外，主要是她中國式風光的自然美，未來的開發絕不可走錯方向，致人工建設破壞原有的特色，更不可把別的風景區的設施，依樣畫葫蘆的搬到明潭來，讓人拍個照片回去，不知是在那個風景區，任何的建設必須與明潭的特色結合在一起，充分發揮明潭湖光山色的寧靜之美。

當地民眾在文化中心招商經營收回，重新整頓煥然一新，並配合觀光季節，然放別開生面的水上煙火。

鄧昌國教授等也有同樣的主張，除了在技術上的克服外，空中纜車距離開潭面，水纜遊艇坐在下端即可欣賞游魚，十族山胞以雲青水遠，明潭過去的苦心，致明潭上深入淺出文字表達，更不可亂設攤販，夜間有場獨特山地歌舞，更顯留意民間投資想撈回本錢的生意人短時間趣暴利的短視作風。

當地民眾希望「日月潭要更美」，但不能美得影響他們的生計，遊艇業擔心空中纜車、雲霄飛車奪走了生意，水上煙火炸死了游魚，讓外來的投資、享有明潭過去的苦心，致成為吳敦義縣長「異想天開」的夢想是否能夠實現，來突破日月潭觀光車業發展的瓶頸，他的用心至為良苦，還有賴各方行動，以培養觀光區的風度與禮貌。

吳敦義表示，這些計劃除依其可行性，次第從七十二年度起由縣府編列預算，集思廣益作為規劃的參考，於風景特定區核定公佈後，擬定投資辦法，吸引龐大民間資金前來投資，與會人士對吳敦義縣長紛紛提出意見，學者專家認為不辭辛勞，當地業者則希望切勿因外來投資，而抹煞他們過去所流的血汗，在充滿美麗的未來，成為外人賺錢的好機會。

張，除了在技術上的克服外，空中纜車距離開潭面，水纜遊艇坐在下端即可欣賞游魚，十族山胞以雲青水遠，更不可亂設攤販。

（本報記者：林仁德）

林仁德〈突破觀光瓶頸再創奇蹟　重振明潭風光吸引遊客　南投縣長邀請專家、研商提供寶貴意見　縣府民間配合投資、改頭換面呈現新貌〉《台灣時報》1982.3.21，高雄：台灣時報社

呂天頌〈日月潭要「濃粧」或「淡抹」「異想天開」如何去「抉擇」　對吳縣長的構想　學者專家說意見　日月潭要更美　遊客要更多　兩者相矛盾〉《聯合報》1982.3.21，台北：聯合報社（右圖）

日月潭風景區‧亟待美化
邀請專家學者‧規劃設計
吳敦義提出構想自認是異想天開
看楊英風鄧昌國他們將有何傑作

【南投訊】為了使日月潭要更美，南投縣政府已邀請楊英風、鄧昌國、張紹載等專家學者進行規畫設計，二十日起他們由縣風景區管理所人員陪同，抵達日月潭每一角落，就地形地勢作全般了解，作為將來規畫設計的參考。

日月潭風景特定區，全部面積為二千公頃，海拔在七百四十八公尺至一千公尺之間，水位高七十公尺，行政區分屬魚池鄉的日月、水社兩村，當地居民約二千五百人，縣長吳敦義就任後，將日月潭的觀光設施加強，極為重視，幷提出部份構想，包括增加「空中纜車」、「水中遊艇」、「雲霄飛車」在德化社山胞聚居處所設立「民俗村」，吳縣長謙稱這些是他「異想天開」的構想，

是否可以做？會不會因此而破壞當地的自然景觀，則有待專家學者們去研究。

縣政府十九日下午三時，曾在日月潭涵碧樓舉行一項日月潭建設座談會，當地的機關團體、觀光飯店、特產店、藝術品店負責人及民意代表村長等四十餘人應邀參加，幷提供他們美化發展日月潭的意見。

【南投訊】設於日月潭的縣風景區管理所，頃提供日月潭與革意見十項，作為專家學者們規畫美化日月潭的參考，十項意見如下：

㈠日月潭缺乏遊樂設施及夜間遊憩活動，不易留住客人鼓勵民間投資設置。

㈡環湖公路為一狹窄之單行道，平時駕駛會車已感困難，遇有年節假日遊客眾多之時，卽常發生交通阻塞現象，宜多闢幷擴大現有停車場，環湖公路應延長至隧道口。

㈢當地氣候溫和，適於花卉植植，過去因無統一目標，種植花木未能形成特色，今後宜實現「日月潭花季」之理想，亟待實現。

㈣當地數十年來未能推出新穎之遊艇，服務遊客為人所詬病，改進已刻不容緩。

㈤當地公廁破舊，現雖免費提供遊客使用，仍未能滿足遊客之要求，宜應早日改建。

㈥日月潭都市計畫細部計畫實現後，已形成破落髒亂，亟待加以整頓。

㈦山地文化中心招商承租後，培植花木未能形成特色，今後宜加以整頓。

㈧日月潭地區商店（尤其是特產品店）商業道德有待提高，不二價推行工作亦應加強，以免遊客受騙。

㈨文武廟等地之攤販，屢有騷擾遊客情事，應予防止

㈩日月潭地方人士對本區觀光事業之推展，宣傳，服務等工作，未能表現熱忱及相互連繫，宜籌組日月潭地區觀光推展委員會，一則推行同業自律，一則協助推行本區觀光事業發展於公於私，相得益彰。

〈日月潭風景區‧亟待美化　邀請專家學者‧規畫設計　吳敦義提出構想自認是異想天開　看楊英風鄧昌國他們將有何傑作〉《中華日報》1982.3.21，台南：中華日報社

美化明潭 付諸行動
五人小組 展開規劃
縣長說 不但要更美 一定會更美

〔投縣訊〕南投縣長吳敦義致力於日月潭風景區整建工作，業已正式展開。縣政府已邀請國內知名的學者專家五人，為日月潭的整建規劃工作，開始詳細規劃。

受邀為日月潭整建規劃的五名專家學者是：雕塑家楊英風、音樂家鄧昌國、建築設計師張紹載、民俗研究專家現任中原理工學院建築系教授劉其偉、中華民國美術設計協會理事長謝孝銘等。

吳敦義縣長十九日曾召集日月潭各行各業，及各社團代表三十多人，在涵碧樓舉行「日月潭要更美」座談會，並介紹上述專家學者與會。

吳敦義縣長強調：南投縣風景名勝之多、之美，為任何縣市地區所不能比，誠所謂「玉山高、濁水長、霧社壯、溪頭涼，日月潭好風光」，而其中尤以日月潭，早為國際馳名的觀光勝地，惜因各種因素影響，建設趨向緩慢，縣政府促進日月潭的更美，集思廣益，透過地方各界的寶貴意見，經由專家學者的廣開構思，日後共同完成的規畫草案，必可繪出日月潭更美麗的遠景。

吳縣長強調：縣政府堅信在可以預見的未來，日月潭不但要更美，而且一定會更美。

〔投縣訊〕南投縣副縣長吳龐卿十九日下午五時在「日月潭要更美」座談會中指示：日月潭各特定景區細部規劃由於久久不能定案，加以區內缺乏遊樂設施及夜間遊憩活動，時值遊客所反應，因此如何鼓勵民間投資，加設日月潭各項建設，實為當務之急。

吳副縣長指出：日月潭地區的都市計畫十多年來一直未定，浩成禁建之後，德化社亂建及濫建自然景觀至鉅，商店商業道德不振，攤販擾客事例屢有所聞，乃是若干中心招商承祖後，日月潭氣候溫和，適宜各種花卉培植，今後似可選定花種，大量栽植，實現「日月潭花季」之理想。

〈美化明潭 付諸行動 五人小組 展開規畫 縣長說 不但要更美 一定會更美〉《中國時報》1982.3.21，台北：中國時報社

要使明潭更美、且看如何粧扮？各界集思廣益、不怕異想天開！

〔投縣通訊〕競選南投縣長時，吳敦義提出一項政見——「日月潭要更美」個共同的看法，希望在未來的日月潭的整建工作上，必須特別要注意避免破壞日月潭的寧靜之美為前提。

就任南投縣長三個月後，吳敦義有了堅強的信念——「在可見的未來，日月潭一定要更美」。

吳敦義縣長十九日下午邀請學者楊英風、鄧昌國、張紹載、劉其偉、謝義銘，為日月潭各行各業代表、地方人士三十多人，在涵碧樓舉行「日月潭要更美」座談會，希望集思廣益，為日月潭未來發展、整建，繪出美麗的遠景。

吳敦義對積極推動日月潭建設工作，首先提出他自稱為「異想天開」的構想，那就是加強風景區內動態的設施，包括在日月潭架設空中纜車，可以俯覽日月潭全景。設置水裡遊艇，可以欣賞潭內的魚墓。裝設雲霄飛車，除了可以三百六十度的巡迴暢覽外，並且可以衝入潭水之內，再自潭內衝出，另外每月定期性的在日月潭施放永上焇火，改建成其他遊樂設施。

包括雕塑家楊英風，及應邀參加日月潭整建規劃的鄧昌國、張紹載等，有一再強調，希望在未來的日月潭的整建工作上，必須特別要注意避免破壞日月潭的寧靜，這種寧靜是其他風景區所無法比擬，日月潭所以馳名國際，其美在於她的寧靜和純樸之美加以破壞，那將是很糟糕的事。

日月潭地區的各行各業代表，包括旅館、餐廳、寺廟、學校、社團等人士，也爭先發表很多意見。共同貢獻心智，加強動態的設施，依照初步提出的美麗遠景，積極推動日月潭的整體建設，繪畫日月潭的美麗遠景是相當龐大，絕非南投縣地方財政所能及，吳敦義縣長的構想是，將來透過專家學者，出畫劃整的完共學者，勵以及後提設計規全成同意。

再以輔導貸建的方式，把德化社的山胞住宅，整建得比韓國民俗村更為活潑。

吳縣長提出這項構想後，渡船遊艇公會很擔心將使遊艇生意大受影響，以他遊遍世界各地風景名勝的心得，他認為遊艇業者不必擔心將來生意受到影響，因為空中纜車即使架設，絕不可能架設在日月潭的湖面，這樣很容易破壞湖光山色，因此纜車必須架設在兩個山頭之間，張紹載也提出他的「異想天開」計劃，那就是在光華島四周架設浮氣橡皮，建成「水上餐廳」，以潭裡各式各樣的魚，現抓現賣為號召，必能吸引觀光遊客。

文化大學藝術學院院長、音樂家鄧昌國，非常贊成吳敦義縣長的構想，在日月潭訓練排演固定的山胞歷史舞劇，把日月潭山胞過去艱苦墾荒，編成舞台劇，取代目前雜亂無章的山地歌舞表演。

月血歷程，心血歷程，把日月潭的各行各業，整建成為當地民眾甚至各地人士所樂觀其成，誠信待客的基礎之上，才能見效。至於遊客也送有反應，使明潭一再蒙羞，這些汙垢如果不先掃除，則整建工作即使盡善盡美，也難收其效。

民間投資為之一途，但是有很多事必須設法克服，其中最重要的是用地的取得，以日月潭風景特定區內一千九百餘公頃的土地，大部份為林務局或台電管理地，因此未來日月潭的整建工作，必須有力的大力支持才能事半功倍，須林務局及台電公司的大力支持才能事半功倍，這不僅為當地民眾業所繖盼，也是中部民眾甚至各地人士所樂觀其成，必須建立在當地民眾業，繁榮的基礎，特品店出售膺品等，攤販強迫推銷，過去罕見不鮮，遊客也送有反應，使明潭一再蒙羞作即使盡善盡美。

（記者：張廣實）

〈張廣實〈要使明潭更美、且看如何粧扮？各界集思廣益、不怕異想天開！〉《中國時報》1982.3.21，台北：中國時報社

觀光專家為日月潭描繪遠景
要呈現山水氣勢保持自然美

空中纜車待慎重規劃・飛車潛艇專家興趣不大
攤販惡名遠播要整頓・出水口奇觀應整理闢建

「日月潭要更美」，但如何去粧扮呢，南投縣政府邀請國內著名的觀光規劃專家學者，進行實地勘查，昨天提出規劃報告書，為日月潭描繪一幅美麗遠景。

包括鄧昌國、楊英風、張紹載、劉其偉、謝義鎗等專家學者，他們駐留日月潭三天，提出一個共同的看法，即日月潭的美就在於其獨特的良好美景所呈現中國山水畫的氣氛，與中國天人合一的哲學精神，要使日月潭更美，不違背此得天獨厚的優點，也就是任何人為建設，都不能破壞這種優美景觀。

他們建議孔雀園內應增設一座蝴蝶館，並在樹林間築造鳥巢，吸引野鳥棲息，除了鳥語，還須花香，在環湖公路旁的廣大山坡地，應妥為利用，湖邊應遍植垂柳，坡地多種梅花，並可開闢幾處蘭園，沿環湖長廊應種其他花木，點綴其間。

專家們對德化社與山地文化中心現況頗表失望，希望政府積極改善，他們開的處方是收回山地文化中心，籌資改建成新的德化社一區域，不准亂設，政府應協助建造型式美觀的住家、購物中心，舊有德化社則全部拆除，廣植花木，興建觀光花園碼頭。

日月潭的攤販一直備受批評，不僅形成髒亂，而且惡名遠揚，他們建議加強管理，統一區域，不准亂設，政府應協助建造型式美觀的販賣中心，至於該地賣的特產品，應其特色，使前往日月潭的遊客能帶回山地文化的一顆明珠，但由於日月潭的自然美，寧靜美，與當初吳縣長的構想不太相同，縣府應朝此方向規劃建設，不要將日月潭開發為四處可見，「彷彿面熟」的風景區，反而使遊客失去胃口。

從他們專家的構想，可看出他們着重保持日月潭的自然美，而且惡名遠揚。

他們指出光華島是日月潭的一顆明珠，但攤販是明珠上的污點，必須早日遷移。每逢節日，應在島上樹梢布滿小燈，「彷彿天上星辰」。

平日可增設自下往上照射的藍色燈光，使樹木及月老亭可立體「浮現」潭面，增加夜間的瑰麗。

山地文化中心應重新擇地遷建，內設博物館、山地歌舞及邵族部落。玄奘寺被建議建造大型壁畫或浮雕，展現玄奘取經故事，原本建材可保持古樸之美。

至於吳教義縣長提「異想天開」的空中纜車，可在山峯間架設，跨越潭邊一角，但由於支架龐大，他們主張慎重規劃。另外的雲霄飛車，水中遊艇，專家在報告書中未提，似乎興趣不大。

他們認為潭中出水口泉水湧出，蔚為奇觀，可在出水口兩側凸出半島，架設曲橋，連接環湖長廊，「流連的橋，更有一番情趣」。

他們認為日月潭的光華島，月老亭、慈恩塔、玄奘寺、孔雀造型、遊艇，都可做設計特產品的題材，大處着眼，小處可立即着手改進日月潭的「商標」，日月型式的電話亭，多設垃圾筒，增加潭區的整體調和。

其次，他們認為要使遊客停留更久，就應多闢步道、環湖長廊、涼亭，使遊客更「親近」日月潭，喜歡它。

環湖長廊將沿着湖邊，按地形闢建，臨湖的一側遍植垂柳，靠山側就種花，沿途可設露天茶座，或增建涼亭，供遊客散步，憩息或垂釣。

（本報記者呂天頌）

呂天頌〈觀光專家為日月潭描繪遠景　要呈現山水氣勢保持自然美　空中纜車待慎重規畫・飛車潛艇專家興趣不大　攤販惡名遠播要整頓・出水口奇觀應整理闢建〉《聯合報》1982.4.1，台北：聯合報社

明潭更美・要重特色

山光水色・決保存自然景觀

整建計畫・已繪出美麗遠景

（記者：張廣實）

〔投縣通訊〕南投縣長吳敦義推動「日月潭要更美」計劃，邀請國內專家學者共同擬定的日月潭風景區整建規劃草案，卅一日已經送達南投縣政府。

這項規劃草案只是日月潭未來整個整建的一個雛形設計，現有規劃草案待原則決定後另行研究。

各項細部計劃將待原則決定後另行研究。

規劃大綱中，對於日月潭各風景點的未來整建，分類為十三個大項，對日月潭現存許多缺失提出中肯的建議，也為明潭勾繪出美麗遠景。

水處理槽，否則不出數年，潭水不再澄碧，游魚不再鮮活。

碼頭現有各種指示牌板，實乃不堪入目，應作統一設計，現有船隻已多，目前以不增設為宜，該處每年可選擇幾個節日，作水上活動，吸引遊客。

日月潭的停車場以採分散式中小型為佳，大型停車場如無法建成隱密的森林式，或可設計成美觀。

潭中放置荷燈，並配合節日將其廣為宣傳的花園式，避免破壞自然景觀。

為了保護生態，在觀光風景區販賣動物標本，已為世界各文明國家所禁止，尤其將動物肢體解剖，或將蝴蝶翅翼分割，貼成各種圖案，更是觸犯國際保護動物法之大忌，因此將來日月潭孔雀園設若增設蝴蝶園，則應成為真正的展覽館，同時在樹林間造些窩巢，引導各類野鳥棲息，美化自然景象。

對於德化社及山地文化中心的整建，由專家學者組成的「完美建設籌」提出下列看法：

專家學者們認為日月潭可以多飼養各種動物，尤其在築有步道的山坡地，飼養鹿隻與其他動物，同時把廣大的山坡地，闢建為天然鹿園，亦為一大特色，潭中可養殖觀賞用的鴛鴦、水鳥、或天鵝等，選擇一種，大量飼養，為防游失，可劃定飼養及觀賞範圍。

觀光價值，寺廟內外的裝飾物，玄奘寺有很多故事可吸引觀光客，例如玄奘取經，在古今中外皆具有吸引力，可依此建造大型壁畫或浮雕，再增建後殿，佈置中強調原始經典之收集，與各地供奉唐僧之資料，以增其靈性。對良好的原木建材，儘量保持原有之古樸，不但美觀，且具原有的……

將山地文化中心由縣府收回，並轉資改建成一個新的德化社，規劃出良好的住家、購物中心，每一販賣部均具有特色與水準，由縣府輔導現有德化社居民遷入，而現有德化社全部拆除後，廣植花木，另在山坡地重建一個真正的「日月潭文化中心」，其中包括日月潭博物館、邵族部落、山地歌舞，而在邵族原始部落的各間房舍中，佈置生動自然，輔導原始始作者，每日分別在各間房舍內做實際的製作，更可將成品售賣給觀光客。

光華島本身不必再擴大範圍，但四週可增闢碼頭，平日可增設自上往上的藍色燈光，夜間點亮，使樹木與月老亭能立體的浮於潭面，增加夜間欣賞景色。

碼頭池區平時仍可見附近居民在該處洗滌衣物、傾倒垃圾，因此碼頭的整建必須顧慮到不僅使用方便，而且要注意由陸地或潭面觀看時的視覺感受，避免由一般家自行搭建。另外住宅區或商業區應增建滲透式污……

不倫不類山地舞、徒使遊客笑掉牙

投縣：南投縣長吳敦義提出的「日月潭要更美」計劃，經委託國內專家學者楊英風、鄧昌國等進行規劃後，規劃草案已經初步提出。

專家學者向縣府提出的構思計劃中，對日月潭現存很多足以影響這個寧靜的風景區的一些人文景物，有很詳盡的分析。

很多到過日月潭的觀光遊客，也有共同的一些看法，認為日月潭有太多令人百思不解的景物。

例如這兩張照片就是其中一例，日月潭有些所謂「山地歌舞」，已經演變到不倫不類的程度，有時穿著現代衣服，有時卻在頭上插了幾枝樹葉雜草，令人看了都笑不出來（上圖）。

面積三公頃餘的山地文化中心，由於山地文物蒐集不易，遊客稀少，成為縣府的包袱，經過招商經營後，幾乎成了商場，但是區內很多土地仍空著，非常可惜（下圖）。

（圖與文：張廣實）

張廣實〈明潭更美・要重特色　山光水色・決保存自然景觀　整建計畫・已繪出美麗遠景〉《中國時報》1982.4.1，台北：中國時報社

發展觀光事業 首重美化明潭
愛好旅遊人士 好景就在後頭
日月潭特定區 整建固非易事
吳敦義有信心 積極全面開發

【投縣通訊】如何積極而適當的把日月潭粧得更美，這是南投縣長吳敦義致力發展觀光事業的首要工作之一。對南投縣民，甚至國內外愛好旅遊人士來說，大家都正拭目以待。

因此吳敦義縣長發出豪語，日月潭不但要更美，而且也一定會更美，這就是「日月潭要更美」計劃的誕生。

日月潭風景特定區範圍內的土地及潭面總面積廣達一千九百九十四點一六〇公頃，其中都市發展用地有一千九百三十五點三八公頃，非都市發展用地有五十八點七四公頃，牽涉問題之廣泛，要作整體的整建，當然不是一件輕易的事。

日月潭風景區多年來一直最受觀光遊客所詬病的，以流動攤販給人帶來的困擾爲最，受聘爲日月潭整建工作負責規劃的國內五名專家學者，認爲處理攤販及特產品業，是件最難的事，但也是最容易的事。難的是範圍太廣，管理不易。容易的是一設計日月型式的公共電話亭，多多設置，旣可增加美觀，又且管理得法，人民守秩序，則自然給人親切、舒適感。因此可方便遊客。風景區內統一設計垃圾桶，寧可多設，也不要使遊客因無處可棄垃圾而隨處亂扔垃圾，同時嚴令禁止居民內部陳列的美化，同時並由政府依各處的特色，統一設計招牌，灌輸攤販及特產店業者的正確觀念，使了解旣是觀光區的一份子，就有責任爲了整體的利益遵守法規，違者嚴懲，如此長久下來，使民衆由被動轉爲主動，攤販從爲自然表現，才能事半功倍。

規劃小組認爲：首先應該統一區域，不准隨處擺設，然後由政府協助建造型式美觀的販賣中心，統一型式，而盡力求宏大的效果，增進整體的協調。上述這些細微末節，所費極低，但卻可收宏大的效果，增進整體的協調。

如何使觀光客在日月潭停留更長的時間，對日月潭更具遊興，比較有效的方法應該是增加步道、環湖長廊及涼亭等。

日月潭現有的各種招牌、標識、看板等，雜亂程度已經到了令人不忍卒睹的地步。規劃小組認爲可以公開徵求或請由著名的專家爲日月潭設計一種優美的標識或招牌，繪出日月潭的線條，使具有整體感，每一個碼頭與觀光站，均設置美觀大方的地圖與說明牌，以多種文字對照，令人一目了然，並且設計日月型式的公共電話亭，多多設置，旣可增加美觀，又可做爲特產品的標識或招牌，寧可多設，也不要。風景區內統一設計垃圾桶，寧可多設。

除外，德化社地區如能依照規劃行事，使得販賣特產品也成爲極具觀光價值之一景，則攤販的收入自會不斷增加。另一方面，政府可以輔導特產品製造業者，製造具有特色的特產品，才不致於每一觀光區就能買得到，這樣就失去了紀念價值。而又全部在台北中華商場就能買得到，這樣就失去了紀念價值的特產日月潭的光華島、月老亭、慈恩塔、玄奘寺、孔雀造型遊艇等，均可做爲特產品的題材，將來在日月潭山地文化村實地製作出的竹雕、木刻、編織、印染等更可作爲高價的特產品。

（記者：張廣實）

張廣實〈發展觀光事業　首重美化明潭　愛好旅遊人士　好景就在後頭　日月潭特定區　整建固非易事　吳敦義有信心　積極全面開發〉《中國時報》1982.4.2，台北：中國時報社

塑造明潭新的形象
專家完成規劃草案
縣政府將逐項詳加研究

【投縣訊】由國內五名專家學者共同攜手進行的「日月潭要更美」規劃小組，對日月潭未來整體整建的規劃，卅一日已經完成大綱。縣政府根據這項大綱，將詳細逐一研商其可行性。

參與「日月潭要更美」規劃工作的，包括鄧昌國（中華民國空間藝術學會理事長、文化大學藝術學院院長）、楊英風（雕塑家）、劉其偉（中原大學建築系教授）、謝義鎗（中華民國美術設計協會理事長）等五人，他們是應南投縣長吳敦義之聘，負責日月潭風景區的整建規劃。

「日月潭要更美」是吳敦義縣長致力發展觀光事業的第一個計畫。吳縣長爲期未來的日月潭整建，能與事實相配合，以臻完美，三月十九日下午，邀請當地各行各業的代表，舉行一次面對面的座談，大家熱烈表示意見，共同集思廣益。

專家學者的規劃大綱，部份就是根據當地各業代表提出的建議，加以修飾完成的。

〈塑造明潭新的形象　專家完成規畫草案　縣政府將逐項詳加研究〉《中國時報》1982.4.1，台北：中國時報社

觀光局決定協助南投縣府
整建日月潭為風景示範區

兩天勘查初步研商後‧將補助二千二百餘萬
尤其要求防治潭區旅館及民家排放污水入潭

中華民國七十一年四月十一日

【南投訊】觀光局決定協助南投縣政府整建日月潭為風景示範區，提兩天的現場勘查，昨天並初步研商後，該局將補助二千二百餘萬元，使日月潭煥然一新。

觀光局人員表示，在民間開發潭區以前，日月潭風景特定區計劃應遷遠旅館、民家排放污水入潭，因此將補助三百萬元興建六處簡易污水處理池，計劃在德化社興建一座，名勝巷三座，涵碧樓及教師會館一座、日月潭及九龍飯店一座。

該局並要求防治潭區遍遭旅館、民及美化環湖道路、美化碼頭、德化社及國民旅舍。

（下略，內文因報紙影印模糊難以完整辨識）

明潭入夜 一片漆黑 景氣蕭然
德化社區 嘈雜囂鬧 過猶不及
規劃小組 認應闢建
遍植花木 興建涼亭 環湖長廊 招徠遊客

【投縣通訊】到過日月潭的遊客都有一個共同的感覺：五年前的日月潭是如此，五年後的日月潭依舊如此，尤其入夜以後無處可去，「動態」和「靜態」都使人無福消受。

（內文因報紙影印模糊難以完整辨識）

（記者：張廣實）

張廣實〈明潭入夜　一片漆黑　景氣蕭然　德化社區　嘈雜囂鬧　過猶不及　規畫小組　認應闢建　環湖長廊　遍植花木　興建涼亭　招徠遊客〉《中國時報》1982.4.3，台北：中國時報社（左圖）

〈觀光局決定協助南投縣府　整建日月潭為風景示範區　兩天勘查初步研商後‧將補助二千二百餘萬　尤其要求防治潭區旅館及民家排放污水入潭〉1982.4.11，出處不詳（右圖）

補助款額未能如願‧用地限制太多

推動「日月潭要更美」
規劃理想已大打折扣

楊英風萌退意必要時縣府只好自己辦

南投縣政府推動「日月潭要更美」的計劃，顯得舉步維艱，觀光局的補助款未能如願核定，德化社的整建山胞民俗文化中心，連吳敦義縣長也不表樂觀，最近接受委託規劃山地文化中心的楊英風教授，也因束縛太多，已表示要打退堂鼓。

日月潭是南投縣的觀光發展重心，不僅因其「天生麗質」，能將日月潭建得更美，可以吸引更多外來遊客，連帶使其他風景區能沾光，它已成為縣府的發展觀光帶的招牌。

吳敦義縣長上任一年來，有心將縣內觀光事業帶入一個新境界。因此他大力推動「日月潭要更美」的計劃，請國內著名的旅遊景觀專家學者來勘查，觀光局也將日月潭列為整建風景區的示範區。

至於花費較大的投資，譬如栽植花木、整修公廁、興建停車場，則仰賴觀光局補助，以及民間投資。縣府限於經費，祇能做有限度的投資。

觀光局人員在日月潭觀察了兩天，提出一個二千餘萬元的觀光計劃，但帶回台北，也限於財源，祇核定今年度補助五百萬元，距離要整建日月潭，達到「脫胎換骨」的目標甚遠。

德化社附近的山地文化中心，由於承租商人變相經營，且不事整理，給遊客以朽爛不堪的印象，成為名潭晦暗的一角。縣府屢經協調，與商人提前解約收回，並請當初來勘查的專家之一楊英風教授進行規劃。

最近楊教授提出一個規劃構想，在藍圖中配置有文藝活動中心招待所、運動員休息室、兒童音樂教室、景觀雕塑兒童玩樂區、游泳池、文藝品購物區及餐廳、文藝活動中心、露天音樂舞蹈活動觀賞區、景觀雕塑公園及野生梅花鹿飼育觀賞區、自然景觀美術館及自然生態研究所。

縣府審查時發現山地文化中心早在十年前就已公告為機關用地，並註明「限制為山地文化中心建設用地」，用途僅限於山地文物有關，且不准有營業性建物，楊教授規劃的十項，大牛涉及營業性。

楊教授認為「面目全非」，「縛手縛腳」，已萌退意。

據了解縣府已函請楊教授修正規劃，但事實上，楊教授認為初步規劃內容有些「陳義過高」，不甚切合實際，如祇是跟山地文化有關的雕塑公園、山胞歌舞場之類，或許因其具有特色而有號召力，但兒童音樂教室、文藝活動中心、自然生態研究所就不一定適合日月潭這個環境。

不過，問題是如不能營業，又如何來維持這麼一個高水準的場所。

縣府人員透露，萬不得已由縣府自營，祇有設法留住民政局長林金端說，觀光局有意資助三百萬元，配合楊教授的計劃，如楊教授認為理想不能發揮，放棄規劃，縣府手上仍抓着一個爛攤子，糟的是不能任其荒蕪，除非另找人規劃、建設，否則祇有硬着頭皮自己來。

至於縣府前天開會討論整建德化社成為山胞民俗文物村，觀光局計劃補助的三百萬元，然後整修該中心原有的山胞十族模型屋，屋內的模型塑造山胞原始生活方式，蝴蝶館再個別招租，充實山胞文物陳列館，並將整個中心美化煥然一新。

至於縣府前天開會討論整建德化社成為山胞民俗文物村，一再交代德化社代表，縣府可能遭遇阻力，但立新之前要破舊，現有商店、住宅都要拆除，縣府可能遭遇阻力，也難怪吳縣長在會中一再突破、跳躍的展現出山胞文化，帶來失望。

目的是要將髒亂的德化社改頭換面，不僅整齊美觀，還要能一再交代德化社代表，回去不要過於宣揚，以免計劃失敗。

儘管實施日月潭要更美的計劃如此艱難，但縣府還是應逐步突破，在財源窘困的情形下，如今之計，不能企求大規模的整建，但加強環境的整理、美化、花費較少，也一樣能令遊客賞心悅目。

（本報記者呂天頌）

呂天頌〈補助款額未能如願‧用地限制太多　推動「日月潭要更美」規畫理想已大打折扣　楊英風萌退意必要時縣府只好自己辦〉《聯合報》1983.1.1，台北：聯合報社

縣府決定開辦觀光市區重地劃
地點選定在日月潭的德化社

面積十公頃・將現有地上物全部拆除專案重建
指定兩單位主辦限二月十日前提出預算及計劃

【南投訊】南投縣政府決定辦理縣內第一個風景觀光區的市地重劃，地點還是在日月潭，縣府已交由建設局觀光課，與地政科重劃股辦理該項計劃，並限二月十日前提出細部實施計劃及細部預算計劃。

縣府計劃將藉市地重劃方式徹底整理現有的日月潭山地德化社區，以掃除目前零亂陳舊景象，發展日月潭的觀光。

縣府的計劃是將文化中心大門旁的廿九個攤位，另行整建於已收回的日月潭山地德化社旁停車場，將攤販集中管理，舊有攤位現將拆除，擴建成停車場，容納該廿九輛車。

現有的廿七百萬元，重新整建，成爲七族山胞型新建築，全部指指樓及門面，原有攤販及更新，牌樓及門面，全部山地民俗文物村，重新開放。

縣府的計劃是將文化中心的攤，重新擴建全部拆除，改由風景區管理方式經營，改用公共造產經營方式，考慮將目前由民間經營的，均美化整建。成立南投縣內特產館，販賣縣內土產品及刷新蠟像。扶輪亨破舊不堪，重新美化，山地舞表演場重新裝修，

地界標全部拆除，改建爲圖案花圃。

〈縣府決開辦觀光區市地重畫　地點選定在日月潭的德化社　面積十公頃・將現有地上物全部拆除專案重建　指定兩單位主辦限二月十日前提出預算及計畫〉《聯合報》1983.1.22，台北：聯合報社

以市地重劃方式使德化社脫胎換骨
實現「日月潭要更美」
縣府有突破性新構想

但業主意願等若干難題尚有待克服

南投縣政府計劃以市地重劃方式「改造」日月潭德化社，原則上仍着手原地改建，縣府提供經費對於整頓風景區是一項創舉，但尚有若干難題須要突破，如開闢公共設施，並專案辦理長期低利貸款重建房屋，昨天，縣府有進一步突破，計劃以市地重劃方式來使德化社脫胎換骨。

德化社區爲山胞番社，位於日月潭碼頭對岸，在水一方，該地取得困難而作罷，地政科認爲可行性甚高，而且經濟效益較大。重劃人員分析，該地區有五分之三土地屬國有，地佔五分之一，另外台電土地與私有地，而國有地佔絕大比例，可無條件參加重劃，提供抵費地，經標售後，就做爲重劃工程經費，而該地佔地與私有...

德化社區爲山胞番社，過去確能引人退思，願老遠泛舟渡潭一探究竟，但環湖公路開闢後，各型車輛直駛德化社，特產行、商店林立，以遠建方式雜然紛陳、遊客前往，但見髒亂，美感俱無。

縣府曾召開改造日月潭的研討會，原有遷村之議，後因土地觀光與縣府邀請的景觀專家規劃「日月潭變更美」方案，將德化社喻爲「日月潭之瘤」，吳鈞義縣長要使日月潭有脫之而後快的決心。

縣府可能面臨的難題是德化社現有住戶是否有意參加重劃，在程序上，縣府須徵求過半數業主同意，但該地四十餘家商店，祇有兩家是眞止由山胞經營的，其餘都是平地人的，他們「魚目混珠」的經營山地特產、藝品生意，早已安之若素，若要他們拆除現有建築，停做一段時間生意，難免會損及既得利益，他們是否有長遠眼光，將平地人與山胞分成兩個區域，各具特色。

其次，縣府旣有意要將德化社改建成「有生命、活潑、跳躍」的山胞民俗文物村，以後平地人是否願意與山胞民俗文物的展示呢？民政局長林金端認爲不難，但他仍懷疑以後平地人是否願意侵入山胞的區域，就像德化社當初崛起時，山胞競相不過平地人。

被迫讓出地盤一樣。

辦理市地重劃必須依據都市計劃的細部計劃，而該項規劃並未考慮山胞民俗文物村的構想，是否能做爲改造德化社的藍本，不無疑問。雖花費少而成效大，但由於是全整性的變革，業主的意願將成爲推動該計劃的阻力或助力。因此縣府還須多費工夫從事勸導與說服工作，否則毒瘤仍在，日月潭還是去除不掉這臨時的一角。

其次，縣府旣有意拆除現有建築，將平地人與山胞民俗文物的展示呢...道路系統，而德化社的細部計劃，大都爲住宅區與商業區，及辦理市地重劃的細部計劃案，一拖六、七年，因前任建設局長白水彎沙及府還未完成審議，有關圖說被法院扣留一年多，最近雖已發還，但省府還未完成審議，必須要辦細部計劃完成法定程序，才能據以辦理市地重劃。

總之，以市地重劃方式改造德化社的細部計劃，

（本報記者呂天頌）

呂天頌〈以市地重畫方式使德化社脫胎換骨　實現「日月潭要更美」　縣府有突破性新構想　但業主意願等若干難題尚有待克服〉《聯合報》1983.1.22，台北：聯合報社

【草屯訊】中華民國露營協會南投分會徵求探查隊員

【草屯訊】中華民國露營協會南投分會，卽日起受理報名，探查隊員主要工作是協助該分會辦理露營活動，探查地形與風物，或鼓勵民間業者承辦露營活動。

該分會表示，探查隊員徵求十五人，年滿十八歲以上青年卽可報名參加，並可免費給予訓練。報名請向草屯鎭虎山路三一一號或電話（○四九）三三二二八聯繫。

◆附錄資料

• 楊英風〈日月潭要更美〉 1982.3.19

（一）前言：

　　日月潭風景特定區位本省中部南投縣魚池鄉境內，面積約 2,000 公頃，海拔在 748 至 1,000 公尺之間，水位高 70 尺。四周群山環繞、蜿蜒曲折，中間形成一湖，因狀似日、月二潭相連，日月潭即因此而得名。又因湖光山色、風光明媚、景色宜人，使本區成為名勝之地。

　　日月潭就行政單位而言，計有日月和水社兩村，隸屬於魚池鄉。水社包括潭北、名勝巷及北旦地區，人口約 1,500 人，佔本區人口 60%。日月村以德化社為主，為邵族部落區，人口約 1,000 人，佔 40%。本區因居民雜處，其於管理規畫工作倍增複雜。

　　本區有公路直達台中市，行程約 78 公里，交通尚稱便捷，將來四線道開闢完成後，崎嶇之現象可望改善。

（二）土地使用現況分析

　　本特定區範圍內土地及潭面積計有 1,994.160 公頃，其中都市發展用地面積為 58.774 公頃，佔總面積之 2.96%；非都市發展用地為 1,935.38 公頃，佔總面積 97.04%。（附圖 2-3-1 日月潭特定區土地使用現況圖）（附圖 6-1-2 日月潭特定區面積統計圖）

　　茲將都市發展用地中之各類土地使用概述如下：

　　1. 住宅用地：集中於北旦與德化社，其形式可分三類，第一類為新式建築，第二類為農舍建築，第三類為日式建築。

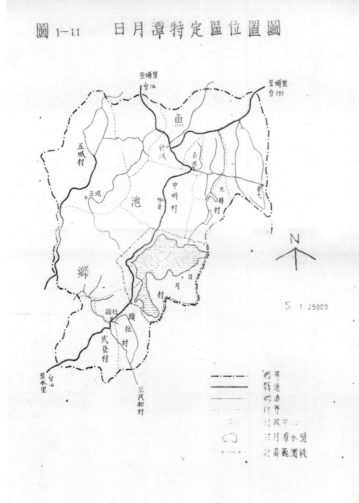

日月潭特定區位置圖　　　　　　　　　　日月潭特定區通盤檢討範圍圖

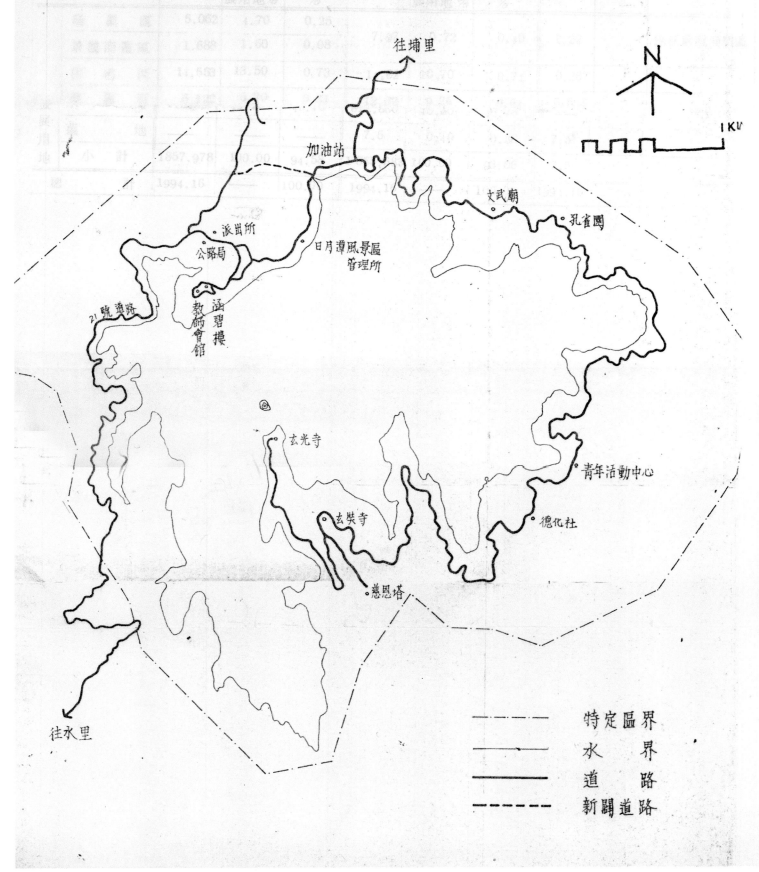

圖 2-4.1 日月潭特定區區內交通路線圖

往埔里

N

1 KM

加油站

文武廟

孔雀園

派出所

公路局

日月潭風景區管理所

21號道路

涵碧樓

教師會館

玄光寺

青年活動中心

玄奘寺

德化社

慈恩塔

往水里

	特定區界
	水 界
	道 路
	新闢道路

日月潭特定區區內交通路線圖

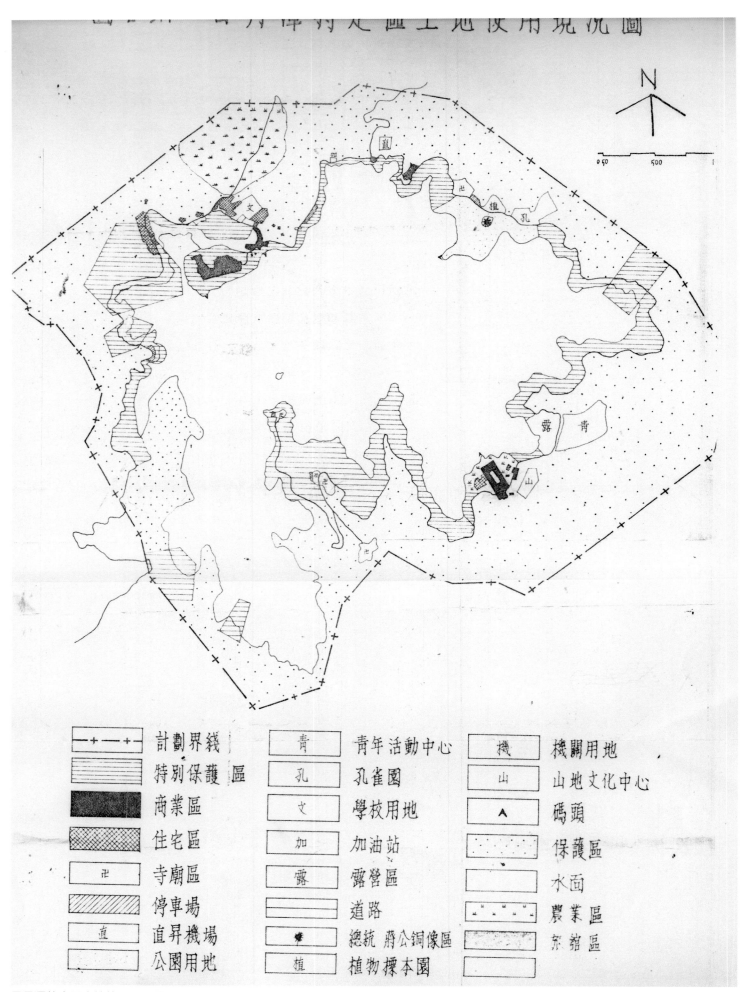

計劃界線	青	青年活動中心	機	機關用地
特別保護區	孔	孔雀園	山	山地文化中心
商業區	文	學校用地	∧	碼頭
住宅區	加	加油站		保護區
寺廟區	露	露營區		水面
停車場		道路		農業區
直昇機場		總統 蔣公銅像區		宗祠區
公園用地	植	植物標本園		

日月潭特定區土地使用現況圖

表6-1-2　　　　　　　日月潭特定區通盤檢討前後面積統計表

項目	通盤檢討前 面積	佔都市發展用地%	佔總面積%	通盤檢討後 面積	佔都市發展用地%	佔總面積%	增加面積	減少面積	備註
商業區	5.062	4.70	0.25	7.97	0.72	0.40	1.22		包括景觀商業區
景觀商業區	1.688	1.60	0.08						
住宅區	14.553	13.50	0.73	14.82	10.70	0.74	0.267		
旅舘區	6.122	5.70	0.31	12.82	9.26	0.64	6.698		
出租別墅區	4.320	4.00	0.22					4.320	變更為植物標本園(4.17公頃)
機關用地	1.680	1.56	0.09	6.36	4.60	0.32	4.68		
寺廟區	6.864	6.40	0.34	9.24	6.67	0.46	2.376		
青年活動中心	8.50	7.90	0.43	8.50	6.14	0.43	——		
公園用地	32.860	30.50	1.65	32.86	23.73	1.64	——		
學校用地	6.101	5.70	0.31	6.101	4.41	0.31	——		
停車場用地	2.412	2.20	0.12	4.62	3.34	0.23	2.208		
加油站	0.504	0.50	0.03	0.504	0.36	0.03	—		
直昇機場	2.592	2.40	0.13	2.592	1.87	0.13	——		
綠地	0.108	0.10	0.05	1.15	0.83	0.06	1.042		
道路	14.364	13.30	0.72	16.42	11.86	0.82	2.056		
山地文化中心	——	——	——	3.02	2.18	0.15	3.02		
遊樂區	——	——	——	7.08	5.11	0.36	7.08		
植物標本園	——	——	——	4.17	3.01	0.21	4.17		
市場	——	——	——	0.18	0.13	0.01	0.18		
兒童遊憩場				0.07	0.05	0.004	0.07		
小計	107.73	100.00	5.42	138.477	100.00	6.94	35.067	4.32	
特別保護區	210.368	11.20	10.55	210.368	11.34	10.55	——		
保護區	863.180	45.70	43.28	824.935	44.45	41.40	——		
水面	812.880	43.10	40.76	812.880	43.80	40.76	——		
墓地	——	——	——	7.5	0.40	0.38	7.5		
小計	1857.978	100.00	94.58	1855.683	100.00	93.06	7.5		
總計	1994.16	——	100.00	1994.16	——	100.00	1994.16		

左側分類：都市發展用地（商業區至兒童遊憩場、小計）；非都市發展用地（特別保護區至小計）

日月潭特定區面積統計圖

2. 商業用地：分佈於名勝街地區及德化社區內。一般規模均不大，屬家庭式商業型態經營者居多。

3. 旅館用地：佔 5.08 公頃（佔 8.93%），區內旅館 17 家，可提供房間數 753 間。

4. 學校用地：明潭國中一所、德化國小一所。

5. 寺廟用地：本區內較大之寺廟有玄光寺、玄奘寺、文武廟及慈恩塔四處。另北旦地區尚有二處教堂及幾處小型廟宇。

6. 道路用地：佔 12.82 公頃（佔 21.81%）。主要以台 16 號及台 21 號公路為交通主幹。

7. 公園、青年野營地及山地文化中心：本區公園多半未開發，青年野營地，目前由救國團活動中心使用管理中。山地文化中心建於德化社，為政府出租私人經營，內集台灣各大山胞之生活文物及傳統住房，儼如山地文化村，但因商人經營不善，未能如期發揚山地文化之目的，極待改善。

8. 其他使用：尚有機關用地、停車場用地、加油站用地、直昇機場用地等。

本特定區內之非都市發展用地是本區之土地使用中佔據最大百分比之使用面積。其中以林務局所轄之保護區 879.358 公頃，佔非都市土地使用 45.5% 最大，台電公司所轄之潭面面積 812.880 公頃，佔 41.96% 為次，再者為保護水電資源而特設之特別保護區 210.368 公頃，佔 10.86%，再次為農業用地 22.77 公頃，佔 1.18% 與公墓用地 10 公頃，佔 0.5%。

（三）公共設施及名勝古蹟：日月潭現有之公共設施分佈，大致集中在下列地方：

1. 名勝街及北旦地區：名勝街之公共設施計有明潭國中、公路局車站、停車場、加油站、遊艇碼頭等，另有涵碧樓與教師會館，教師會館尚設有游泳池、網球場、露天音樂台及小型動物園等設施。

2. 文武廟及孔雀園。

3. 德化社區：有活動中心、山地文化中心、停車場、遊艇碼頭等。

4. 日月潭東南半島寺廟區：本區有三處停車場，另有玄光寺底臨潭處有一遊艇碼頭。

5. 光華島上設有「月老亭」一座，為一新設立之觀光點，光華島面積不大，孤立於湖中，植有龍柏數叢。立於島上環顧四周，遺世獨立之感油然而生。

（四）展望與對策：

觀光事業為一綜合性新興事業，具有多目標功能。本縣觀光資源相當豐富，本縣吳縣長就任以來即大力籌謀本區觀光事業的發展，觀光局長亦於上月率員蒞區考察，欲求加強本區之觀光設施，指示本所提出改善計畫，際此上級甚為重視本區觀光事業發展之際，幸得縣長禮聘顧問諸公親臨指導，並提高明之構思，甚感欣幸，爰提應興革意見提供參考。

1. 日月潭缺乏遊樂設施及夜間遊憩活動，時為遊客所反應，是故如何鼓勵民間投資有益之遊樂設施，實為當務之急。

2. 本區環湖道路為一狹窄之單行道公路，平時駕駛會車等已成困難，遇有年節假日遊客眾多之時，即發生塞車之現象，交通處經實地勘查，指示多開闢停車場及研議延長公路直達隧道口，完成單向行駛，未定案前縣長已指示拓寬文武廟停車場，慈恩塔停車場亦計畫拓寬中。

3. 本區氣候溫和，適於花卉之培植，過去因無統一之目標，種植花木未能形成特色，故今後如何能實現「日月潭花季」之理想，實為可行之道。

4. 本區遊艇業數十年來未能推出新穎之遊艇服務遊客為人所詬病，本案應如何改善，應為不容緩之工作。

5. 本區公廁破舊，雖免費使用仍未能滿足遊客之要求，故今後公廁之改建應列入改善重點。

6. 德化社社區之整建：禁建十餘年來，日月潭地區之都市計畫終尚未核定，德化社形成搶建濫建之現象，破壞觀光形象至鉅，今後應如何規畫山地社區，亦爲重要之課題。

7. 文化中心招商承租後，已形成破落髒亂，亟待整頓。

8. 日月潭地區商店，尤以產品店之商業道德有待提高，不二價推行工作亦應加強，以免遊客受騙。

9. 文武廟等地之攤販，屢有騷擾遊客之現象。

10. 日月潭爲有名之觀光區，然地方人士對於本區之觀光事業之推展、宣傳、服務工作，未能表現熱誠及互相之連繫，共襄盛舉，盼能籌組「日月潭地區觀光推展委員會」一則產生同業之自律，一則協助本區觀光之發展，於公於私相得益彰，共同重振日月潭之觀光盛名而努力，實當其時。

（五）其他

1. 日月潭名稱之由來：日月潭之原名，據康熙二十三年，諸羅（嘉義）縣第一任知縣季麟光之台灣雜誌中云：稱爲「水沙漣」。迨至道光元年，北路理番同知，鄧傳安，遊水沙漣（日月潭）記云：「水分丹碧二色，故名爲日月潭」。

2. 人類之入居與習俗：據山胞傳說，溯源於阿里山，豬母勝社之獵番（曹族），狩獵於西巒大山，追擒一白鹿而到此地，始發現本潭。蓋潭水清幽，四面環山疊嶂，風景如畫，魚類成群，資源豐富，故遷入一支曹族於此定居。蓋初拓生活，以「漁」、「獵」爲主。

3. 漢族入居之由來：乾隆四十六年，福建省漳州人黃漢，爲謀生活，至此與番族通商交易，主要貨品以鹽、鐵器、漁具、布類爲主。然後交易甚篤，頗獲山胞之信賴，故傳授山胞改良補魚與耕稼技術。

自黃漢與番族通商以後，始得漢族逐漸入居，與番族共謀守望相助的生活，故此山胞而漸漢化。迨乾隆五十一年，林爽文抗清失敗後，卒兵退逃於水沙漣（日月潭）附近。黃漢乃召集頭社、水社（日月潭）、貓欄（中明村）、轄轆（魚池）、埔社（埔里鎮）、眉裏六社之壯丁數百名，協助清軍福康安，剿滅林爽文餘黨有功，故清廷准賜黃漢爲七品官銜。並欽命黃漢之子孫世襲水沙漣轄內（六社），撫番之總通事，月支十二兩薪俸。蓋黃家開拓日月潭有黃祖堂宗祠可稽，現在爲擴建明湖發電工程，致爲遷建，故需待政府各機關之協助，俾利早日重建，以誌諸先賢之慘淡開拓功績。

楊英風參與吳敦義主持的日月潭育樂區規畫會議

（資料整理／關秀惠）

◆天仁廬山茶推廣中心新建大廈美術工程^{（未完成）}

The artistic architecture project for the tea promotion center building of Tenren Tea Company, Nantou(1982)

時間、地點：1982、南投

◆背景概述

　　楊英風共為天仁集團規畫設計南投鹿谷觀光茶園建築、庭園設計及本案，前者於1982
年完成，本案則因故未成。　*（編按）*

基地配置圖

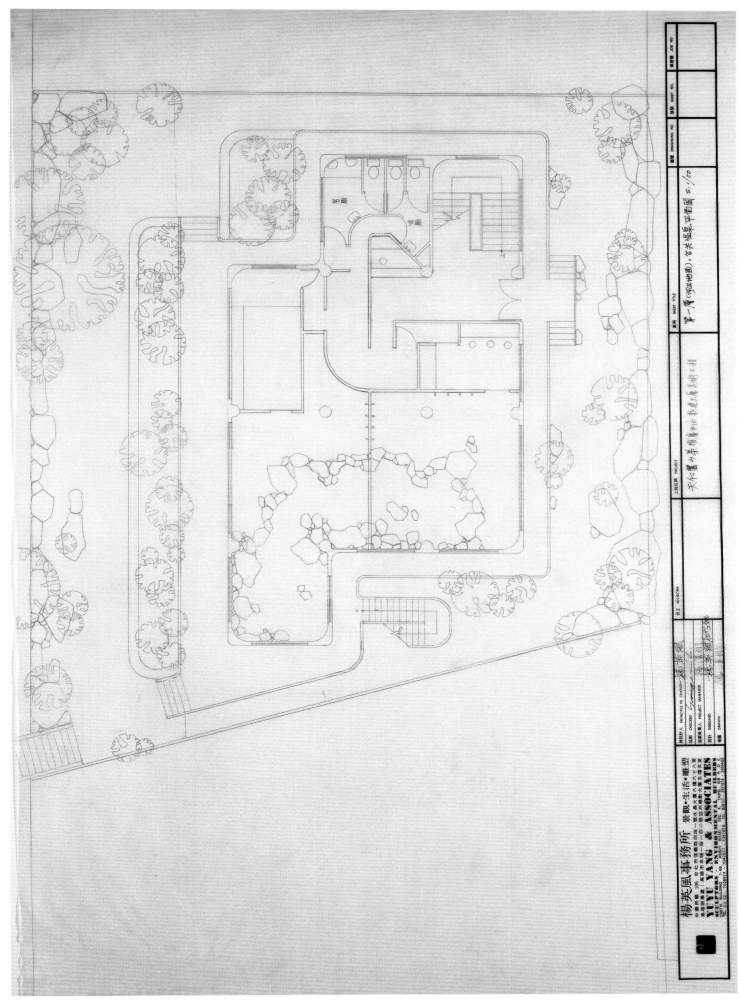

第一層(河邊地面):公共溫泉平面圖

第二層:茶藝中心平面圖

第三層：員工宿舍平面圖

第四層：品管研究室平面圖

第五層（馬路邊地面層）：展售部平面圖

第六層：貴賓招待所平面圖

156

頂層：頂樓花園

頂 層　　頂樓花園

第六層　　貴賓招待所

第五層　　展修部

第四層

第三層　　員工宿舍

第二層　　參觀中心

第一層　　文物館

楊英風事務所 景觀・生活・雕塑

YUYU YANG & ASSOCIATES
SCULPTURE · ENVIRONMENTAL BUILDERS

核對者A. PRINCIPLE IN CHARGE	修正 REVISIONS	工程名稱 PROJECT	圖號 SHEET TITLE
核對 CHECKED			
信聯總人 PROJECT MANAGER			西向立面圖
設計 DESIGNED			
繪圖 DRAWN			5:1/100

西向立面圖

（資料整理／黃瑋鈴）

總設計人 PRINCIPLE IN CHARGE 楊英風	修正 REVISIONS	工程名稱 PROJECT	圖稱 SHEET TITLE
核對 CHECKED		天仁廬山茶推廣中心新建大廈美術工程	南向立面圖 S: 1/100
信案負責人 PROJECT MANAGER 楊漢珩			
設計 DESIGNED 楊英風 '82 於 台北			
繪圖 DRAWN 楊漢珩			

南向立面圖

（資料整理／黃瑋鈴）

◆雷射光電館表演及展示空間設計（未完成）

The performance and display spaces design for the laser and photonics museum(1982)

時間、地點：1982、地點未詳　　　　　　　　　　　　　　　　　（資料整理／黃瑋鈴）

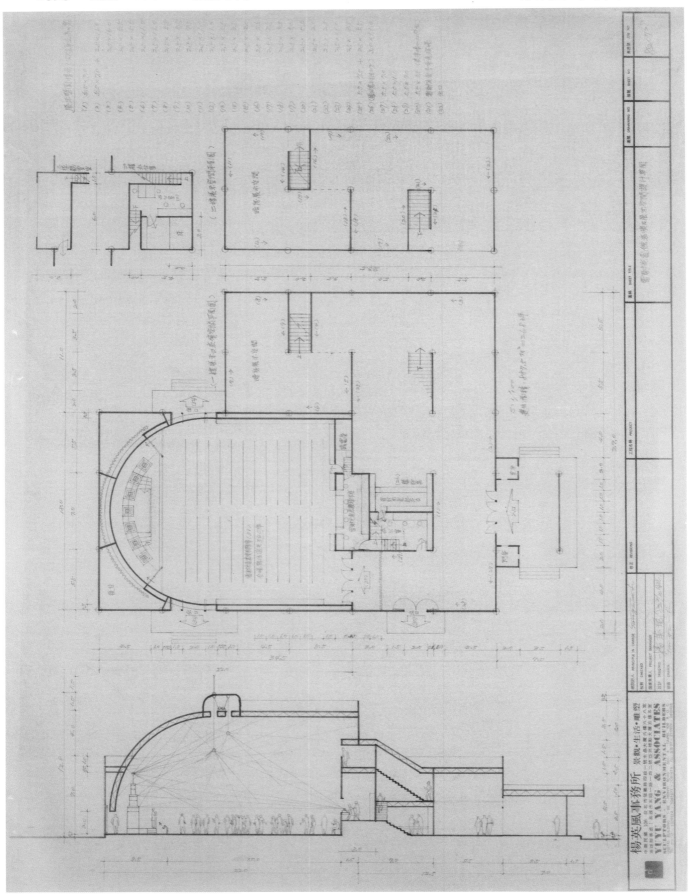

◆新竹科學工業園區景觀雕塑設置案^{（未完成）}

The lifescape sculpture installation for the Hsinchu Science Park(1982-1983)

時間、地點：1982-1983、新竹科學園區

◆規畫構想

一、案（一）（楊英風 1982.12.24）

　　探討浩瀚無涯的太空，是人類長久以來的夢和嚮往，外太空也不時對人類發出試探的信息。有朋自遠方來不亦悅乎，以外星人和人類的接觸站為構想，設計成這個景觀雕塑。

　　弧形豎立的主幹，配合四周環繞的幽浮。弧狀的凹陷部份，由鏡面不銹鋼所製，狀似飛碟的圓盤由主幹伸出的支架懸於半空，以鏡面不銹鋼製成，左右各一，作升降狀態，另一個則置於近地面處。

　　人們由台階拾級而上，側身經過狀似飛碟的圓盤，首先可見弧形鏡面所反映的遠近景物和自己宛似哈哈鏡中變形膨脹的影像，抬頭仰視圓盤則見鏡中倒立的身影，似真似幻，彷彿我們就要乘坐幽浮，一探太空的神秘，而且不時的於此迎迓外太空的訪者。

　　因應太空工業之需，精密工業適時而興，精密工業的發展，使人類登陸了月球，使太空之行成真，更由於精密工業引進於生活中，運用於生產、醫學、資訊，或國防及和平用途上，使人們的生活層面邁向另一個嶄新的里程。

　　此一精密工業區的標誌，象徵著人類智慧的結合，生活領域的擴大和品質的提升，藉科技謀人類之福祉，更代表著國家最高科技的起飛。

二、案（二）（楊英風 1982.12.24）

　　「天下有德，民富國昌，天有奇鳥名曰鳳凰」，自古以來在中國人的心目中，鳳凰便是一種象徵和平祥瑞的珍禽，能展翅高飛，一沖千里，來往天地間，悠然自得，美麗繽紛而富有靈氣，知道趨吉避兇，只出現在太平寧靜之地。

　　以鳳凰的造型作為精密工業區的標誌，對於科技造福人類賦予莫大之期許，鳳凰崇尚和

照片

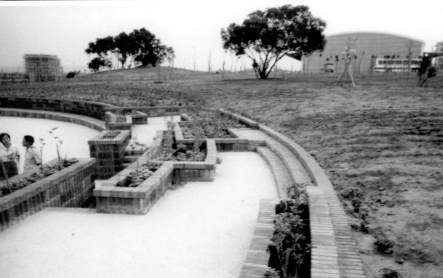
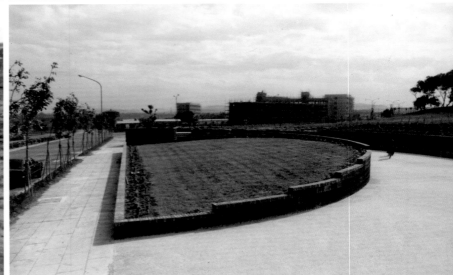

基地照片

平的境界，正是科技發展的指標，由於精密工業的引進，提升我們生活文化的內涵，以高度的科技創造一安和樂利的社會，鳳凰的出現代表一個理想世界的實現，鳳凰來儀就近在眼前。

三、案（三）（楊英風 1983.3.17）

〔水袖〕

新竹科學工業園區的設立，肩負著我國精密工業未來發展進步的重責大任，一切研究創造，不但要與國際間的科技發展緊密連貫結合，更要發揮我國五千年來，配合自然、重視人性的科技發展，使生活品質不斷地提昇，生活領域不斷地擴大，開創圓滿和諧的生活境界。

〔水袖〕景觀雕塑，取自於平劇表演時，寬大衣袖所展現出的姿態，有接續古文化到今日，延伸新文化向明日的時代意義，不畏橫逆、挫折、勇往直前。橫切面所造就的紋理脈絡，循環不已，綿延不斷。

〔水袖〕」景觀雕塑，高十公尺，寬九公尺，以鋼筋水泥塑造，紋絡間或有小洞，晚上亮光自內透出，增添園區內的美觀與明度。

〔水袖〕景觀雕塑，將使重視效率、速度的新竹科學工業園區，調和為更具現代中國文

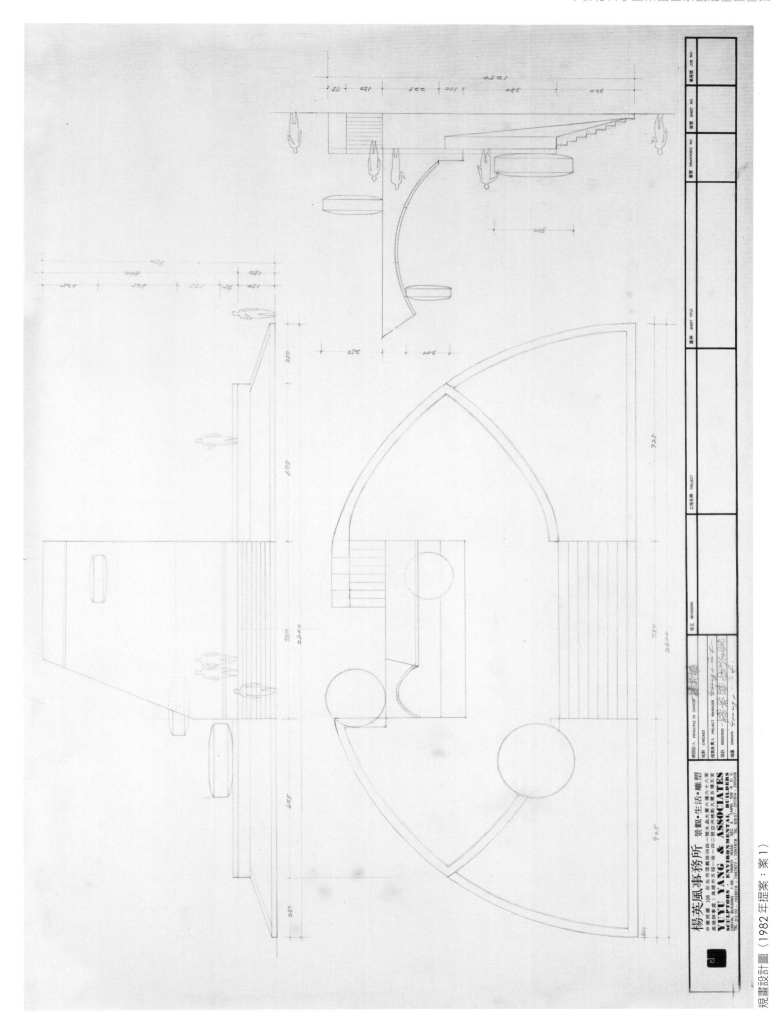

規畫設計圖（1982年提案：案1）

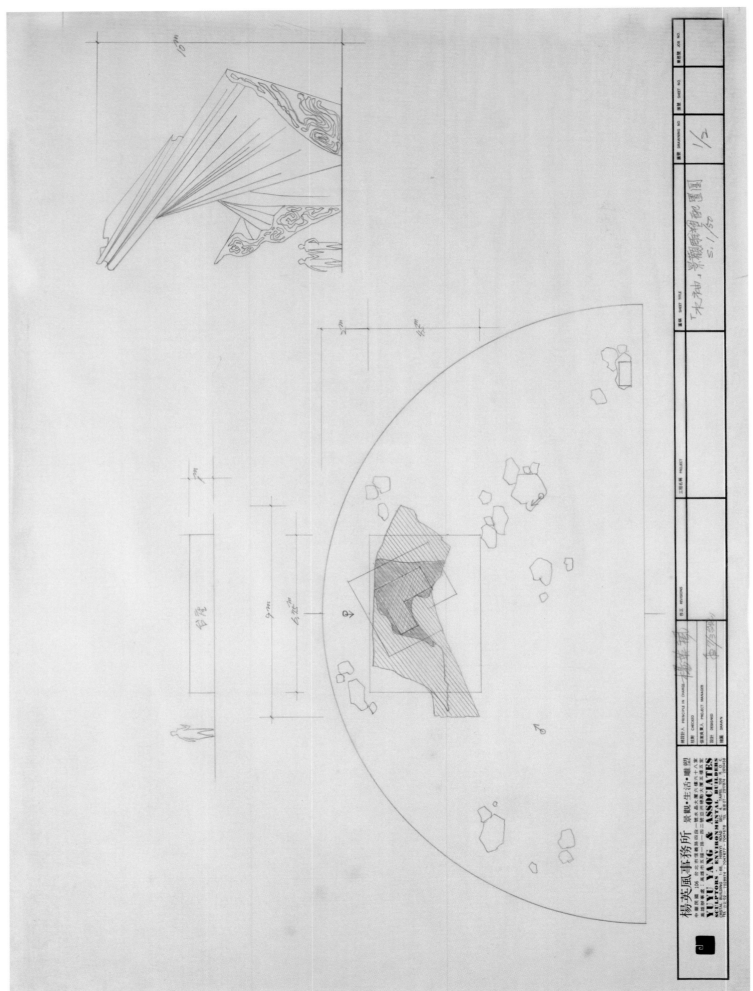

〔水袖〕雕塑配置圖

〔水袖〕平面圖及基台設計圖

化氣息的活潑環境。

四、案（四）（楊英風 1983.3.18）

〔海鷗〕——展翅翱翔照乾坤

　　新竹科學工業園區的設立，肩負著我國精密工業未來發展進步的重責大任。來自各地的企業家、科學家、技術人員，不分南北，不分國界，每個人都在這塊科技的園地上辛勤地耕耘、研究、開發、貢獻所長，攜手邁向共同的目標——提昇生活品質、擴大生活領域、創造圓滿和諧的生活境界。

　　〔海鷗〕景觀雕塑，是以中國固有自然圓柔的線條，將海浪與海鷗的造型，作半抽象的表達。海浪，是永遠不斷的衝擊力，如同科技的開展，日新月異、瞬息萬變；海鷗，是堅韌不撓的生命力，如同企業家、科學家、技術人員的不畏困難、不怕挫折。

　　〔海鷗〕景觀雕塑，表現出展翅翱翔、勇往直前的積極思想；展現著飛越四海、自由自在的開闊精神；象徵「天下為家」的豁達胸襟。〔海鷗〕的境界，是永遠追求完美的理想世界。

　　〔海鷗〕景觀雕塑，總高 8 公尺，底座寬 2.8 公尺，深 1.8 公尺，以鑄銅為質材並處理為暗紅色，底座襯以黑色花崗石，振翅四方，氣象萬千，是新竹科學工業園區住宅區域的精神表徵。（詳見附圖）*（編按：見規畫設計圖）*

〔海鷗〕設計圖

◆附錄資料：1995 年另提出的景觀雕塑設計圖

（示意圖：楊英鏢畫）

紅花崗石片台座：高100 x 寬300 x 深230 CM

「輝躍」　　1993 不銹鋼 高225 x 寬280 x 深190 ㎝

整體不銹鋼造型象意宇宙空間，左上方大圓形為光與生命之源的太陽，虛其空間以示：陽光輝耀寰宇、無所不在。右下角的小圓同時代表月球或地球，繞著太陽公轉，萬物受其溫暖，依既定的秩序與規律循環，平衡成長、生生不息。造型中，旭日向上躍昇的態勢，涵意：企業氣勢宏偉，兼容並蓄精神能量與物質，發展科技豐富民生、照顧萬物。整體景觀由小見大，表現宇宙星系相引相吸的現象，相映科技研究與創新領會自然生息萬象之奧秘、發展應用平衡精神與物質，開展人類和更光輝躍昇的未來。

楊英風 96/29/11

1995 年另提出的景觀雕塑設計圖（楊英鏢繪）

1995 年另提出的景觀雕塑設計圖（楊英鏢繪）

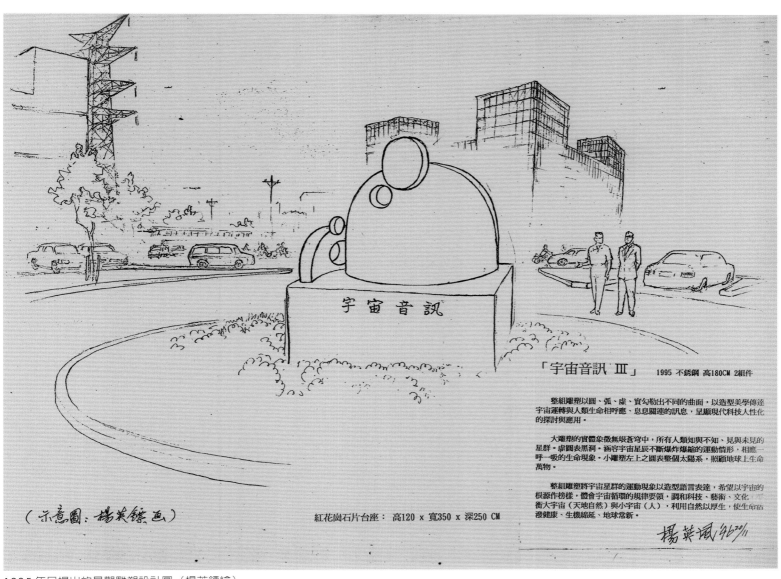

（示意圖：楊英鏢 畫）

紅花崗石片台座：高120 x 寬350 x 深250 CM

「宇宙音訊 III」　　1995 不銹鋼 高180CM 2組件

整組雕塑以圓、弧、虛、實勾勒出不同的曲面，以造型美學傳達宇宙運轉與人類生命相呼應、息息關連的訊息，呈顯現代科技人性化的探討與應用。

大雕塑的實體象徵無垠蒼穹中，所有人類知與不知、見與未見的星群。虛圓表黑洞，涵容宇宙星辰不斷爆炸爆縮的運動情形，相應一呼一吸的生命現象。小雕塑左上之圓表整個太陽系，照顧地球上生命萬物。

整組雕塑將宇宙星群的運動現象以造型語言表達，希望以宇宙的根源作榜樣，體會宇宙循環的規律要領，調和科技、藝術、文化衡大宇宙（天地自然）與小宇宙（人），利用自然以厚生，使生命店澄健康、生機綿延、地球常新。

楊英鏢1995/11

1995 年另提出的景觀雕塑設計圖（楊英鏢繪）

1995 年另提出的景觀雕塑設計圖（楊英鏢繪）

1995 年另提出的景觀雕塑設計圖

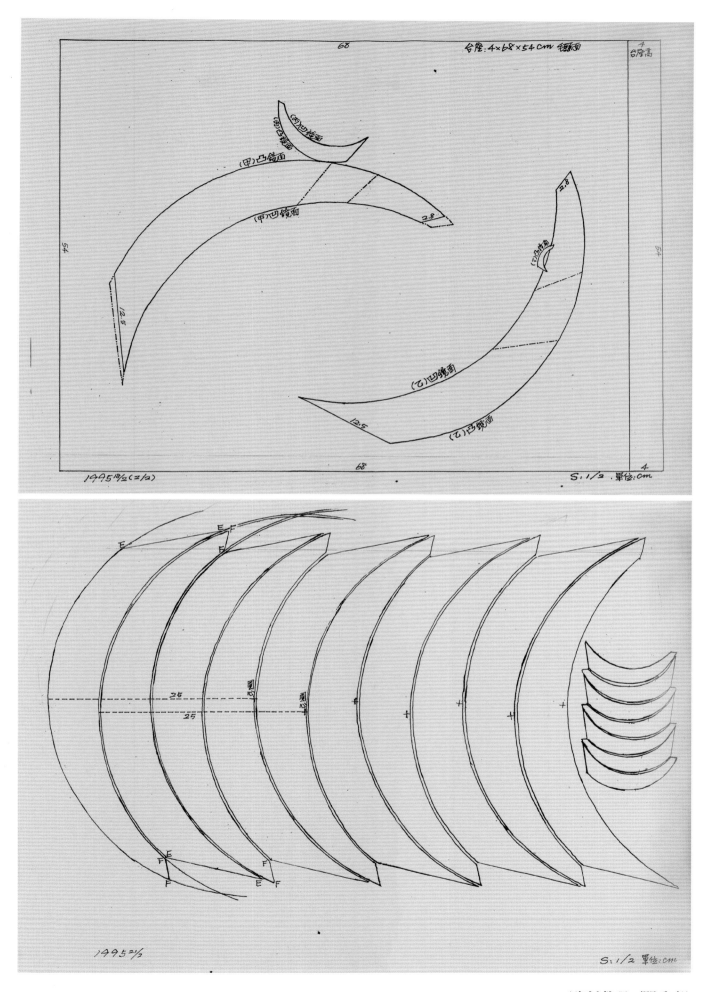

（資料整理／關秀惠）

◆曹仲植壽墓規畫設計案

The cemetery design for Mr. Tsao, Chongzi in Taipei County(1983)

時間、地點：1983 、台北縣

◆背景概述

　　楊英風於 1983 年接受財團法人曹仲植基金會董事長曹仲植的委託為其規畫設計壽墓，此壽墓亦規畫成夫婦合墓。 *(編按)*

原始規畫設計圖

楊英風事務所　景觀・生活・雕塑

YUYU YANG & ASSOCIATES
SCULPTORS, ENVIRONMENTAL BUILDERS

植栽規畫設計圖

規畫設計圖

施工照片

施工照片

完成影像

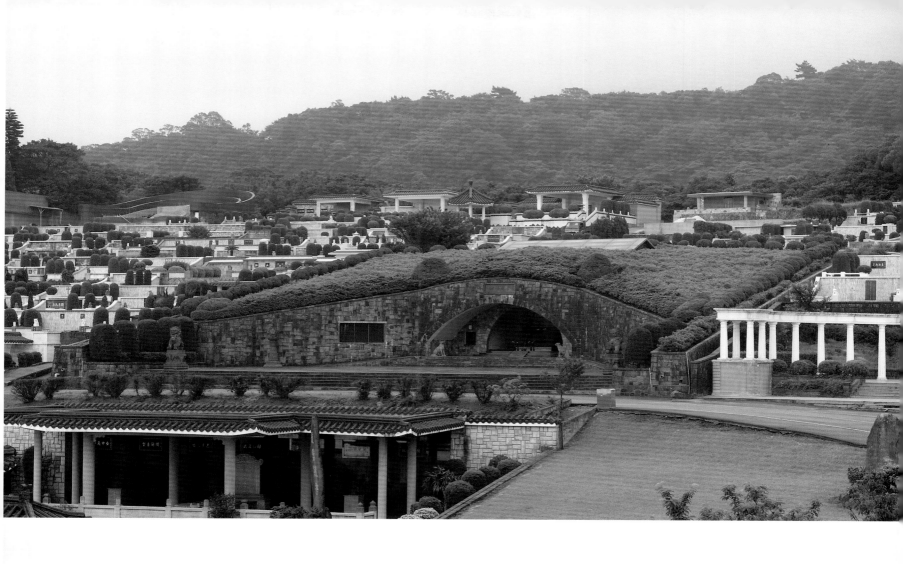

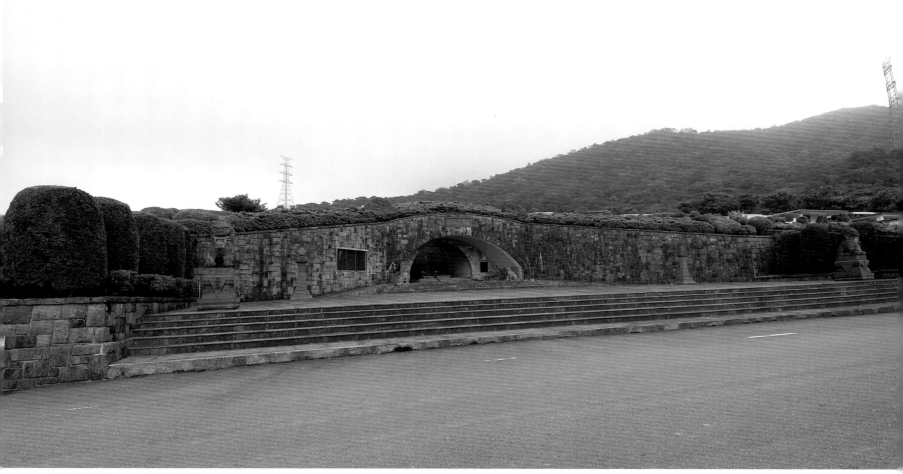

完成影像（2008，龐元鴻攝）

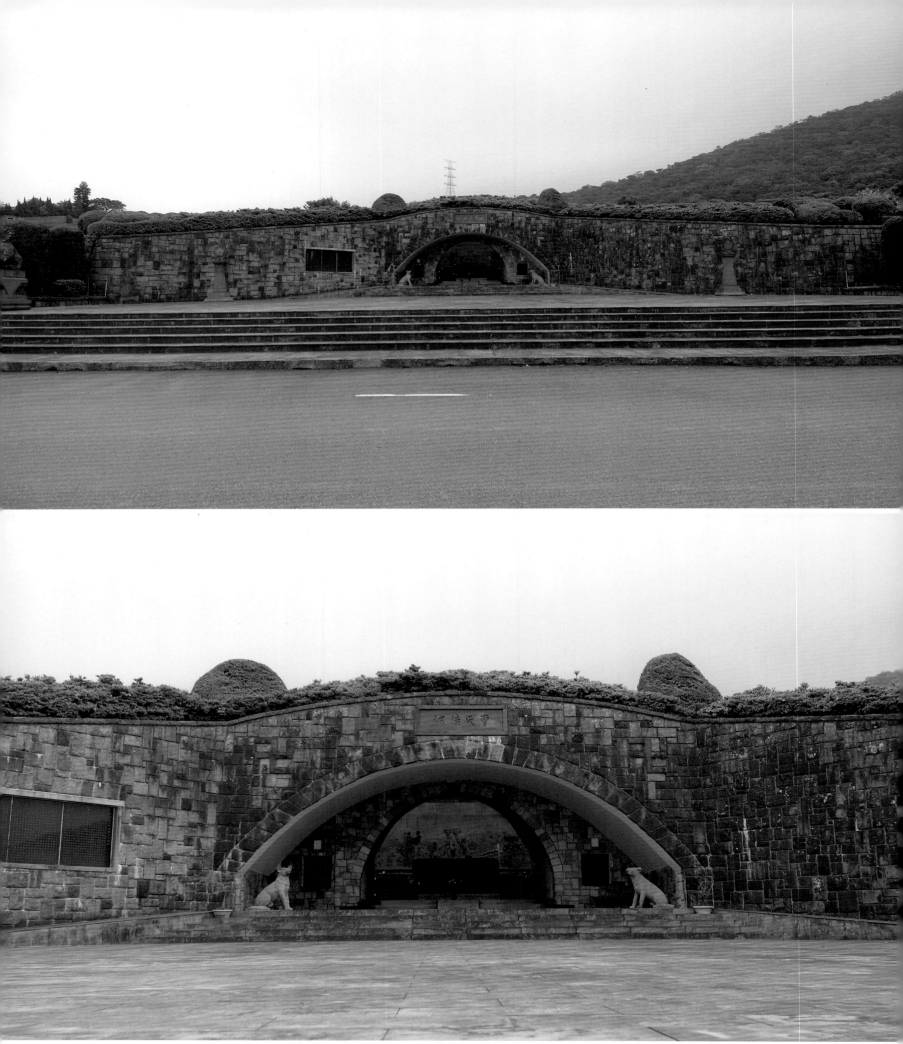

完成影像（2008，龐元鴻攝）

完成影像，右下圖及下頁圖浮雕為楊英風長子楊奉琛設計製作（2008，龐元鴻攝）

（資料整理／黃瑋鈴）

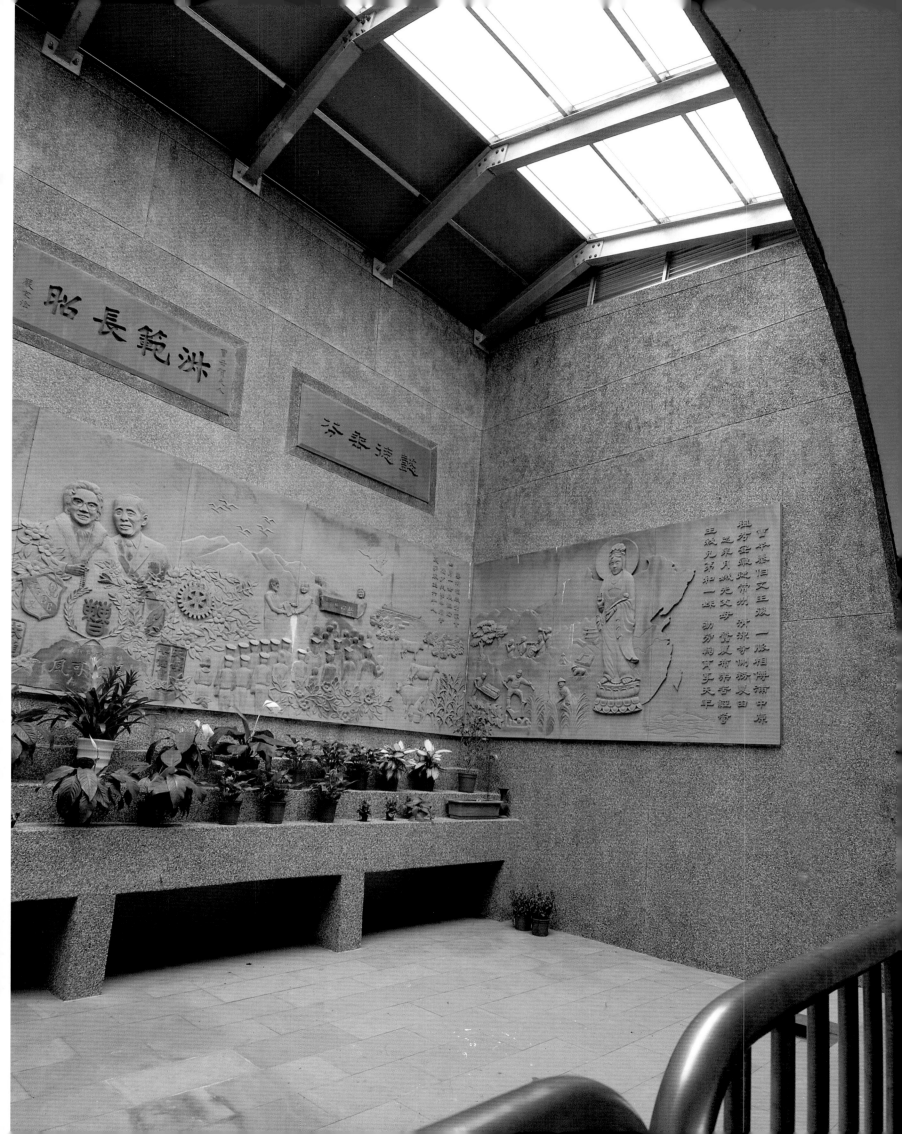

◆新加坡皇家山公園規畫與設計案^{（未完成）}

The schematic design for the development of Fort Canning Park, Singapore(1983)

時間、地點：1983、新加坡

◆背景概述

MAJULAH SINGAPURA ——前進吧，新加坡！

這是新加坡國徽上的一句話，是新加坡的國訓。誠如世人所知；新加坡是個年輕而富有朝氣的國家，1965 年獨立迄今 18 年，她突飛猛進，無論政治、經濟、文化、教育均表現為現代化國家之典範，已據世界政經舞台一重要地位。

然而，「未來」，對任何國家而言，都具有強大的挑戰性：科技競爭的挑戰，堅持民主自由化社會的挑戰，以至於維護人類和平所需之道德勇氣的挑戰。如今，新加坡已躋身於世界文明大國之行列，更是亞州自由化、民主化社會的先導者，當然無法置身於此類世界性挑戰之外。因此，正如國訓所示：MAJULAH SINGAPURA ——前進吧，新加坡，只有不斷地前進，才能面對未來的衝擊。

因此，我們設計這個公園便以「朝著明日之最邁進」為主題，表現新加坡是個步步前進、永遠前進、朝著明日世界最璀璨的文明躍昇的先進國家。*（以上節錄自楊英風設計計畫書，1983 。）*

此規畫案中的太空科藝園區內設置的〔孺慕之球〕延續了楊英風原為台北市立美術館設置〔孺慕之球〕的構想。然此案因故未完成。*（編按）*

◆規畫構想

（一）設計內容提綱——皇家山，新加坡之山——國家性

教育性 ＼　　　　　　向世界發出三波訊息
娛樂性 ─→ 三者兼具　代表新加坡的——
觀光性 ／　　　　　　過去、現在、未來

1. 第一波：代表過去

　　歷史的訊息：皇家山是新加坡著名的歷史性、國家性古蹟勝地，因此設計要表現此項特色，使古蹟在妥善的保護下，重現其歷史光彩。並以藝術處理使其以生活化的面貌與人們「重新接觸」。因此，皇家山將宣露新加坡的「歷史的訊息」給世界。

2. 第二波：代表現在

　　文化的訊息：整建皇家山文化、教育性機構，如國家圖書館（National Library）、國家博物館（National Museum），以模型模擬出生態環境，開放式展出，可以觸摸、感覺其較為真實的情況。

　　（1）強化現有之雕塑公園（ASEAN SCULPTURE GARDEN）。

　　（2）以美術模型做出迷你新加坡，代表新加坡文化、教育的特色。

　　　　此一系統的整建，旨在宣達新加坡的「文化的訊息」。

3. 第三波：代表將來（此部份之設計係表現主題：「新加坡，朝著明日之最邁進」）

PROPOSAL & DESIGN FOR
FORT CANNING PARK SINGAPORE
BY YUYU YANG APRIL 1983

新加坡皇家山公園再規畫草案

Footpath systems

N

步道系統圖

科技的訊息：

（1）皇家山居高臨下，發揮地形特點，建置其為一小型太空站（意即類似香港之太空館），展現新加波探索未來科技新領域的成果，以及傳播現代科技知識。

（2）設立國家科學館，表現新加坡的電腦資訊先進技術之應用。

（3）設立雷射光電藝術館。

（4）設立「新加坡（拉）之塔」。

（5）設立天文台。

（6）設立「孺慕之球」。

這一系統的表現，實為本公園整體設計的重點所在。表現正在向未來推進中的新加坡，國家的未來在此展開。

（二）設計特點提綱——環境化、生活化、休閒化

把重要的展示內容以模型或雕塑方式模擬做出，並將之佈置於一個接近於實況的環境中，換言之，就是把展示物放在相關環境中，使其以生活性的姿態展現，在鮮活的環境陪襯下展現。如此，參觀者可產生「身歷其境」的臨場感，更直接的經由感官的體驗而瞭解了展出物的「故事」。並且，參觀者得以休閒性的心情來觀賞展出，更能發生觀賞情趣，以收到最佳的視聽效果。

此模型展出非常適用於具有歷史意義的古蹟文物展示。我們將試著如此設計。至於非古蹟性的展示，諸如「迷你新加坡」，我們亦視需要以模型化、生活化、環境化表現之。

【解釋】——為何需要環境化、生活化、休閒化？

200 年以來，西歐近代文明之躍昇（特別是歐洲國家），得力於現代美術館及博物館之興起甚多。

美術館及博物館的展示，著重於真品、實物的展示，參觀者可以由實物真跡的直接觸及而迅速、精確、直接地學習到有關的知識，比諸單方面依賴閱讀印刷圖書的間接印象，簡直不可相提並論。

因此，順乎時代潮流的趨變，近代文明國家，國民現代知技的獲得，已從傳統的圖書館之汲取，轉移到經由美術館、博物館及至於各式各樣的展示會處汲取。因為圖書館只能提供平面性、間接性的知識學習途逕，而美術館、博物館則是立體性、多元性的展示，觀者能由多種層面與角度獲得知識，其貴在「直接感觸」，此即回溯到人類最古老且最有效的學習方式：直接感應學習法，像孩子直接由生活中不知不覺的學習到常識一般。

現代人生活忙碌、分秒必爭、心情緊張，實在講，進圖書館坐下來好好讀幾本書，畢竟已非大眾化的事，而真正大眾化的學習場所就是各式各樣的展示，大家以玩賞的心情自動吸收到知技。

由美術館、博物館的特殊功能，我們獲得靈感；推展文化教育，最好的辦法就是把抽象的文教內容實體化、具象化並搬進遊樂性、休閒性設施中，使文教內容具有娛樂作用，人們一邊玩耍、一邊學習，心情愉快，不知不覺，不被強迫學習、灌輸，效果大焉。

舊式的娛樂、休閒設施只單純提供遊玩的樂趣，而新的呢？就是如此這般地加入教育

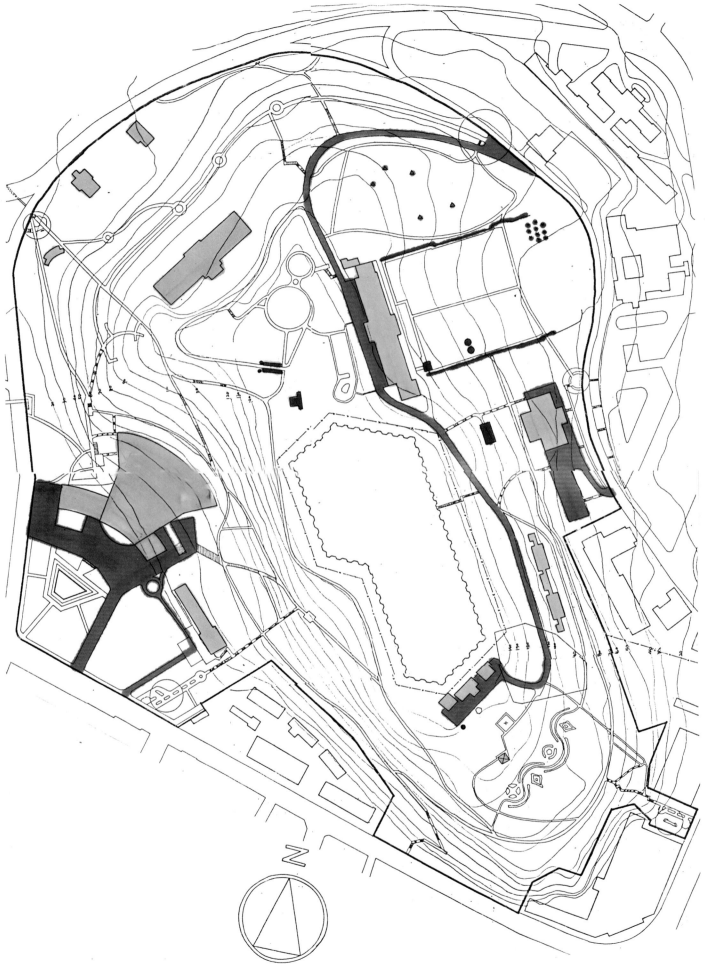

原有建物配置圖

N

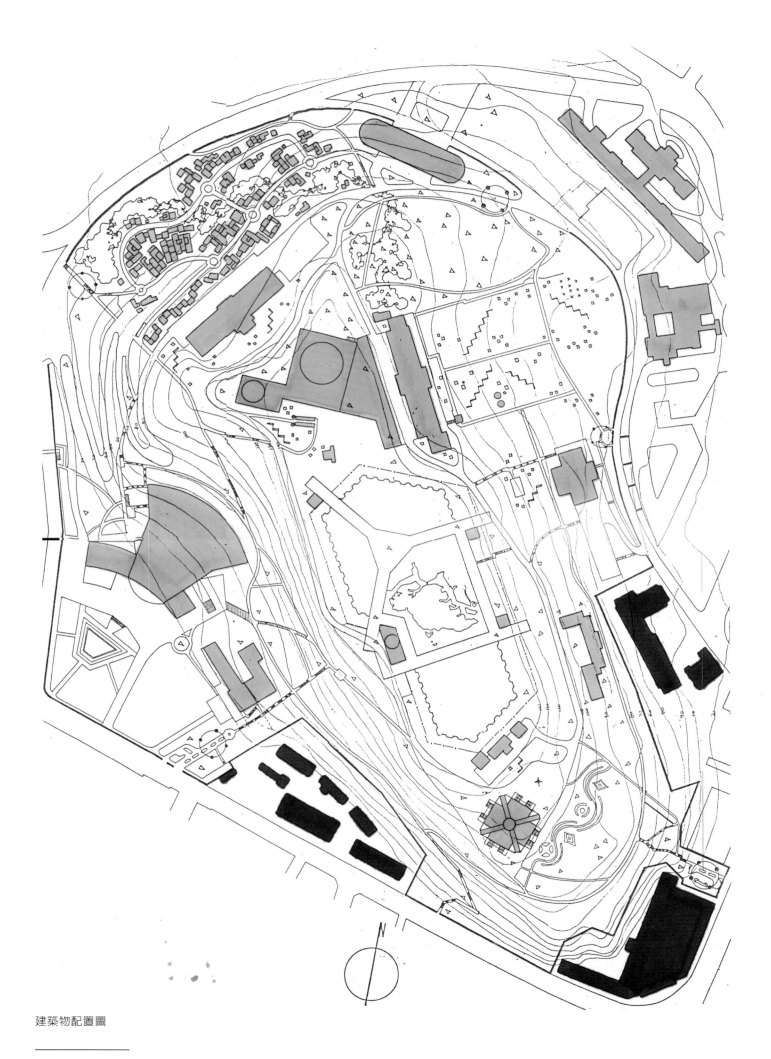

建築物配置圖

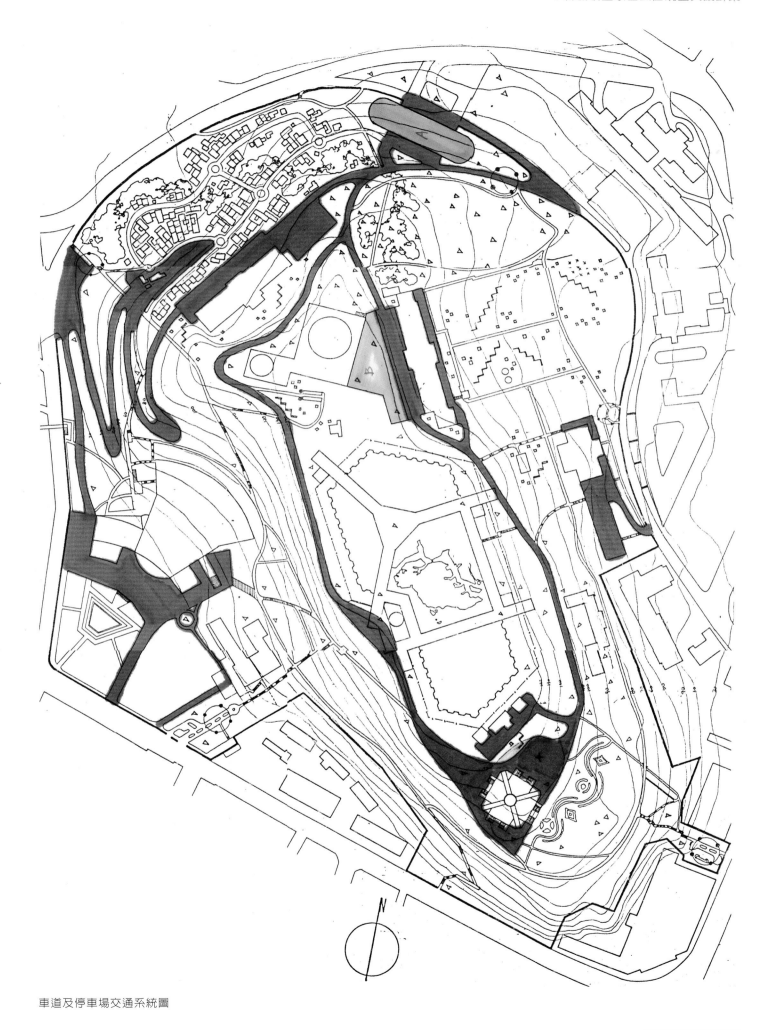

車道及停車場交通系統圖

與文化、知技的內容，使人們在生活化、遊戲化的情況下，也同時有更重要、更深刻的收獲。

是故，我們在以上提到設計特點時，特標明要環境化、生活化、休閒化，就是要模倣美術館、博物館的特殊展示法，把平面的、枯燥的知識立體化、具象化、趣味化。使參觀者在悠遊玩賞之間，獲得親身感受的經驗。

此項設計特點，我們將巧妙變化，廣泛應用之，使皇家山公園充滿賞心悅目又益智性的教育文化內涵。

（三）設計內容說明：根據前面所提之設計內容提綱「過去、現在、未來」三大題旨，分別建設，古蹟及歷史性建築，予以美化、強化。

　Ⅰ：過去

　　1.新建古蹟雕塑公園

　　　說明：此區域因原有墓園、古牆、哥德式拱門、老式小園屋等多項古蹟，故闢建為以「古蹟為專題的雕塑公園」。以立體實況展示新加坡過去的歷史文物。

　　　做法：

　　　（1）以浮雕及圓雕配合現存之古蹟，做出具體的人、物、及其生活環境、及顯現該時代之風俗民情。

　　　（2）如此可將歷史性的事蹟，如：當年先民開埠及生存奮鬥的故事，生動、鮮明的再現於吾們眼前，使參觀者撫今追昔，以輕鬆悠閒的心情，對照著新塑造的人與物與環境來觀賞古蹟，更能激發遊覽者之思古幽情及增加欣賞的情趣。此外，參觀者也將對此鮮活的歷史古蹟有全面性的瞭解，而產生深刻印象，確實可收「寓教於遊」的功效。

　　　（3）這個做法可將原來單調、孤立、冰冷的單元性古蹟變為一個有秩序、有美感、有感情、有深度、有生命的完整體系，可謂給古蹟帶來新生命、新活力的藝術化做法，我們極為樂見這個「古蹟雕塑公園」的誕生，能讓新加坡寶貴的皇家山古蹟群以親切的面貌回到人間。

　　2.復古之舊街及馬車區

　　　說明：此區與前項──古蹟雕塑公園區相毗鄰、相呼應、相關聯，同是展示新加坡過去歷史腳跡的一處遊覽區。因為新加坡的建設急趨現代化，古老的市街已難得一見，再過若干時日，恐完全被淘汰。故於此規建一個保留古意風貌的舊街巷道，以紀念先民開發斯土、建立城市、安身立命的努力過程。為觀光客及自己的人民，清楚而親切地展現新加坡過去一段光榮的奮鬥史。

　　　做法：

　　　（1）選擇新加坡開埠以來較具有歷史性或代表性的街道（譬如牛車水），完全以復古的方式、按真實比例予以重新建置。吾人進入此區，如時光倒流，完全置身於古代的新加坡。

　　　（2）在此區，我們不但看到古意典雅的街道房舍，可同時看到古式裝扮的真人，在其間經營著具有傳統色彩的各行各業。這是古代新加坡人的真實「生活性演出」。

　　　（3）配合這個生活性舊街的復現，我們可在其中安排一些該時代的民俗性、遊藝

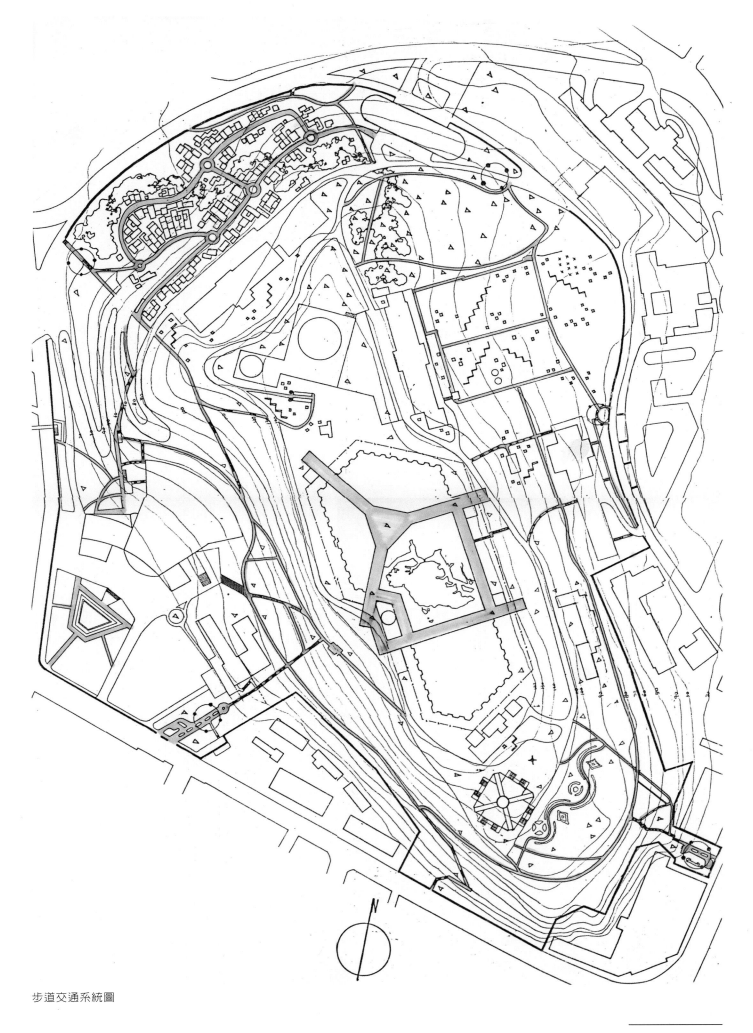

步道交通系統圖

性的雜技戲曲演出。

（4）觀光或乘馬車或步行遊覽，隨意玩賞、購物，充份享受詩情畫意，可謂極有
　　觀光價值及教育價值。

3. 人文蠟像館

說明：現為壁球中心（Squash Centre），1987年收回後擬闢建為蠟像館。
亦是新加坡的民族櫥窗，展示多種民族（如華人，馬來人，印度人，歐美人等）
的特異民族色彩。

做法：模倣英國蠟像館的做法，展示開發新加坡有貢獻的歷代先祖（包括群體或
個人）。在此可表現蠟像的藝術之美及蠟像人物的歷史意義。

4. 模型文物館

說明：由現有的 Former Singapore College and Staff Command Building
改為模型文物館。

做法：為已拆除之具有歷史價值之建築物或即將拆除之具有紀念價值之建築物，
以比例模型使之重現，而展示之。這個模型文物館，偏重於建築物與環境之模
擬。

總結：屬於新加坡過去「歷史的訊息」部份，大致以這四項建設為代表。

◎注意：以下我們將簡介的這個"安平古壁史蹟公園"可以做為我們整建「歷史的訊息」這
　　　　一個單元的參考。

〈安平古壁史蹟公園〉──在台灣我們所整建的一面古牆

◎整建宗旨：

（1）讓古牆現存的形貌完整的被維修及被保留。

（2）讓古牆本身適宜的被襯托、被強調。

（3）讓與古牆有關的歷史事蹟生動的具現。

（4）以古牆為中心，創造一個完整而優美的景觀。

（5）有娛樂價值、觀光價值、教育價值、歷史價值。

◎古壁簡介：「安平古壁」位於台灣台南市，迄今約有三百年的歷史，它原是屬於安平古堡
的一部份（註：安平古堡是台南市有名的觀光勝地）。這是一堵已經剝蝕了的紅磚牆，生
攀著許多盤根錯節的古藤及老樹根，紅綠相襯，古趣盎然。最重要的是這面古牆透出的歷
史意義：三百年前，這個地區乃是一個熱鬧而繁榮的海港都市，有各方（特別是中國大陸
南方沿海的福建省）來的移民、商旅，有反對當朝政治的革命軍士。更早一點的 359 年
前，這個地區也曾被荷蘭人佔領築城，以之為殖民之中心達 37 年之久，所以當時也是個
特具異國情調的港都，凡此種種，與新加坡的開埠亦有某些類似之處）。所以，它雖然早
已老舊破敗不堪，基於維護古蹟的必要立場，當地政府與民間士紳還是聯合起來為它尋求
一個美化及整建的途徑。於是我們便被委託進行此項工作。花了一年時間，終於建成，備
受地方人士及觀光客喜愛、讚揚，是台灣第一座生態史蹟公園。

◎整建辦法：

（1）以七組立體景觀的雕塑及十組浮雕景來表現三百年前士農工商社會的生活情境，如衣
　　著裝扮、旅行工具、農耕情形等，讓參觀者宛如回溯到當時的年代，而感受到先民開
　　發斯土、艱苦奮鬥的生活氣息。不但有遊樂之趣，更有教育的功效。

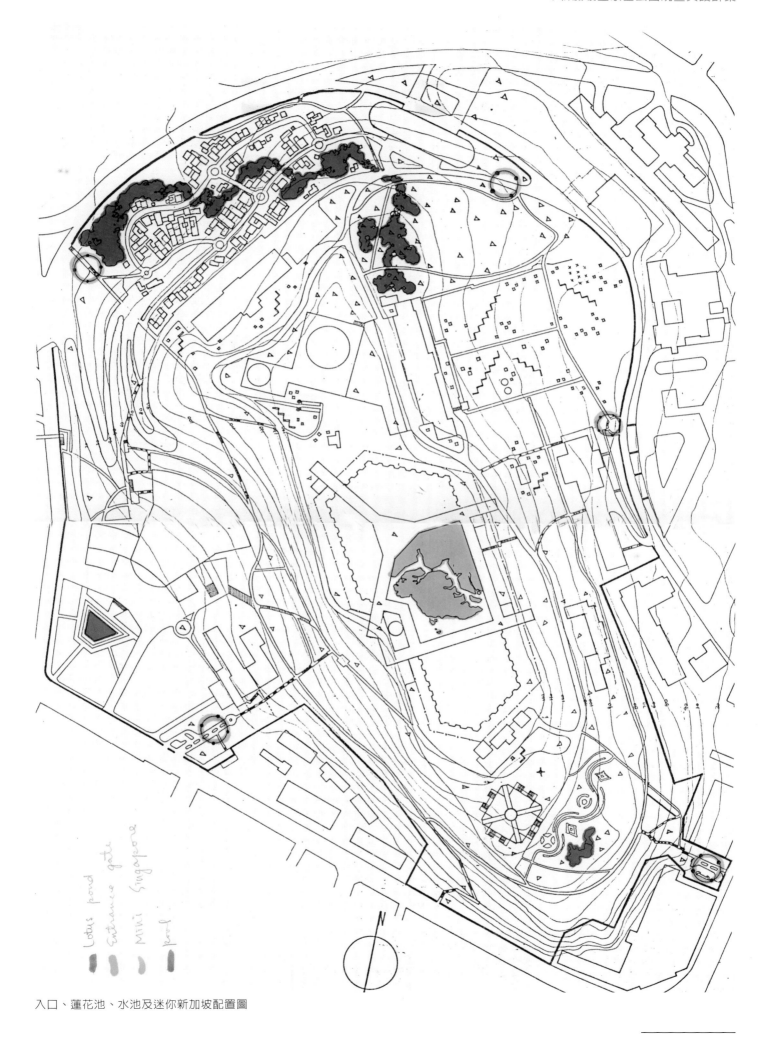

入口、蓮花池、水池及迷你新加坡配置圖

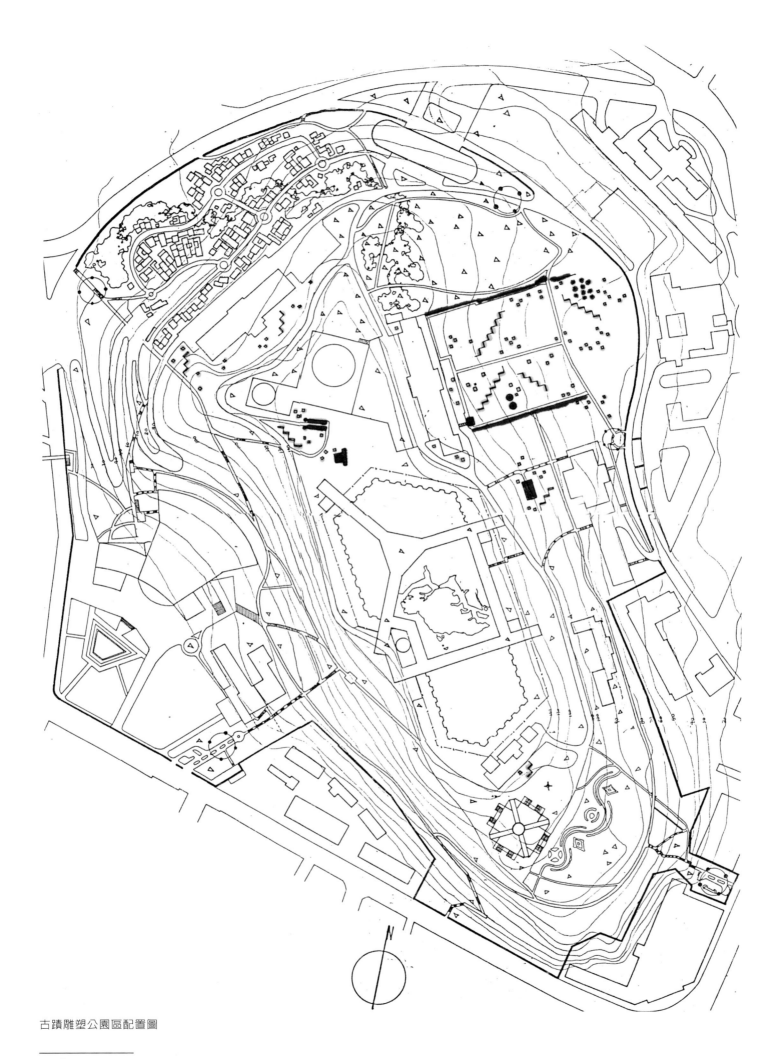

古蹟雕塑公園區配置圖

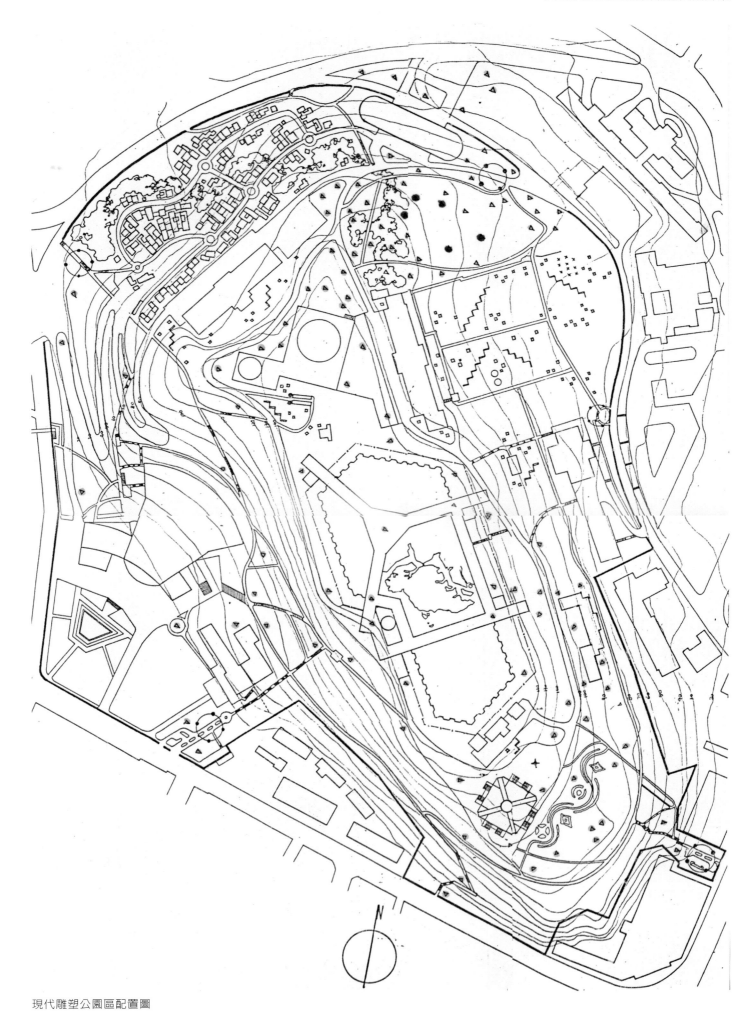

現代雕塑公園區配置圖

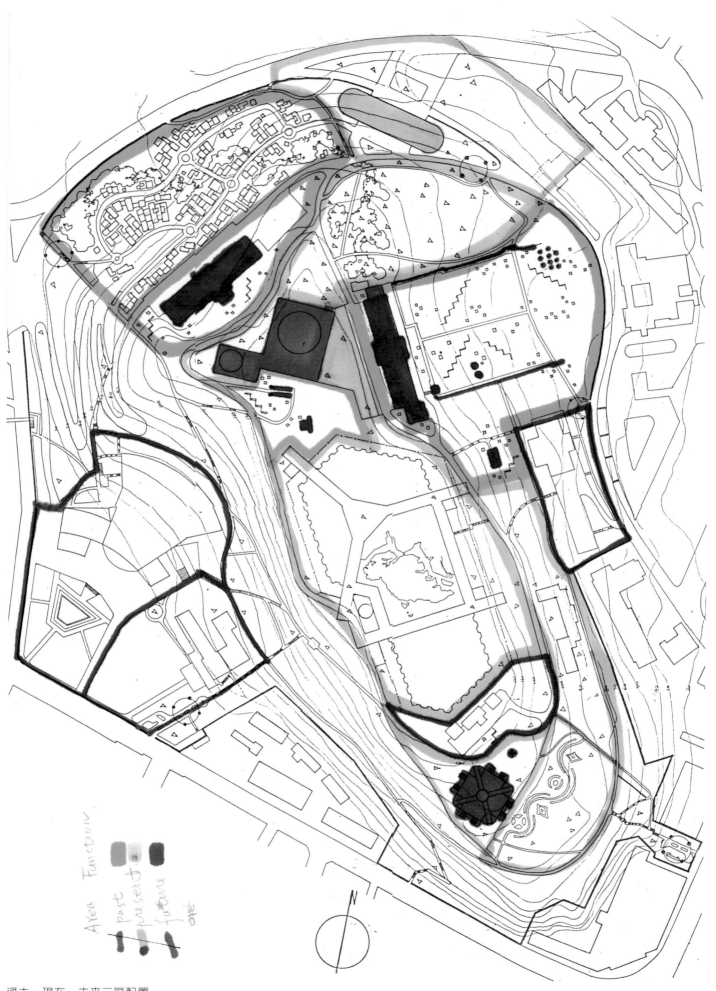

Area Function.
past present future
are

過去、現在、未來三區配置

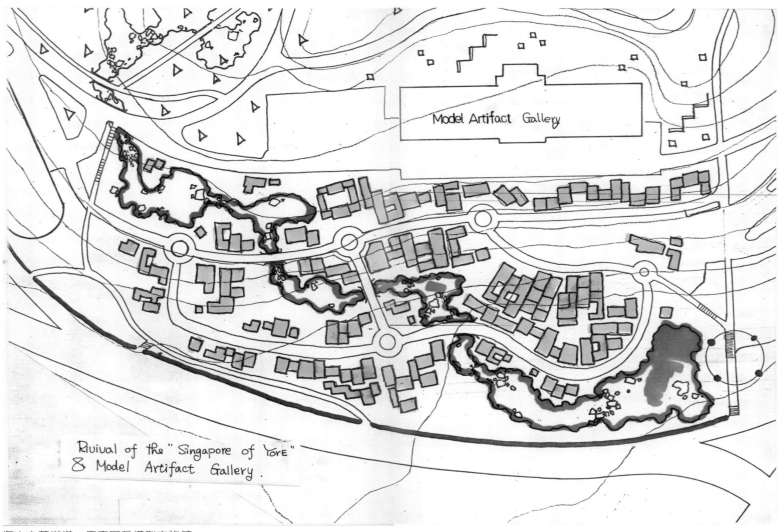

復古之舊街道、馬車區及模型文物館

（2）古壁則不予絲毫之更改或新造，完全保留其原貌。如此，古壁是古代的真跡，而雕塑
　　及浮雕則是把古蹟的時代「復活」起來，古今相呼應，更能表達歷史意義。

【過去部份到此結束】

II 現在

1. 迷你新加坡──懸空觀賞新加坡現代建設精華之模型

　　說明新加坡於國際間居於如何重要的國際地位與擔當如何重要的國際任務。

　　說明：利用 Fort Canning Reservoir 的草皮頂蓋地區闢為迷你模型花園，以模型展示
　　　　　現代新加坡各項建設之精華。觀眾被置於懸空的鐵橋上，不與地面接觸。

　　動機：

（1）我們十分清楚 F.C.R.是水源地，而應加以徹底維護，不可侵入之重要性。我們的
　　　設計乃是針對這個限制的考慮而產生的，絕不會造成對 F.C.R.任何不妥的影響。

（2）因為本公園內，可用之大片空地太少，而此片水源地頂蓋之草皮甚為廣大空曠，如
　　　空置不用，實在對空間造成浪費。而且這一大片空地上，什麼都不建設，空泛單
　　　調，且會與周圍的建設格格不入。

（3）所以，我們曾考慮在不妨礙到它原有的功能與安全性大前提下，以一種特殊的方式
　　　運用它。那就是懸空鐵橋。

　　做法：

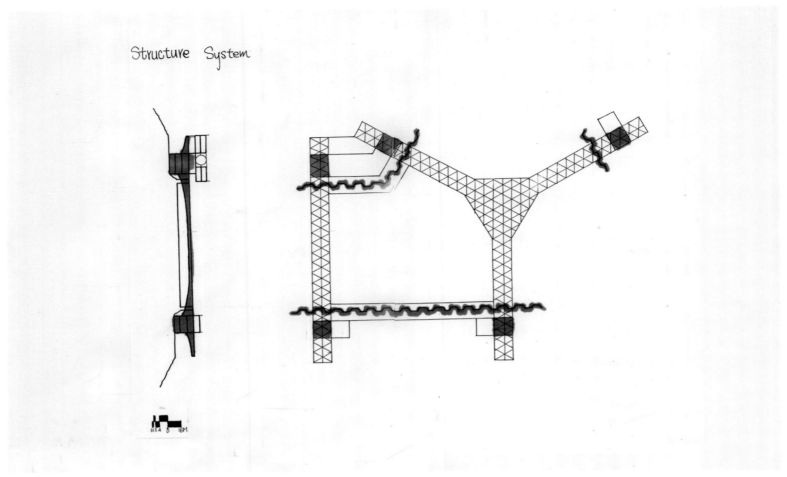

Structure System

懸空跨越鐵橋設計圖

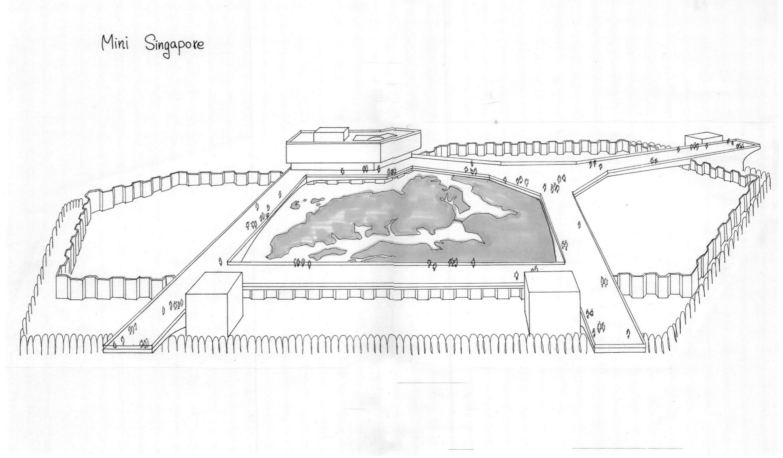

Mini Singapore

迷你新加坡模型規畫設計圖

（1）建設一種懸空跨越式的鐵橋，橋寬約十公尺，跨越涵蓋這個Ｆ.Ｃ.Ｒ.地區。

（2）參觀者站在橋上居高臨下地觀賞下面的景觀，而不必踏觸到草地面，如此，自然不會對Ｆ.Ｃ.Ｒ.發生影響。

（3）這座跨越鐵橋，可以增加此處平坦地形的變化，而且懸浮式的挑高通行，較易激發參觀者的興趣。

（4）鐵橋主要是供觀者通行、站立之用，而真正可看的景觀乃是在橋下的草皮區。

（5）草皮區將建置各式各樣的建築及景觀模型（選擇新加坡有代表性的重要、優美建築或景觀主題，製成模型）這些模型無需按真實建築實際的比例製作，而是做重點式的誇張。完全由電腦操作，會做活動的機轉表演，如其中有飛機在飛，汽車在行駛，輪船在行走等等活動的景觀。

（6）普植花木，或以花圃做成新加坡國旗圖案，代表此為國家公園。

功能：

（1）這個模型表演群，主要具現新加坡的現代建設之美，與都市文明之多彩多姿。可以說在此走一圈，就能對新加坡有個概略性的認識。

所以稱之為「迷你新加坡」，觀光客對新加坡的種種建設，在短短的一趟遊賞後，會獲得深刻的印象。

（2）這個模型展示區的模型展出，還可以配合國家性的新建設計畫、都市計畫、未來性計畫的主題，隨時變更展示內容，讓觀者由此可見到新加坡的國家性總體建設的目標，多少也具有一些宣傳價值。

（3）包括地圖、島嶼、海港、機場都以模型做出，等於像由飛機上下望新加坡一般，將景觀盡收眼底。

特點：

（1）模型化、趣味化的演出可以生動地、具體地表現新加坡人民工作、休憩的現代化生活縮影。

（2）不然全域只有新加坡拉之塔（Singapura之塔（請看「未來」部份的設計））供觀遠景之用，近景就無法有一觀賞的據點。有此鐵橋，就可作為觀賞近景的最佳據點。

（3）橋的各處盡端，共有五處往外延伸的瞭望台，設有望遠鏡，可於此觀覽公園以外地區四面八方的景觀。

2. 李光耀廣場

說明：以李光耀總理手植的紀念樹為中心，建一廣場，作為觀光性的據點，亦強化其歷史意義。

做法：在「新加坡（拉）之塔」前，置一廣場，李總理所植的樹即置於廣場中央，建護欄保護它，並予以適當的強調。

功能：

（1）廣場可以因應臨時性的聚眾需要而靈活運用，如舉辦演溝、戶外展覽等。

（2）廣場對疏散、流通參觀者具有調節的作用。

特色：因中有李光耀總理的紀念樹，故可命名為「李光耀廣場」，如此，樹與廣場結為一體，表達歷史意義。亦可成為觀光的目標。

3. 兒童科學館──為幼少年兒童科學遊樂區

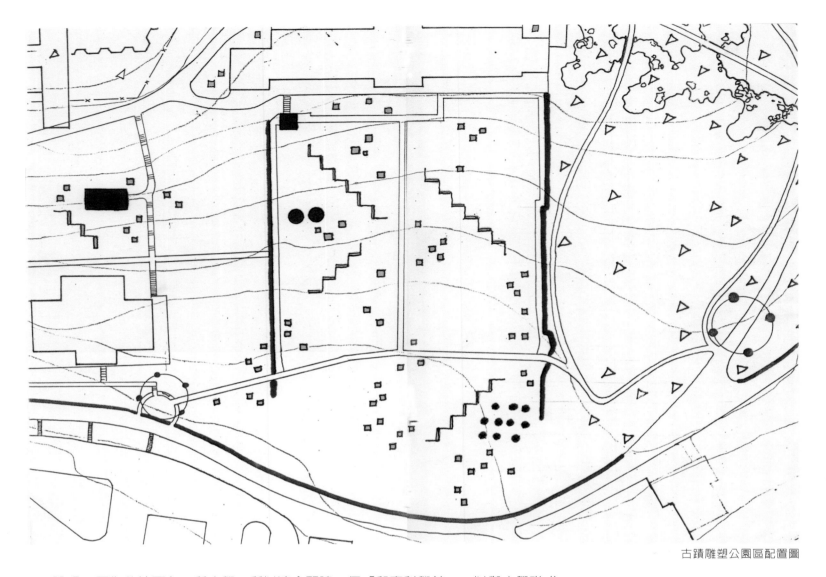

古蹟雕塑公園區配置圖

說明：因為此地區有一所小學，所以適合闢建一個「兒童科學館」，以與小學聯成一
　　　體，發生功能上的互利作用。

做法：科技與遊戲結合，在遊戲中教導兒童現代科技常識，寓教於樂。兒童一面玩耍，
　　　一面可以很自然的吸收現代知技，以為進入未來世紀做準備教育。所以與一般單
　　　純的兒童樂園不同，這裡是強調教育性，也兼顧趣味性。

4. ASEAN Sculpture Garden 的擴大：以表達更深廣的國際文化特色，因為新加坡是一
　個典型的國際都市。

說明：運用現有的 A、S、G（請打全文），定期而有計畫的增加新作品，並將作品適
　　　當而平均的陳列在公園的各角落，如此可將 A、S、G 擴大為一個真正的國際性
　　　雕塑公園（而不只是 ASEAN 五國而已）。

做法：

（1）配合全公園各個遊覽景觀上的需要，新做若干雕塑分佈點綴在全域，成為景觀特
　　　色。

（2）雕塑可以配合環境性格的需要，成為強化環境特質的 mark，也可當作象徵該區域
　　　的標誌。如：遊客看到某個雕塑，就知道進入了哪一個遊覽區了。

（3）如此做可以延續原有的 A、S、G 美好的藝術成果，並發揮它、充實它。

功能：

（1）以藝術作品更能表現國家文化精緻、優雅的一面，特別是世界性的藝術作品，更能

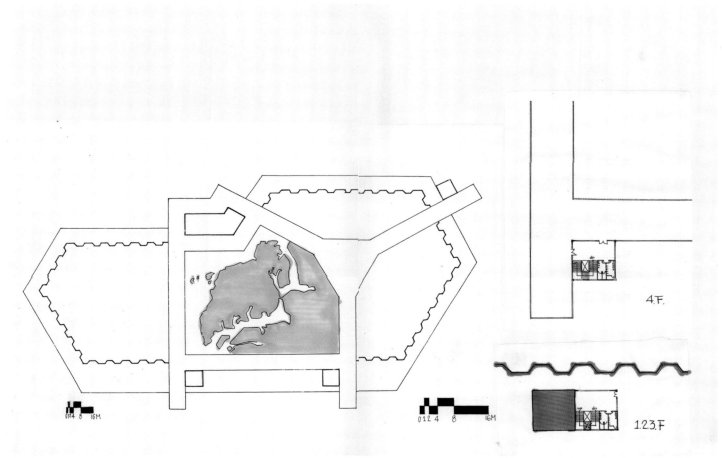

迷你新加坡區

兒童科學遊樂區

吸引有水準的國際人士，所謂「以藝會友」。

（2）增加公園景觀的現代感，更具有美化公園的作用。

（3）對各項主要遊憩區產生類似標誌的作用。

5. 蘭園與荷花池

　　說明：蘭花是新加坡的國花，開闢一個蘭園有代表國家的意義，極具觀光吸引力。

　　做法：在「新加坡拉之塔」的前方闢建之。遊客由塔的位置亦可下望蘭園，景緻優美，
　　　　　花色燦爛。

　　功能：蘭園可以給本公園帶來一種高貴的、代表性的美雅氣質，更能使公園具有自然的
　　　　　風格。遊客來到此處真是賞心悅目。

　　　註：在同此地區亦開闢一個荷花池，使公園亦具中國氣息的優美景觀。

6. 國立劇場（National Theater）留在原來位置，不予以變動。

7. 水族館（Van Kleef Aquarium）予以擴建。

8. 電訊局（Telecom Building）不變，而僅將其電塔拆除。而電塔的設備將移到
Singapura Tower 應用。

9. Look out point 予以拆除，而代之以 Singapura Tower，提供瞭望作用。

【現在部份至此，完全結束】

III 未來

（一）220 米高的新加坡拉之塔（Singapura）為呼應本案主題："新加坡，朝著明日之
　　最邁進"的重要設計，代表新加坡的國家建設正朝著未來嶄新的世界邁進。

　　說明：

　（1）這座新加坡拉之塔，就像著名的法國艾飛爾鐵塔或東京鐵塔一樣，它代表著國
　　　　家崇高偉大的目標：那就是追求先端的科學技術，以便朝著未來更美好的世界
　　　　邁進。

基地照片

基地照片

（2）所以我們設計了這座新加坡拉之塔，來象徵新加坡追求明日世界更璀璨文明的偉大理想。

做法：

（1）塔高 220 米。

（2）結構上採用「方」與「圓」的基本型來組合與變化。圓的結構甚為突出而成為特色。

（3）在 100 米的地方與 150 米的地方，我們設計了兩個圓形的瞭望台，這兩個瞭望台可供觀者居高觀覽四周風景。

（4）這種圓型的球狀空間，參觀者進入後，會有一種與宇宙同體合而為一的感覺，心靈會飄昇到一種新奇的境界。

（5）100 米處的瞭望台有 2 層樓是供一般人使用的旋轉式餐廳，另外有 2 層樓是供電訊工作人員使用的辦公室及控制室（電訊工作室或稱之為機械室），不對外公開。

（6）150 米處的瞭望台共有二層，有一層是供遊客用的，一層是供電訊工作人員用的。

（7）有八部電梯在塔內上上下下載運客人。客用 6 部，1 部是電訊工作人員專用。遊客與塔內電訊工作人員分開使用電梯。

（8）塔基地共有五層，第二層是本塔的主要進出口，第五層是電訊辦公室（或者是按裝電訊設備的電訊室）。

功能：

（1）以這個鐵塔來代替拆除的廣播電塔。

（2）此鐵塔可以按裝電訊局（Telecom Building）必要的通訊設備於其上，作為電訊塔之用。

（3）因為它最高，可以在上面觀覽到新加坡市中心的大部份景觀，諸如海港區、空

港區等盡收眼底。自然它可成為全公園景觀的焦點，甚至也可成為新加坡的 Land mark。

（4）當然，它也會像世界其他的名塔一樣，成為觀光客必到之地。久而久之，它就會形成新加坡國家性的觀光目標。

（5）晚間，塔中亮燈，及電梯（透明電梯）的上下，可為新加坡的夜景增添一項美麗的景緻。遇有國家重大慶典時，可使它大放光明，以示全國慶祝之忱。

（二）太空科藝區：將原有之 Children's Playground 所在地改為此項太空科藝區，為新加坡未來的太空之旅做準備，主要是觀念上的準備。此區包括以下三項建置：

（1）雷射光電藝術館

（2）孺慕之球

（3）天文台

以下分述之：

（1）雷射光電藝術館

說明：本雷射光電藝術館，事實上與以下（2）孺慕之球（The Mother Nature Sphere）是同一個結構體，館在下而球在上。館的部份有三層建築，為雷射光電藝術的專設空間；供安置儀器設備及人員操作，及觀眾觀賞之用。

本館主要是介紹雷射的光電原理給一般大眾。據知，與雷射有關的科技，必然是 21 世紀諸多建設的主要動力，也就是未來國民生活中必需的科技，就像今天的電腦運用一樣。現代化的新加坡，宜對此有所準備，適時地將雷射光電介紹給民眾，是有必要的。

功能：a. 運用美術方法把深奧的雷射光電原理趣味化、生活化、普及化的表現出來；以光學和美學的結合，造成一個充滿神奇光電、幻麗色彩、美妙音響的夢幻世界。如此，觀者可以娛樂、遊戲及享受的心情來認識這項 21 世紀之寶的雷射科藝。

b. 民眾通過這項表演的觀賞，起碼對於未來世界的趨變及光學世紀的認知，會有初步的概念。

（2）孺慕之球（The Mother Nature Sphere）

說明：a. 孺慕之球建於雷射光電藝術館的上面。

b. 為一直徑 35m 的球狀空間，整個球體乃由一高 10 公尺的正方形支柱支撐著。

c. 支柱表面是鏡面不銹鋼，具有反射效果，遠看球體成懸浮狀，支柱的部份隱掉了，感覺上像是太空來的一個小星球。

做法：a. 球體為鋼筋水泥（R.C.結構），支柱內部亦為 R.C.結構，而外表則是鏡面不銹鋼。

b. 內部設一平台，供遊客佇立觀覽。有電梯及步行階梯供遊客上下。

c. 此球的假想軸與地平線成 23°27' 的傾斜。

d. 球體的橫面切割七條經線（與地球的經度平行），球體的縱面切割七條緯線（與地球的緯度平行），光線由外透入，造成一種光線交織的奇特效果，引人遐思。

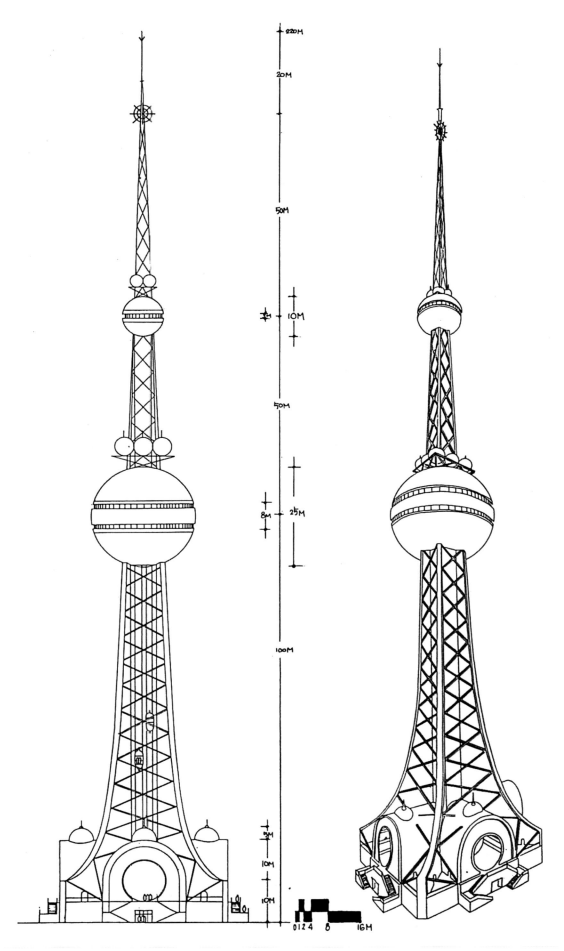

新加坡拉之塔規畫設計圖

e. 球體內部塗以七彩：紅、橙、黃、綠、藍、錠、紫，是光譜的象徵。

f. 內部有雷射光藝與音響的綜合演出，與透天的空隙、七彩球壁配合之下，聲光效果為多彩多姿。

功能： a.主要是提供觀者一種置身宇宙、太空的奇幻感覺。強化人與宇宙的關係，真正感受到天人合一的境界。

b.觀者站在內部平台上，觀看經、緯線交繞的鏤空隙處，會產生一種不穩定的虛幻感、傾斜感，人就像飄浮在太空，失去了地平線的標準。

c.在球體外面與經線平行的角度，可以把整個球體的一部份看透過去，看到天空。

d.對孩童產生研究未來太空科技的引導作用，對大人而言，則是回到宇宙這個母體內，而又變回小孩一般的感覺。

e.球內日夜均可演出雷射光藝，電光火石的效果，交織成一幅炫麗壯觀的宇宙幻景，令人大開眼界，極具美術教育及科技教育的價值，必然成為觀光遊賞的要項。

（3）天文台

說明： 為半球狀，內部設天文儀器，作天文景象觀測及表演，也可配合雷射光電藝術作星光奇幻之旅的表演，將傳統天文台能從事的表演範疇擴大。

（四）雜項概說

1. 交通系統：為建設本區域所需，及未來永久使用所需，宜先闢建交通系統。

（1）主要車道：目前尚無可迴繞全域之汽車道，應率先闢設之，以利工程之興建。工程結束後，該車道即為輸送遊客之用，可貫通、迴繞於本公園之全域。

（2）停車場大樓：在主要進口處（Main Entrance）的三角地帶建一大型停車場，以供遊客用車停泊。一般遊客乘車不得駛入園內，自用車或遊覽巴士均須於此大型停車場泊車。

（3）公園內備用停車場：此備用停車場設於公園內，為三層建築，每層可泊車70輛，共可泊210輛，為專供重要來賓座車可直接駛入公園內停泊之用。或上項停車場，不足使用時，此為備用。

（4）公園巴士：公園內另設小型公園巴士，專輸送遊客到公園各個角落。遊客自用車或遊覽巴士均須泊於公園入口處之大型停車場，不得自由入園行駛。以免造成交通混亂，影響景觀。公園巴士則採開放式的，遊客坐車上，仍可觀賞沿途風景，並平均於重要景觀處設站停靠，便於遊客上下。

（5）人行步道：保留原有之人行步道，若有不足，可視需要增設之。

（6）入口拱門：在本公園全區共有五個入口處，分別在此五處設立哥德式藝術拱門，為R.C.結構。

2. 誌號：全域所使用之誌號全部統一設計，並注意美化原則，以與全域景觀配合。

（1）遊覽區、展示區圖示

（2）交通號誌

（3）遊覽動線指示

（4）展示物說明

（5）建置物指示及其使用說明

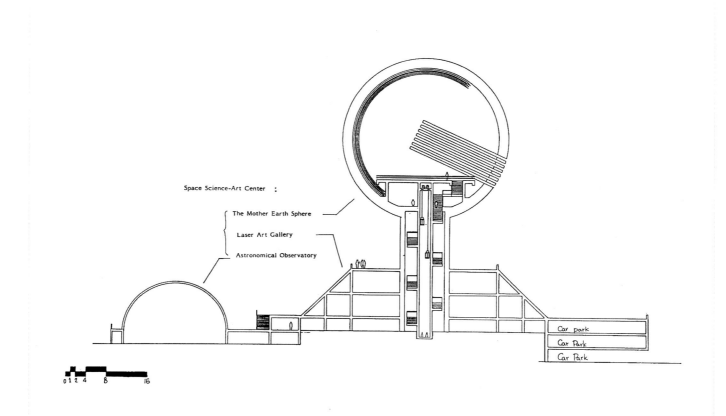

Space Science-Art Center ：

The Mother Earth Sphere

Laser Art Gallery

Astronomical Observatory

Car park

Car Park

Car Park

0 1 2 4 8 16

〔孺慕之球〕規畫設計圖

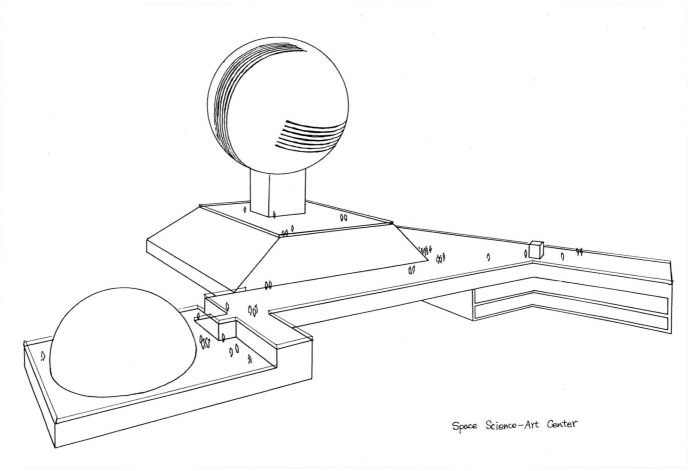

Space Science-Art Center

〔孺慕之球〕規畫設計圖

新加坡拉之塔規畫設計圖

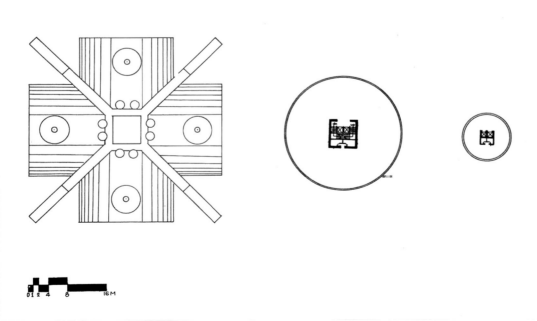

新加坡拉之塔規畫設計圖（1）

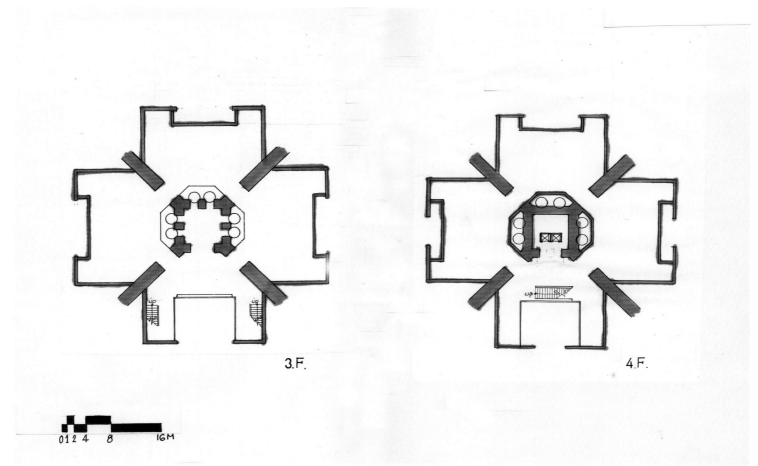

3.F.

4.F.

0 1 2 4 8 16M

新加坡拉之塔規畫設計圖

Orchid Garden

Lotus Pond

蘭園與荷花池規畫設計圖

Entrance Gate

入口設計圖

Detail of "Singapore Monument Garden"

新加坡紀念館花園規畫設計圖

　　　　（6）已拆除之具有紀念性建置物之說明指示

　　3.衛生設施：洗手間、垃圾筒均予以統一設計，講求美觀實用。

　　　　（1）山洞式隱蔽化，以免干擾到重要景觀

　　　　（2）平均分佈在公園各區域

　　　　（3）設施合乎國際標準

　　4.餐飲休憩設施──供遊客小憩、餐飲、買紀念品

　　　　（1）建築物統一設計

　　　　（2）桌椅、櫥窗、櫃台均統一設計

　　　　（3）平均分佈於各重要建置中，以方便遊客隨時休憩

　　5.燈光與音樂──使氣氛更加優美

　　　　（1）設計美觀大方的燈光系統，以便夜間照明之用，同時亦可成為夜間可觀賞的景觀。

　　　　（2）按置良好的音響設備，為公園各項設施提供優美輕鬆的樂音。

（以上節錄自楊英風設計計畫書，1983。）

Main Entrance Parking Lots

停車場設計圖

停車場設計圖

012 4 8 16M

1.F.

0 1 2 4　8　　16

新加坡空間科技美術中心規畫草圖

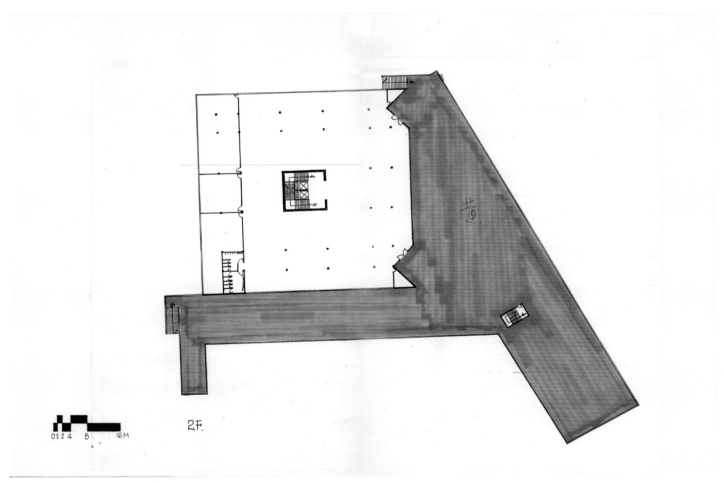

2.F.

0 1 2 4　8　　16 M

新加坡空間科技美術中心規畫草圖

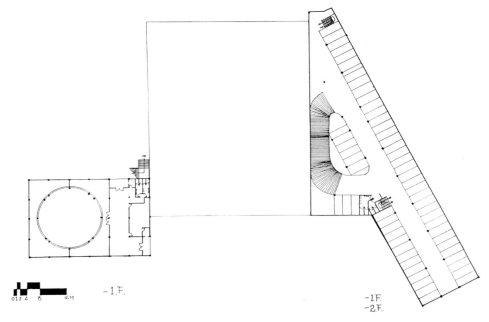

−1.F.

0 1 2 4 8 16 M

−1.F.
−2.F.

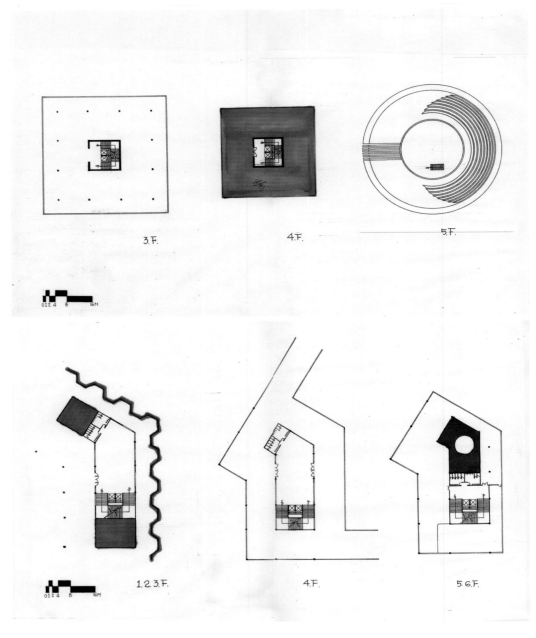

3.F. 4.F. 5.F.

0 1 2 4 8 16 M

1.2.3.F. 4.F. 5.6.F.

0 1 2 4 8 16 M

新加坡空間科技美術中心規畫草圖

218

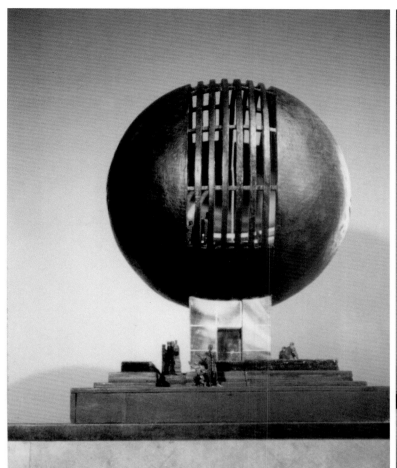
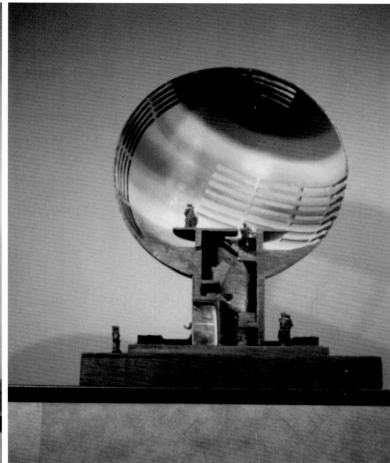

太空科藝園區〔孺慕之球〕模型照片

PROCESS SCHEDULE

ITEM \ DATE	15	30	45	60	75	90	105	120	135	150	165	180
INFORMATION COLLECTION	███	███										
BASIC ANALYSIS		███	███									
SITE MODEL MAKING			███	███								
FEASIBILITY STUDY				███	███							
PRELIMINARY REPORT					███	███						
DISCUSSION WITH CLIENT						███						
ADVANCEMENT STUDY							███	███				
PLANNING DIAGRAM AND DRAWINGS								███	███			
MASTER PLAN AND REPORT										███	███	
FINAL SUBMISSION											███	

施工計畫

PARKS AND RECREATION DEPARTMENT
Ministry of National Development
Republic of Singapore

Our Ref: P&R 3.4.1 Vol 7

BY AIRMAIL

Please quote in reply

Your Ref:

Acropolis Archiplanners & Associates
11-6, Alley 6, Lane 166
Hsin-Yi Road Section 3
Taipei
REPUBLIC OF CHINA

DEAR SIRS

RE: CONCEPT PLAN FOR DEVELOPMENT OF FORT CANNING PARK

You are invited among several other consultants to submit a proposal for the preparation of a concept plan for the development of Fort Canning Park.

Fort Canning Park, with an area of about 40 hectares, is a historical park which is situated in the heart of urban Singapore. It is the site for many buildings and structures of historical and cultural interest. With several entrance points from different parts of the city, the park has the potential to become a recreational centre for the local residents as well as a major tourist attraction for visitors to Singapore. The Government of Singapore therefore wishes to exploit the potential of the park by providing additional recreational and tourist facilities as well as suitable infrastructures to turn the park into a comprehensively planned and integrated tourist and recreational centre.

A consultant will be appointed to prepare a preliminary concept plan for the comprehensive development of the park. This preliminary concept plan will be evaluated by the Government for acceptance and eventual implementation. This invitation is for the invited consultants to submit a proposal for the preparation of the preliminary concept plan. The successful consultant whose concept plan is accepted by the Government may be considered for appointment of the project.

It is envisaged that this stage of the study will require the consultant to prepare a development plan at a scale of 1:500 indicating the additional structures, facilities and infrastructures proposed for the park together with any additional plans to appropriate scales for amplifying the consultant's concept, if it is deemed necessary. The Plan should take into consideration that while the proposal should be sufficiently attractive to turn the park into a centre of recreation and tourist visit, it is also the intention of the Government that the existing structures of historical and cultural interest should not be ignored, destroyed or overshadowed by the proposed new developments. A brief and concise report should accompany the concept plan

1983.2.25　新加坡國家發展部－楊英風事務所

2

explaining the image projected for the park and the rationale for proposing the various facilities. An order of magnitude estimate of the project costs by items of facilities proposed should also be given. The whole study for the preliminary concept plan is not expected to take more than six (6) man-months.

In the submission of the proposal in response to this invitation the consultant is required to describe briefly and concisely the methodology to be employed in the study, the relevant past track record of the consultant, the curriculum vitae of the person or persons to be deployed, the man-month rate of the said person or persons, the period of the study, the reimbursable cost items, the facilities the consultant expects from the Singapore Government and any other relevant information to facilitate the evaluation of the proposal. The consultant will prepare the proposal in response to this invitation at his own cost. Should he wish to visit Singapore for the purpose of preparation of the proposal, he can do so at his own cost and he will be accorded all conveniences and facilities available.

Kindly indicate by cable or telex, whether you are interested to submit a proposal in response to this letter of invitation. If you intend to submit a proposal, please note that the proposal should reach the undersigned by 30th April, 1983.

The correspondence address is as follows:

The Commissioner
Parks & Recreation Department
ND Building Extension
5th Storey
Maxwell Road
Singapore 0106.
Telex: RS34369

YOURS TRULY

DR CHUA SIAN ENG
COMMISSIONER
PARKS & RECREATION DEPARTMENT

ENCL: 1. A detailed information paper on Fort Canning Park.
2. A plan (scaled 1:1000) of Fort Canning Park.

PROPOSED REDEVELOPMENT OF FORT CANNING PARK
INTO A HISTORICAL & CULTURAL PARK

1 Background Information

Fort Canning Park, previously known as Central Park is sited on the famous Fort Canning Hill in the heart of urban Singapore. This 40 ha park is conveniently approached by several entry points at Canning Rise, Fort Canning Road, Clemenceau Avenue, River Valley Road and High Street.

The site of the Fort Canning Park is the focus of the history of Singapore. The Hill on which the park was developed was the dominant feature of the original Temasek of the 14th Century, on which the Sultans of Temasek were buried. The Keramat of Iskandar Shah, although there is doubt as to the person revered there, is believed to be contemporary with the original Temasek.

Recorded history of the hill began with the founding of Singapore by Sir Stamford Raffles in 1819. It became the site where Raffles built his residence which was later converted into a government house. It was also on this hill that the first Botanic Gardens measuring 19 ha in size was developed. Other interesting historical sites within the park include the famous Fort Canning (built by the British from 1850 to 1861, serving as British Military Headquarters up till the Second World War), a Christian cemetery and Singapore's first lighthouse.

A nostalgic aura of past grandeur and achievements pervade through much of the park and clings to the older structures and buildings and to the gnarled trees. A number of monuments of interest have also been preserved. Recent improvements have been made to the park and formal landscapes have been incorporated without intruding upon the natural beauty of the hill with its many matured trees.

Besides being a historial site, Fort Canning is already a Cultural Centre with the National Library, the National Theatre and the National Museum in the park and its periphery.

2 Need for the Project

The need for a revised Master Plan for Fort Canning Park arose as the Fort Canning Park Development Committee felt that the existing plan although valid, was inadequate as it lacked a 'character'. To popularise the hill to both the local citizens and tourists, it was proposed that a revised Master Plan incorporating proposed changes to enhance and highlight the cultural and historial features of the Park be drawn up. The Committee also felt that the central location of this mature parkland makes it a natural site for increased provision of leisure, entertainment and cultural facilities. A design approach balancing conservation and redevelopment to provide a parkland setting which brings out ther cultural/historical heritage of Singapore would be adopted. Relandscaping would be done in such a way as to make it the Hill of Singapore History which indeed it is. The general idea is to make the park into a 'live' place projecting Singapore's history, heritage and nationalism. A cultural/historical theme for the Park combined with beautifully landscaped botanical sections would also be of educational interest not only to students but also to general members of the public. Visit to the park could then be an education as much as a relaxation.

1983.2.25　新加坡國家發展部－楊英風事務所

3 Park Boundary

This 40 ha site is bounded by 5 main roads: Canning Rise and Fort Canning Road to the north, River Valley Road to the south, Hill Street to the east and Clemenceau Avenue to the west as shown in the attached plan, PR/80/100/26/A.

However, the overall planning should encompass the entire area bounded by River Valley Road, Hill Street, Stamford Road, Fort Canning Road and Clemenceau Avenue. Buildings sited in this area, outside the park proper are:

(1) the Armenian Church which is being preserved as a monument in the midst of a landscaped garden

(2) the US Embassy

(3) the CPIB Building

(4) the National Library

(5) the National Museum - plans to expand the Museum are being drawn up. Proposals include the realignment of the section of Canning Rise in front of the old Christian Cemetery and the demolition of of the Drama Centre

(6) the former Hill Street Police Station which presently houses the following offices:-

(a) Official Assignee & Public Trustee

(b) National Archives & Oral History Dept

(c) Prison Services Dept

(d) Display & Exhibition Unit

(e) Board of Film Censors

(7) the proposed Food Centre which is expected to complete in 1983

(8) the Anglo-Chinese Primary School.

The River Valley Swimming Pool is managed by the Ministry of Social Affairs which has plans to renovate and improve the pools.

4 Existing Buildings, Infrastructures & Facilities in the Park

4.1 Existing Buildings/Structures

(1) National Theatre - It was built to commemorate Singapore's independence in 1959. The Theatre provides a seating capacity for 3,400 persons. It is one of the focal points of the performing Arts in the Republic.

(2) Van Kleef Aquarium - Since its opening in 1955, the Aquarium is located to the National Theatre along River Valley Road, has attracted several million visitors. In order to enhance and promote the tourist appeal of the Aquarium and to house the increasing number of exhibits, the Primary Production Department has proposed to redevelop the Van Kleef Aquarium.
The proposed redevelopment would include extension of the existing building, the relandscaping of the plaza in front of the Aquarium and the provision of a ramp at the entrance for the handicapped people. The open space in front of the Aquarium is traditionally used for the National Day Dinner.

(3) PUB Covered Reservoir - built at the former Fort Canning site during the period 1923 to 1927, this reservoir still supplies water to the city today. The surface of the covered reservoir is an attractive pleasant turfed open space. However in view of security reasons, park visitors are not allowed access to the top of the reservoir. It is presently being fenced off with chain-link fence.

(4) TAS wireless station - The station occupies the site where the first lighthouse, a bright light mounted on the flagstaff, was erected in 1855. The lighthouse was rebuilt in 1903 serving as the only lighthouse in the heart of the city until December 14, 1958 when it was replaced by an electrical beacon on top of Fullerton Building. The tower structure of this transmission station which occupies an area of about 1.2 ha forms a distinctive landmark in the park. The TAS has recently proposed to build a new tower to replace the existing one within the green boundary line in the attached plan. The height of the tower is approximately 220 m and the base 18.3 m. The existing tower will be demolished once the new tower is built.

(5) Registries of Marriages - The Registry of Marriages and the Registry of Muslim Marriages would be relocated to the new Registry of Marriages Complex now under construction.
The Building is expected to complete by December 82, after which the existing building along Fort Canning Road will be demolished.

(6) Singapore Squash Centre - The Singapore Squash Centre building was formerly used as a Electronics Supplies & Maintenance Base by Mindef. This was also used by General Yamamoto as his Headquarters. Aside from squash court facilities, other amenities housed in this Centre today include a restaurant, an amusement centre, a cafetaria, a sports shop and a sundry kiosk. The present lease will expire on 31 January 1987.

(7) Former Singapore College & Staff Command Building - It is a vacant 3-storey building with a small theatrette. According to reports, it was here that General Percival drafted and sent the last official British message

notifying London of the surrender of the Japanese forces on 15 April 1942.
The Ministry of Culture's proposal to develop this building into an Arts Centre was dropped as the project was considered to be not cost-effective/feasible. Proposals for the building should be cultural, historical or recreational oriented.

(8) National Archives & Records Centre - Although this building is presently occupied by the Archives & Oral History Department of the Ministry of Culture, it will be vacated soon, as the Centre is being relocated. It is proposed that the building be demolished and the site be redeveloped and landscaped.

4.2 Existing Structures of Historical Interest

(1) Old Christian Cemetery

It was built in 1822 and closed in 1865. Though the graves have been exhumed, the original brickwall dating back to 1846 and the Gothic archways (built in 1833 based on the design by the then Superintendent Engineer, Capt Charles Edward Faber) still stand at the site today. Napier's Arch forms another interesting Archway into the Old Christian Cemetery. The headstones of the graves which include a number of the early pioneers of Singapore are affixed onto the wall. Among them is that of Mr G C Coleman, the architect who was responsible for the design of the Armenian Church and Parliament House. Within the cemetery site there are 2 cupola, also designed by Mr G C Coleman.

(2) Keramat Iskandar Shah

This was named after Sultan Iskandar Shah, the last ruler of 14th century Singapore (AD 1389-1391) and the founder of the Malacca Sultanate. The structures surrounding the grave have been rebuilt on more than one occasion, the latest being February 1975.

(3) Gateway to Fort Canning

This is the only standing relic of the historic Fort. It is an excellent example of mid-19th century architecture. The gate is still structurally sound and consists of 2 sets of double wooden and iron studded doors. Today, it forms the main entrance to the children's playground.

(4) Cannons

Two cannons are embedded with muzzles foremost into concrete and used as gateposts at the entrance of the Gateway. These cannons date back to 1800 and are very likely the original armament of Singapore's first Fort.

1983.2.25　新加坡國家發展部─楊英風事務所

(5) Bunkers

The walls of the bunkers can be seen along Dobbie Rise.

4.3 Existing Park Infrastructures & Facilities

(1) Entrance Plazas

There are 5 entrance plazas which were constructed recently to lead pedestrians from the surrounding roads up to the park and to attract more people to make use of the park. These plazas are provided with layout plans of the park showing footpath routes through the park and to points of interest.

(2) Footpaths

A network of concrete footpaths leading to practically every corner of the park.

(3) Service Roads

Service roads lead to TAS Wireless Station, the Singapore Squash Centre, the National Theatre and the former SCSC Building.

(4) Car Park

There is a car park serving the Squash Centre, one beside the proposed Registry of Marriages and another temporary one next to the former SCSC Building

(5) Children's Playground & Roller Skating Rink

These are located on top of the hill at the former Fort site.

(6) Asean Sculpture Garden

The Garden is between Percival Road and the Old Christian Cemetery site. Five sculptures from the Asean Symposium were erected in 1981.

(7) City View Garden

The site has the best vantage point for the southern part of the island and offers some excellent views of the city such as the eastern coast, the harbour, the upper reaches of the Singapore River and even the distant ridge of Mount Faber.

(8) Lookout Point

This is located above the City View Garden and is located on the site of Raffles' Residence in 1823. Beside the Lookout Point is the Tembusu Tree planted by our Prime Minister, Mr Lee Kuan Yew, on Tree Planting Day in 1973.

1983.2.25　新加坡國家發展部─楊英風事務所　　　　　　（資料整理／關秀惠）

◆埔里牛眠山靜觀廬規畫設計案

The schematic design for the Ji Guan House at Niumian Mountain in Puli, Nantou(1983)

時間、地點：1983、埔里牛眠山

◆背景概述

　　楊英風任職農復會《豐年》雜誌美術編輯之十一年間，足跡踏遍台灣各地後，對埔里留下深刻且美好之印象。直至楊英風之父母自大陸返台前，為讓父母居住在優美的環境中，便於埔里牛眠山購地建屋。此「靜觀廬」之名乃楊英風取自宋朝詩人程頤〈秋日詩〉中：「萬物靜觀皆自得，四時佳興與人同」。楊英風在建築上所闡揚之恢復自然本位、以自然環境為依歸之生活美學，在此靜觀別苑中得到落實。楊英風亦在此成立工作室。靜觀廬於楊英風過世後售予寺廟，建築物現已不存。　（編按）

◆規畫構想

　　大門的設計十分別緻，因為要供車輛的出入，所以採取軌道式的開闊設計方式，但在門

南投縣埔里鄉鎮牛眠山段 234-141 地號界線圖

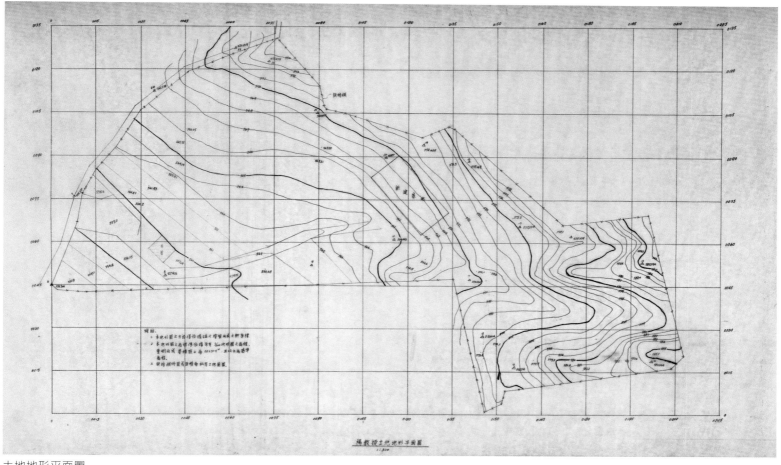

土地地形平面圖

柱附近，則選用兩塊約二立方米的天然巨石代替了鐵材的門柵，減少了人工的裝飾，在格調上增加了「自然」與「喜悅」的活潑氣氛。

進了大門後，呈現在眼前的是一座立體式的水塘，水塘因地形的坡度，由高至低分為三個，水源在最上方，水塘是用天然石塊砌成的，四周栽種了花木，傾斜的地面上則種植了韓國草皮，山水潺潺、枝葉扶疏，正是綠意盎然，水木清華，完全維護了自然環境。

「靜觀廬」是棟三樓四的建築，坐北朝南，住宅的外觀未加任何建築材料的修飾，只保持著水泥粉光的質感，和自然的色調，顯得格外樸素，這是和一般住宅最不同之處。

楊教授認為：「樸素」是今天國際間的風尚，恢復到「自然的本位」才是環境的設計。事實上，設計應該是反映生活，說明環境的，在台灣的建築物，應該盡量減少裝修和裝飾，力求返回樸素與自然，才能符合今天艱苦奮鬥的大環境、大背景。

住宅的底層，是一間佔地近一百平方公尺的工作室兼材料室，內部放置了許多正在進行中的作品，和一些雕塑用的骨架與材料，……。

（以上節錄自張勝利〈藍天白雲下，青山綠水邊　靜觀廬的雕塑與建築〉《埔里鄉情》第19期，頁30-35，1984.12，南投：埔里鄉情雜誌社。）

◆ **相關報導**

- 張勝利〈藍天白雲下，青山綠水邊　靜觀廬的雕塑與建築〉《埔里鄉情》第19期，頁30-35，1984.12，南投：埔里鄉情雜誌社。
- 鄭瑜雯〈藝術家的聚落——埔里〉《風尚月刊》第17期，頁68-73，1988.5，台北：華克文化事業股份有限公司。

埔里牛眠山楊家農舍位置圖與地勢圖

224

靜觀廬平面圖

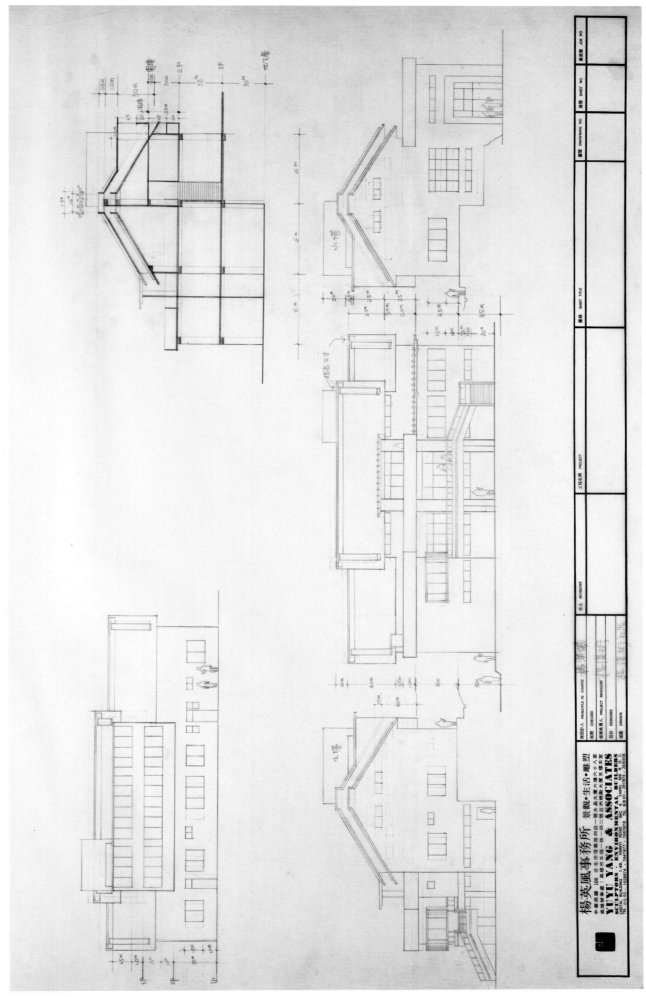

靜觀廬立面圖

靜觀廬平面、立面圖（原案為配合法規）

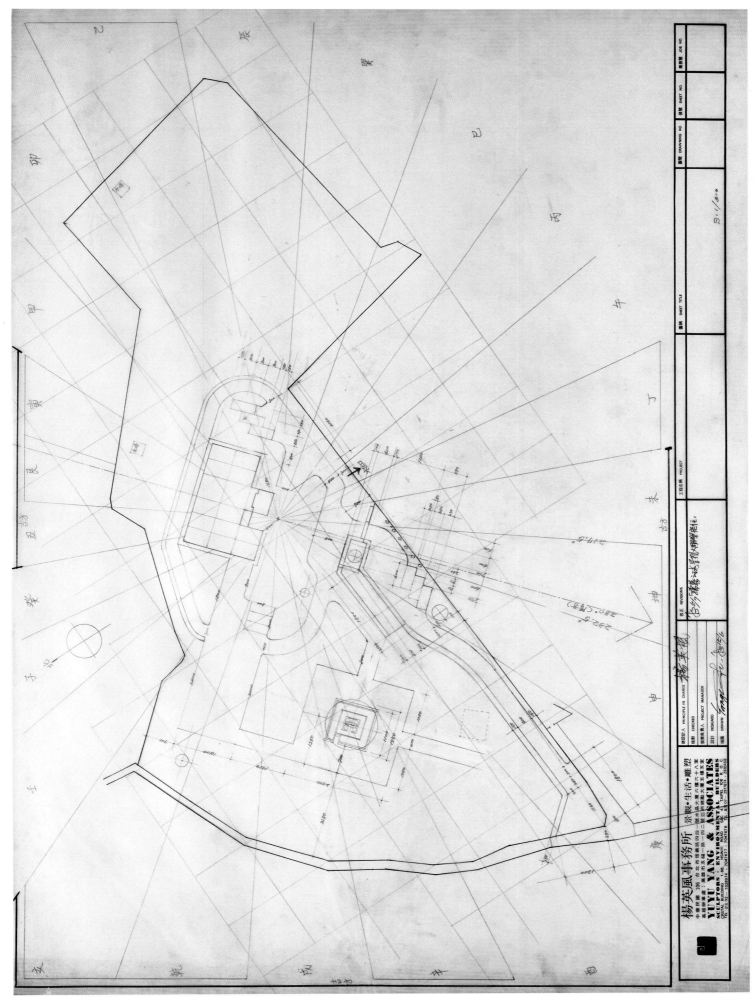

〔滿景之塔〕景觀大雕塑定位圖（未實現）

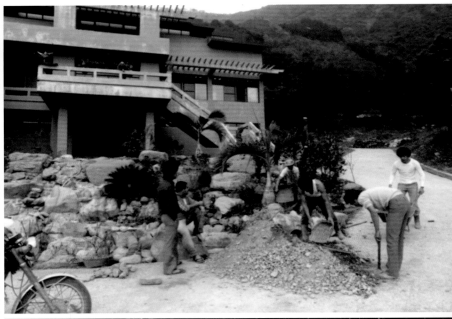
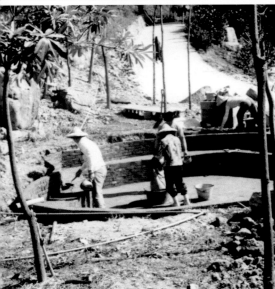

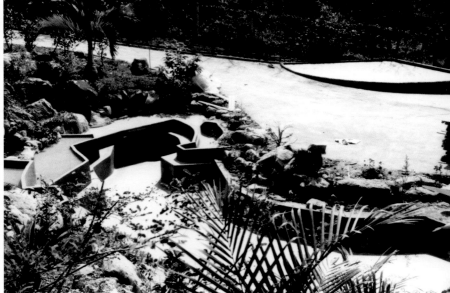

施工照片

- 高惠琳〈未加粉飾的自然本真──六位藝術家眼中的「藝術小鎮」〉《文訊》革新第 15 期，
 頁 32-37，1990.4，台北：文訊雜誌社。

- 鄭鬱〈自然與寂寞──靜觀廬中靜思楊英風〉《民眾日報》1990.4.22，高雄：民眾日報
 社。

- 楊智富、孫立銓、黃茜芳〈文化造鎮：埔里藝術行〉《藝術貴族》第 7 期，頁 20-31，
 1990.7.1，台北：藝術貴族雜誌社。

- 王瑞蓮〈天人合一歸自然　「靜觀廬」內蘊生活美學〉《第一家庭》第 57 期，頁 124-128，
 1991.3.1，台北：第一家庭雜誌社。

- 〈促銷藝術品　拜訪畫家的家　現代畫廊邀收藏家參觀楊英風工作室　成效不錯〉《中國
 時報》1991.3.14，台北：中國時報社。

- 龔卓軍〈自然、空靈、質樸　楊英風心目中的埔里〉《活水文化雙週刊》第 6 期，頁 1，
 1991.9.20，台北：中華文化復興運動總會。

- 楊樹煌〈楊英風獨鍾埔里之美　工作室「靜觀廬」已成牛眠里居民追思的地方〉《中國時
 報》第 23 版，1997.10.23，台北：中國時報社。

施工照片

安裝石雕工房工程照片

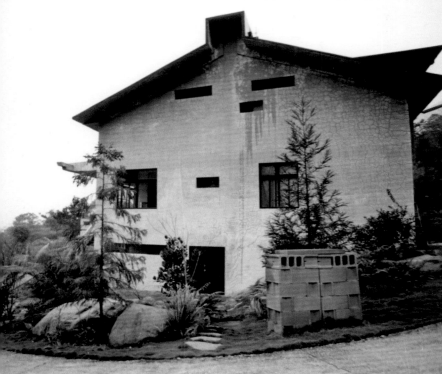

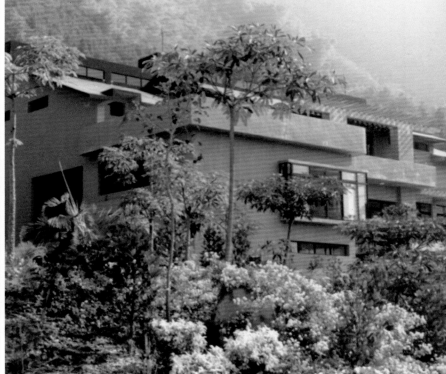

完成影像

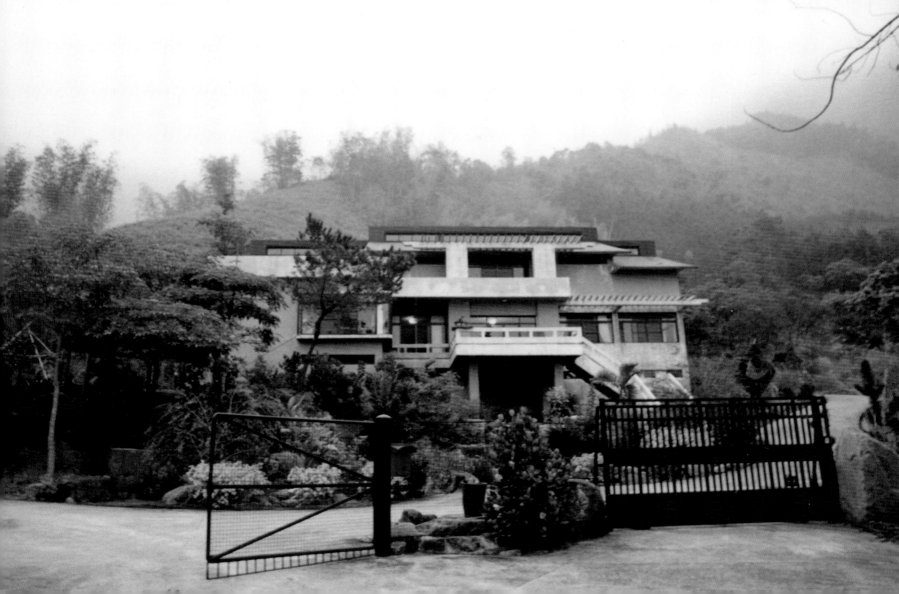

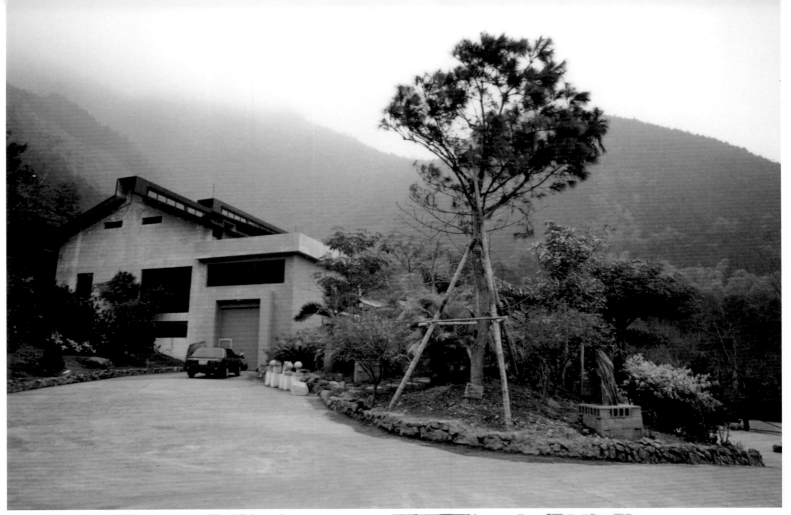

完成影像

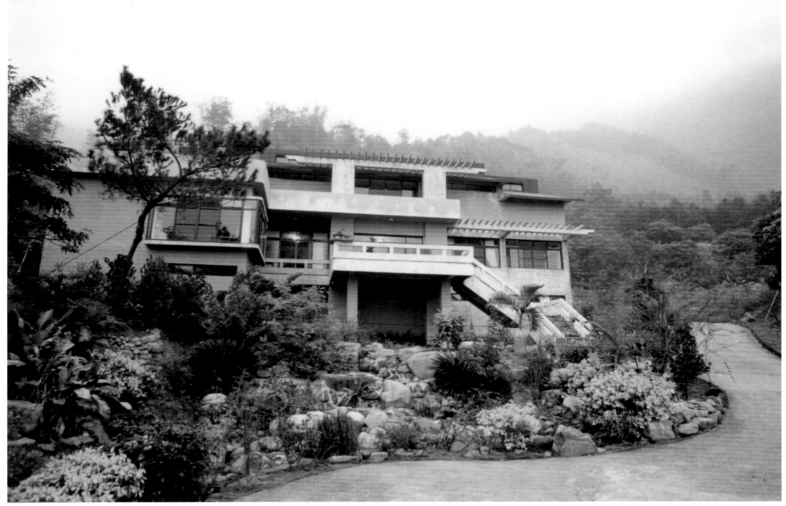

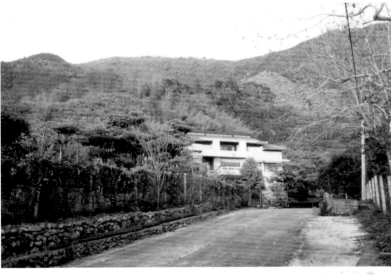

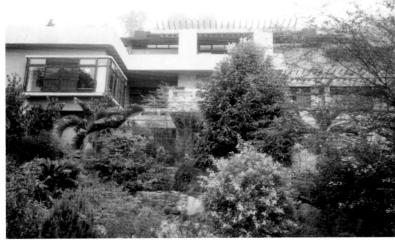

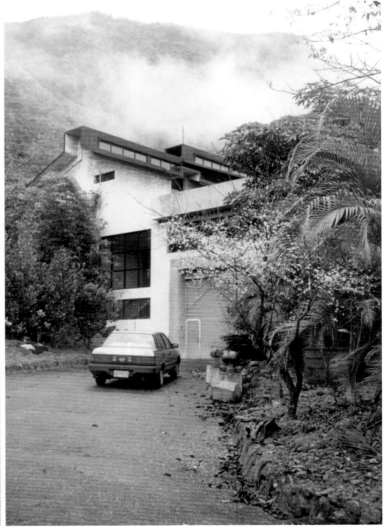

完成影像

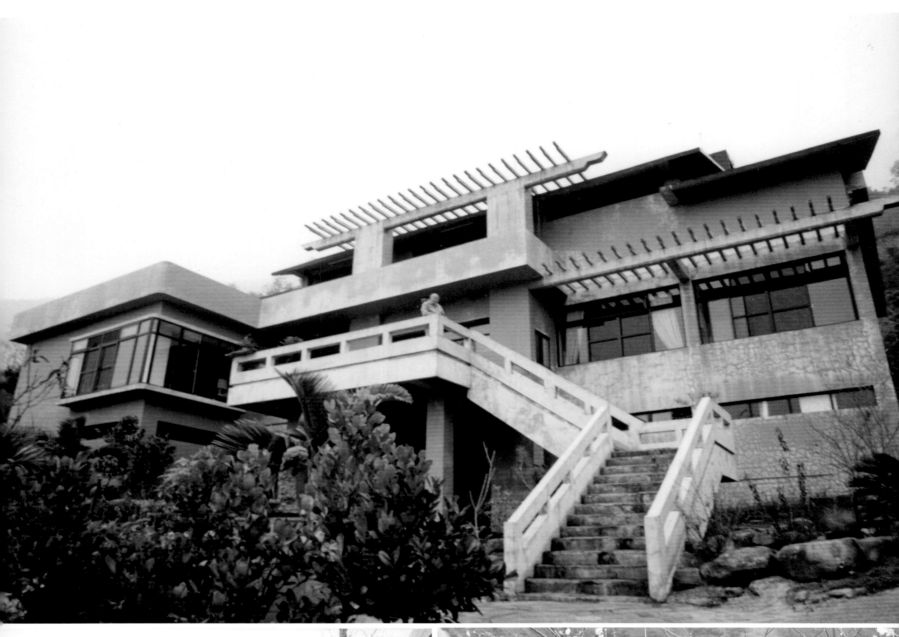

完成影像

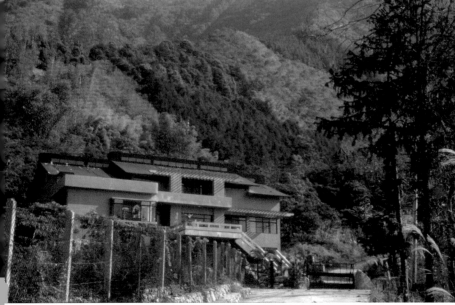

完成影像

完成影像

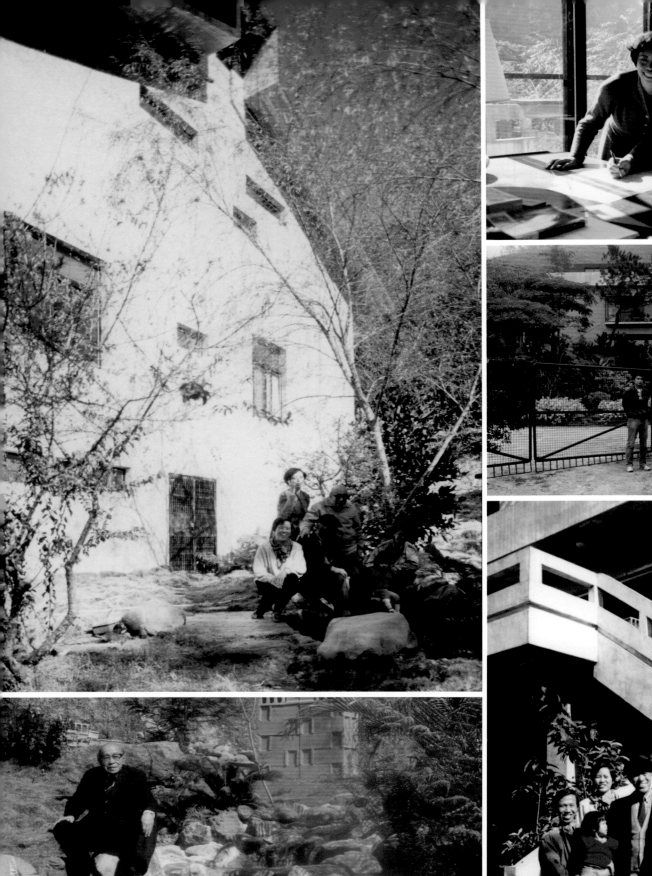

完成影像

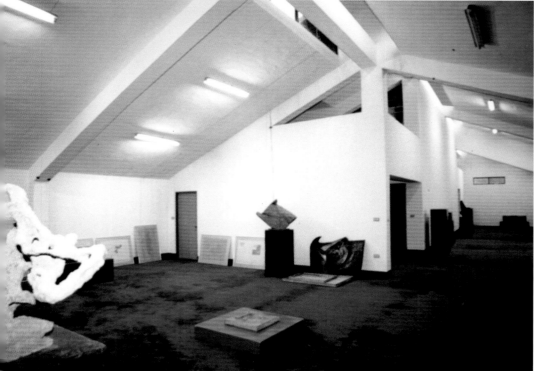

完成影像

藍天白雲下，青山綠水邊

靜觀盧的雕塑與建築

▼張勝利▲

●靜觀盧的主人—楊英風教授伉儷

一、水木清華的靜觀盧

十月十六日是一個風和日麗的日子，筆者帶領埔里高工建築科三年級的學生，赴楊英風教授的靜觀盧參觀。楊教授是國際馳名的大藝術家，專精於「雕塑」和「生活環境造型」。

本科三年級正有「住宅與環境設計」和「造型」等課程進度，所以，筆者和楊教授連絡後，選在「靜觀盧」作一次實地參觀教學。

從學校出發，經過半小時的自行車旅程，約在十點到達牛眠山腰處的靜觀盧。

楊夫人和女公子以及公子奉璋兄，都下樓在大門口歡迎大家，而且知道同學們推車走了一段山路，個個汗流挾背，早就準備了冰紅茶和果汁，親切地招待大家，真是感謝萬分。

經過一刻鐘的休息後，便開始作參觀教學活動，同學們排成兩列，隨筆者進入大門。

大門的設計十分別緻，因爲要供車輛的出入，所以採取軌道式的開瀾設計方式，但在門柱附近，則選用兩塊約二立方米的天然巨石代替了鐵材的門柵，減少了人工的裝飾，在格調上增加了「自然」與「喜悅」的活潑氣氛。

進了大門後，呈現在眼前的是一座立體式的水塘，水塘因地形的坡度，由高至低分爲三個，水源在最上方，水塘是用天然石塊砌成的，四週栽種了花木，傾斜的地面上則種植了韓國草皮，山水潺潺、枝葉扶蔬，正是綠意盎然

，水木清華，完全維護了自然環境。

「靜觀盧」是棟三樓四的建築，坐北朝南，住宅的外觀未加任何建築材料的修飾，只保持着水泥粉光的質感，和自然的色調，顯得格外樸素，這是和一般住宅最不同之處。（如上圖）

楊教授認爲：「樸素」是今天國際間的風尚，恢復到「自然的本位」才是環境的設計。事實上，設計應該是反映生活的，說明環境的，在台灣的建築物，應該盡量減少裝修和裝飾，力求返回樸素與自然，才能符合今天艱苦奮鬥的大環境、大背景。

住宅的底層，是一間佔地近一百平方公尺的工作室兼材料室，內部放置了許多正在進行中的作品，和一些雕塑用的骨架與材料，經過奉璋先生的解說，學生們建立了解剖面與結構的概念，對大型雕塑的組合，有了進一步的認識。

從庭院通往二樓的門窗，都是由石片舖設的，陽台的面積很大，三面設有欄桿式的女兒牆，站在那兒朝前望去，左起虎頭山，右至牛眠山，中間是埔里盆地，一片青翠，令人有心曠神怡之感，山風輕輕拂面，讓人流連忘返。

跨進落地的門窗，就是客廳了，客廳的佈置十分簡樸，墙上掛着三副楊教授的雷射光攝影作品，充滿了奇幻、神秘、科技之美。

在墙角之處，擺設着銅鑄的雕塑，尤其是那座「恬睡的小牛」，更是惹人憐愛。（圖二）

•31•

•30•

張勝利〈藍天白雲下，青山綠水邊　靜觀盧的雕塑與建築〉《埔里鄉情》第19期，頁30-35，1984.12，南投：埔里鄉情雜誌社

右上：圖二（恬睡的小牛）
右下：圖四（QE門）
左：圖三（莊嚴的佛堂）

一、家住蒼烟落照間

根據楊教授說，那是他在民國四十一年的作品，在那年的夏初，他去林家農舍寫生，看見一隻剛出生的小牛，依偎在母牛身旁，正甜美安詳地睡着，呈現出平和、達觀、幸福的神態，楊教授看了這一幕動人的畫面，心底充滿了喜悅，就取來了粘土，立刻塑造了這隻「恬睡的小牛」。

楊教授本身也屬牛，工作時的執著專注，也和牛勤一般無二，他又欽佩老牛不畏勞苦、不求美食、默默辛勤耕作的美德，如今又住在牛眠山的牛尾路，眞是一生和牛結了緣。

客廳的左邊，是莊嚴肅穆的佛堂，上供有「白衣觀音」大士的佛像，在大士的身後，是「比盧遮那佛」的全身塑像，這是楊教授的作品，讓人看了，好像是走進了「雲岡石窟」，佛像和石壁全是銅鑄的，栩栩如生，格外傳神，大家看了無不肅然起敬，好多學生也都焚香膜拜一番。（圖三）

左方的牆上，懸掛着楊教授先慈的照片，是在八十壽誕時拍攝的，慈祥可親，平易近人。

佛堂裡，窗明几淨，一塵不染，讓大家走入了陸游的詩境—「家住蒼烟落照間」。

供桌的前方，有三個刺繡成的大字，「靜觀廬」。

佛堂的正對面，便是書房了，為了加強特殊的視覺及採光效果，書房的窗戶均採凸出窗設計，透過牛落地的窗戶，可以看見前方的整個庭院，心情自然會開朗愉快。

書房中的藏書甚多，稱得上「汗牛充棟」，「坐擁書城」了。

書桌上，正舖着奉璋兄的書法作品，他師承書法家杜忠誥先生，習字九年，又加以勤練，故造詣匪淺，鐵筆銀鈎，龍飛鳳舞，學生們看了，也沉醉在文字之美中。

三、「束西門」與「日月神」

三樓是作品陳列室，那是由兩個相通的長方形空間所組成的，中間部份是閣樓改成的工作室，那是楊教授用來思考、繪畫和設計的地方。

陳列室是狹長的空間，前後均有落地式的門窗通往室外的陽台，陽台的面積很大，供採光和欣賞風景用。

陳列室的屋頂採光設計，再漫射至陳列室，甚為理想及右邊的陽台的垂直玻璃引進，和、室內的雕塑和浮雕，在奇妙的光線下，光線明亮而柔和，顯得更為有力與神奇。

楊教授特別指出：「假如一座建築沒有雕塑和繪畫，那只是一幢『房子』而已，它可能非常精巧，但是它仍然不能超越他『房子』。」

「QE門」是我國旅美名建築師貝聿銘先生和家父合作的作品，貝先生他在每一棟建築中都極力付出與藝術家合作，所以成就他非凡，對美國城市建築邁入新里程的貢獻很大。「QE門」是以不銹鋼為材料，以中國的「門」「門」為基形變化出來的，有陰陽、方圓相合的象徵，另一方面也有特別的紀念意義，對董浩黑先生被焚燬的伊麗莎白皇后號，作懷念的表現，也象徵紐約的文化交流，所以我們又稱之為「束西門」。（圖四）

聽了這段說明，使大家對「QE門」有了「立體」的觀念，與緻與求知慾都更濃了，奉璋兄又說到：「浮雕是製作在平面上的立體雕塑，大多立於建築物的牆面上，在日月潭教師會館的正門兩邊，家父製作了兩副大浮雕，暗紅色的紅面磚為底，使白色的圖案更為醒目，右邊的是「日神」阿波羅，左方的是「月神」織女，題材取自於束西雙方的神話故事，為大家所熟悉。（圖五）同學們到日月潭看後，一定更能體會出，浮雕與建築有相輔之美的道理。所以，雕塑給現代都市的神貌，點了一個有靈氣的眼睛，更促使藝術家在新生的城市環境中，獲得合理的地位，也給了城市的新生命。

經過這段詳細的解說，筆者和學生們對於「雕塑與建築」有了更明確的概念。

在所有的雕塑作品中，留給筆者印象及感觸最深的，該是題名為「中橫公路」那件青銅作品了，那是由兩塊分開的雕塑，相對排列而成的。

蜿蜒的山道，迂迴而綿延不斷，崢嶸的群山，一座比一座險峻，鬼斧神工的中橫公路，不知曾走過多少次，但都未能發現它的整體美，如今從大師的作品中一見，誰又

張勝利〈藍天白雲下，青山綠水邊　靜觀廬的雕塑與建築〉《埔里鄉情》第19期，頁30-35，1984.12，南投：埔里鄉情雜誌社

右起：名畫家黃朝湖、日本亞細亞交友會理事長柴原雪女士、楊英風教授、興台印刷廠廠長陳政雄、本刊主委黃炳松及旅法藝術家陳炎鋒在靜觀廬談藝。

風雲際會的一刻

圖四：上─「日神」阿波羅
下─「月神」織女

不相信，中橫公路就是一件大自然的藝術雕塑呢？

四、石不能言最可人

當大家參觀完雕塑作品後，筆者又帶著同學們，圍著屋子四周看了一遍庭院的規劃與佈置，我們看見有許多的石頭，散佈在庭院的各處，石頭的造型非常優美，很討人喜愛，同學們也提出了許多有關「石頭之美」的問題。

隨行的楊大小姐為大家講解，很熱心地為大家講解，她說：「我們中國人是最懂得玩賞石頭的民族，也是最喜歡玩賞石頭的民族，一塊石頭，常常被供奉在庭院裡一個顯著的位置上或客廳的水盆裡。古人玩石又愛石，悟出許多『美的原則』─瘦、皺、透、秀，悟出許多這四個原則下了定義：『瘦』是指線條鮮明、簡潔有力；『透』是表面粗糙自然，恣意奔放；『皺』是說結構漏有空間、窪洞，縫隙疏而有致，變化生動；『秀』就是有靈秀之氣。我們能在純樸的石頭中，可以感覺到一個完整的字宙，這是中國人有深厚的文化，才能領悟出這種境界。」

緊接著，楊大小姐又為大家解說東西方對美學觀點上的差異，她說：「西方人傳統的玩石，就和我們不同，當他們發現一塊美石，一定要把它雕成一座雕像或人體來欣賞。他們不會欣賞一塊單純的石頭，他們只把石頭當成材料而已，認為經過人力改造，製作的東西，才能成為欣賞的對象。不過，當米羅的『維納斯』挖出來後，西方人發現那斷臂部份的殘缺美，在那殘破之處，露出了石頭的原有質地，未經琢磨的自然痕跡，從這種單純的自然美，質地美的

體驗中，便提昇了美的欣賞境界。近年來，西方人也大有改變，漸漸領悟出東方文化自然之道，發現純樸拙實的可貴。」

楊大小姐精闢的見解和有條有理的解說，令筆者和同學們受益良多。

最後，奉璋兄又告訴大家，「靜觀廬」的意念與構思（IDEA）是出自於楊教授，再由畢業於淡江大學建築系的三姐─楊漢瑛小姐繪圖設計的。而「靜觀廬」之命名，是取自宋朝詩人程顥秋日詩中，「萬物靜觀皆自得，四時佳興與人同」，頗富禪意。對於人生萬般事物，以清靜觀察的態度，深味去體驗，謂之「靜觀」。

庭院的規劃與施工、整理是由學習美工的他和藝專雕塑科畢業的哥哥完成的。

大家對奉璋兄胼手胝足的勤苦精神，欽佩不止。

更對這次參觀教學活動，能有如此多的收穫感到欣慰。

在這裡，筆者代表全體同學，再一次地向楊教授夫婦、和楊大姐及奉璋兄道一聲：「謝謝您們！」

•35•

•34•

張勝利〈藍天白雲下，青山綠水邊　靜觀廬的雕塑與建築〉《埔里鄉情》第19期，頁30-35，1984.12，南投：埔里鄉情雜誌社

楊英風獨鍾埔里之美

工作室「靜觀廬」已成牛眠里居民追思的地方

【記者楊樹煌南投報導】國際知名雕塑大師楊英風猝逝消息傳出，埔里地方人士都感到震驚悲痛。而其設在埔里牛眠里的工作室「靜觀廬」，將成為地方人士及藝術工作者懷思之處。

楊英風早年就對埔里的山水風光與氣候，情有獨鍾。民國七十年間經常到埔里拜訪牛耳石雕公園董事長黃炳松及素人雕刻家林淵，時與地方好友聚會，在一次偶然的機會，楊英風看上黃炳松位於牛眠里的一塊山坡地，決定在埔里興建工作室，也做為其父親的養老居所。

該「靜觀廬」是三樓建築，坐北朝南，庭院以自然石塊砌成立體式水塘，周圍遍植花木，綠意盎然，內部極為簡樸，除了客廳及其雕塑和雷射光的攝影作品外，旁邊即是莊嚴肅穆的佛堂及書房，二、三樓都是其作品陳列室；牛眠里也因楊英風潛居的因緣，使得該地區平添風采。

楊英風在埔里設立工作室已有十餘年的時間，凡是與他接觸過的人，都對他敬重有加，不料廿一日晚間卻傳出其病逝的噩耗，地區民眾及其生前好友都同感哀傷，昨日上午其位於埔里的親朋好友並都趕至新竹弔祭，其位於埔里石雕藝術公園的遺作，也特別受到遊客的注目。

▶雕塑大師楊英風位於埔里鎮牛眠里的工作室「靜觀廬」外貌。（楊樹煌攝）

楊樹煌〈楊英風獨鍾埔里之美 工作室「靜觀廬」已成牛眠里居民追思的地方〉《中國時報》第23版，1997.10.23，台北：中國時報社

（資料整理／黃瑋鈴）

◆台北國賓大飯店正廳花鋼石線刻大浮雕美術工程

The relief *Phoenix* for the Taipei Ambassador Hotel(1983 - 1984)

時間、地點：1983-1984、台北國賓飯店

◆背景概述

本案為楊英風改造台北國賓飯店大廳巨壁的設計規畫案，完成後氣派非凡，楊英風自述：「使得整個大廳充滿了愉快、祥和、雅致的氣氛」。 *（編按）*

◆規畫構想

• 楊英風〈鳳凰于飛〉1983.10.4，台北

〔鳳凰于飛〕

從古至今，鳳凰在中國人的心目中，就是和平、祥瑞、光明與希望。鳳凰展翅，萬千鳥群隨之；鳳凰展現，天下富足安樂。

國賓飯店，飛來了一隻燦爛美麗又富有靈氣的鳳凰，在川流不息的賓客眼前，乘雲遨翔，怡然自得，表現有朋自各方來，不亦悅乎的神態；左方的山岳，象徵著國賓飯店穩固、茁壯的基業；山上升起的太陽，則代表國賓飯店熱誠、親切的服務，使人覺得溫暖而喜悅。

〔鳳凰〕雕刻，高三米，寬五、五米，在印度紅花崗石上，以殷商古紋風格作金石線雕，雕刻出現代而優美的造型。深淺不同的線條，呈現出鳳凰、山岳、太陽、雲彩的遠近層次與立體感。線條之內飾以金鉑，與印度紅花崗石相互輝映，使得整個大廳充滿了愉快、祥和、雅致的氣氛。

鳳凰來儀，民富國昌。

楊英風，民七十二年十月四日於台北

1983.10.6 提交許金德董事長

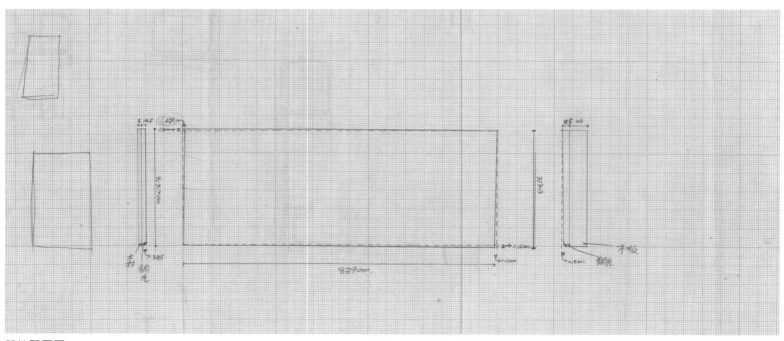

基地配置圖

國賓飯店 Loby 設計

總高三一六公分

總長八四〇公分（原設計五五〇公分）

基地照片

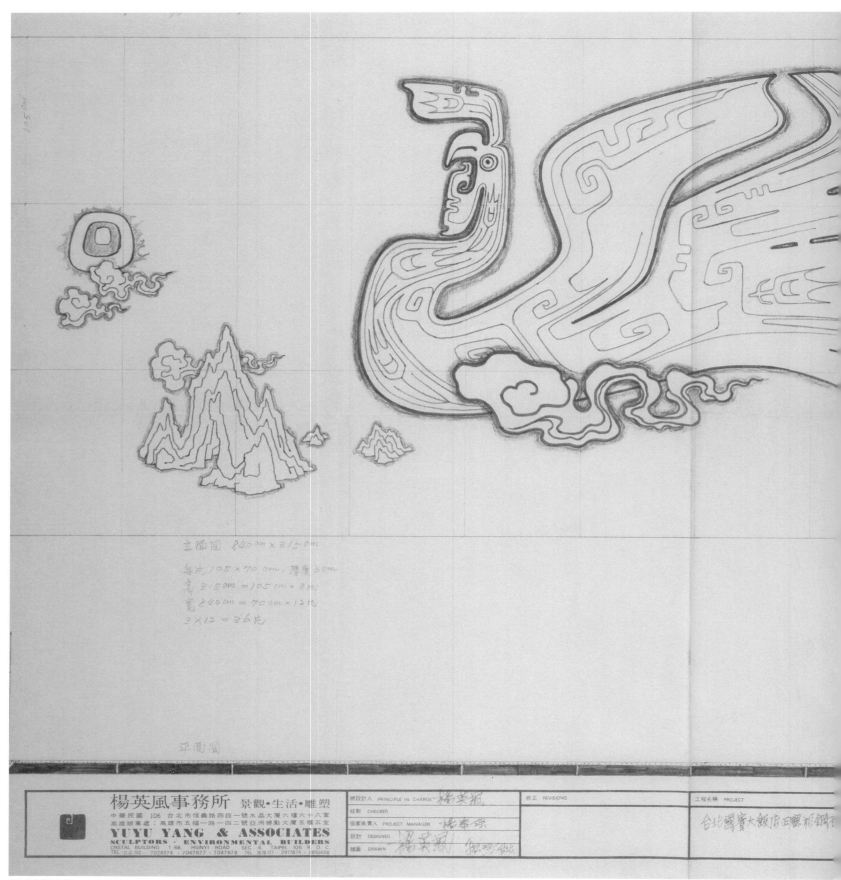

立面圖 840m × 315m

每片 105 × 70cm，厚度 30m
高 315m = 105cm × 3片
寬 840m = 700cm × 12片
3 × 12 = 36片

平面圖

總設計人 PRINCIPLE IN CHARGE 楊英風	修正 REVISIONS	工程名稱 PROJECT
核對 CHECKED		
個案負責人 PROJECT MANAGER 楊奉琛		台北國賓大飯店正廳桁鋼
設計 DESIGNED 楊英風		
描畫 DRAWN 楊英風		

規畫設計圖

呦呦楊英風
YUYU YANG

國賓飯店 "鳳凰飛舞" 浮雕工程.

工作流程.

定約　　　　　　　　(1月25日送約)　←　第一期款
　　訂製石光　　　　(2月9日送簽累請款)
30
天
　　石光切割,打磨完成

　　放樣
45　　　雕刻
天　　安金
　　整理修飾　　　←　拆牆,第二期款

　　安裝　　　　　←　安裝投射燈
15
天　　總整理
　　完成　　　　　←　尾款

楊英風事務所 (景觀雕塑:生活＋環境＋造型) 中華民國106台北市信義路四段一號水晶大厦六樓六十八室
YUYU YANG + ASSOCIATES (Sculptors · Environmental builders .
6F CRYSTAL BLDG 1-68 HSIN-I ROAD SEC. 4 TAIPEI TAIWAN R. O. C. TEL 02-7088874 · 7047877 CABLE:LIUYANG TAIPEI

工作計畫

圖稱　SHEET TITLE		圖號　DRAWNING NO	張號　SHEET NO	業務號　JOB NO
美術工程	「鳳凰飛舞」正廳花鋼石景觀大閒刻設計圖　S:1/10, cm.			830817

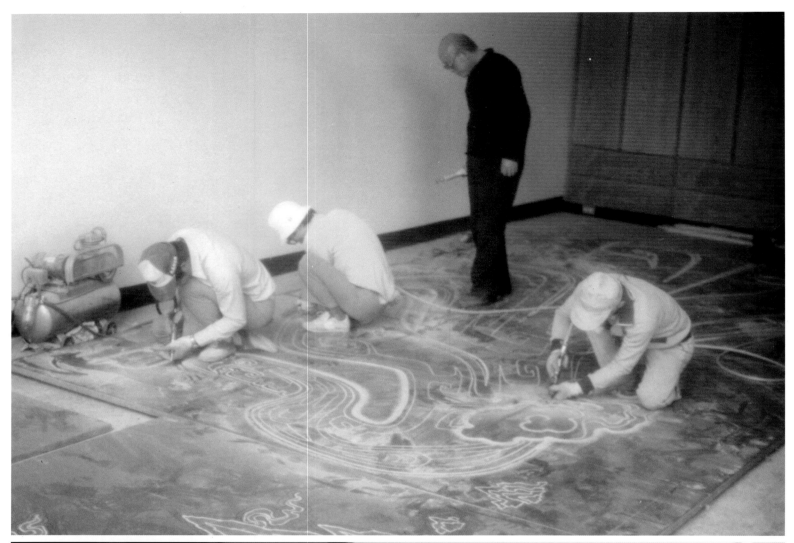

施工照片

施工照片

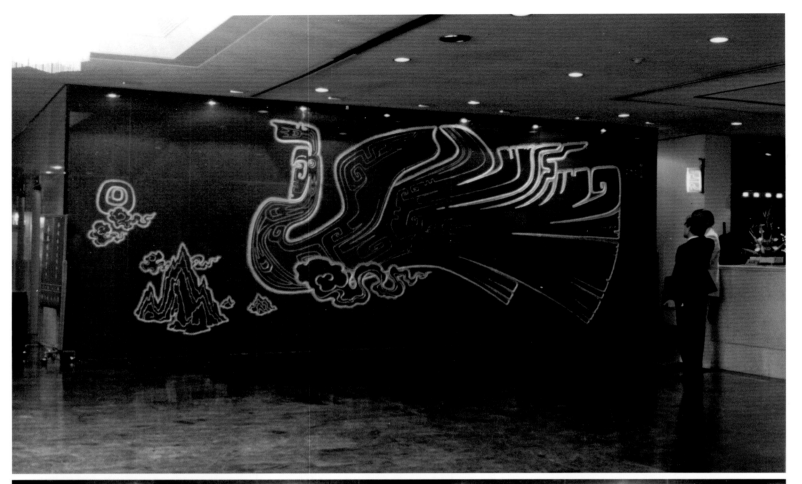

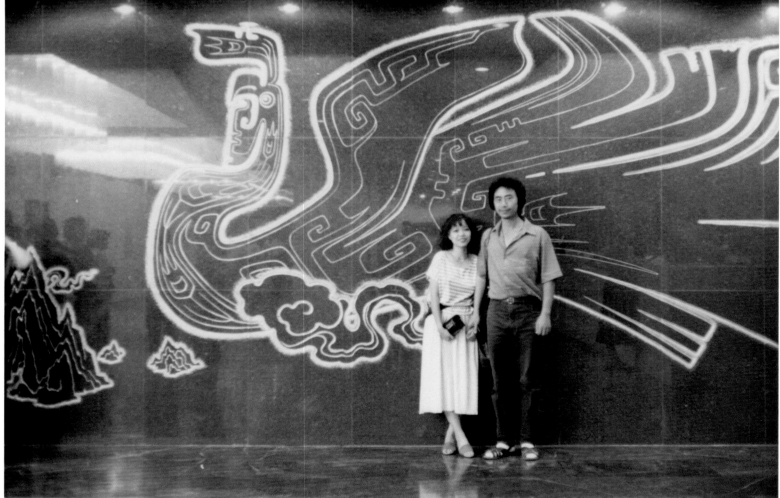

完成影像

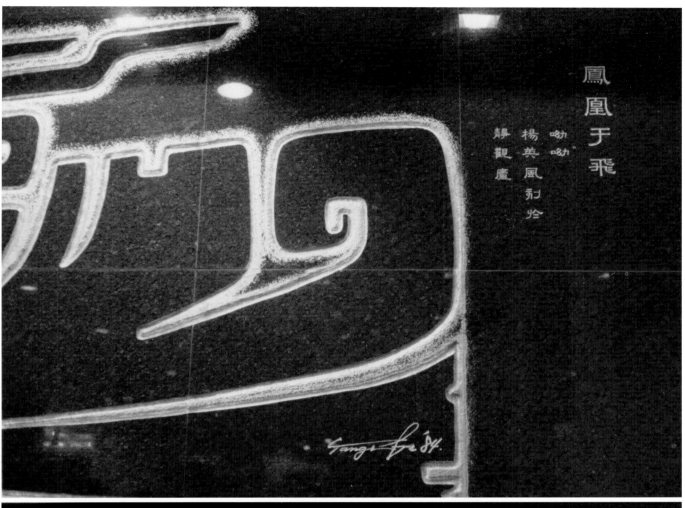

鳳凰于飛

呦呦

楊英風刻於

靜觀廬

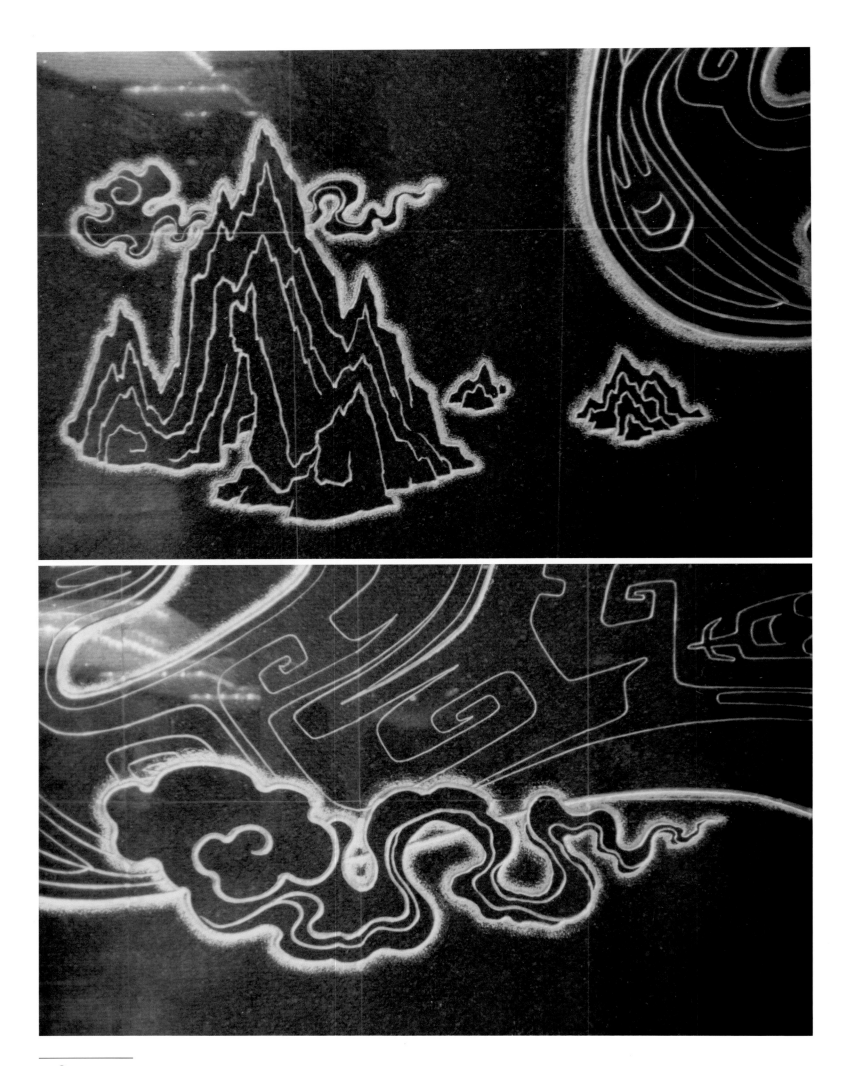

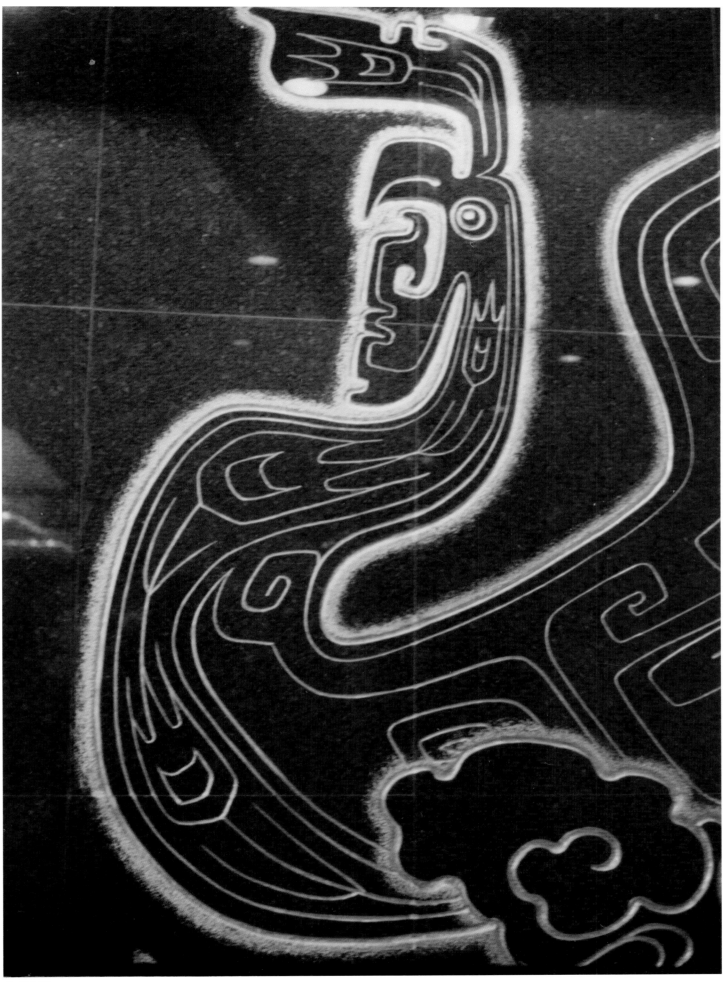

完成影像

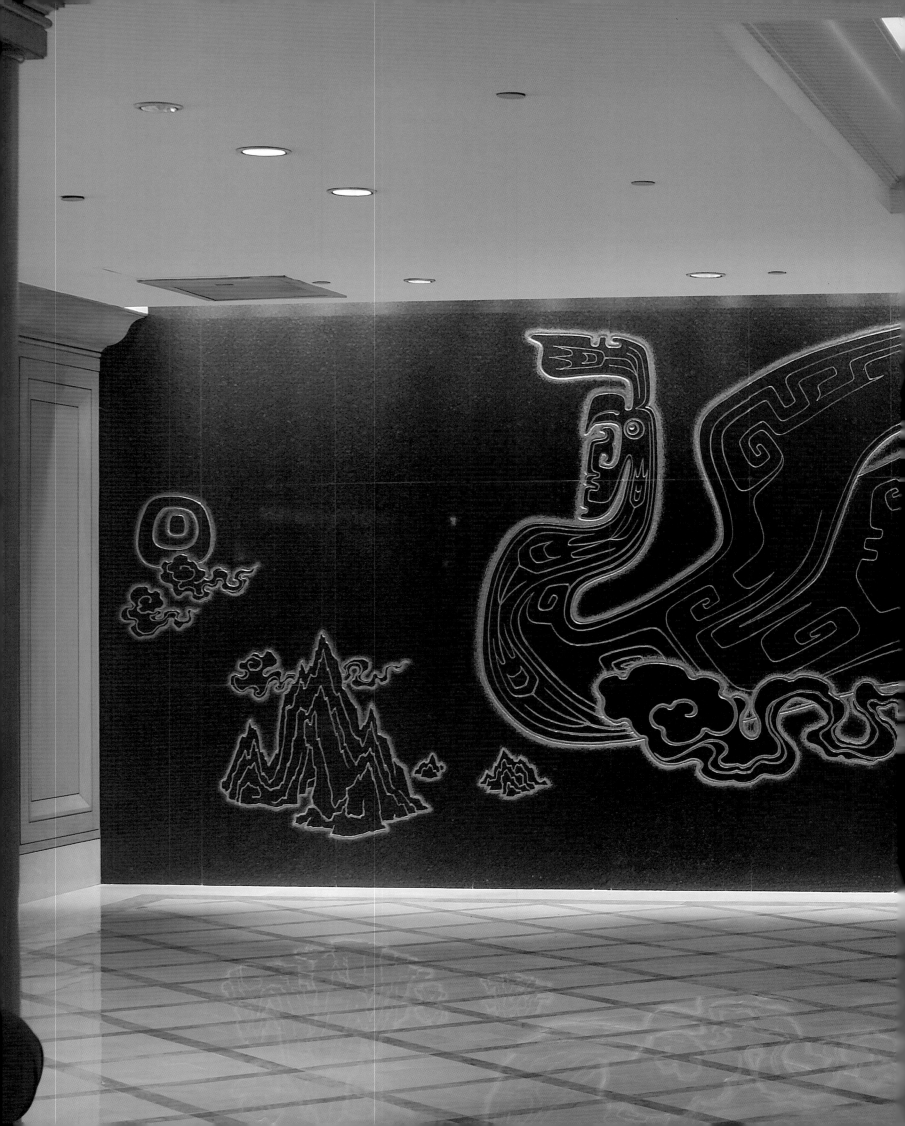

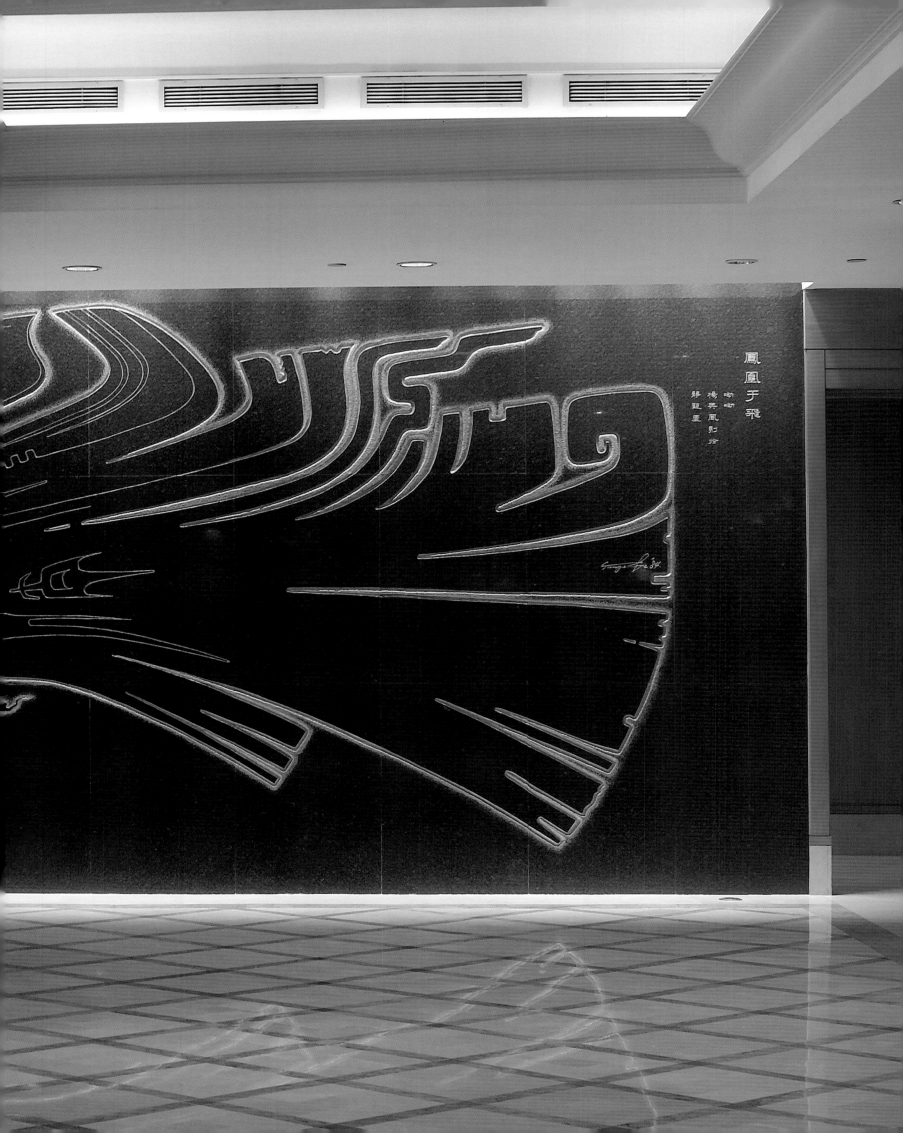

完成影像（2008，龐元鴻攝）

完成影像（2008，龐元鴻攝）

完成影像（2008，龐元鴻攝）

完成影像（2008，龐元鴻攝）

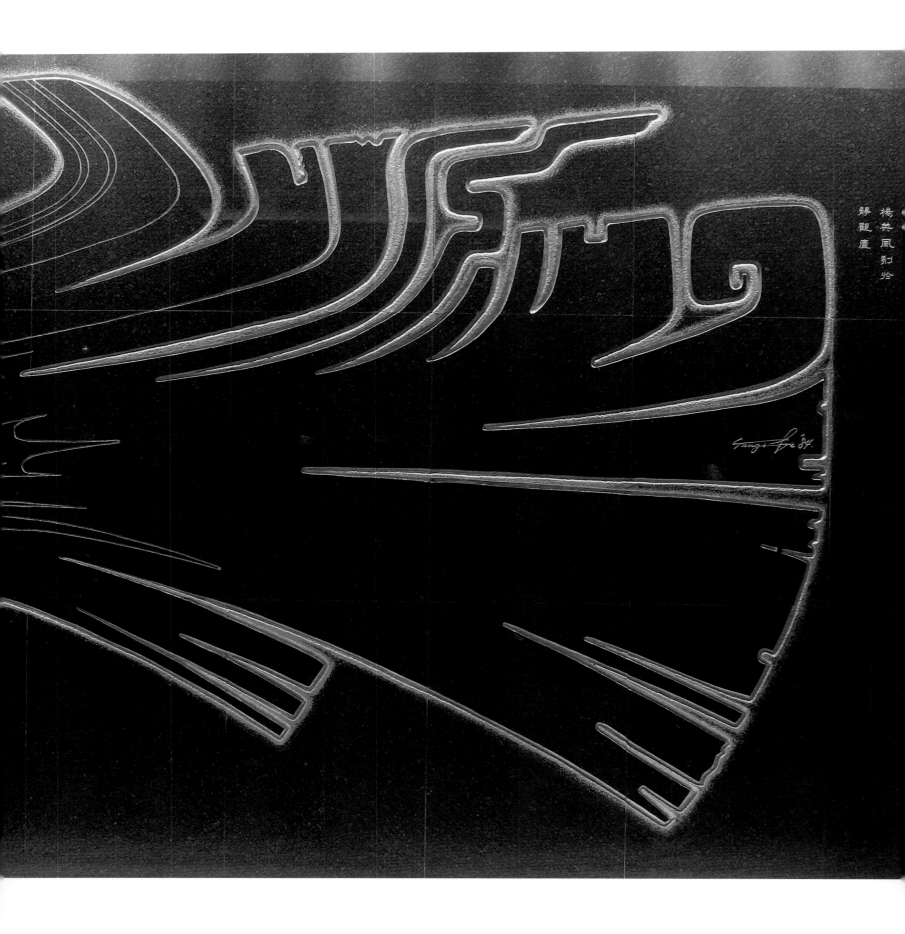

完成影像（2008，龐元鴻攝）

（資料整理／黃瑋鈴）

◆彰化吳公館庭園暨住宅景觀規畫案*

The lifescape and interior design for Mr. Wu's villa in Changhua(1983-1984)

時間、地點：1983-1984、彰化

◆背景概述

　　彰化全興工業股份有限公司董事長吳聰其先生委託楊英風設計其公館庭園美化、雕塑、室內浮雕和指導室內裝潢等項目。在此案中，楊英風共完成了〔鳳凰來儀〕、〔月梅〕、〔室內山水〕等多件室內浮雕，並在庭園中設置〔水袖〕、〔奔騰〕（又名〔起飛〕）及〔晨曦〕（又名〔龍穴〕）等多件景觀雕塑，以及庭石水池與花架等設計，楊英風亦協助指導室內裝潢工程。 *(編按)*

◆規畫構想

作品說明

一、〔晨曦〕：

　　景觀雕塑，表現出對未來無限的展望，旭日初昇，萬物欣欣向榮，光明燦爛的遠景，正是奮鬥、追尋的目標。

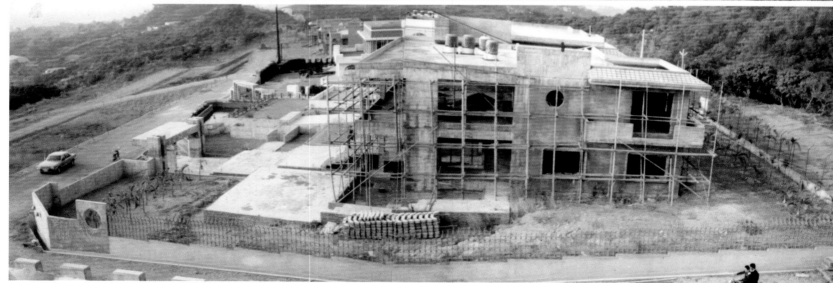

基地照片

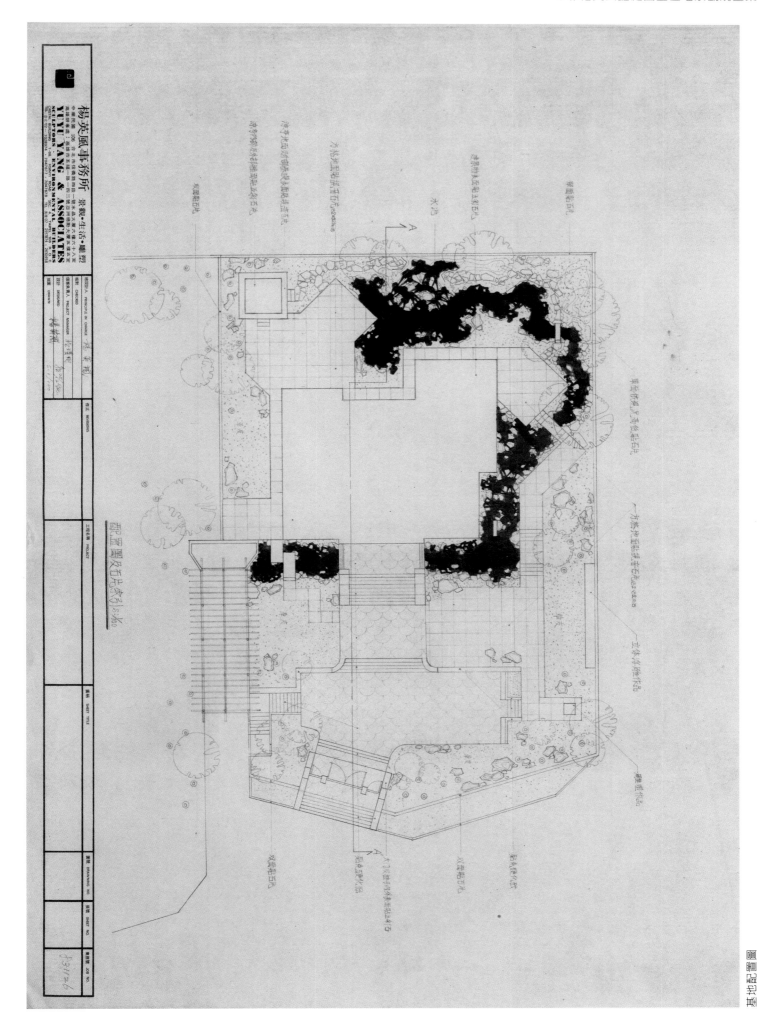

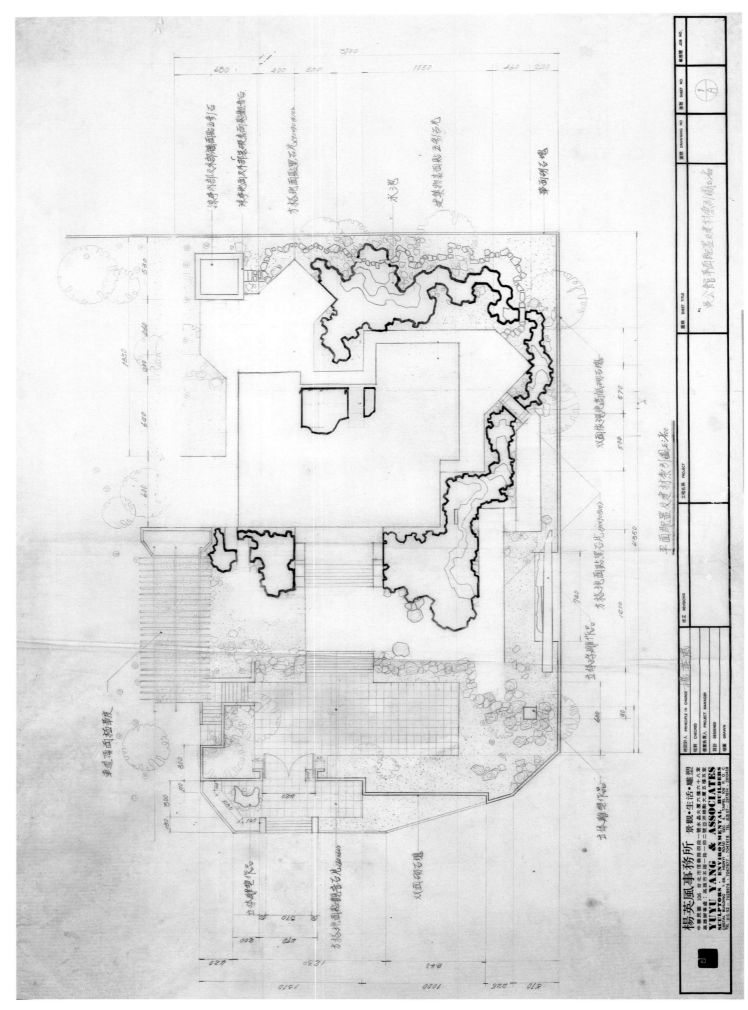

平面配置及建材索引圖

吳公館平面配置及建材索引圖

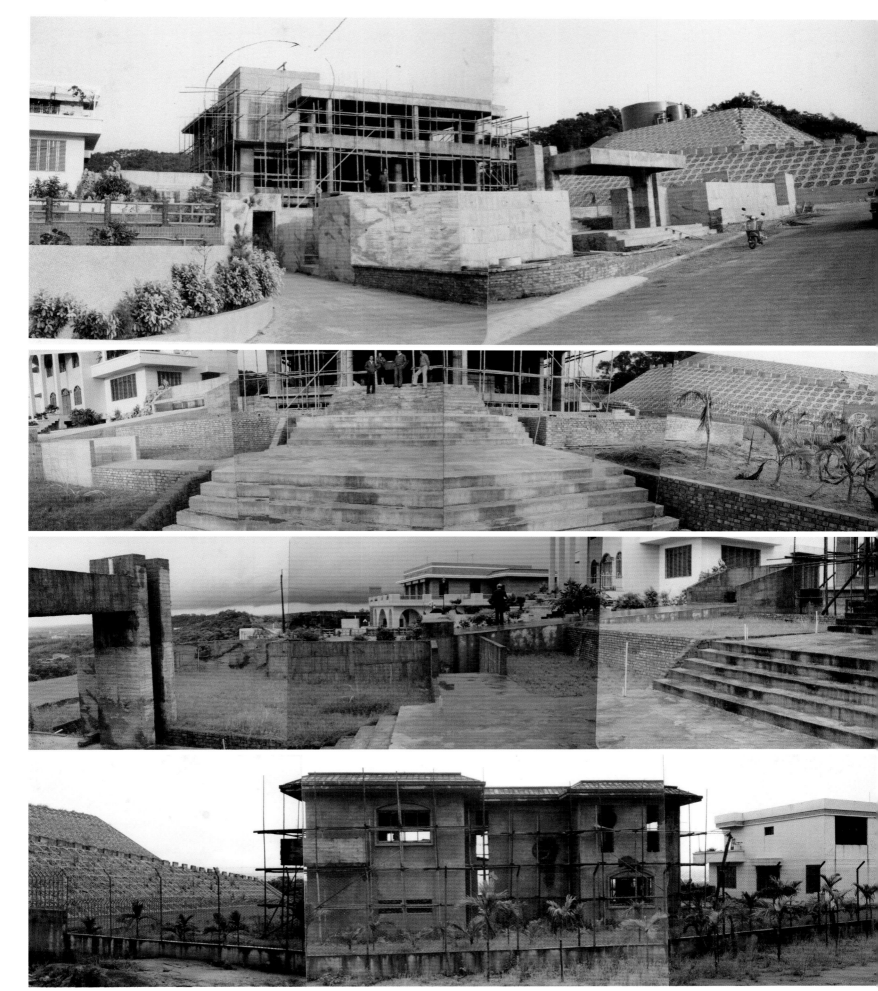

基地照片

基地照片

基地照片

〔晨曦〕景觀雕塑，高六公尺，以鋼筋水泥製作，外飾以墨綠色斬碎石，壯碩堅毅的氣勢，穩健地向上昇展。

事業如晨曦，求實際、重效率、蒸蒸日上，充滿著活潑的朝氣。

又名〔龍穴〕，大地是充滿生命的有機體，其氣與眾生相通，充滿靈氣之地，可化育人傑，興旺家族，具有豐沛的生命力，如此巨龍猛虎的生命脈動，可綿延不絕，代代興盛。此作便以地靈人傑之〔龍穴〕為創作泉源，以有力呈現深達地底的脈動氣息，傳達眾生與大地不可分割的緊密性。

二、〔奔騰〕：

景觀雕塑，表現出追求完美的精神，不論時光飛逝、物換星移，永遠以堅定不移的信心和耐力，朝著既定的目標，向前奔騰，努力不懈。

〔奔騰〕景觀雕塑高兩米，寬十二米，以鋼筋水泥製作，外飾以墨綠色斬碎石，氣勢雄偉、氣象萬千。汽車工業對我國的經濟成長、工商業發展，有著卓越的貢獻，「奔騰」正代表著先生在穩固、紮實的基礎上，為我國的汽車工業不斷求新求進、開發創造。

三、〔水袖〕：

〔水袖〕景觀雕塑，表現出對精神文化的循環、綿延，在不畏橫逆、挫折中，勇往直前，有接續在文化、延展新文化的時代意義。

〔水袖〕景觀雕塑，取自於平劇表演時，寬大衣袖所展現的姿態。在萬綠叢中，飾以一點花崗紅，成為庭園的精神重心。

橫切面所造就的紋理脈絡，有若文化精神的脈絡，經由人類的發明創造，使一代接一代的生活品質不斷提昇，生活領域不斷擴大，開創圓滿和諧的生活境界。

四、〔鳳凰來儀〕：

鳳凰是祥瑞、和平、光明希望的象徵。

〔鳳凰〕雕刻，高兩米、寬五米，在印度紅花崗石上，以殷商堅實的古紋風格雕刻出現代而優美的造型，金石線雕，呈現出鳳凰、林木、太陽、麗虹、雲彩的大自然美景，線條之內的金鉑與印度紅花崗石相互輝映，使整個大廳充滿了溫暖、愉悅、雅致的氣氛。

美麗繽紛而又富有靈氣的鳳凰，展翅高飛，乘雲翱翔，怡然自在，正表現著有朋自遠方來，不亦悅乎的神態。

（豐收）景觀雕塑規畫設計圖（過程中之提案，後已修改未執行）

雕塑空間斷面圖

〔奔騰〕（〔起飛〕）景觀雕塑斷面圖

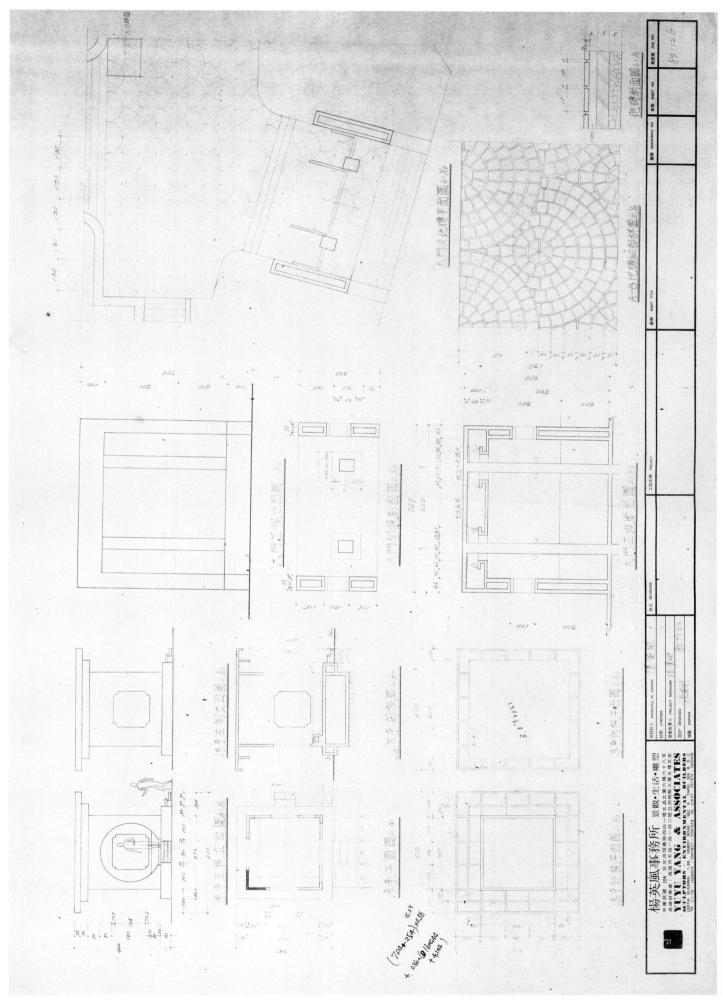

涼亭及大門地面規畫設計圖

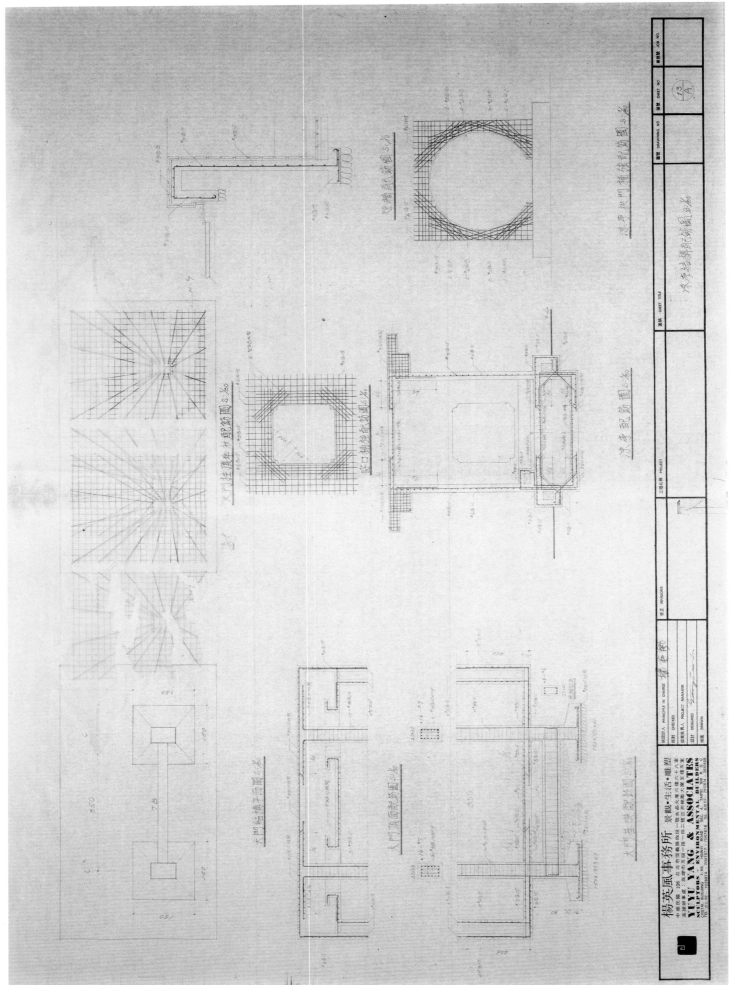

涼亭結構配筋圖

涼亭透視圖

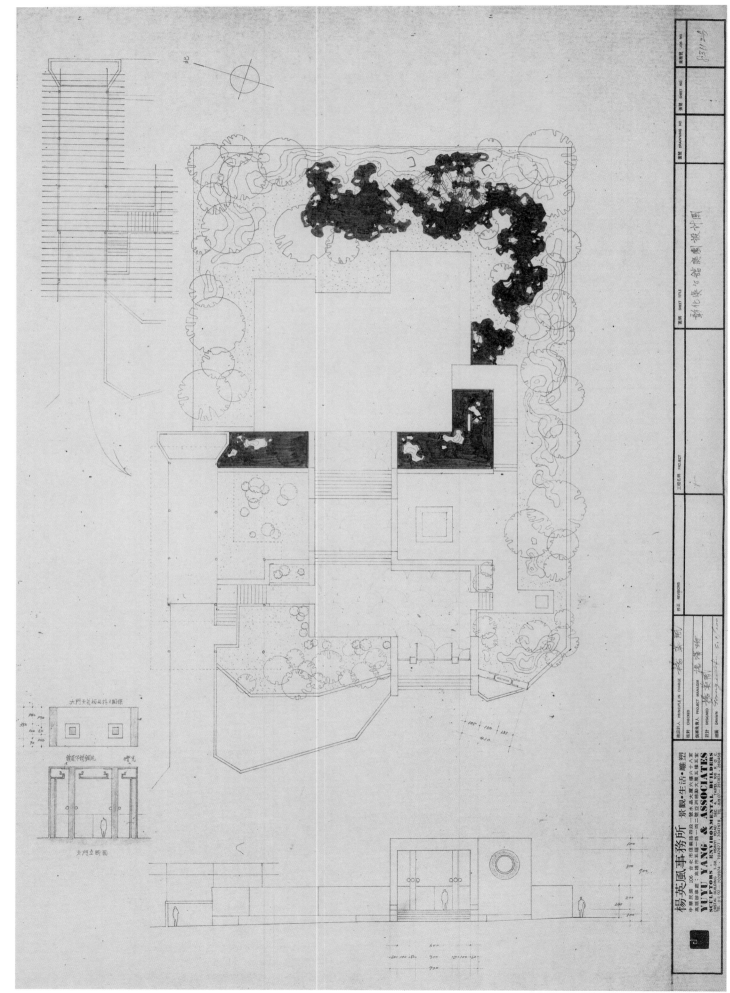

楊英風事務所　景觀・生活・雕塑

中華民國 106 台北市復興路四段一號水晶大廈六樓六十八室
高雄辦事處：高雄市復興一路一號三號亞洲橋亞六大廈五樓五室
MUYU YANG & ASSOCIATES
CRYSTAL BUILDING, 6F, REVIVAL ROAD NO. 1, TAIPEI 106 R.O.C.
TEL：(02) - 7029194，7041877　FAX：(02) - 2010924

280

庭園規畫設計圖（過程中之提案，後已修改未執行）

大門設計圖（過程中之提案，後已修改未執行）

大門浮雕作品立面圖（過程中設計圖，後已修改）

楊英風事務所　景觀‧生活‧雕塑

YUYU YANG & ASSOCIATES

中華民國 106 台北市信義路四段一號水晶大樓六十八室
高雄辦事處：高雄市五福一第一路一號龍洲州際大廈五樓之五

CRYSTAL BUILDING, 1-68, HSINYI ROAD SEC'A.4, TAIPEI, 108 R.O.C.
TEL 台北(02) 7028974 - 7028974　TEL 高雄07 - 2917877 - 2917874 - 2908448

（晨曦）（龍穴）雕塑作品及大門透視圖

〔李朁〕作品前庭園鋪面及擋土牆施工圖

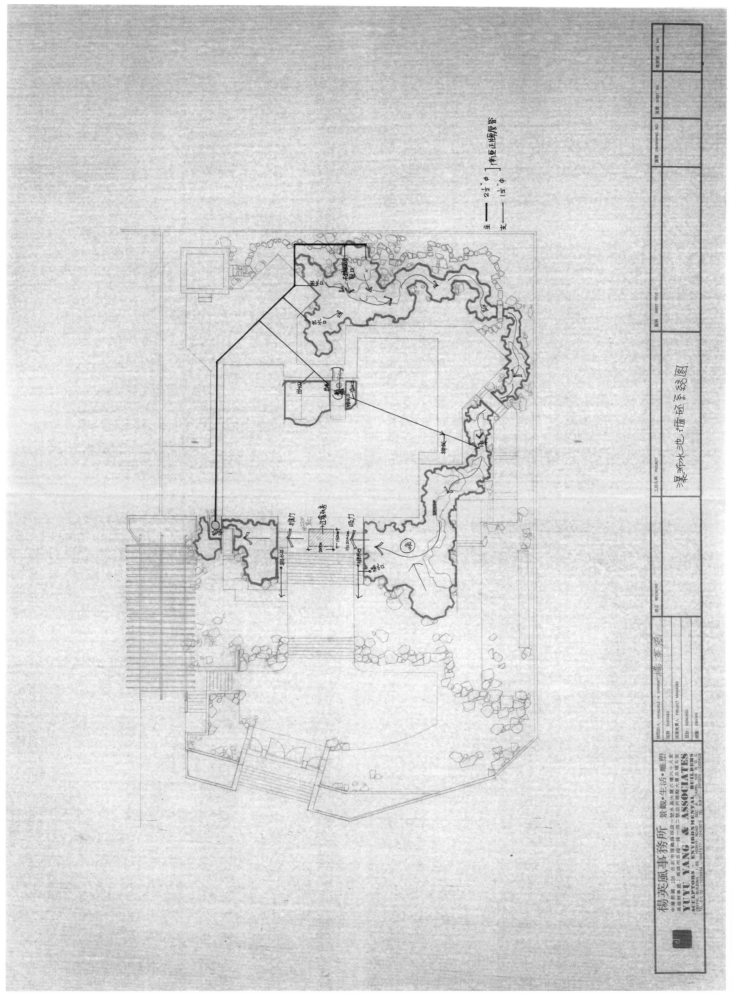

瀑布水池循環系統圖

〔室內山水〕浮雕、樓梯各向立面及平面圖

〔室內山水〕樓梯牆面浮雕設計圖

〔月梅〕浮雕規畫設計圖

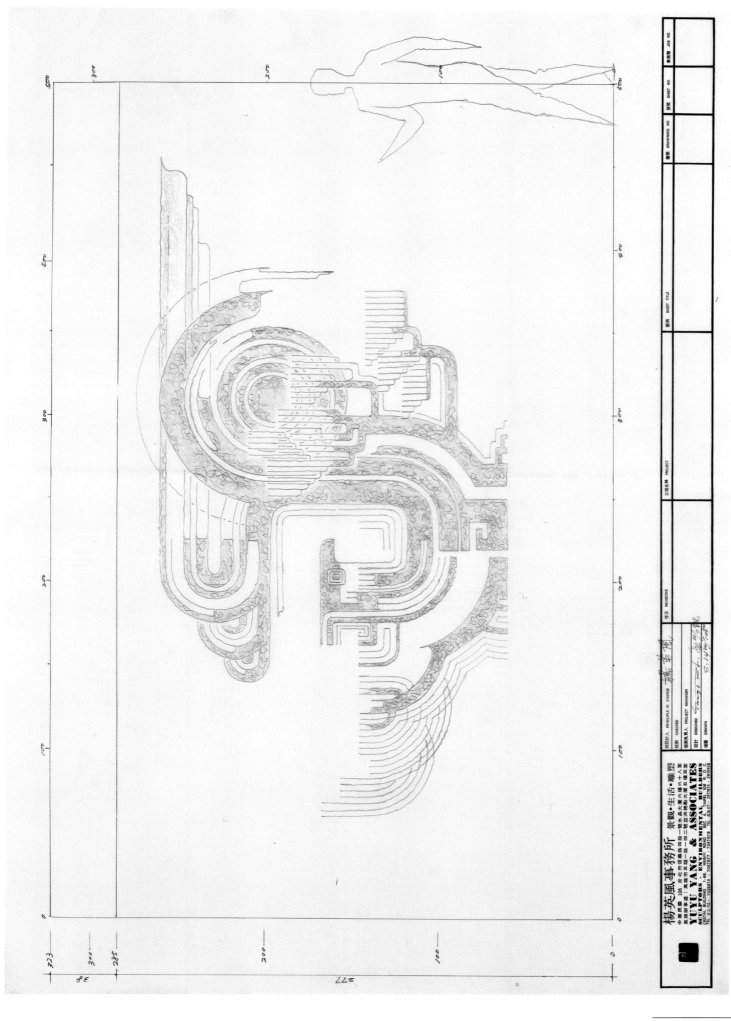

（鳳凰來儀）浮雕設計圖

工程進度表（附表二）

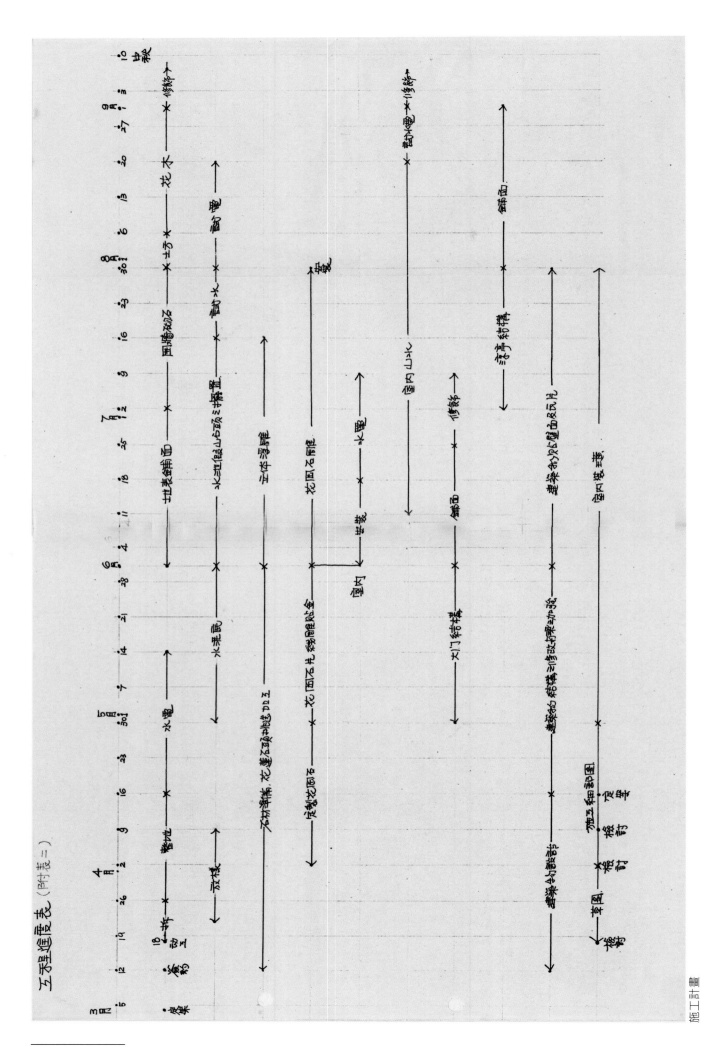

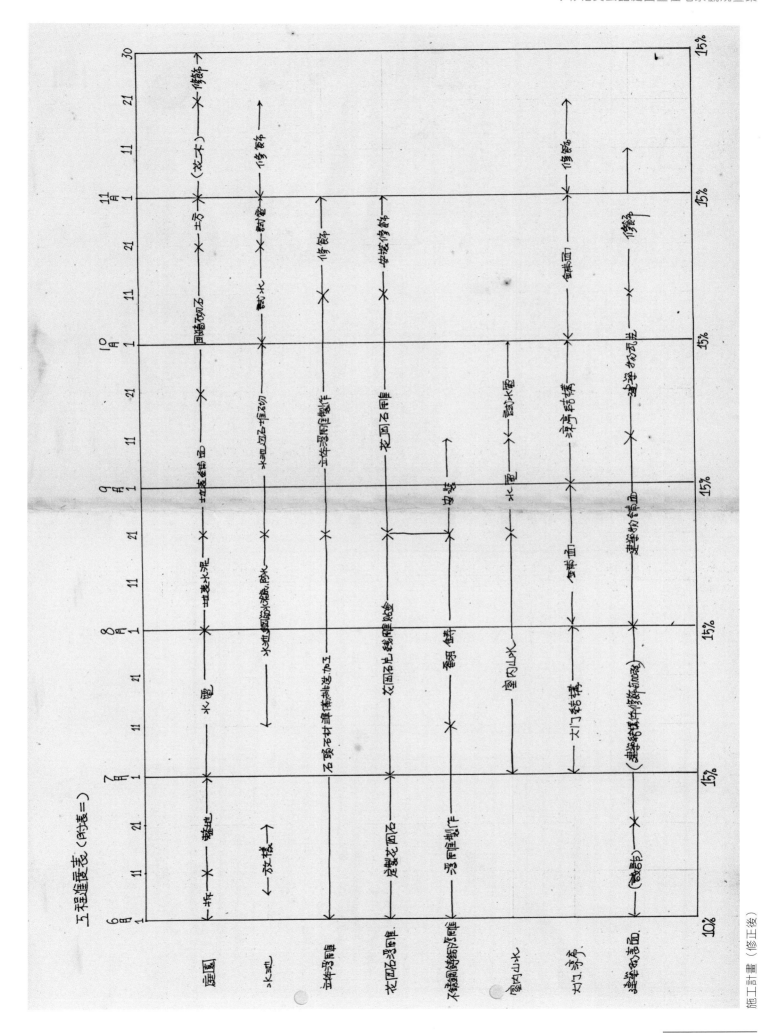

工程進度表（附表二）

施工計畫（修正後）

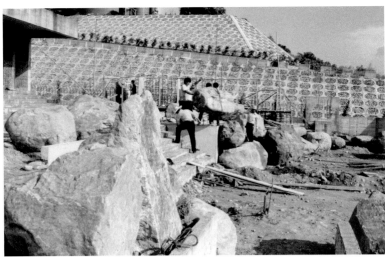

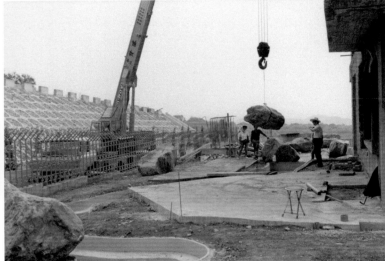
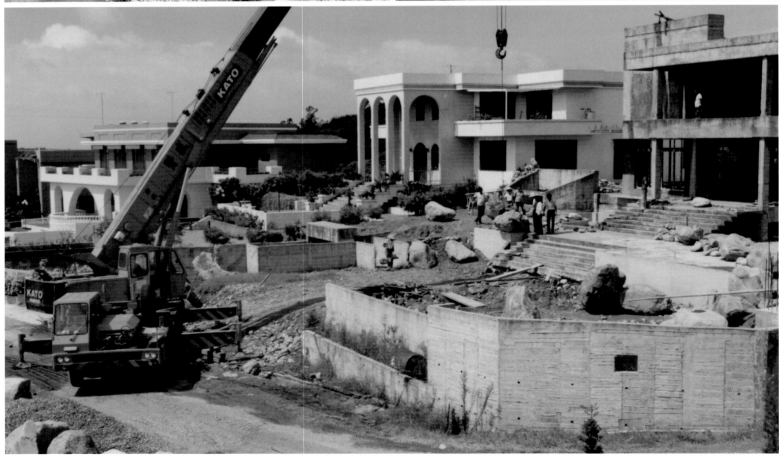

施工照片

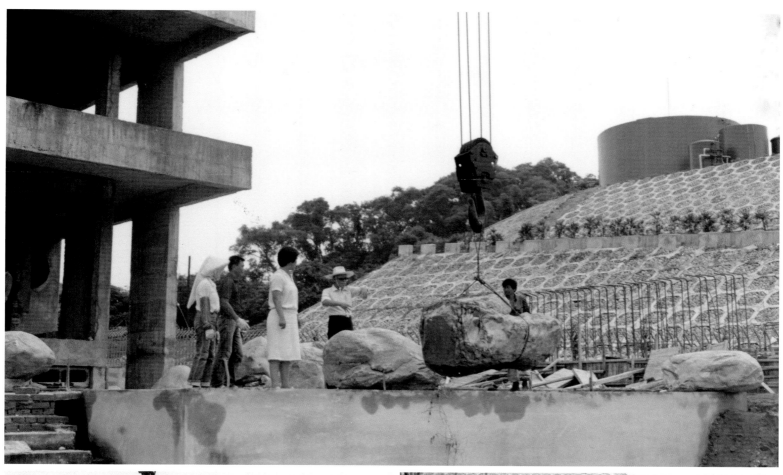

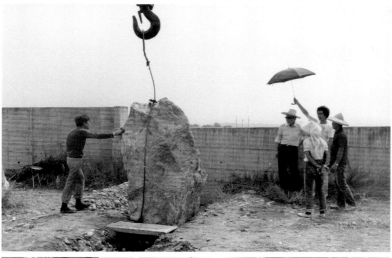

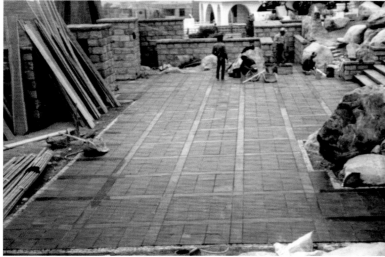

施工照片

施工照片

施工照片

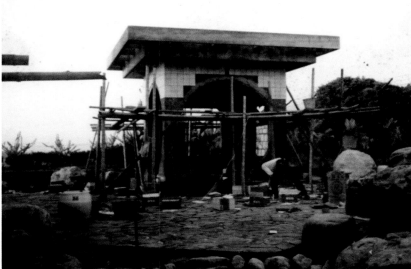

施工照片

施工照片

施工照片

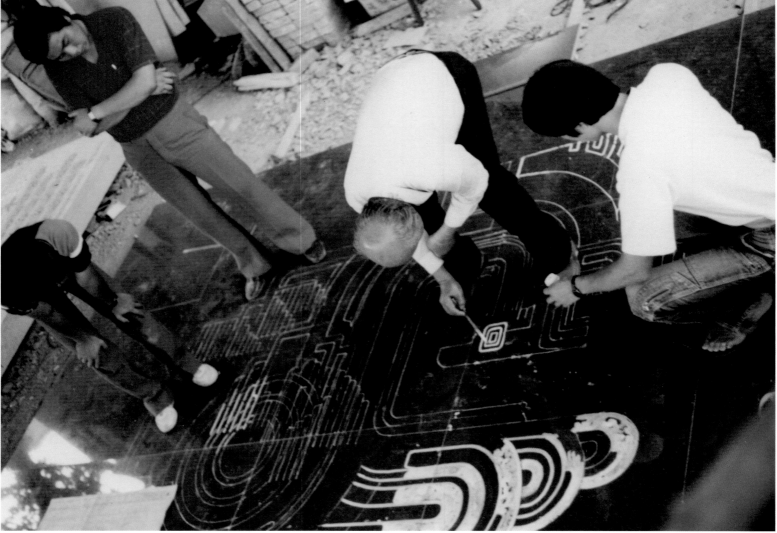

施工照片

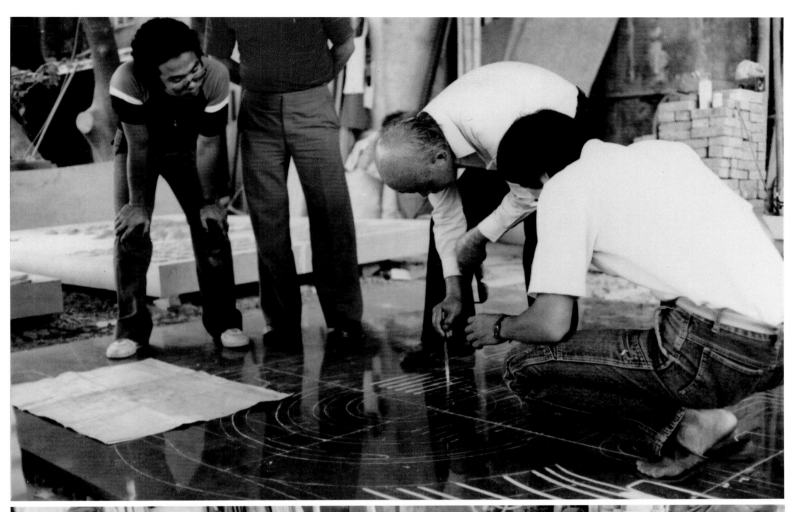

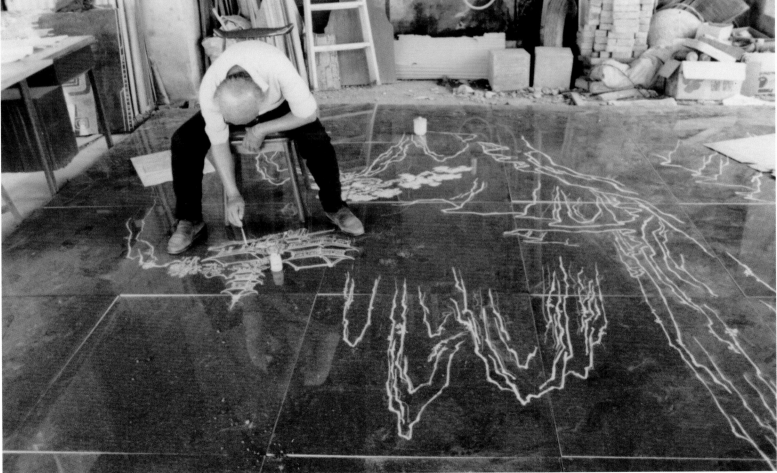

施工照片

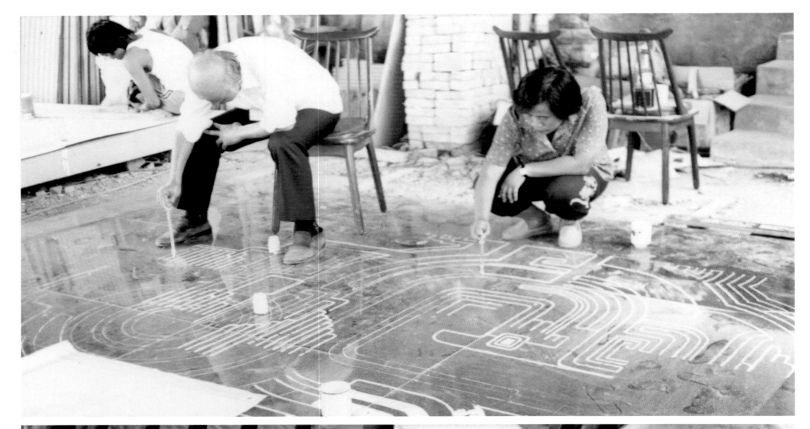

施工照片

施工照片

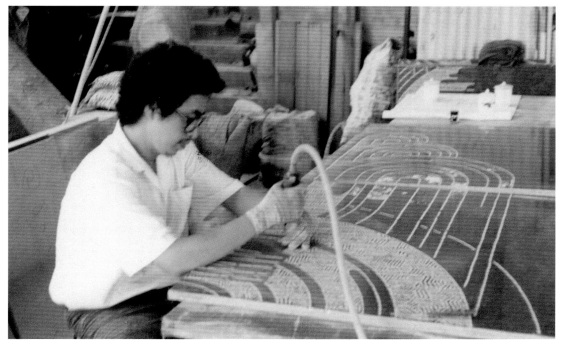

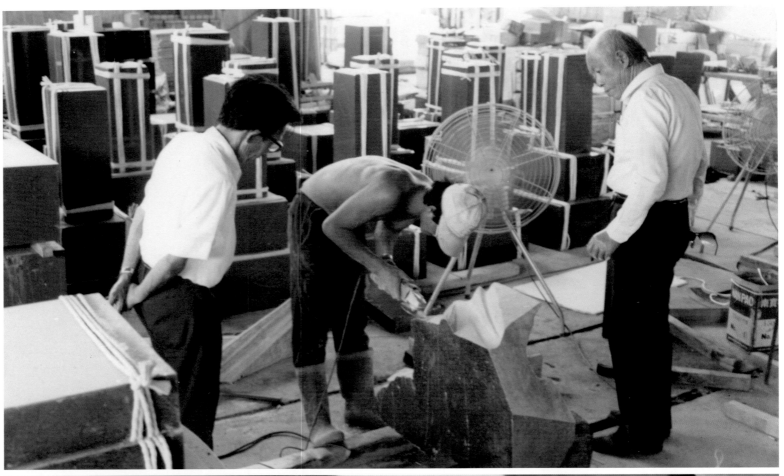

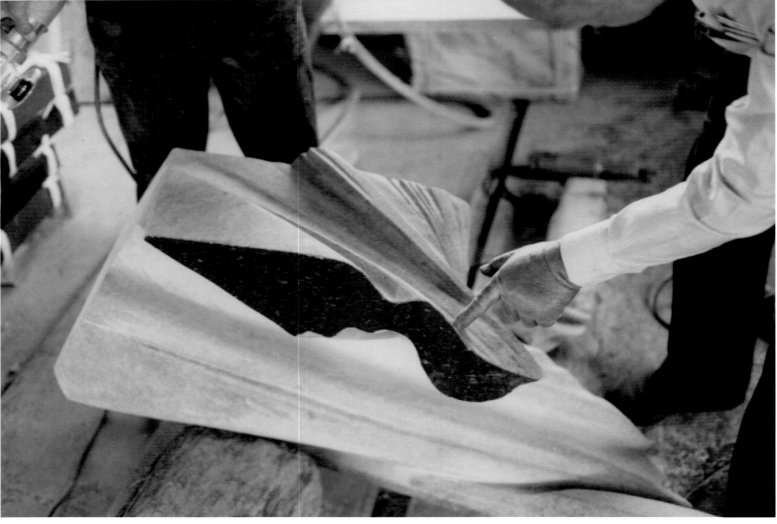

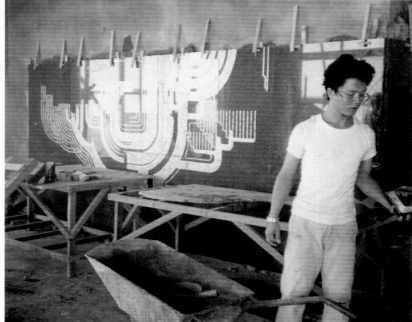

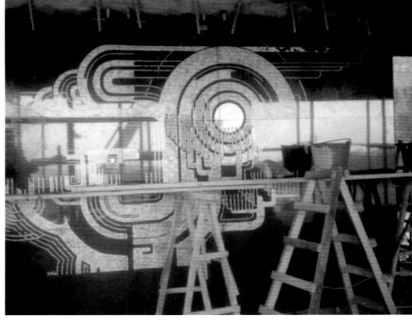

施工照片

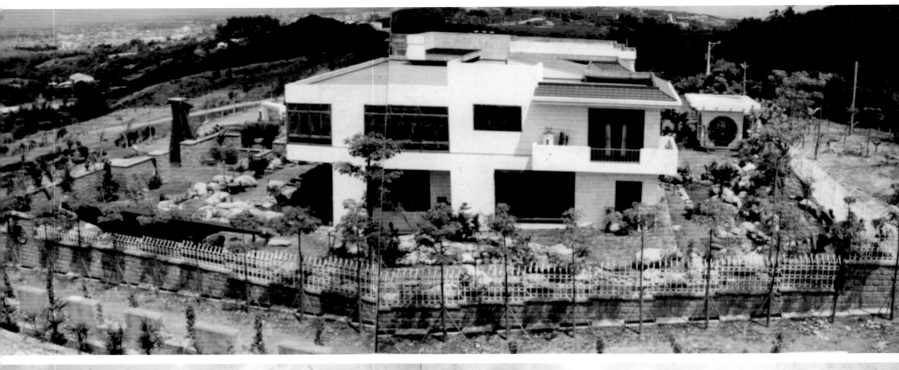

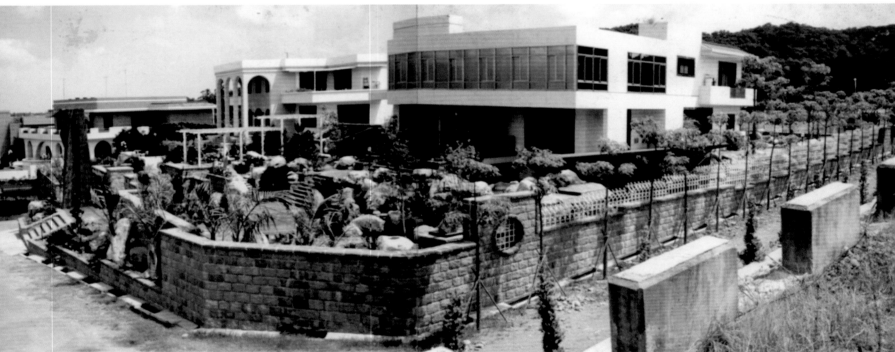

庭園完成影像（1984 攝）

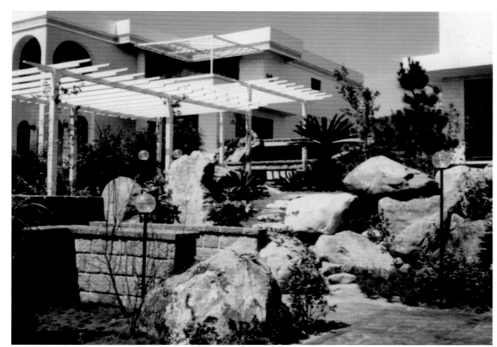

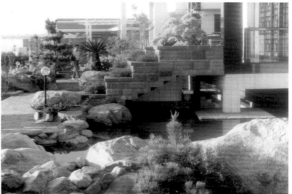

庭園完成影像（1984 攝）

〔晨曦〕〔龍穴〕完成影像（2005，龐元鴻攝）

〔晨曦〕（〔龍穴〕）完成影像

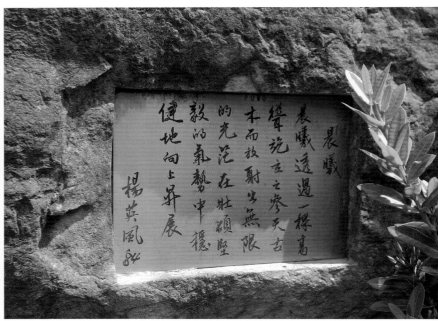

晨曦透過一樓高
聳屹立之參天古
木而放射出無限
的光茫在壯碩堅
毅的氣勢中穩
健地向上昇展

晨曦

楊英風 鈐

〔晨曦〕（〔龍穴〕）完成影像（2005，龐元鴻攝）

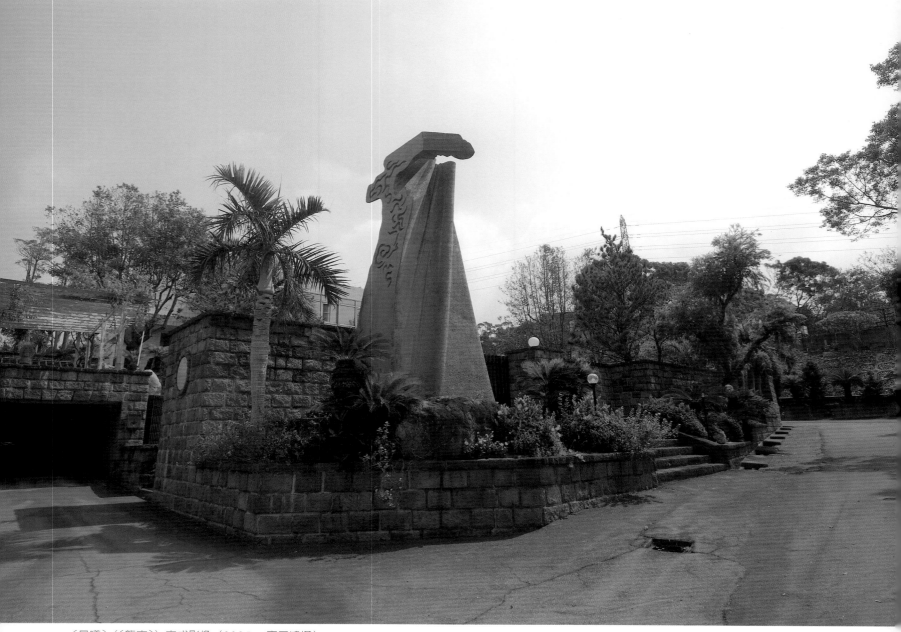

〔晨曦〕（〔龍穴〕）完成影像（2005，龐元鴻攝）

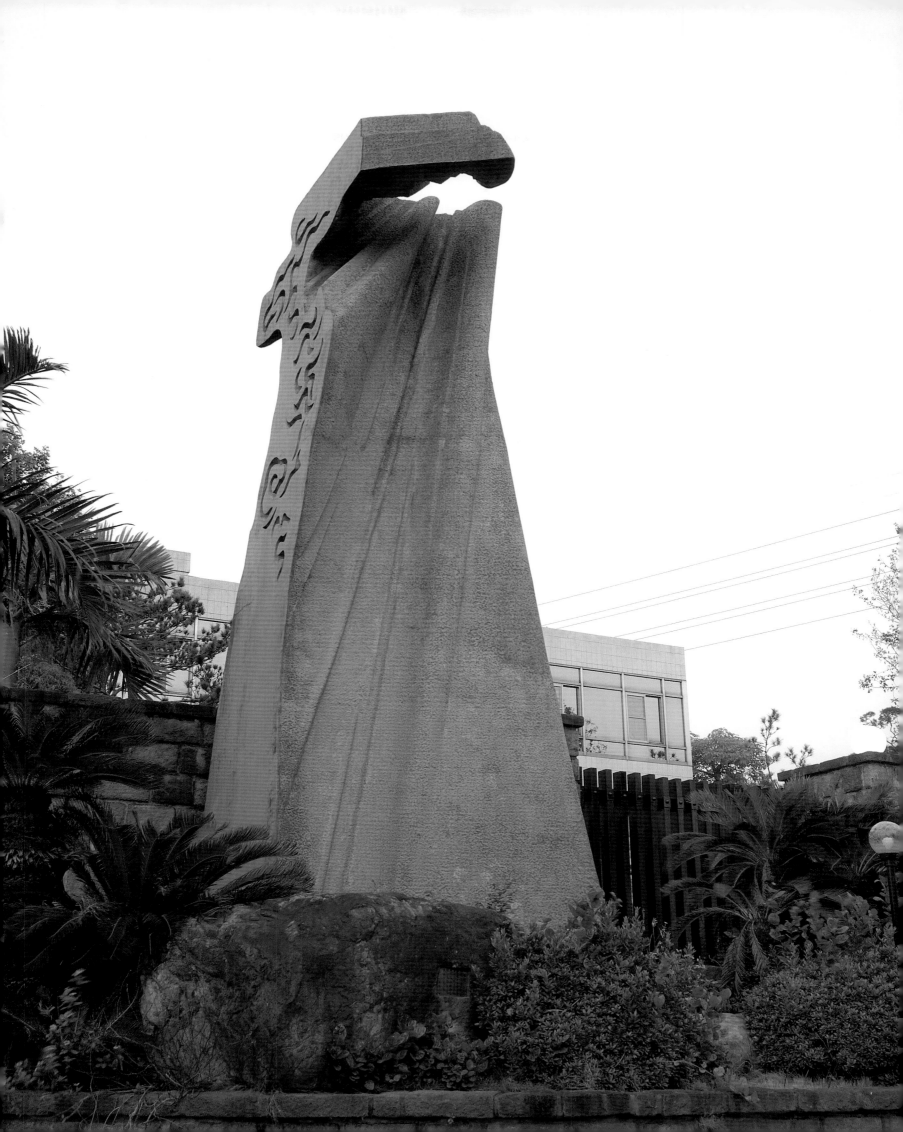

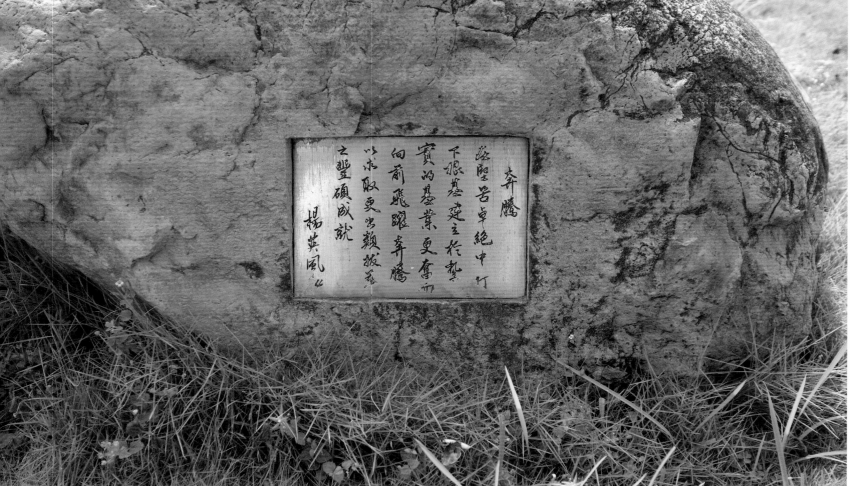

〔奔騰〕〔起飛〕完成影像（2005，龐元鴻攝）

〔奔騰〕（〔起飛〕）完成影像（1984 攝）

〔奔騰〕（〔起飛〕）完成影像（2005，龐元鴻攝）

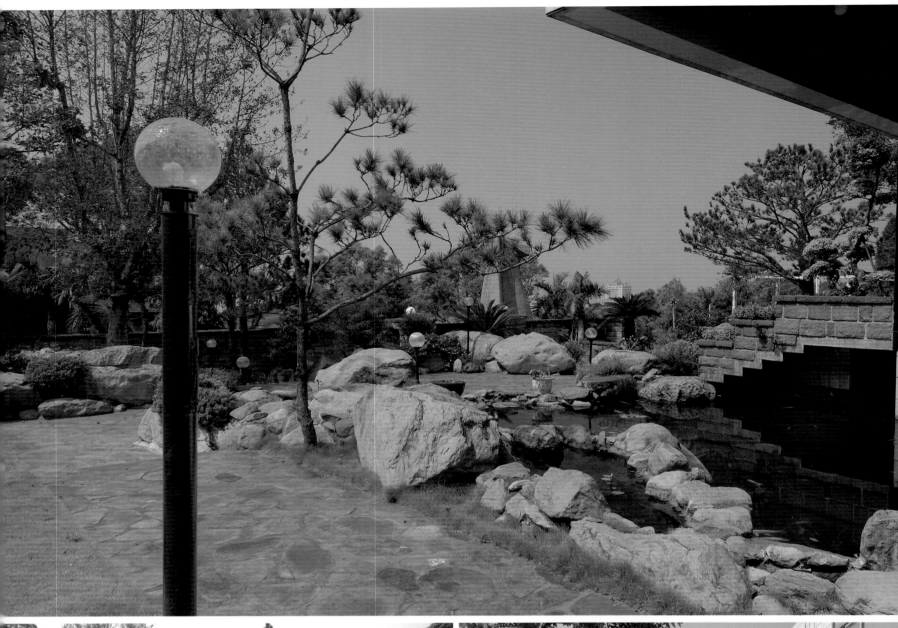

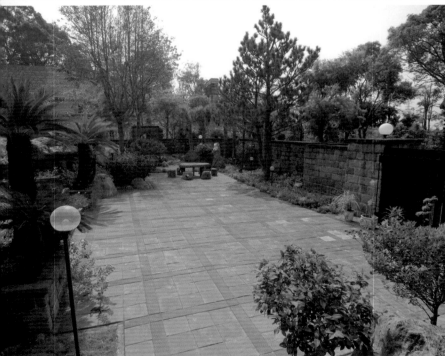

庭園完成影像（2005，龐元鴻攝）

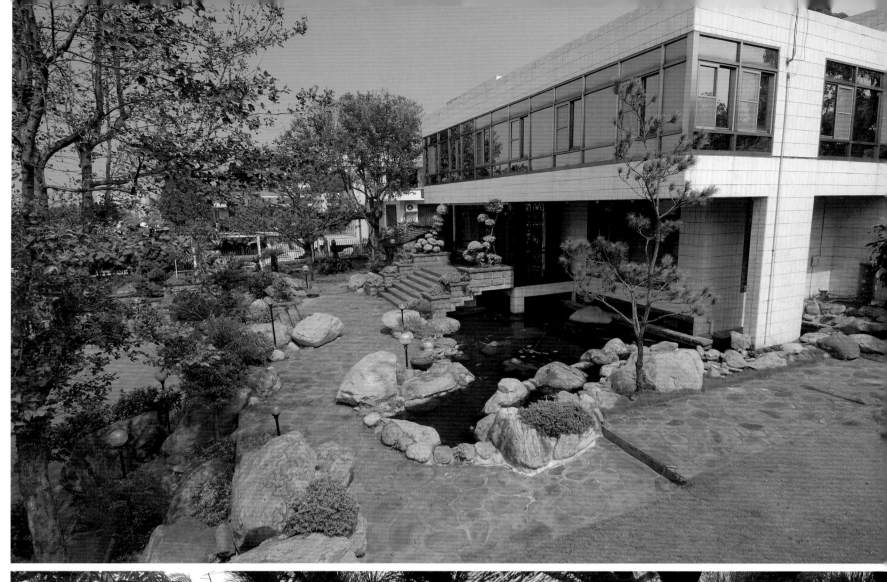

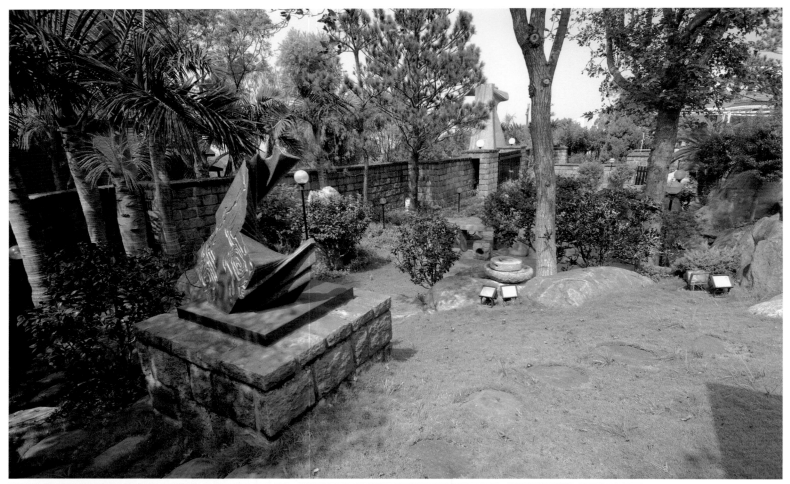

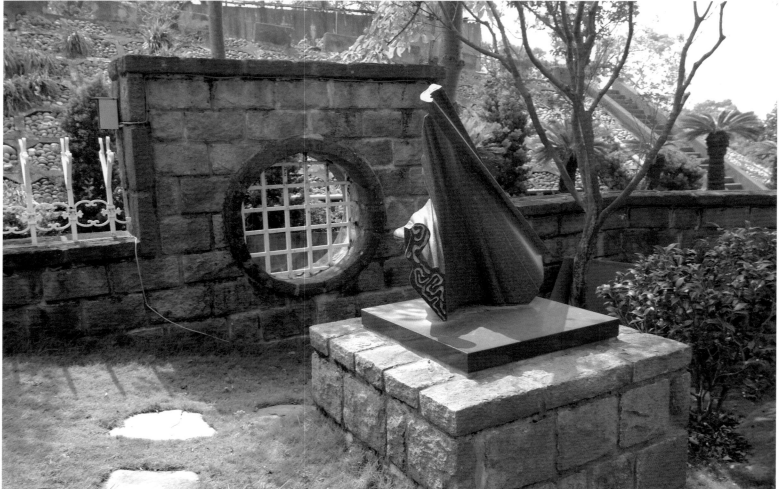

〔水袖〕完成影像（2005，龐元鴻攝）

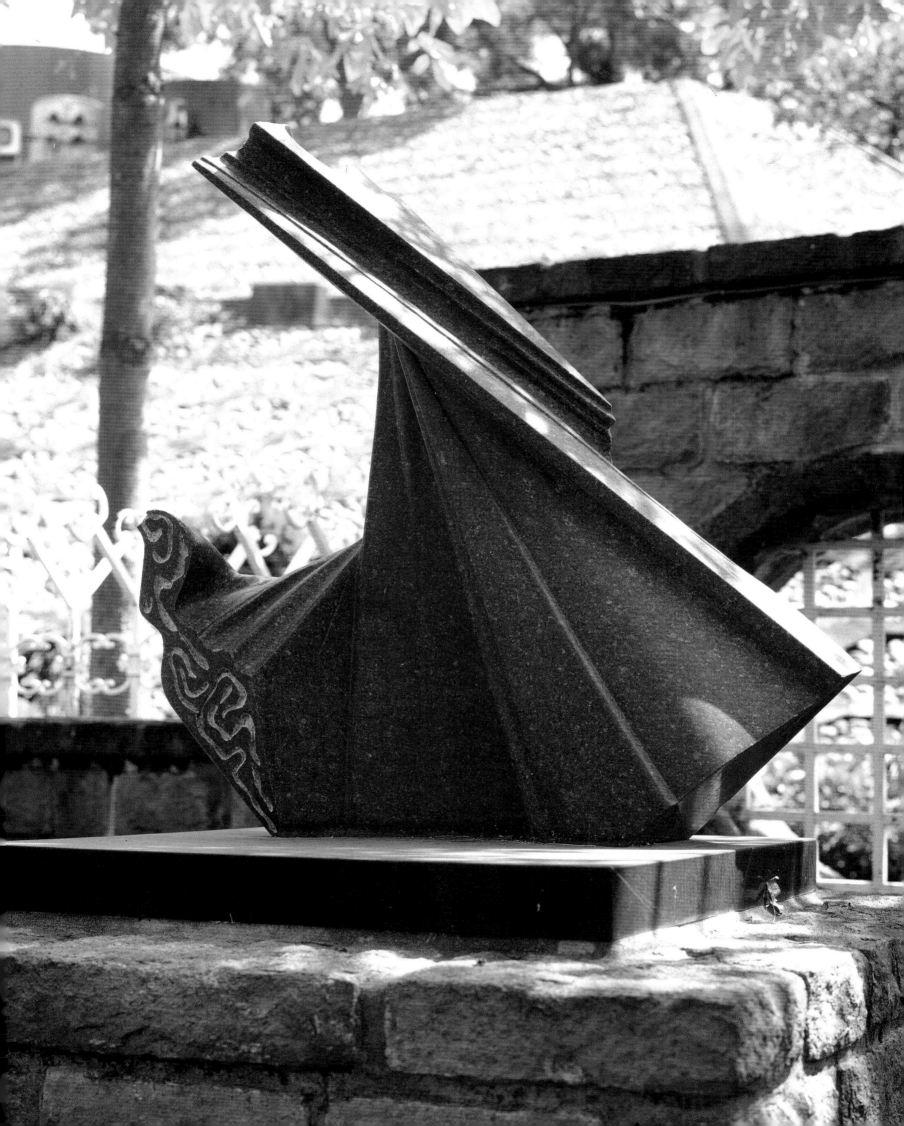

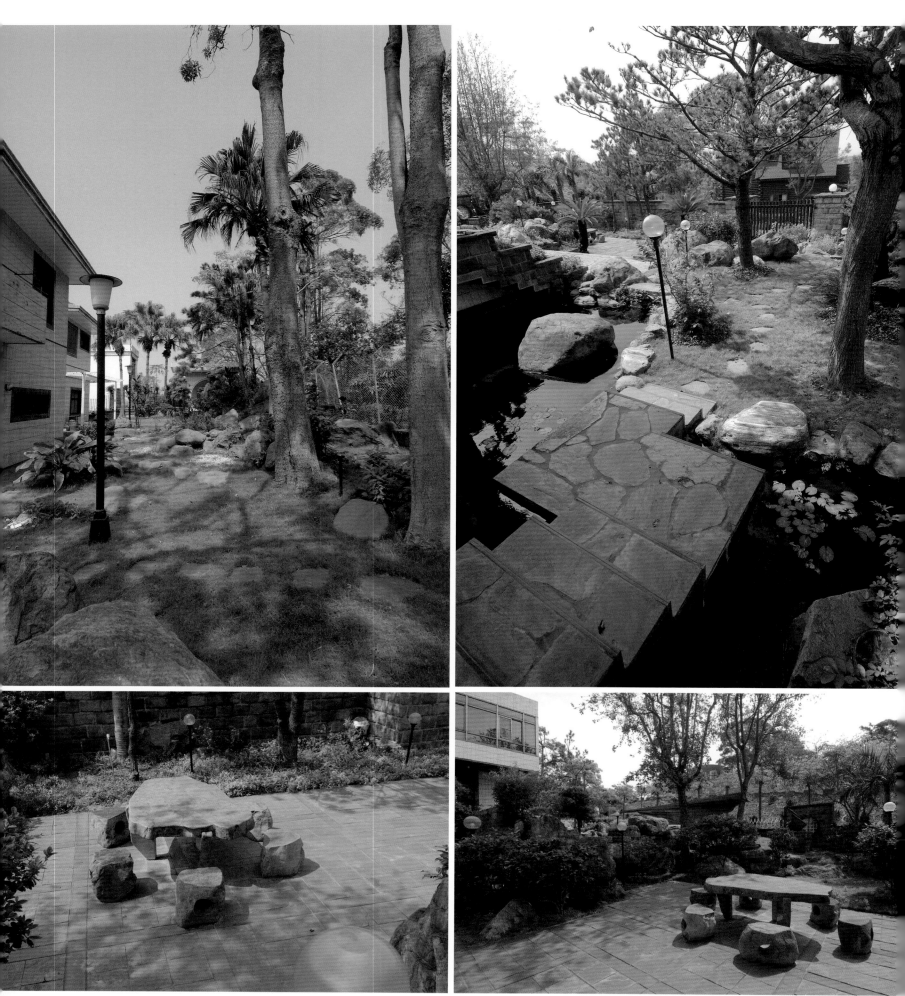

庭園完成影像（2005，龐元鴻攝）

涼亭完成影像（2005，龐元鴻攝）

〔鳳凰來儀〕室內浮雕完成影像（2005，龐元鴻攝）

〔月梅〕室內浮雕完成影像（2005，龐元鴻攝）

〔室內山水〕浮雕完成影像

〔室內山水〕浮雕完成影像（2005，龐元鴻攝）

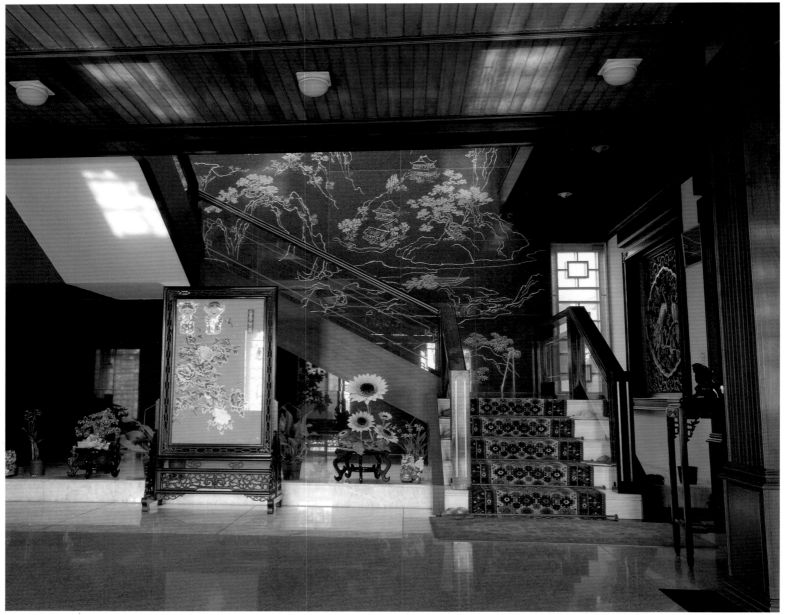

〔室內山水〕浮雕完成影像（2005，龐元鴻攝）

〔室內山水〕浮雕完成影像（2005，龐元鴻攝）

工作內容	日期
有關工程施工協調	5月
（一）拆除整建工程（泥工工程）	6月5日-6月30日
（二）室內外門窗框製作及安裝	6月5日-6月30日
（三）室內隔間工程（砌磚工程）	6月5日-6月20日
（四）一、室內電路配管工程	6月5日-6月30日
二、衛浴、廚房、造景配管工程	
三、冷氣配管工程及風車換放工程	6月15日-7月10日
四、保險、電視、電話配管工程	
（五）室內壁面粉光工程（含浴室）	6月20日-7月5日
（六）木造預備工程（現場作業）	6月25日-7月10日
（七）室內平頂頂架製作工程	7月5日-7月30日
（八）平頂照明內線電路施工	7月5日-7月30日
（九）室外門窗玻璃按裝工程	7月3日-7月30日
（十）室內平頂表面施工工程	7月25-8月30日
（十一）衛浴廚表面處理工程	8月10日-8月30日
（十二）室內地面粉光工程（二樓）	8月10日-8月30日
（十三）室內家具及木體造型工程	8月1日-10月31日
（十四）室內壁板、壁材配合工程	8月1日-9月15日
（十五）家具油漆工程	9月15日-10月25日
（十六）壁面及家具檢修工作	10月20日-10月31日
（十七）一樓地板按裝工程	10月15日-11月15日
（十八）壁面處理工程	10月25日-11月10日
（十九）衛浴、廚具按裝工程	11月1日-11月15日
（二十）照明設備及窗簾等工程	11月10日-11月20日
（二十一）擺飾家具佈置	11月20日-11月30日

室內裝潢工程的施工計畫

楊英風與親友攝於吳公館規畫案施工工地

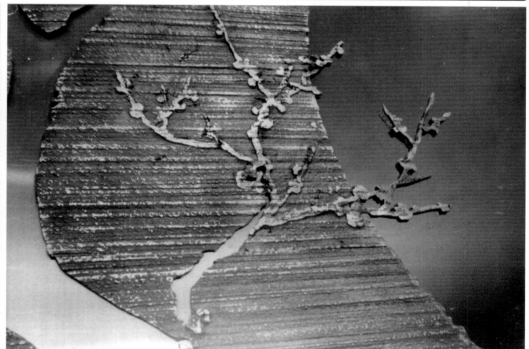

楊英風1974年創作的浮雕，〔月梅〕浮雕作品可謂此作品的延伸

（資料整理／關秀惠）

◆台北靜觀樓美術工程

The schematic design for the Taipei Ji Guan Building(1983-1986)

時間、地點：1983-1986、台北重慶南路南海路口

◆ 背景概述

　　本案於 1983 年由楊英風事務所與廖慧明建築師事務所聯合設計，自 1984 年 10 月開始施工，至 1986 年 2 月完工。此案基地位於台北市重慶南路二段與南海路交叉口。 1992 年，楊英風於此設立楊英風美術館，將一至三樓開放為展覽空間供社會大眾參觀。 （編按）

◆ 規畫構想

問：「請問教授，這棟展覽館『靜觀樓』的硬體建築有何設計理念？是不是您親自設計的？上面那個圓圓的符號象徵著什麼意義？」

（楊英風）答：這裡原是一百坪正方形的地，開馬路時被切成三角形，隔壁因為是公家地而不能賣，為此我交涉了好幾年，後來市長特別讓我蓋了，當時因為希望這裏是個美術館，所以我自己研究、自己設計、自己蓋，使有限的空間盡量變成無限的變化，每一層樓都有一個設計理念在。……。

　　那個圓圓的符號，是用中國的哲理做基本，在中國的道學裏，對大自然宇宙生命的體會了解，從虛虛實實、五行的增減關係中可發現真理。符號上面若是陽的話，下半則代表陰；上半是火，下半則是水；上半是實，下半則為虛；上半是初昇旭日，下半則是平衡的五行運行之理。顏色上亦採綠色代表絢爛朝陽下海中的台灣，展現健康、安定、平衡、又飛揚的生命力。如此陰陽相合，虛實相應，水火相融也。

（以上節錄自高以璇〈楊英風美術館專訪〉《國立歷史博物館館刊》第3 卷第2 期，頁96-101 ，1993.4 ，台北：國立歷史博物館。）

　　設計楊英風美（術）館的楊英風本人表示，他的空間設計觀主要源自於魏晉時期的美學觀，去探索生命本源，塑造奇特想像空間，超越我執世界的無常流變。所以此館呈現狹長三角的侷促空間，若無宏觀變化的巧思妙構很容易流於狹窄、呆板。而楊英風依照中國美學中「形虛質實」、「萬法唯心造」、「於無處有」、「空中妙象具足」的箇中三昧，重新設計，並增加空間的變化，將每一層樓設計出不同高度，由地下室開始，慢慢向上攀昇，運用中國庭園的設計方式，於轉折處常讓人有驚喜之感。

（以上節錄自〈楊英風美術館　今天披紅綵　臨近歷史博物館，「探討景觀雕塑特展」將打頭陣〉《工商時報》第20 版，1992.9.26 ，台北：工商時報社。）

設計條件

• 本基地為重慶南路拓寬後被截餘之狹小、不規則基地（約 50 坪），大部分基地被應留騎樓所佔據，以有限之小面積，力求展現最大視野之空間處理之設計原則。

廖慧明建築師事務所

H.M.LIAO & ASSOCIATES, ARCHITECTS & ENGINEERS

4TH FL. 116 HWAINING ST. TAIPEI TAIWAN R.O.C

三、四樓平面圖

七樓、七樓夾層平面圖

- 本建築物為名雕塑家楊英風先生之工作室兼作品展示室，設計除講究實用外，更注意整體空間之變化，使成有個性富藝術氣質之建築物。

解決方法

- 平面處理，因每層面積狹小（約 28 坪）設計時儘量運用交錯挑空樓板，將各層之水平有限空間感受增加為上下三層之三度空間視野，同時解決展示需求，具大小、高低不同空間之各室，以配合各種大小型雕塑作品之陳列。
- 外觀造型以簡潔具變化，細部以精緻、細膩、選找以簡單樸實的設計處理為原則。
- B2～2F 闢為整體之較大空間休閒冷飲部，做為藝術同好之信息交流場所。

（以上節錄自〈楊英風先生台北靜觀樓〉《建築師》第148 期，頁97-100 ，1987.4 ，台北：中華民國建築師公會全國聯合會雜誌社。）

◆ 相關報導

- 〈楊英風先生台北靜觀樓〉《建築師》第 148 期，*頁97-100 ，1987.4* ，台北：中華民國建築師公會全國聯合會雜誌社。
- 夕顏〈十足個人風格──楊英風的住家〉《自由時報》第 16 版，1989.1.13，台北：自由時報社。
- 賴素鈴〈嚮往鹿鳴不私境界　楊英風籌開美術館　靜觀樓　將開放饗大眾〉《民生報》第 14 版，1992.1.3，台北：民生報社。
- 賴素鈴〈爸爸了心願　女兒展鴻圖　楊英風美術館　這星期六開幕〉《民生報》第 14 版，1992.9.24，台北：民生報社。
- Nancy T. Lu, "Sculptor Yuyu Yang realizes dream museum partially — for a start," *The China Post*, 1992.9.24, Taipei：The China Post.
- 〈楊英風美術館　今天披紅綵　臨近歷史博物館，「探討景觀雕塑特展」將打頭陣〉《工商時報》第 20 版，1992.9.26，台北：工商時報社。
- 高以璇〈楊英風美術館專訪〉《國立歷史博物館館刊》第 3 卷第 2 期，頁 96-101 ，1993.4 ，台北：國立歷史博物館。
- 劉鳳娟〈楊英風美術館〉《當代設計》第 11 期，頁 144-147 ，1993.9 ，台北：當代設計雜誌社股份有限公司。
- 黃春秀〈私人美術館在台北〉《炎黃藝術》第 59 期，頁 50-54 ，1994.7 ，高雄：炎黃藝術雜誌編輯委員會。
- 賴素鈴〈楊英風美術館　走上國際路子　第一檔國際展　呈現媒材實驗的企圖〉《民生報》第 14 版，1995.8.14，台北：民生報社。
- 林長順〈楊英風美術館震顫重生　黃光男讚譽作品觸及內心感動　基金會將與交大合作開闢虛擬博物館　讓大師作品風采重現〉《中央日報》2000.10.27 ，台北：中央日報社。
- 楊英風數位美術館 http://yuyuyang.e-lib.nctu.edu.tw/

屋頂平面、水箱、機械室平面圖

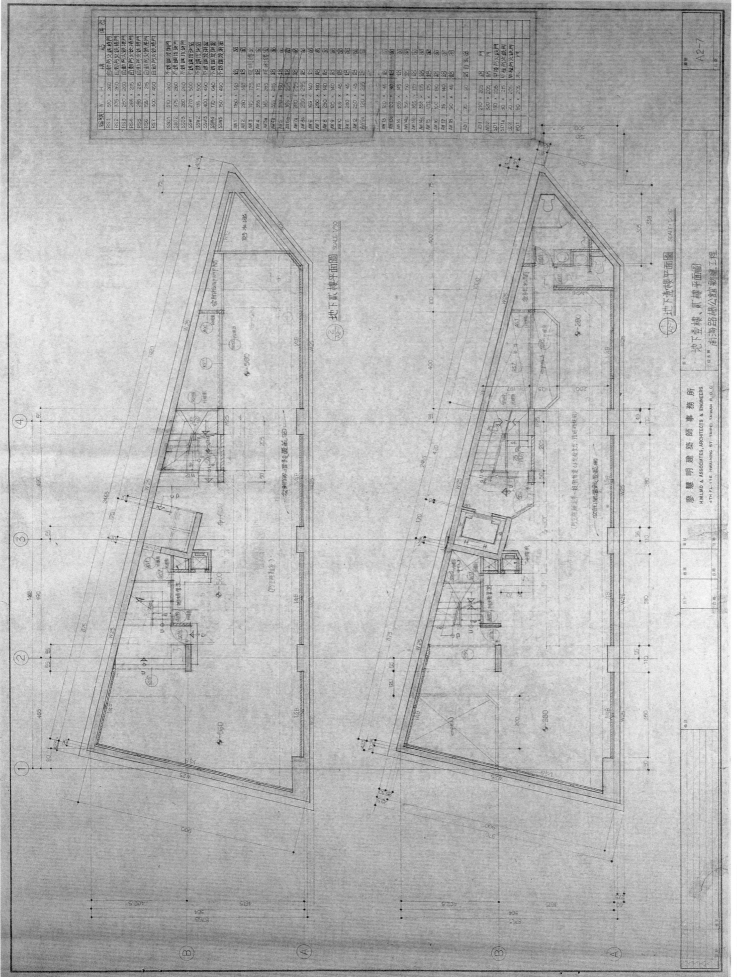

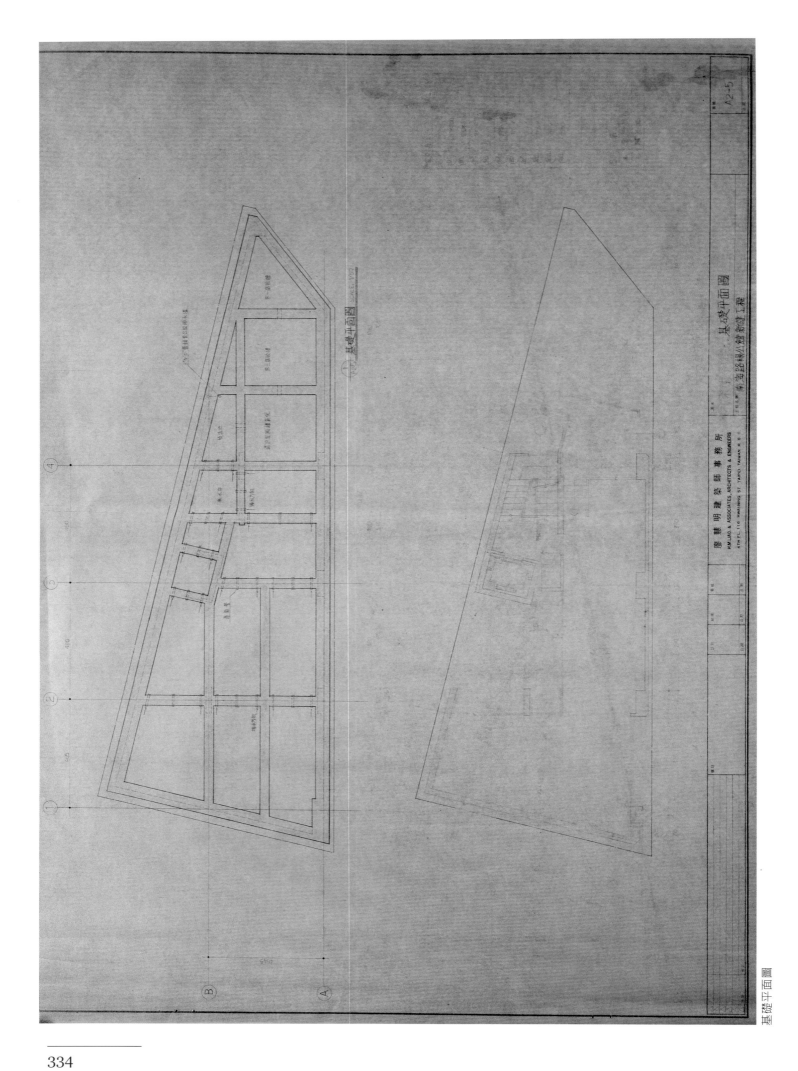

基礎平面圖

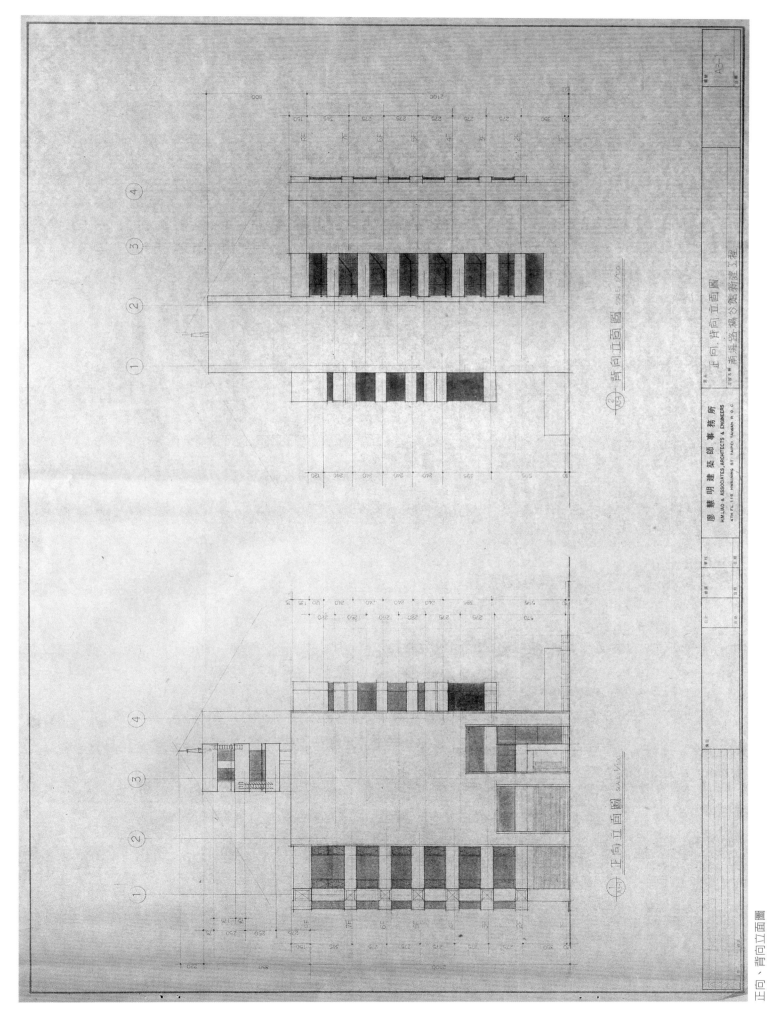

左、右側向立面圖、橫向剖面圖

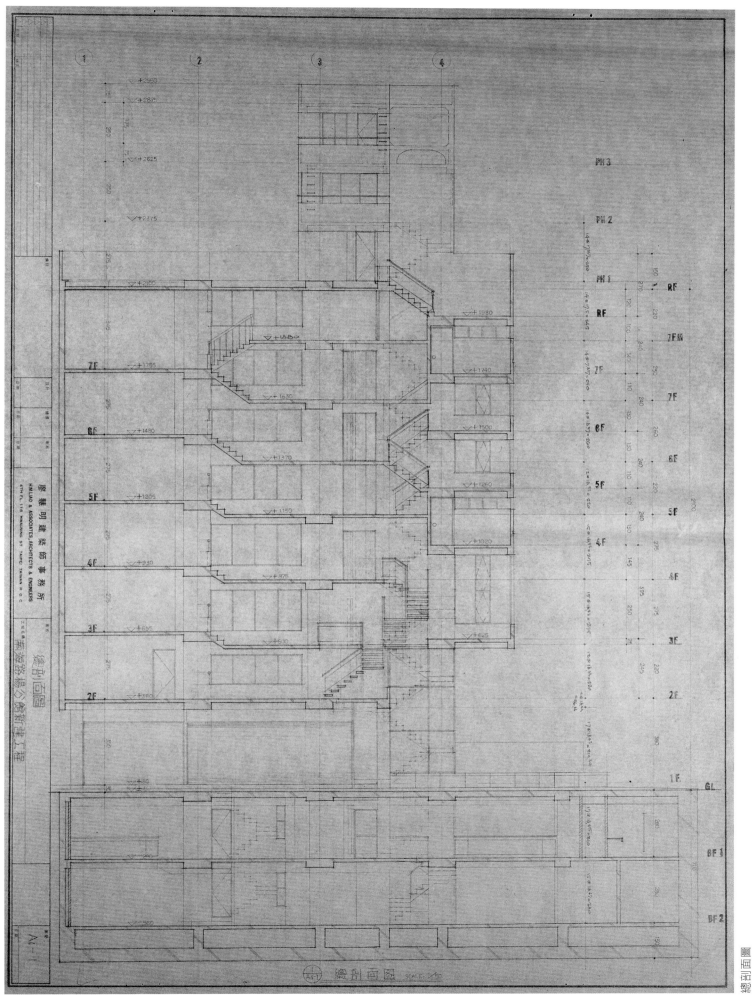

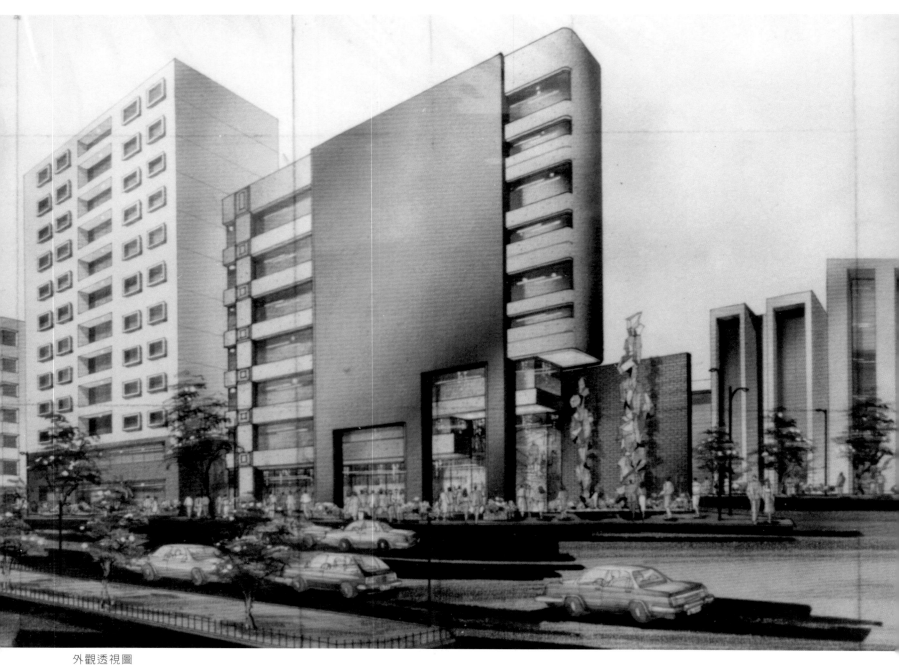

外觀透視圖

施工照片

施工照片

施工照片

施工照片

完成影像

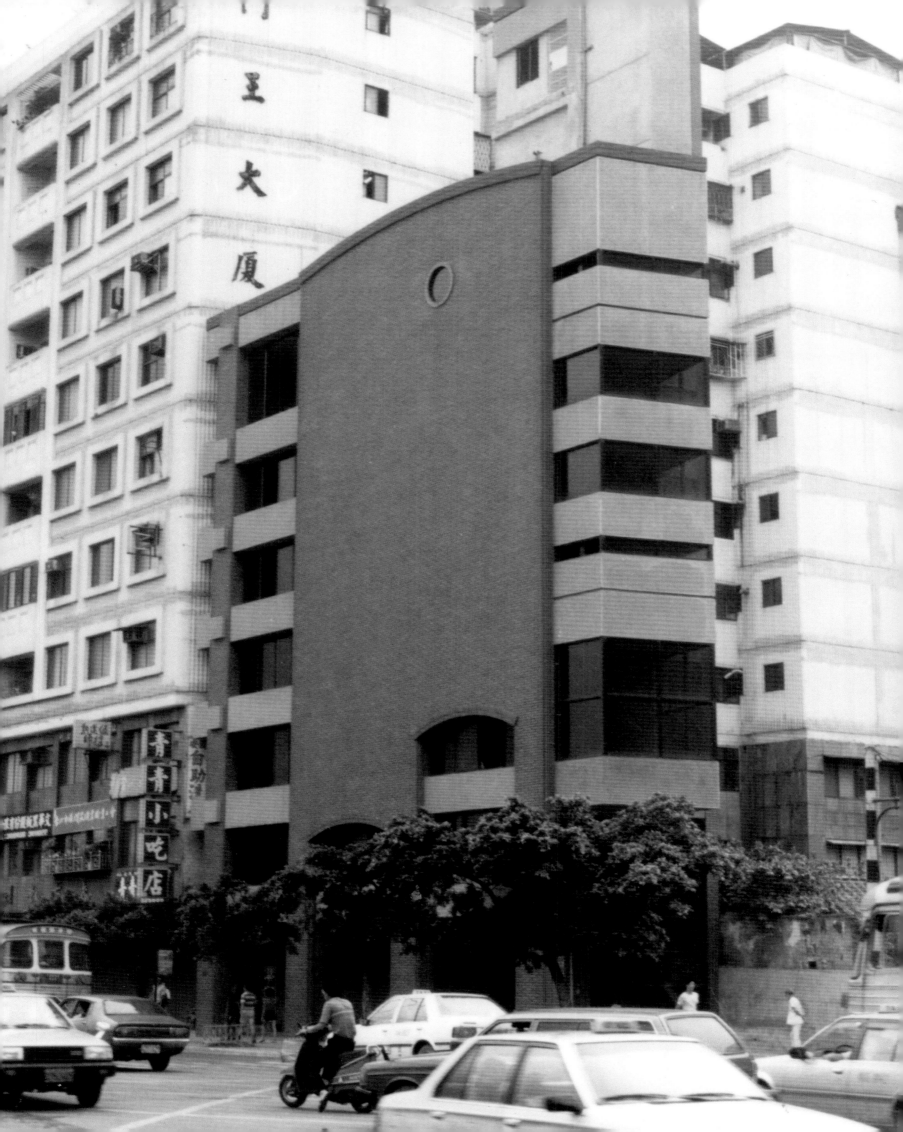

完成影像

完成影像

完成影像

完成影像

完成影像

完成影像（右頁圖，2008，龐元鴻攝）

完成影像（2008，龐元鴻攝）

完成影像（2008，龐元鴻攝）

完成影像（2008，龐元鴻攝）

 建築師

中華民國建築師公會全國聯合會雜誌

4

中華民國建築師公會全國聯合會雜誌社
中華民國七十六年四月
第148期（第十三卷・第四期）

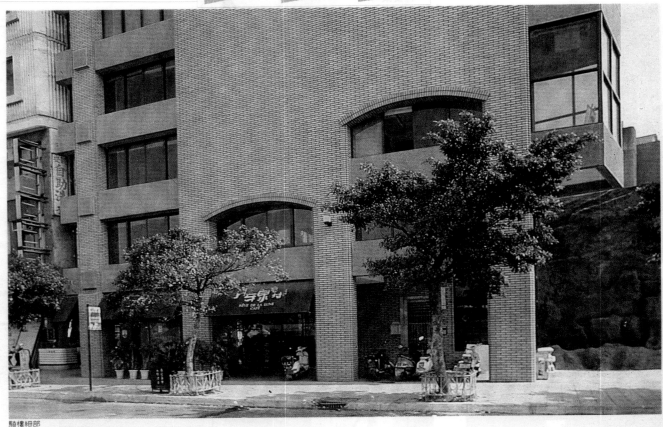

騎樓細部

楊英風先生台北靜觀樓

攝影 郭朝暉

台北市／民國76年
廖慧明建築師事務所＋楊英風事務所

基　地
　　重慶南路二段、南海路交叉口

設計條件
●本基地為重慶南路拓寬後被截餘之狹
　小、不規則基地（約50坪），大部份
　基地被應留騎樓所佔據，以有限之小
　面積，力求展現最大視野之空間處理
　之設計原則。
●本建築物為名雕塑家楊英風先生之工
　作室兼作品展示室，設計除講究實用
　外，更注意整體空間之變化，使成有
　個性富藝術氣質之建築物。

解決方法
●平面處理，因每層面積狹小（約28坪）
　設計時儘量運用交錯挑空樓板，將各
　層之水平有限空間感受增加為上下三
　層之三度空間視野，同時解決展示需
　求，具大小、高低不同空間之各室，
　以配合各種大小型雕塑作品之陳列。
●外觀造型以簡潔具變化，細部以精緻、
　細膩、選找以簡單樸實的設計處理為
　原則。
●B2～2F闢為整體之較大空間休閒冷飲
　部，做為藝術同好之信息交流場所■

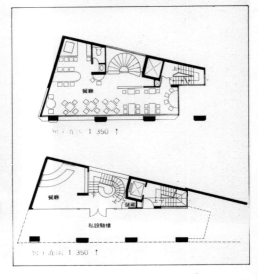

〈楊英風先生台北靜觀樓〉《建築師》第148期，頁97-100，1987.4，台北：中華民國建築師公會全國聯合會雜誌社

〈楊英風先生台北靜觀樓〉《建築師》第 148 期，頁 97-100，1987.4，台北：中華民國建築師公會全國聯合會雜誌社

入口

正立面

98

〈楊英風先生台北靜觀樓〉《建築師》第148期，頁97-100，1987.4，台北：中華民國建築師公會全國聯合會雜誌社

建築名稱	楊英風先生台北靜觀樓
建築師	廖慧明建築師事務所+楊英風事務所
	建 築 師／廖慧明
	參與人員／郭天來，謝秀芬、楊漢
	珩、楊奉琛
顧　問	結　構／廖慧明建築師事務所
	電　氣／廖慧明建築師事務所
	給 排 水／廖慧明建築師事務所
	空　調／廖慧明建築師事務所
	景　園／靈藝造型設計
	室　內／靈藝造型設計
營造廠	基泰營造
業　主	楊英風
座落地點	台北市重慶南路二段31號
結構系統	筏式基礎、鋼筋混凝土造、無樑版
	設計、由週邊樑柱鋼架及剪力牆共
	同抵抗地震橫力。
設備系統	B2～2F中央系統、3F～7F各層單獨
	系統空調
主要建材	國產小口磚、細石斬假石、玻璃
	鋁門窗
面　積	基地面積／164.93M²
	建築面積／92.36M²
	總樓地板面積／811.91M²
層數高度	層　數／地上7層，地下2層
	高　度／21M
造　價	新台幣3,658,600元
設計時間	民國72年10月至73年2月
施工時間	民國73年10月至75年2月

100

〈楊英風先生台北靜觀樓〉《建築師》第148期，頁97-100，1987.4，台北：中華民國建築師公會全國聯合會雜誌社

十足個人風格 的住家

~楊英風　文·夕顏　攝·黃中宇

開空間，讓每一層和氣象。楊英風對這樣的設計有分割，高低大小不同，他的獨到解釋，他希望把中國建每一樓有它不同的格局，築藝術中，強調與自然調和的

對一個學過建築的人，最美的事莫過於住進自己設計的房屋中，有著完全符合自己風格又可自由運用的空間。

對一個以雕塑聞名於世的藝術家，能天天呼吸在自己的作品中，也該是一樁美事！

家，能擺設亦全為自己的創作，由景觀雕塑大家楊英風便在台北市的重慶南路上，擁有這樣一棟自己的「家」——靜觀樓。在這七層樓中，再上面，則是楊英風的辦公室。

由於平面佔地不大，要起造七層樓並非易事，楊英風以樓中樓來隔約卅坪的空間中，一、二樓由兒子經營餐廳，住家和工作室。

△黑色系的沙發、地板、樓梯，不銹鋼材質作品，反射出閃閃光華。

在北平年少時曾走過的風，許多異國之鄉，大河、大山，後來逐漸懷沈出真正的中國人的胸，藝術。

小這樣的空間方小，因此樓中樓裡，簡單可有，而的小變化走上走下，以一轉折之際就天地展現完。

是一下，小空間可在有一份的清醒，聽鳥鳴，或在天際，夕陽冗自落於台北街頭，看花看草看會跪步到人間馬智慧的名，「靜觀」就是來自於，行於鬧市中卻能，園物中心。楊英風自然這大。

他近年創作的主要材料，黑色系的沙發、地板、樓梯、風格的作品，再加上他的不銹鋼材質作品、雷射出閃光，更加顯得華麗，不銹鋼材料以柔和的大玻璃窗，上採光充足的，一片小小的空間，卻是極現代的質感，也是極富東西融和的現代文明新產品，於是好奇充滿現代感；風。

為完美。作品與家居生活結合之間的狹小空間中，將中國北園的空間概念採用在今日現代化的「虛實陰陽」台灣建築的「生活空間要大目標地運用，小地方也可以變大」曾學過建築的楊英風，很巧妙地運用「生活空間要大氣度。

民生報

中華民國八十一年一月三日／星期五

嚮往鹿鳴不私境界　楊英風籌開美術館

靜觀樓　將開放饗大眾

記者 賴素鈴／專訪

●「呦呦鹿鳴，食野之苹」詩經鹿鳴篇中，鹿群以呦呦聲呼朋友共享美食，雕塑家楊英風嚮往這種不私境界，三十餘年來以「呦呦」為號、「Yuyu Yang」為英文名，更進而申請成立「楊英風藝術教育基金會」，籌建楊英風美術館，將自己所有與大眾共享。

「楊英風美術館・台北」再一個多月即可竣工開幕，位於楊英風住所及工作室所在「靜觀樓」的3樓以下各樓層。由名稱可知，這只是楊英風美術館的第一梯次，楊英風昨天接受專訪表示：「將來我會遷離，整棟靜觀樓（共7層），及南投埔里的工作室，都將陸續成為美術館，尤其大型雕塑及戶外雕塑，將會展陳於埔里。」

「靜觀樓」位於台北市重慶南路、南海路口，由楊英風於五、六年前設計興建，基地雖不大，但複式樓層的空間變化豐富，楊英風表示：「設計之初就已經考慮要做為美術館空間了。」

籌建美術館的念頭在楊英風腦中盤旋多年，也早已計畫性地蒐集、整理資料，但去年底才開始緊鑼密鼓動作，楊英風微笑道：「去年亞運，我在北京生了一場重病，頓悟生命無常，想做的事要趕緊實行。」

目前埔里工作室仍未作變動，「觀靜樓」開放部份也先限於3樓以下，3樓將展陳楊英風作品，2樓有茶座可供休憩及研究，1樓及地下樓則作為主題性展覽及講座空間，楊英風強調，這座美術館主題非僅限於他個人及雕塑，而要闡釋、研究中國美學，因為博大精深的中國美學是生活性的，也對他影響最深的人文養份。

目前楊英風忙於籌備將於9日在新光三越百貨開幕的個展，這是近30年來他在國內少有的大型個展，等展覽告一段落，楊英風就要忙著迎接美術館的誕生了。

↑楊英風將成立基金會及美術館。　　　　記者 王宏光／攝影

賴素鈴〈嚮往鹿鳴不私境界　楊英風籌開美術館　靜觀樓　將開放饗大眾〉《民生報》第14版，1992.1.3，台北：民生報社

Art

Sculptor Yuyu Yang realizes dream museum partially--for a start

Yuyu Yang (far left) caps half a century of creativity particularly in the field of sculpture with the opening partially of a museum of his art at 31 Chungking South Road, Sec. 2, in Taipei. Photo at left shows a section of the third floor in the seven-story building. Yang's private atelier occupies one of the upper floors.

—Photographs courtesy of the Yuyu Yang Lifescape Sculpture Museum in Taipei

By Nancy T. Lu
THE CHINA POST

Many men are born dreamers. But not everyone pursues his dream persistently until its realization.

Sculptor Yuyu Yang has a dream that is all of seven stories high. He is prepared for the moment to open the basement and the first three floors to all those interested in his art. He calls this special showcase the Yuyu Yang Lifescape Sculpture Museum.

Located at 31 Chungking South Road, Sec. 2, this repository of his lifetime creative output will open formally to the public this Saturday.

Yang has coined his own vocabulary to describe his work. "Lifescape sculpture" is supposed to refer to more than just environmental sculpture. The artist wants "to express the harmonious

relationship between man and his living environment." He seeks "to unite man and nature into an organic whole spiritually and mentally."

In alluding to "lifescape sculpture," he also speaks of the "macrocosm of modern Chinese ecological aesthetics."

The basement and the third floor of the museum highlight Yang's artistic vision whether in print or in stainless steel through the decades. How he turns to traditional Chinese symbols like the phoenix, the dragon, the sun and the moon in making his art statements is presented largely through miniature work models under one roof.

Yang, who continues to maintain a private atelier in an upper floor, has taken the bold step of baring his artistic soul and spirit for public scrutiny. Despite the space limitation, the museum staff has carefully and aesthetically arranged the collection of art ob-

jects for convenient viewing by visitors.

That Yuyu Yang, who has half a century of creativity behind him, has made the effort to leave such a legacy is commendable. Without a doubt, Yang as a sculptor has carved himself a niche in Taiwan art history. Public recognition of his talent is not confined to the island of Taiwan.

The invitation to dream with Yuyu Yang about art and life is being extended by the sculptor and his family to the public. In a few more years, he will be ready to share another bigger dream in Puli in central Taiwan with the public. There his art vision will loom bigger than life.

Meanwhile lectures and seminars on art and life are being planned in Taipei. In fact, the second floor of the museum to be partially opened this weekend will be reserved for such functions. For more information, call 393-5649.

Nancy T. Lu, "Sculptor Yuyu Yang realizes dream museum partially--for a start," *The China Post*, 1992.9.24, Taipei : The China Post

民生報　　中華民國八十一年九月二十四日／星期四

爸爸了心願　女兒展鴻圖
楊英風美術館　這星期六開幕

記者　賴素鈴／報導

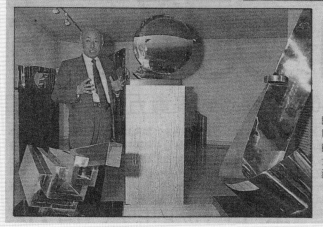

← 楊英風宣布美術館誕生。

記者　楊海光／攝影

●籌備多時的「楊英風美術館」即將於本週六開幕，雕塑家楊英風昨天正式召開記者會公佈美術館誕生，一直是他得力助手的兒女們，眼見父親多年心願成真，激動得有些語不成調。

美術館位於台北市重慶南路、南海路口，原為楊英風居住、工作室所在的「靜觀樓」，如今地下樓至三樓都作為美術館空間，開幕首展是為期三個月的「探討景觀雕塑」展，展出三十多件楊英風自1958年以來創作的景觀雕塑作品；二樓則作為定期舉辦學術講座的空間。

楊英風的二女楊美惠及三女寬謙法師擔任美術館的副館長，楊美惠表示，除了展示功能之外，學術教育及出版也是美術館未來重點；寬謙法師則側重美術館的研究工作，美術館除雕塑方面的研究，也將加入佛學講座，並將藉獎學金的方式鼓勵國內研究所學生從事雕塑專題研究。

除了每週一公休外，楊英風美術館都免費開放參觀，10人以上團體事先預約，將有專人解說。

賴素鈴〈爸爸了心願　女兒展鴻圖　楊英風美術館　這星期六開幕〉《民生報》第14版，1992.9.24，台北：民生報社（上圖）

宏揚中國美學
並整理楊氏著述以供研究

△楊英風美術館在創始之初即以專門研究中國美學觀為主，他認為中國美學觀是全世界最完美的美學觀念，尤其是空間設計，在明清以前非常講究的變化，以中國庭園為例，雖不一定大，但可結合雕塑、繪畫、人文思想一個空間環繞，其實一直在予人目不暇給的感覺，其實一直在一個空間環繞。此館即秉持弘揚中國特有美學觀、期能引領國內藝術界重視民族文化的根脈。

楊英風美術館除將楊英風作品作有系統的陳列展示外，並積極整理其重要著述、論文以供研究。因他一生創作豐富，作品除大家耳熟能詳的景觀雕塑外，還有版畫、繪畫、景觀規劃、建築設計等，其創作從青年時期至今一貫堅持從傳統出發創作出中國現代美學觀的藝術。

楊英風美術館　今天披紅綵
臨近歷史博物館，「探討景觀雕塑」特展將打頭陣

△楊英風美術館於今（廿六）日隆重開幕，主要探討景觀雕塑，人文氣息濃厚，館內精緻典雅，靜觀別有洞天。

△該館臨近有歷史博物館、郵政博物館、中央圖書館、自然科學博物館、植物園，還有國內一流學府及國內首善機關等等，此地可說是往來皆鴻儒、相交無白丁的文人雅士，構築濃厚的藝文氣息。

這棟磚紅色的建築物──楊英風美術館，造型樸實大方，臨街的幾扇透明大玻璃，臨光映射出晶瑩剔透的靈氣，但最大的奧妙還在建築的內部，層層相疊，樓中有樓，這樣的設計不但沒有牆的隔間，即劃分出獨立的空間，視野也變得開闊，而且變化豐富，極富空間的穿透性。

館內裝潢演變更是典雅精緻，各樓層設計，功能皆具特色。設計楊英風美舘的楊英風本人表示，他的空間設計觀主要源於魏晉時期的美學觀，去探索生命本源，塑造奇特想像空間，超越我執世界的無常流變。所以此館呈現狹長三角的侷促空間，若無宏觀變化的巧思妙構很容易流於狹窄、呆板。而楊英風依照中國美學中「形虛質實」、「萬物唯心造」、「於無處有」、「空中妙象具足」的個中三昧，重新設計，並增加空間的變化，將每一層樓設計出不同高度，由地下室開始，慢慢向上攀昇，運用中國庭園的設計方式，於轉折處常讓人有驚喜之感。

美術館採原木色系，上置楊英風各類型作品，原木溫暖質樸的感覺予人自在、舒適。這樣的設計兼顧人性的溫暖，希望觀者能徜徉在藝術的懷抱。

△楊英風美術館首檔展出「探討景觀雕塑」特展，呼應目前引起廣泛討論的「文化藝術獎勵條例」，計劃未來舉辦一系列講座。

該館表示，未來除常態展覽、演講外，還將籌劃生態環保、藝術之旅及辦理國內外交流大展、巡迴展等，二樓平日備有茶飲招待。

〈楊英風美術館　今天披紅綵　臨近歷史博物館，「探討景觀雕塑特展」將打頭陣〉《工商時報》第20版，1992.9.26，台北：工商時報社

楊英風美術館

設計／楊英風
採訪／劉鳳娟
攝影／張修政
楊英風美術館

處以景觀雕塑作品融於生活空間，期望開拓生活美學的領域，啟發現代人智慧泉源的紅色獨立建築物，正是楊英風美術館的所在地。

這棟地下一樓到地上七樓的楊英風美術館，乃是他將中國美學的體會與生活空間兩者的結合。從 1992 年籌設以來，以中國文化的現代化為宗旨，展示他五十多年來的中國造型藝術，雕塑、繪畫、環境美化等作品。

享譽中外的雕塑家楊英風，在他不同的藝術創作歷程中，正如中國美學似的有著變化多端的風格。在這座

他親手設計呈現中國美學展示地的空間結構中，不時見到他「庭園設計、景觀變化」的手法要領。從十八、九歲便研究中國美學至今，使他益發感到中國建築的空間變化相當大。楊英風表示，中國藝術是「外師造化，中得心源」，是一種在抽象和寫實之間調和了精神與物質。所以表現在建築、室內設計上，佈局就顯得迂廻錯落，增加了虛實的感覺，而有象外天地的禪悅境界。

也因此，雖然此建築物有著先天阻礙的侷促狹長三角空間，以及受限

▲
將中國美學的體會與生活空間結合的楊英風美術館。（張修政攝）

當代設計 第11期 雜誌

1993/4

劉鳳娟〈楊英風美術館〉《當代設計》第 11 期，頁 144-147，1993.9，台北：當代設計雜誌社股份有限公司

▲
簡單的擺設卻襯出作品
的特色。美術館一樓亦
展示美學圖書。（張修
政攝）

三樓展覽會場。（張修
政攝）
▼

▲
楊英風銅雕作品。（張
修政攝）

二十五坪的地基，但楊英風却以「形虛質實」、「空中妙象具足」的美學觀重新設計，將內部以層層相疊、樓中樓的方式，劃分出各獨立的展示空間與工作室。「三角形在設計上很困難，空間又小，而一切的功能又需要具備，所以處理的辦法就是把奇特的三角形，用樓中樓的方式把它消化掉，並且運用光線明暗的位置與無樑感的建築作法，來增加空間的穿透感。」楊英風指出設計時所碰到的困難與採行的手法。在此案中，存在著許多不是九十度的牆角，却巧妙地藉由微弧的彎度技巧，消除了尖銳感。也透過樓梯不同的轉向，締造了廻然有別的形象與變化。而在建材、燈光、造型上，採取簡單的手法，以襯托出作品的獨特。可說本案以庭園景觀的設計要領為主，注重空間的多樣變化。目前除地下室到三樓是開放的展示空

劉鳳娟〈楊英風美術館〉《當代設計》第11期，頁144-147，1993.9，台北：當代設計雜誌社股份有限公司

透過廻轉梯締造廻然有
別的形象與變化。（張
修政攝）

楊英風美術館二樓。（
張修政攝）

地下室展示場（張修政
攝）

間外，其餘是楊英風個人的工作室與
居家空間。

　　楊英風的空間設計理念，源於魏
晉時期的美學觀，在與西方比較後，
他發現中國的美學是一種「順其自然
、變化無窮。」的智慧，這種智慧是
從大自然的生命體所領會到的。而美
術館的空間設計，也是出於此一觀點
。他認為若能將魏晉的美學觀發揚光
大，對中國的現代化將有相當大的助
益。「我一生對中國文化的研究做得
很徹底，且受益很大，但看到周圍的
人都崇尚西方，學得都是西方的觀念
，怎麼會做出具有中國風味的作品出
來？」楊英風提出他多年研究的體驗
，並希望大家能多去了解中國美學的
可貴。對他而言，唯有此一途徑才能
發揮中國式的現代風格，重新出發，
而這點，也是他對眾人的殷殷期盼。■

劉鳳娟〈楊英風美術館〉《當代設計》第 11 期，頁144-147，1993.9，台北：當代設計雜誌社股份有限公司

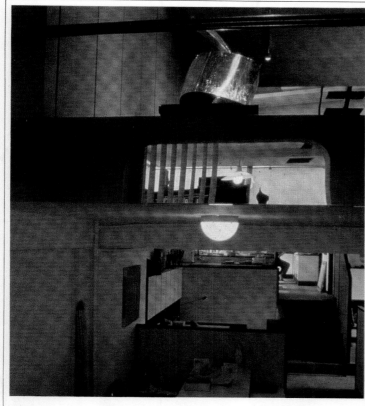

▲
「形虛實質」、「空中妙象具足」的美學觀，是楊英風採行的設計理念。（楊英風美術館攝）

▲
位於重慶南路的楊英風美術館外觀。（楊英風美術館攝）

◀ 六樓工作室一景。（楊英風美術館攝）

楊英風
Ing-Feng Yang

楊英風美術館館長
楊英風景觀雕塑研究事務所負責人

劉鳳娟〈楊英風美術館〉《當代設計》第 11 期，頁 144-147，1993.9，台北：當代設計雜誌社股份有限公司

利用永和博愛街自宅庭院的空地建蓋而成的一棟六樓紅磚大樓中的五層樓。每層占地約六、七十坪，五層共三百到三百五十坪，全部皆展出油畫。一到四樓分別是楊三郎的大件作品、人物，以及國內、國外風景；五樓則展出楊夫人許玉燕女士之作。除五樓是長期固定懸掛，不作更換之外，楊三郎的部分大致皆以半年爲期，更換展品。

李石樵美術館

李石樵美術館於民國81年7月11日正式開館，館址設於被稱「畫廊大廈」的忠孝東路阿波羅大廈內一棟大樓的三樓。因它在建築規格和空間劃分上和大廈裏的眾多畫廊無甚差別；如果不是門上那塊「李石樵美術館」的橫匾，人們很容易把它也錯認爲是一間畫廊。當然，展場裏懸掛的李石樵畫作，馬上可以讓人去除迷惑，知道它就是畫廊群落中的那塊綠洲。和眾家畫廊爲鄰，其實沒什麼不好；因爲畫廊區是愛畫人最愛涉足的賞畫處，它的觀眾人數絕對可以和台北市立美術館相互抗衡；故而參觀李石樵美術館的人數，在台北各私人美術館中，絕對遙遙領先。如此，豈非可以充分達成私人美術館的設館宗旨？——將作品公開展示給大眾。

楊三郎美術館一樓展覽室一隅

但同棟大樓的七樓卻又有寫著它是「李石樵美術館附屬文化中心」的這麼一個地方。仔細查詢，它和李石樵美術館全然無關；或者換個說法，它是與李石樵美術館訂了租約的一家獨立經營的畫廊。但這畫廊裏卻可以看到有座李石樵雕像，又總會摻雜著展出李石樵幾幅畫。以至於每次走進這棟樓，當走過「李石樵美術館」，又走過「李石樵美術館附屬文化中心」時，總不期然地在心頭湧上一種理不清的紛亂。

李石樵美術館目前正在擴充展出空間。依據館中負責人的說法，擴充以後，空間會比早先增大兩倍。屆時可能會挪出部分場地，接受申請，以無償性質借與藝術界同好，俾其向大眾展示個人的創作，聊盡推動美術的一份心意。不過此一說法仍在研議之中，是否可能如願實現，仍是未定之數。

楊英風美術館

在最符合私人美術館一語的美術館中，楊英風美術館應可謂其中佼佼者。它座落於重慶南路和南海路的交會口，原本是楊英風的工作室——靜

（部分節錄）黃春秀〈私人美術館在台北〉《炎黃藝術》第59期，頁50-54，1994.7，高雄：炎黃藝術雜誌編輯委員會

楊英風美術館二樓的佛像雕塑展

觀樓，民國81年9月26日改裝完成，正式以「楊英風美術館」之名，對外開放。由於特殊而奇妙的規劃，這座美術館從外面只能看到閃閃亮亮的玻璃門內狹窄的空間，似乎讓人凜然生畏，不敢隨便推門進入。待等入內，走完地下樓、二樓、三樓的展覽室後，才發覺竟然別有洞天，儼然是個寧靜、幽謐的所在，使人在祥和、莊嚴的氣氛中，自然而然地湧現美的感受。按照館簡介的說明，它最大的奧妙就在於建築內部的「層層相疊，樓中有樓」，使得「不但沒有阻隔的牆來隔間」，還能「富有空間的穿透性」。

不過，硬體方面規劃得再怎麼好，既是一棟美術館，重心當然還是得回到美術品本身，以及如何展現的問題上。這座館既然是楊英風美術館，展出的當然都是楊英風的作品。地下樓是銅雕、二樓是佛像雕刻及版畫，三樓全為不銹鋼作品。擺放的位置疏密錯落，恰到好處，使每一件作品都能讓人充分吟味欣賞。走完一遭以後，不禁衷心折服，覺得楊英風的景觀雕塑大師之名，確非虛得。

觀後感

以上將台北市的三類私人美術館概略分述完畢，不免生出如下幾個感想。

一、楊三郎、李石樵、楊英風這類以藝術家一己之力成立的美術館，一方面或許顯示出台灣經濟起飛也帶動了國內美術風氣的蓬勃發展，才使藝術家有餘力替自己的作品做最妥切的安排。既方便自己不斷自我省視，也讓大眾能共同體會藝術創作之甘美。但是另方面卻不禁擔心，這種自掏腰包、純粹是服務性質的藝術推廣工作，以個人之力，能持續到幾時？特別是社會大眾普遍以冷漠待之，對於這類照顧到心靈的美好服務，不僅還不知感謝，彷彿還無暇一顧。那麼，藝術家雖然因為展出的是自己的心血結晶而不計較虧損，畢竟缺乏可以長久下來的動力與支撐吧！

二、以大企業家的財力或基金會為後盾而設立的鴻禧美術館或北投文物館等，固然有明確的運作方針，又能做到如經營一般企業的組織化、體系化；但是，我們的社會卻依然停留在「民以食為天」的物質第一的觀念裏。大多數人只看「不可缺米糧」，而看不到「不可缺精神食糧」。因此，看到美術館一張門票是一百元或八十元，而就裹足不前的大有人在。如此一來，日復一日，總是「門前冷落車馬稀」的情況，豈不是讓文化事業變成了慈善事業嗎？而一旦文化事業等同於慈善事業時，這個國家還談得上有文化前途嗎？

三、台北市私人美術館的收藏、體制和規模，和當前幾個公立美術館，如故宮、史博館、北市美術館等做比較的話，或許還是小巫見大巫。但是私人美術館往往有更明晰的、更主題性的收藏特色；而且經營運作上既自由又隨機，不會有公家機構那種層層架屋的形式性和刻板規章。可見，私人美術館的陸續出現，不僅是文化多面向的表示，也是文化多元化趨勢裏的一種需要。故而政府除了公立美術館以外，似乎也應該撥出一些心力來對私人美術館做實質性的關注吧！

黃春秀
台大中文系畢
日本筑波大學文藝言語科研修
現任職國立歷史博物館

（部分節錄）黃春秀〈私人美術館在台北〉《炎黃藝術》第59期，頁50-54，1994.7，高雄：炎黃藝術雜誌編輯委員會

楊英風美術館　走上國際路子

第一檔國際展　呈現媒材實驗的企圖

記者 賴素鈴／報導

●「不是油畫顏料可以達到的穿透效果，從中看見另一個世界。」一個三度空間藝術創作者，平面繪畫創作的嘗試也源於光折射的三度概念。

創作範疇涵蓋設計、建築、裝置、表演、雕塑及繪畫，義裔美籍藝術家李奇鴻·伊索拉尼（Licio Isolani）首次在台灣展現作品，也展現了媒材實驗的企圖。

這也是楊英風美術館首次舉辦國際展，開幕數年來，楊英風美術館向來以展陳楊英風作品為主，也一度因參觀管理問題而呈半開放狀態；而今，楊英風美術館「欣梅藝廊」發揮畫廊功能，重新展現活力，國際交流也成為相當重要的取向。

任教紐約普拉特藝術學院長達卅年，伊索拉尼對藝術的膜拜不減：「藝術是生命的全部，藝術創作不在呈現自己，而在創造新的概念，介入創作過程的樂趣。」

最早的創作記憶來自刻石，伊索拉尼對繪畫的興趣遠不若三度空間創作，直到超級市場的閃光包裝紙帶來鮮明的意象，「人可以在著色的平面中看到自己的影像，彷彿隱藏著另一度幻覺空間，流幻來去。」

伊索拉尼因而偏好用鋁板及銀箔為底層作畫，稀薄層疊的油畫顏料，泛出的透明感，和折射反光的效果，產生與環境的互動，和楊英風的不銹鋼雕塑隱有異曲同工之妙。

↗ 楊英風（左）迎接伊索拉尼為楊英風美術館的第一位外來展出者。　記者 楊海光／攝影

賴素鈴〈楊英風美術館　走上國際路子　第一檔國際展　呈現媒材實驗的企圖〉《民生報》第14版，1995.8.14，台北：民生報社

楊英風美術館 震顫重生

黃光男讚譽作品觸及內心感動 基金會將與交大合作開闢虛擬博物館 讓大師作品風采重現

並將於二十月中旬舉辦「楊英風六〇一七〇年代回顧展」。國立歷史博物館館長黃光男（下圖左）應邀蒞會致詞，為風美術館呦呦人文生活館開幕典禮，國立歷史博物館館長黃光男（下圖左）應邀蒞會致詞，為一代景觀雕塑大師楊英風逝世三周年，楊子之風奉琛（右圖下）昨日舉行楊英（臺北／朱家彥攝）

（林長順／臺北訊）楊英風美術館昨日在楊英風的大兒子楊奉琛的揭幕下正式開幕，楊奉琛表示，美術館將要舉辦一系列研討會及展覽，並和交通大學合作成立「虛擬博物館」，透過網路了解楊英風創作全貌。

一九九八年十月去世的楊英風，在雕塑上強調與大自然合成一體，推展景觀雕塑；同時楊英風無論是雷射、銅雕或是不鏽鋼雕塑，充分流露出對東方文化的自信，一派大氣。他不但有深厚的美學素養，同時也兼具中國哲學內涵。

國立歷史博物館館長黃光男出席開幕典禮時表示，楊英風的創作具備呈現手的靈巧、敏感度及哲學和人生意義，他形容有如初戀時和異性牽手內心震顫的感覺，他表示楊英風的作品最精彩處是呈現初次和內心接觸的感覺。黃光男表示，國立歷史博物館將於十二月十四日起展出楊英風「六〇到七〇年代回顧展」，他強調，這只是個開端，他希望未來能介紹楊英風到國際，成為二十世紀全世界的雕塑家。

今年是楊英風去世三周年紀念，楊英風藝術教育基金會特別自十月起到明年一月舉辦一系列的紀念活動，包括出版楊英風傳記「景觀自在」，介紹這位雕塑家不只具有美學修養，同時兼具中國哲學內涵。昨日並舉辦楊英風美術館重新開幕，新美術館結合人文和生活的氣氛，三樓以上是美術館，地下一樓到二樓則有藝文空間、咖啡館。

另外，從今日起楊英風藝術研究中心在國立交通大學舉辦「人文藝術科技—楊英風國際學術研討會」及「楊英風—太初回顧展」等，讓大家進一步認識這位東方雕塑大家。

「誕生」(部份) 1992 不銹鋼 高11M(共12件組合) 日本筑波研究學園都市 霞浦國際高爾夫球場
宇宙浩瀚 星辰羅列 生命之本 希望之源 萬物涵容 族群居集 象意沃野 綿延千里 自然孕育 生生不息

楊英風美術館 開幕展

景觀雕塑探討

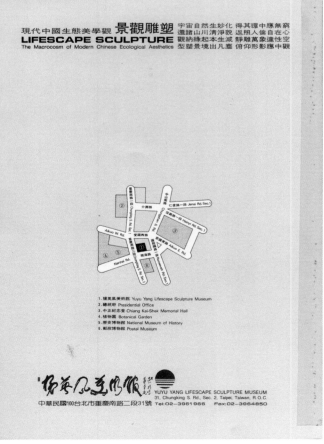

現代中國生態美學觀 景觀雕塑
LIFESCAPE SCULPTURE
The Macrocosm of Modern Chinese Ecological Aesthetics

宇宙自然生妙化 得其環中應無窮
還諸山川清淨貌 返照人倫自在心
觀納緣起本生滅 靜雕萬象達性空
型塑景境出凡塵 俯仰形影應中觀

1. 楊英風美術館 Yuyu Yang Lifescape Sculpture Museum
2. 總統府 Presidential Office
3. 中正紀念堂 Chiang Kai-Shek Memorial Hall
4. 植物園 Botanical Garden
5. 歷史博物館 National Museum of History
6. 郵政博物館 Postal Museum

YUYU YANG LIFESCAPE SCULPTURE MUSEUM
31, Chungking S. Rd., Sec. 2, Taipei, Taiwan, R.O.C.
中華民國100台北市重慶南路二段31號 Tel:02-3961966　Fax:02-3964850

敬　邀
You are invited

1992.9.26　楊英風美術館開幕邀請函

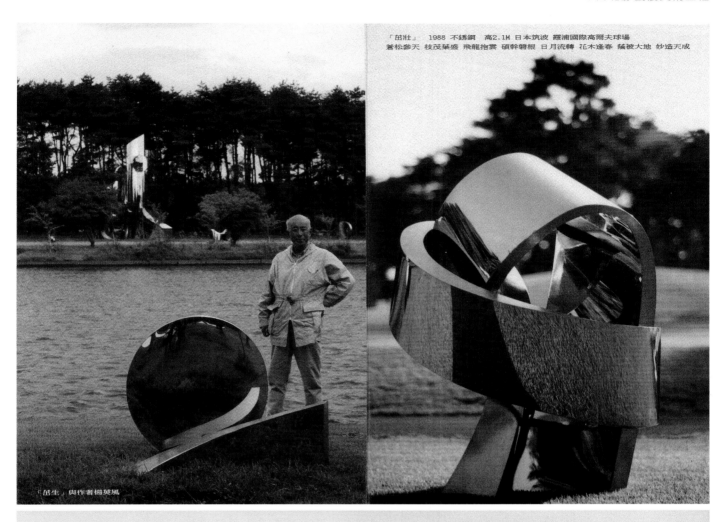

「茁壯」 1988 不銹鋼 高2.1M 日本筑波 霞浦國際高爾夫球場
蒼松參天 枝茂葉盛 飛龍抱雲 碩幹磐根 日月流轉 花木逢春 蔭被大地 妙造天成

「茁生」與作者楊英風

謹訂於中華民國八十一年九月廿六日(星期六)
上午九時舉行楊英風美術館開幕典禮及酒會
　　　　　恭請
總統府資政　前副總統謝東閔先生
中華文化復興運動總會秘書長　黃石城先生
共同主持開幕剪綵典禮　　敬請
　光　臨

　　　　　　　楊英風　敬邀

典禮地點：台北市重慶南路二段31號
茶會招待：9月27日～30日
開放時間：上午10：00～下午6：30(週一休館)
電話：02-3961966　　傳真：02-3964850
(空間有限　懇辭花籃)

In celebration of the founding of
the Yuyu Yang Lifescape Sculpture Museum
Prof. Yuyu Yang
requests the honor of your presence
at its opening ceremony
to be jointly presided over by
H. E. Hsieh Tung-min
former Vice President of the Republic
and
Mr. Goorgo S. C. Huang
Minister of State Executive Yuan Secretary
General National Cultural Association
Saturday, September 26, 1992
at 9 o'clock in the morning
and afterwards at a cocktail reception
both at 31, Chungking South Road, Section 2, Taipei

R. S. V. P.: Tel: 396-1966, Fax: 396-4850

After Opening Day:
Museum hours will be 10:00 — 18:30 (Closed on Mondays)
with a tea reception held until September 30

1992.9.26　楊英風美術館開幕邀請函

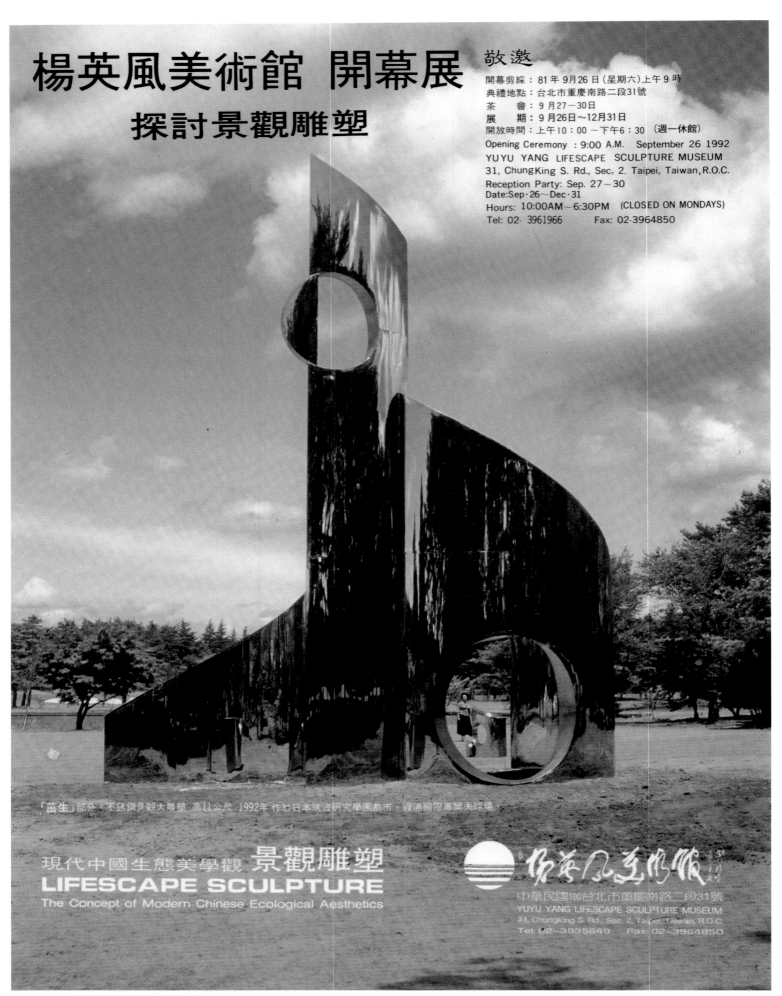

「苗生」部分・不銹鋼景觀大雕塑 高11公尺 1992年 作於日本筑波研究學園都市，霞浦國際高爾夫球場

現代中國生態美學觀 景觀雕塑
LIFESCAPE SCULPTURE
The Concept of Modern Chinese Ecological Aesthetics

楊英風美術館
中華民國100台北市重慶南路二段31號
YUYU YANG LIFESCAPE SCULPTURE MUSEUM
31, Chungking S. Rd., Sec. 2, Taipei, Taiwan, R.O.C.
Tel: 02-3935649 Fax: 02-3964850

1992.9.26　楊英風美術館開幕展海報

慶祝
楊英風美術館開幕展

敬邀
開幕剪綵：81年9月26日(星期六)上午9時
典禮地點：台北市重慶南路二段31號
茶　會：9月27～30日
展　期：9月26日～12月31日
開放時間：上午10:00～下午6:30(週一休館)
首　展：「探討景觀雕塑」
展　期：1992.9.26～12.31

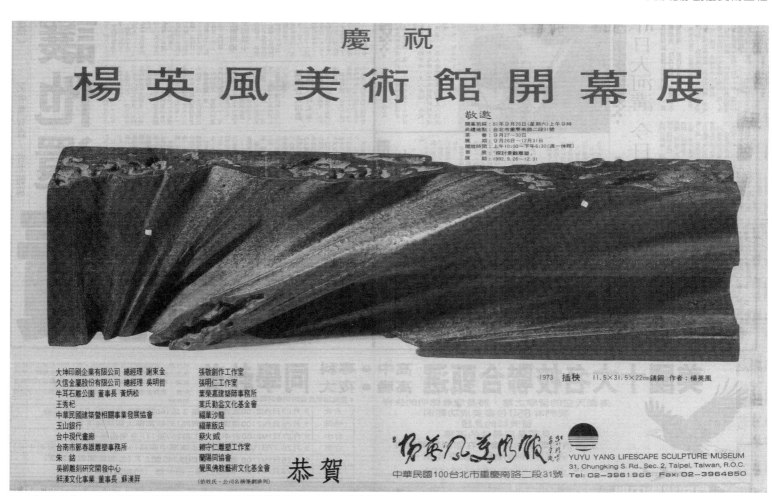

1973 插秧　11.5×31.5×22cm 鑄銅　作者：楊英風

大坤印刷企業有限公司 總經理 謝束金
久信金屬股份有限公司 總經理 吳明哲
牛耳石雕公園 董事長 黃炳松
王秀杞
中華民國建築暨相關事業發展協會
玉山銀行
台中現代畫廊
台南市鄧春雄雕塑事務所
朱　銘
吳卿雕刻研究開發中心
祥漢文化事業 董事長 蘇漢屏

張敬創作工作室
張明仁工作室
葉榮嘉建築師事務所
葉氏勤益文化基金會
福華沙龍
福華飯店
蔡火城
賴守仁雕塑工作室
蘭陽同鄉會
覺風佛教藝術文化基金會

(依姓氏、公司名稱筆劃排列)

恭　賀

楊英風美術館
YUYU YANG LIFESCAPE SCULPTURE MUSEUM
31, Chungking S. Rd., Sec. 2, Taipei, Taiwan, R.O.C.
中華民國100台北市重慶南路二段31號 Tel: 02-3961966　Fax: 02-3964850

楊英風美術館開幕展

敬邀
開幕剪綵：81年9月26日(星期六)上午9時
典禮地點：台北市重慶南路二段31號
茶　會：9月27～30日
首　展：「探討景觀雕塑」
展　期：81年9月26日～12月31日
開放時間：上午10:00～下午6:30(週一休館)

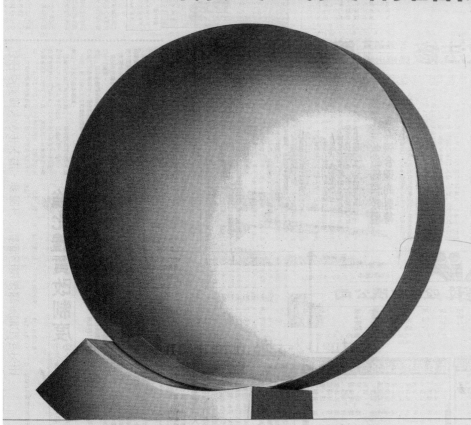

久信金屬股份有限公司　總經理　吳明哲
玉山銀行　總經理　黃永仁
牛耳石雕公園　董事長　黃炳松
中華民國建築暨相關事業發展協會
六順營造有限公司　副總經理　陳健誠
宜人企業有限公司　童清江
周世雄建築師事務所
葉榮嘉建築師事務所
葉氏勤益文化基金會
福華沙龍
福華飯店
暉華石材有限公司　陳進賜
蔡正一建築師事務所
蘭陽同鄉會
覺風佛教藝術文化基金會

(按姓氏、公司筆劃順序排列)

同　賀

月明 1979　不銹鋼　作者：楊英風

楊英風美術館
YUYU YANG LIFESCAPE SCULPTURE MUSEUM
31, Chungking S. Rd., Sec. 2, Taipei, Taiwan, R.O.C.
中華民國100台北市重慶南路二段31號 Tel: 02-3961966　Fax: 02-3964850

1992 楊英風美術館開幕展的報紙宣傳廣告

1992.9.26 楊英風美術館開幕

1992.10.4 楊英風美術館舉辦第一次演講「景觀雕塑研討」

1992.10.4　楊英風美術館舉辦第一次演講「景觀雕塑研討」

（資料整理／黃瑋鈴）

◆台南市立文化中心〔繼往開來〕、〔分合隨緣〕景觀雕塑設置案*

The stainless steel lifescape sculptures *Shadow Mirror* and *Continuity* for the Tainan Municipal Cultural Center(1984)

時間、地點：1984、台南市立文化中心

◆背景概述

台南市立文化中心於 1980 年 6 月間開始興建，1984 年 10 月 6 日正式啓用。後在文建會的推動與協助之下，各縣市文化中心逐步改制為文化局。台南市亦於 2000 年成立文化局，而台南市立文化中心則改制為台南市立藝術中心。（資料來源：文建會網站 http://www.cca.gov.tw/intro/leader/jj01-3-3.htm；台南市政府文化局網站 http://culture.tncg.gov.tw/）。楊英風於 1984 年接受當時的台南市長蘇南成委託，預定替當時新建的台南市立文化中心作整理、規畫，設置於文化中心前水池中的〔繼往開來〕景觀雕塑與放置文化中心前庭大道左側，上面刻有市立文化中心的巨石即是楊英風規畫的作品。另設置於文化中心正門前廣場上之〔分合隨緣〕景觀雕塑作品完成於 1983 年，原展於台北市立美術館前庭，後由台南市立文化中心收藏。 *(編按)*

◆規畫構想

一、〔繼往開來〕

台南市是個著名的文化古城，史蹟承存，人文薈萃，近年的文化建設，更展現了文化景觀的時代精神，而台南市文化中心的建立，正是肩負著承續古文化，開創新文化的時代使命。

〔繼往開來〕景觀雕塑，位於台南市文化中心之前的兩側水池中，造型如同一方竹簡，一冊古籍，底座以鋼筋水泥斬石子製作，有如舊文化；上方則以鏡面與磨絲面不銹鋼表現之，有如新文化。文化承傳，新舊交替，一代接一代。

三方竹簡、三冊古籍，代表著豐富且綿延不絕的優秀文化；三方竹簡、三冊古籍，不論站在任何一個角度，均能看到三個完全不同的面，則象徵著中華文化廣大的包容性和富實的蘊含，在規律中顯現著隨機應變的活潑與變化。

隨著時間潮流的衝擊，舊時代的古老文化，逐漸演進，蛻變，孕育出新的生命，呈現出正直，平實，穩固，堅定的內涵。〔繼往開來〕景觀雕塑，正是代表著台南的一切建設，一切開展，不但剛強有力，穩健踏實，更散發著光亮，以承先啓後，繼往開來。

(以上節錄自楊英風〈〔繼往開來〕景觀大雕塑之含意〉1984.8。)

二、〔分合隨緣〕

〔分合隨緣〕不銹鋼景觀大雕塑，兩件一組的造型，凹凸鏡面的變化虛虛盈盈，上方有圓碟，在鏡面的反映中，象徵細胞分裂再生，萬物繁衍不息；亦如同太空訪客，在宇宙中匯合分離，傳達訊息。

隨著角度、位置的差異，映照出四周不同的景象，有若心境反射──人世間萬事聚散分合、虛實盈虧，皆隨緣而變。

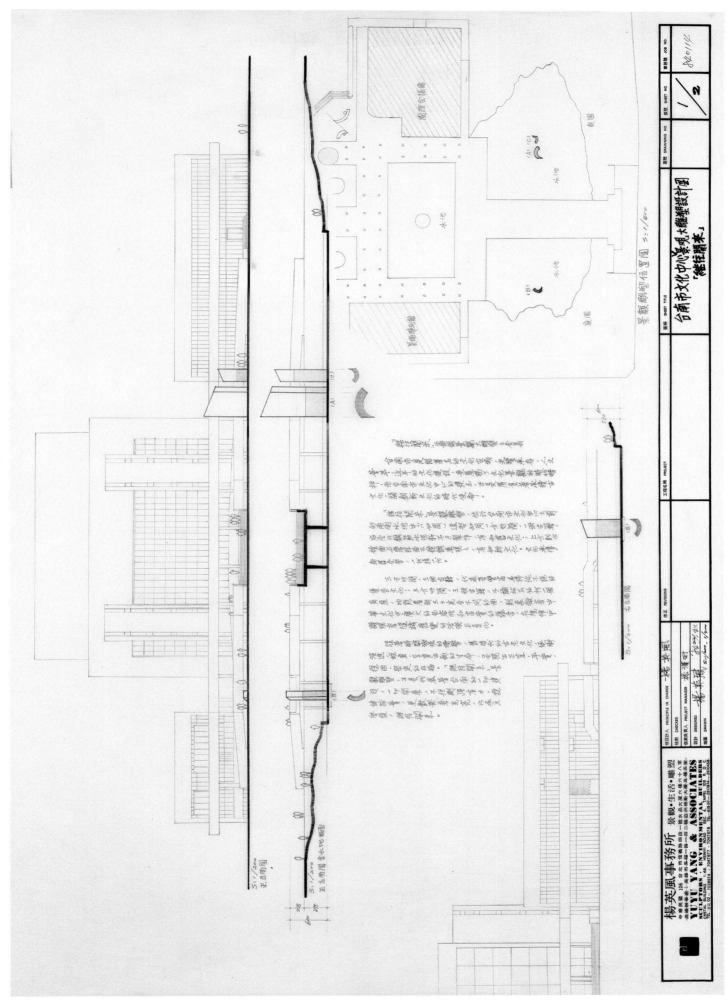

〔繼往開來〕景觀雕塑設計圖

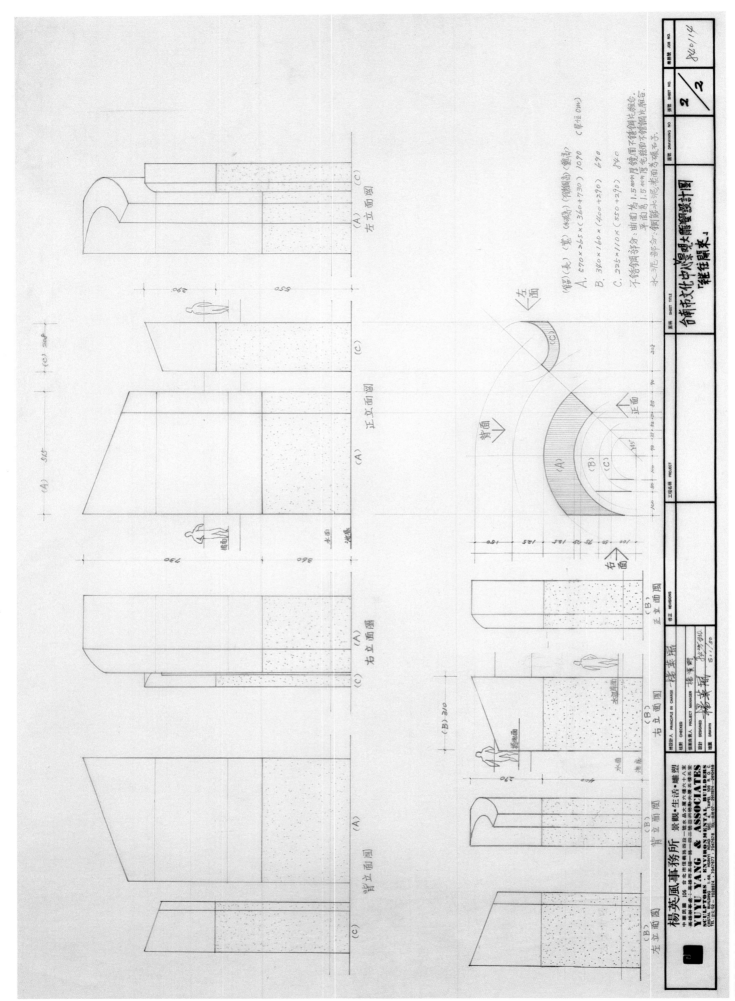

〔繼往開來〕景觀雕塑設計圖

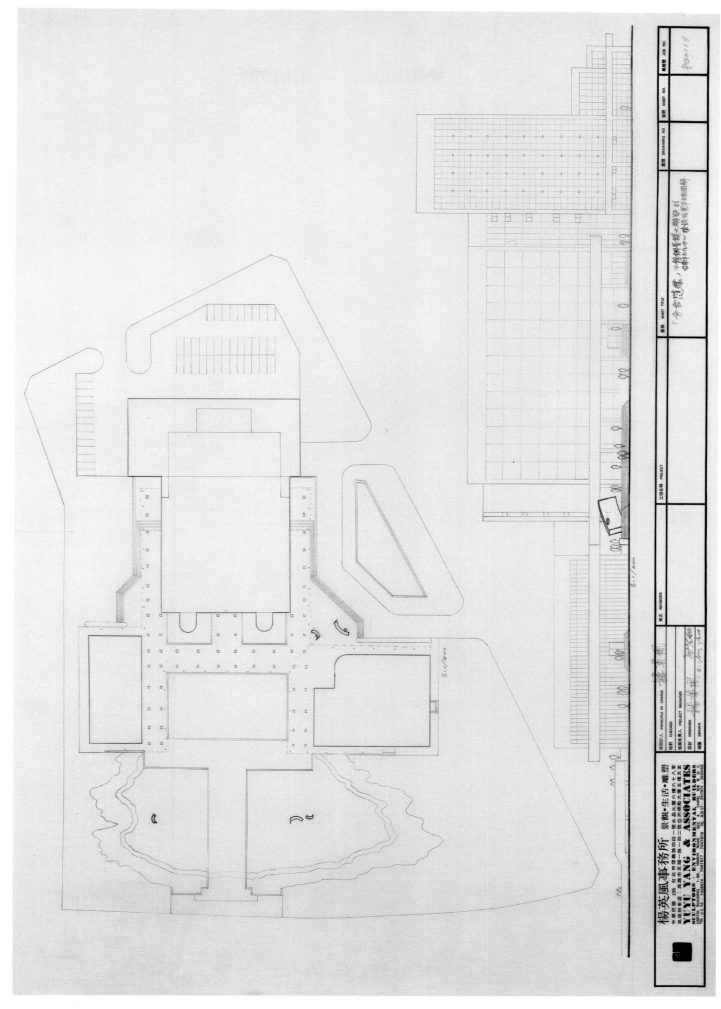

楊英風事務所 景觀•生活•雕塑
YUYU YANG & ASSOCIATES

〔分合隨緣〕景觀雕塑陳設位置平、立面圖

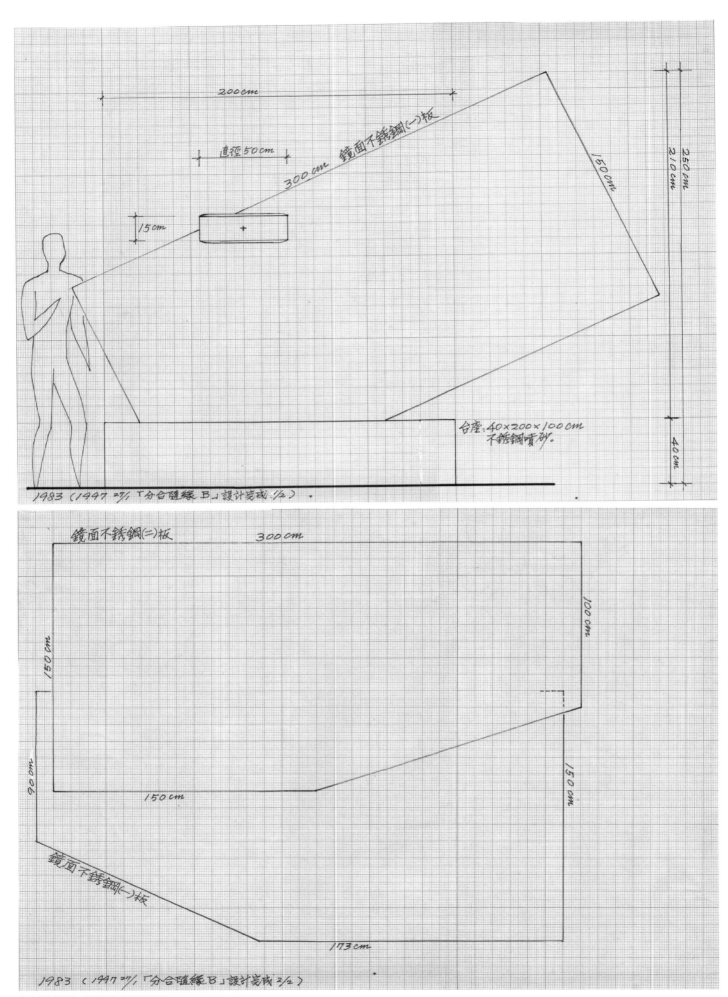

200cm

直徑50cm

300cm 鏡面不銹鋼(一)板

150cm

250cm

210cm

15cm

1983（1997 ²⁷/₁「分合隨緣 B」設計完成 ½）．

台座．40×200×100cm
不銹鋼噴砂。

40cm

鏡面不銹鋼(二)板 300cm

150cm

100cm

90cm

150cm

150cm

鏡面不銹鋼(一)板

173cm

1983（1997 ²⁷/₁「分合隨緣 B」設計完成 ²/₂）

〔分合隨緣〕景觀雕塑設計圖

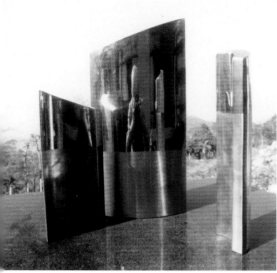

〔繼往開來〕模型照片

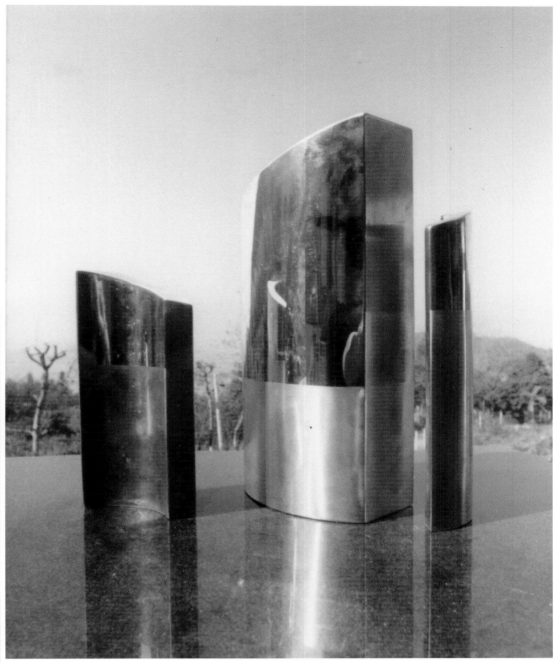

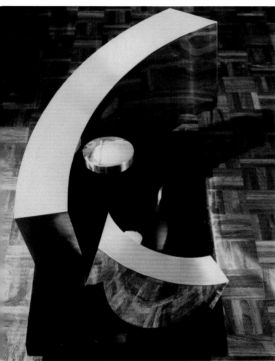

〔分合隨緣〕模型照片

〔繼往開來〕模型照片

◆相關報導

- 王玲〈戶外景觀・名家創作　環境佈置・別具風格　文化中心堪稱一流藝術殿堂〉《中華日報》1984.9.13，台南：中華日報社。

- 〈楊英風不銹鋼雕塑　分合隨緣自北南移〉《聯合報》第九版，1984.9.19，台北：聯合報社。

- 〈南市文化中心今啓用　耗資四億餘元・演藝廳具特色〉《民生報》1984.10.6，台北：民生報社。

- 王玲〈文化中心今落成啓用　交響樂團演出揭開藝文活動序幕　期盼市民充分利用提升生活品質〉《中華日報》1984.10.6，台南：中華日報社。

- 〈文化中心昨天下午揭幕啓用　中外嘉賓三千餘人應邀觀禮　推出多項活動・現場充滿文化氣息〉《台灣新聞報》1984.10.7，高雄：台灣新聞報社。

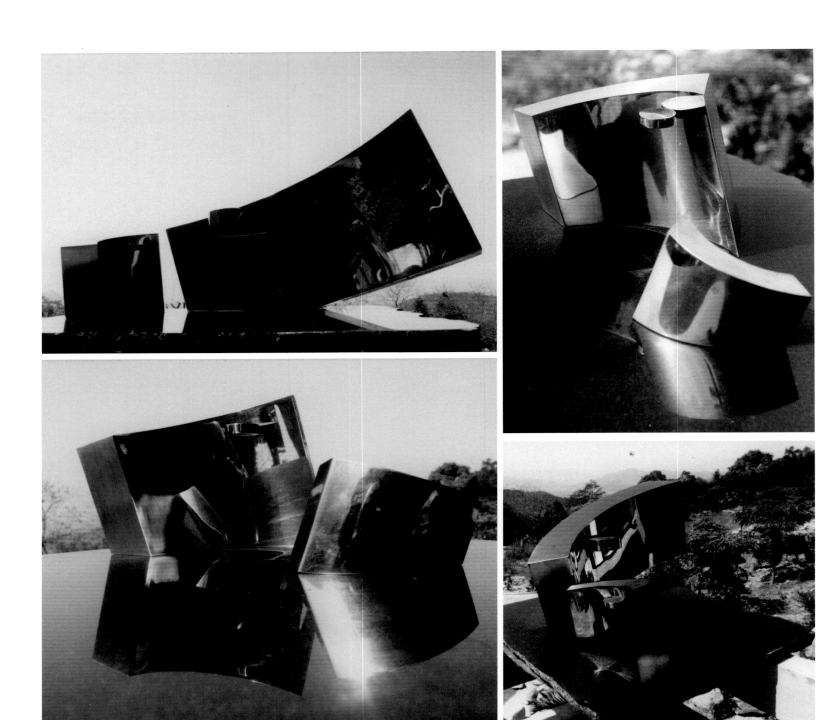

〔分合隨緣〕模型照片

施工照片

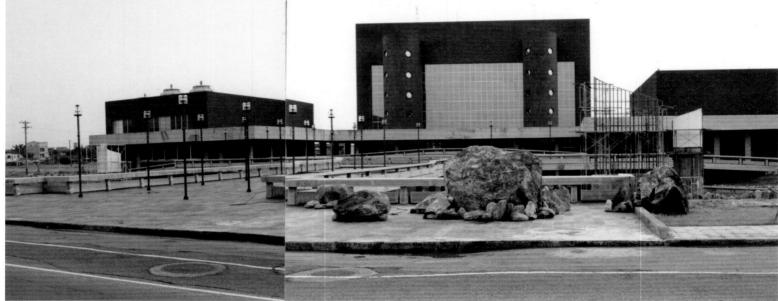

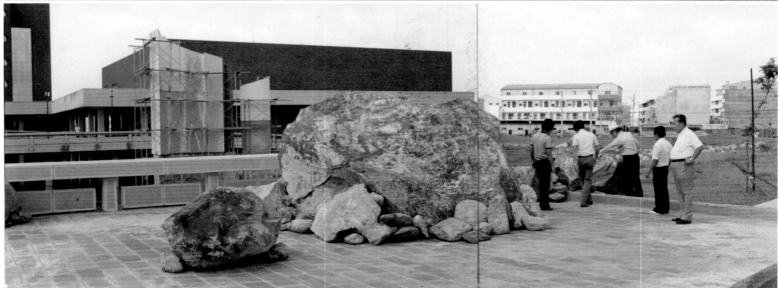

施工照片

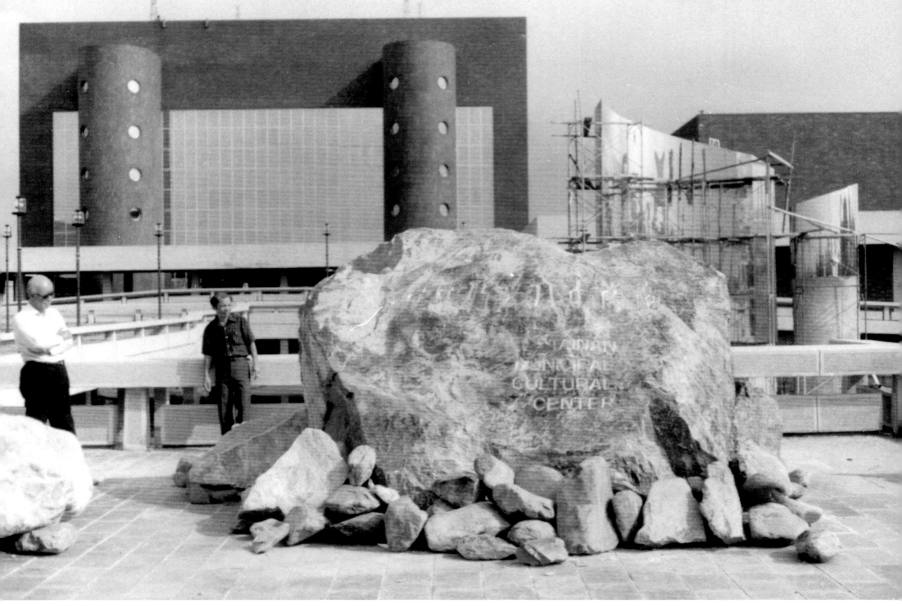

施工照片

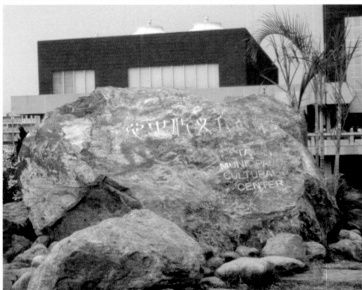

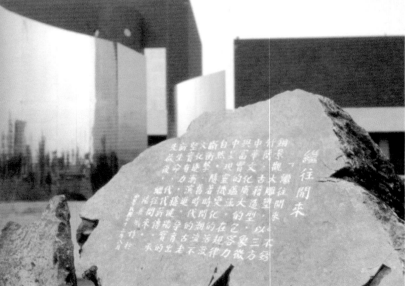

〔繼往開來〕與巨石完成影像

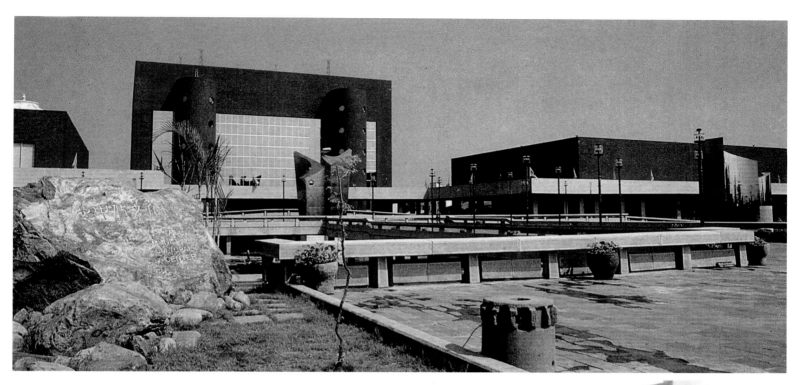

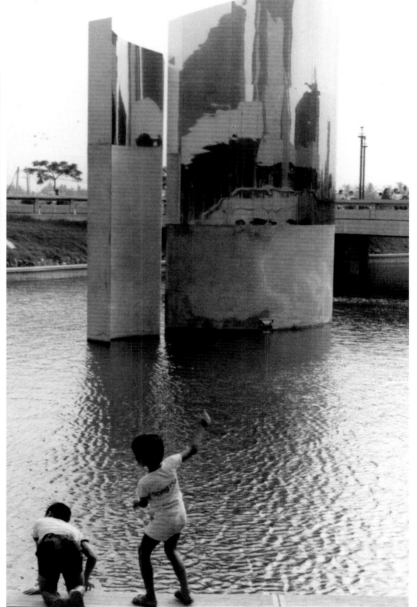

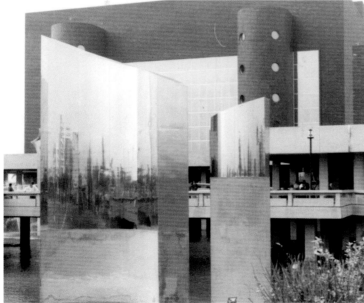

〔繼往開來〕完成影像

〔繼往開來〕完成影像（上二圖，2003，龐元鴻攝）（右頁圖，2008，賴鈴如攝）

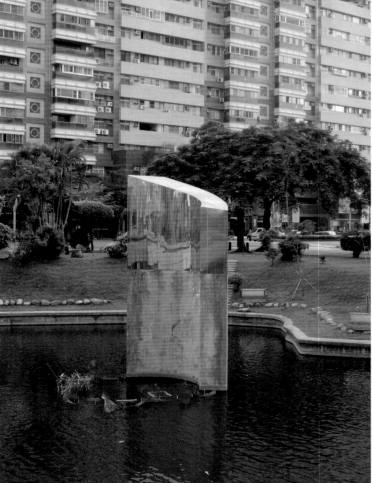

TEMPORAL PROJECTIONS

Consisting of three curved rectangles, this stainless steel sculpture suggests ancient Chinese tablature —markers which bear the traces of history.

Responsive to influences of time and place, the dynamic reordering of cultural patterns transforms the significance of tradition and propels a culture towards a regeneration of its origins.

By metaphor, this sculpture charts that slow and continuous developement.

YUYU YANG
AUGUST, 1984

繼往開來

「繼往開來」不銹鋼景觀大雕塑，以三方竹簡、古籍造型，象徵中華文化廣大的包容力與富實的內涵，在規律中呈現靈機變化的活潑自然。隨著時間潮流不斷衝擊，舊時代的古老文化逢漸演進，孕育出堅實有力、穩健踏實的新生命，代代薪傳，承先啓後，繼往開來。

中華民國七十三年八月立

楊英風作

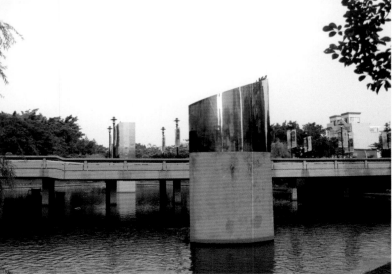

〔繼往開來〕完成影像（2008，賴鈴如攝）

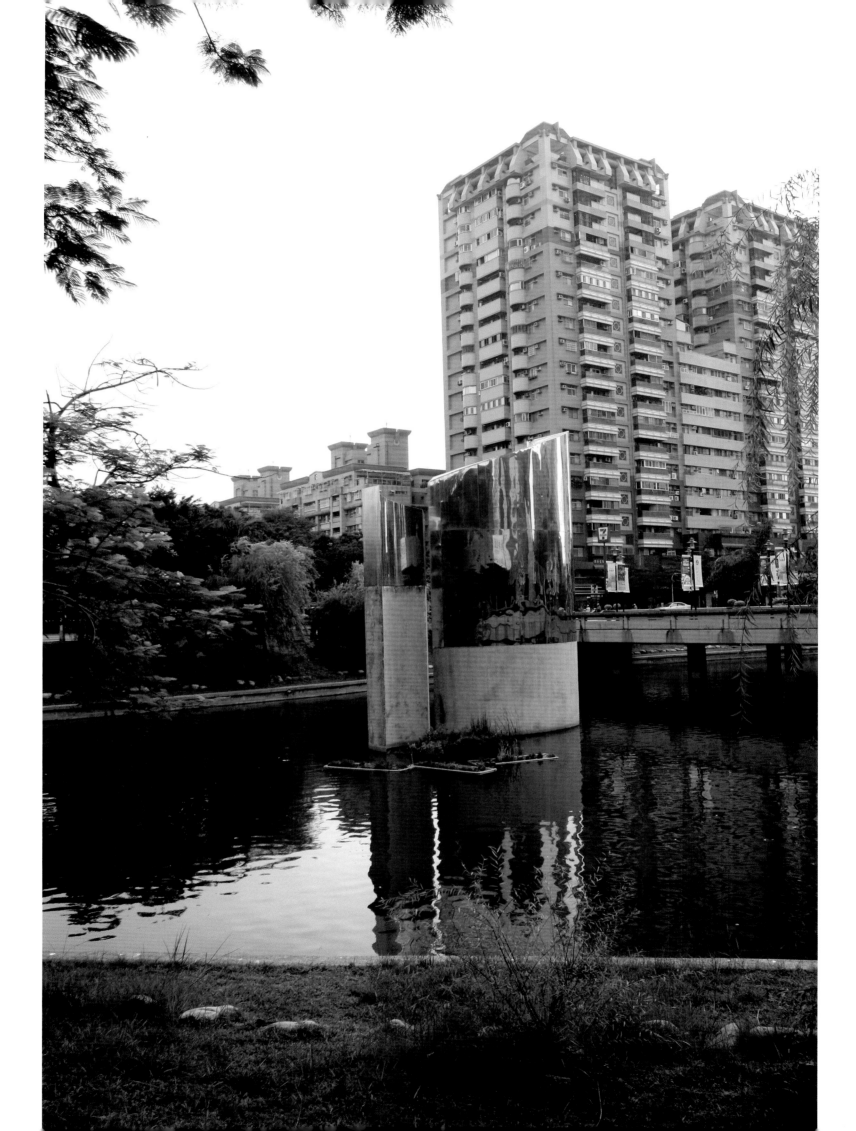

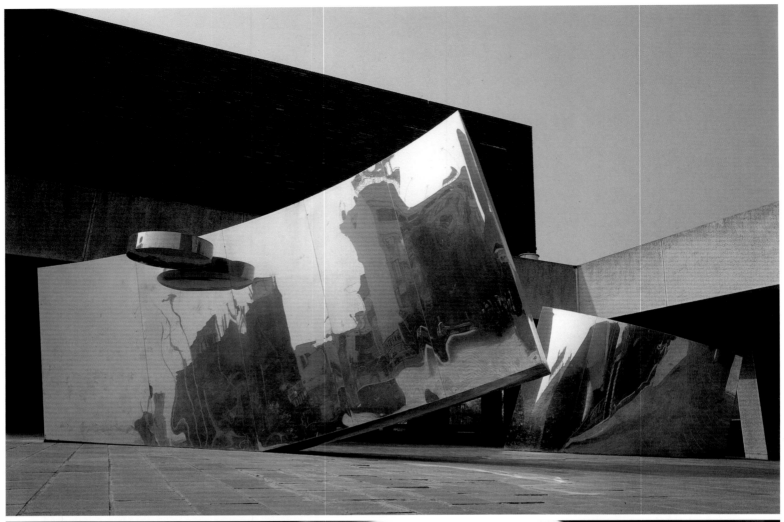

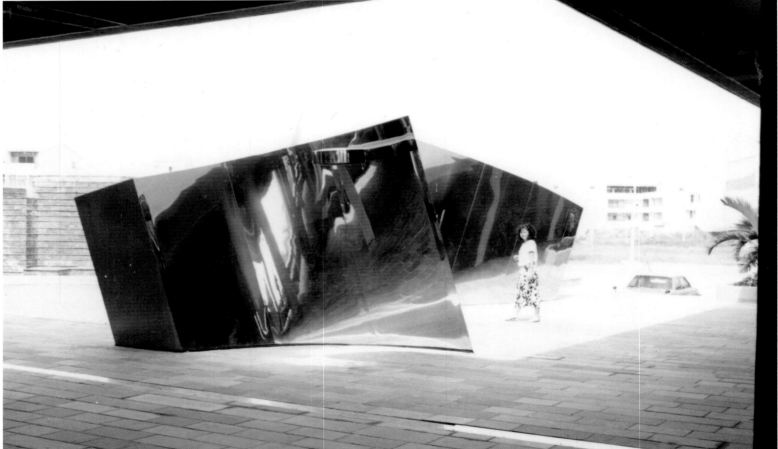

〔分合隨緣〕完成影像

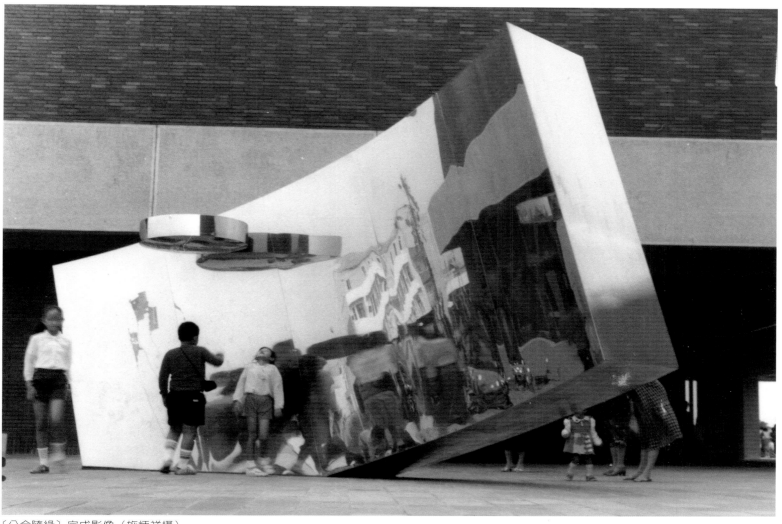

〔分合隨緣〕完成影像（施炳祥攝）

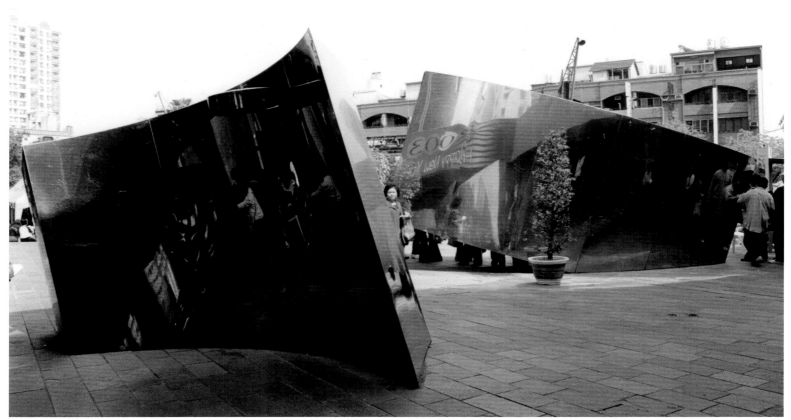

〔分合隨緣〕完成影像（2003，龐元鴻攝）

〔分合隨緣〕完成影像（2008，賴鈴如攝）

〔分合隨緣〕完成影像（2008，賴鈴如攝）

台南市政府　函

最速件

受文者：楊英風

73.4.7.南市工土字第四五六七八號

副本收受者：市長室、工務局長室、主計室（請派員參加）、土木課

主旨：本市文化中心工程美化事項內之油畫、國畫、雕塑藝術品委託台端製作，茲訂於本（73）年4月11日下午三點與台端議價，屆時請親自攜帶印章前來本府貴賓室參加議價，並簽訂合約。

市長　蘇南成

本案依照分層負責規定授權
主管局（科室）長
判發
校對　李碧玉

1984.4.7　台南市政府—楊英風

戶外景觀・名家創作
環境佈置・別具風格
文化中心堪稱一流藝術殿堂

台南市立文化中心戶外景觀已粗具規模，環境佈置別出心裁，利用先民使用的石臼、石車、石磨，達到美化，收藏及實用多重效率。

文化中心戶外景觀包括楊英風三座不銹鋼雕塑品，郭文嵐一件永生的鳳凰雕塑及鄭春雄的先總統蔣公親民塑像等，均在進行安座工程，月底前將可全部完工。

這些戶外雕塑品各具特色，楊英風的不銹鋼作品，造型簡潔，取不銹鋼的反映特性，把週遭的影色反映在作品上，交相輝映，使這兩座固定的雕塑富有動感、活潑了莊嚴的文化中心外觀。

郭文嵐的「永生的鳳凰」，運用簡潔的大塊線條，塑出鳳凰展翅振飛的雄姿，像徵古都台南的重振聲威。

鄭春雄的先總統蔣公銅質塑像，人物高八尺，有普通人一・五倍的高度臉上揚溢著睿智慈祥的神采，與一群青年人在交談的情景。

這件先總統蔣公的銅質彫塑，座落在文化中心右側小丘山，白色的大理石座，襯著綠茵草坡，青蔥的龍柏、迎著陽光，過往行人舉目一望，總被蔣公那慈祥的神采所吸引，不由地駐足瞻仰。

文化中心前庭的路燈均為國外進口的，使用為國外進口的，沿著迴廊佈置了米的石臼，內植易長的「布袋蓮」。據文化中心主任說，使用石臼栽種布袋蓮代替普通花盆，有許多好處。

第一花盆不慮被撞壞，第二種布袋蓮只要有水即可，在環境衛生整理上簡易多了，其次收集石臼等於收藏古物，可兼具收藏、美化、實用等效用，這個構想確實不錯。

文化中心除了收集到各鄉鎮搜集了五十個石臼回來之外，還搜集了石磨及捶糖的石車，這些先民使用的古物，台南市的文化中心將分別布置在庭園及迴廊上，供遊客休息。

台南市的文化中心，與其他縣市文化中心不同之處，即「市立文化中心」幾個字並非高書出自的，而是刻一塊由花蓮運來的巨石上，安置在建築物上，而這塊由花蓮運來的景觀石，也是前庭綠地的景觀，文化中心前庭大道左側，可見，文化中心每一件物品都有多重效用，即實用又具美化功能，負責籌畫的美術顧問陳輝東確實化了一番心血。

文化中心的戶外景觀工程已近完成，內部藝術品的陳設，也正由各界藝術家創作中，預定月底可陸續運抵文化中心展示。屆時，文化中心不論外觀，內在均充實。台南市民將多了一個文化藝術休閒區，星期假日可以前往接受藝術的薰陶。

（本報記者　王玲）

即將啟用的市立文化中心；（上）以大理石刻上文化中心的美景觀，設計別出心裁；（中）鄭春雄先總統蔣公與青年交談的塑像；（下）前庭以石臼充花盆，襯著路口的燈，致景宜人。（本報記者趙傳安攝）

王玲〈戶外景觀・名家創作　環境佈置・別具風格　文化中心堪稱一流藝術殿堂〉《中華日報》1984.9.30，台南：中華日報社

「陳列在台南市文化中心戶外的「分合隨緣」。」

中華民國七十三年九月十九日
星期三　第九版
聯合報
藝綜

楊英風 不銹鋼雕塑

分合隨緣自北南移

【台北訊】楊英風的巨型不銹鋼雕塑「分合隨緣」，從台北市立美術館廣場拆除，現在是台南市立文化中心的重要戶外景觀。

「分合隨緣」在台北市立美術館廣場，擺了八個月；已經打入觀眾的印象。稍早，外傳美術館列出千萬預算準備購買；館方和楊英風都否認這個傳說。

楊英風說，「分合隨緣」完全是為美術館而設計；由台北移到台南，最大的原因是，台南市政府能夠尊重藝術家、愛惜藝術作品。

楊英風不願意透露這件雕塑成交的價碼。他只是說，他的酬勞，連付材料費都不夠。一個藝術家的創作是無價的；但美術館也沒有理由讓藝術工作者「貼錢」，

這是不尊重藝術工作者的作法。

他說：「我對於台南市政府給我的酬勞很滿意。比材分裂，有虛實、凹凸感。人站在前面，因為角度不同而有不同的感受。

「分合隨緣」的設計是和環境成為一體。利用反射鋁面，將軟體有趣的顯現出來，自然現象和時代意義結合，現代感強烈，含義豐富。

楊英風說，這件雕塑的上部邊緣有小圓，可以視為「細胞」。從某一個角度看會料費高太多了。」

南市文化中心今啓用
耗資四億餘元‧演藝廳具特色

【台南訊】規模宏大的台南市文化中心，今天下午三時正式揭幕啓用，將促使府城整文活動邁入新的里程碑。

台南市文化中心位於四期重劃區，中華陸橋下，耗資四億餘元，歷時五年才興建完成。佔地七千六百八十一坪，包括有演藝廳、國際會議廳、文物陳列館、藝廊及音樂圖書館五大部份，是座融合傳統與立體美的巨型建築物。其中又以演藝廳最具特色，今後將提供做為國劇欣賞、民間藝術、演講集會、音樂演奏等文化活動使用，其音效與舞台設備臻一流水準，舞台布幕有廿五道，高雅古樸的第一道布幕是委請宮庭刺繡專家設計而成，價值新台幣五百萬元。

演藝廳並購置一架價值一百六十四萬元的德國史坦威交響演奏鋼琴，供知名鋼琴家演奏成所用。

國際會議廳可容納一百五十個席位及二、三十人小型研討會，有語言傳譯設備，供國際會議使用。文物陳列館則由國立歷史博物館的協助，分批展覽國家級文物。

文化中心模規宏大前方雕塑為「永生的鳳凰」。（楊權寶攝）

應邀參加，在大成國中樂團演奏樂曲聲中，獅陣引導貴賓至各廳啓繪，隨後在藝術館露天廣場舉行慶演奏晚會，台南市青少年交響樂團將首先登場，在鄭昭明指揮下，演奏莫札特的作品「命運之力」序曲、「第卅五號交響曲」、「鋼琴協奏曲」，這場演奏會水準，尤其是唐人雄健的氣實，能表現唐人雄健的氣實，最受後世收藏家的喜愛。

祝酒會及一系列活動，台南笛與豎琴協奏曲」、凡持有票券者，請於演出前卅分入場。晚間七時卅分起，台南後在藝術館露天廣場舉行慶難不收門票，但票早已被索一空。

〈南市文化中心今啓用　耗資四億餘元‧演藝廳具特色〉《民生報》1984.10.6，台北：民生報社

文化中心昨天下午揭幕啓用
中外嘉賓三千餘人應邀觀禮
推出多項活動‧現場充滿文化氣息

【台南訊】耗資六億元所立的台南市文化中心，昨日下午五時卅分舉行啓用典禮，由文建會主委陳奇祿主持剪綵揭幕儀式，冠蓋雲集，熱鬧非凡。

啓用典禮在立國中禮堂舉行，揭起大開國旗，有重位民族舞蹈團青年表演，餘興節目還包括不少余暇佳者，給與舞蹈青年成余興。

文化中心佔地七千六百八十一坪，包括演藝廳、國際會議廳、文物陳列館、藝廊和音樂圖書室五大部份，是座融合傳統與立體美的巨型建築物，館外景色宜人。

文化中心首檔節目，有台南市青少年交響樂團演奏、歌劇「蝴蝶夫人」等；在靜態的藝文展覽方面，有當代名家國畫展、西畫聯展；室外廣場有楊英風的雕塑、鄭正雄的木雕，使文化中心充滿了濃厚的藝文氣息。

文化中心演藝廳、國際會議廳、文物陳列館、藝廊、音樂圖書室等，並至各廳館啓鑰，開放供民眾觀賞。

〈文化中心昨天下午揭幕啓用　中外嘉賓三千餘人應邀觀禮　推出多項活動‧現場充滿文化氣息〉《台灣新聞報》1984.10.7，高雄：台灣新聞報社

文化中心今落成啟用

交響樂團演出揭開藝文活動序幕
期盼市民充分利用提昇生活品質

【南市訊】台南市立文化中心六日落成啟用，由台南市青少年交響樂團擔綱演出，揭開連串藝文活動節目。

台南市青少年交響樂團成立於今年三月，至今雖僅半年，因團員都是已具深厚音樂根基者，又經名指揮家鄭昭明及助理指揮孫德珍的悉心訓練，已有顯著的成績，這次配合慶祝文化中心落成啟用儀式，精選臺阿第、莫札特作品「命運之力」序曲，「第卅五號交響曲」，「鋼琴協奏曲」，「長笛與豎琴協奏曲」，凡持有票券者，請於演出前卅分入場，入場券目前已被索取一空。

【本報記者王玲特稿】台南市立文化中心除擁有古意盎然的文化大樓與現代化設備外，其四週景觀規劃及室內的藝術佈置，亦十分引人的。

文化中心的側門也一樣有引人的景觀，一座其燈光變幻的噴水池，襯著楊英風的「分合隨緣」作品。因此，不論從正門、從側門，文化中心的景緻都十分引人的。

文化大樓正門前方水池中央，聳立一具郭文嵐作，全國最高的不銹鋼造型「永生鳳凰」。粗面的處理，配著兩側楊英風所作，光可鑑人的不銹鋼造型「繼往開來」，互相呼應，調和了單調的前庭。

左邊小丘上，有鄭春雄的先總統蔣公與一群青年朋友談話的塑像，栩栩如生的人物，襯著人工山水，雅緻精巧的水池，及一眼望去綠草如茵的景觀，景色確實宜人，屬一流的。

文物陳列館與藝廊，則邀名家以台南名勝為題，作巨幅油畫及國畫，分置四壁，讓參觀者進入館內，即可從這些作品中對古都的文化有一認識。

國立歷史博物館為充實文化中心之內涵，決長期提供國家級古文物在陳列館展出，以弘揚傳統精神，並賦予時代意義。

市府為提昇市民的生活品質，關建了這所具規模又具內容的文化中心，希望市民能多運用、多接觸，才不負政府的一番苦心。

木刻，以古樸而鄉土的手法，表現古都先民的奮鬥與純樸的風貌，以國父手書的禮運大同及何明績的銅彫「展望」來烘托莊嚴的氣氛。

內部的陳設，演藝廳的布置以表現歌舞藝術為主體，有郭文嵐的浮雕「歌與舞」及陳輝東的兩幅大油畫「樂」「舞」。

走廊上並有安平名木刻家陳正雄的巨型木刻，以古樸而鄉土的手法，表現古都先民的……

國際會議廳為較嚴肅的場所，以……

文化中心外觀及氣勢雄偉的巨型不銹鋼造型。
（本報記者王玲攝）

王玲〈文化中心今落成啟用　交響樂團演出揭開藝文活動序幕　期盼市民充分利用提昇生活品質〉《中華日報》1984.10.6，台南：中華日報社

• 楊英風〈鳳凰景觀雕塑公園基本構想〉1984.2.20 向蘇南成市長提出

緣起：

　　台南市素以「鳳凰城」之名著稱於世。鳳凰，乃祥瑞之鳥，象徵著和平、吉祥、光明與希望。鳳凰展翅高飛，萬千鳥群隨之；鳳凰棲息展現，天下富足安樂。

　　鳳凰的造型、鳳凰的境界，不論表現在藝術上，在生活中，都是令人心神嚮往、衷心追求的。「鳳凰景觀雕塑公園」之構想由此生成。

初步構想：

　　「鳳凰景觀雕塑公園」除了基本庭園綠化之外，有關景觀雕塑方面，可由兩方面同時規畫進行：

（一）史蹟性：

　　邀請歷史學家、考古學家、文學家等學者專家，收集、提供古今中外所有鳳凰資料，並加以整理分析、分類彙編，研究出造型藝術的基本觀念與基本審美，同時，還可研析出每個時代、每個地區中民俗生活與藝術的相關性，以及民眾精神的依託。

　　在公園中設置一座鳳凰館，將所有歷史性資料和文學報導，置於鳳凰館中，供世人與後代研究，並且將深具代表性的作品作適當放大，安放在庭園中適當的位置，使民眾從遊樂中學習，在玩賞中領悟。

（二）創作性：

　　歡迎現代藝術家、民間工藝家作新的鳳凰造型創作，室內室外、大小不等、質材不拘，但以能保存久遠為原則，經審查、評選後，製作安置於園中適當的位置。不僅能夠鼓勵研究創作，對於中國傳統的鳳凰精神更能延伸開展，具有啟發、教導、承傳、發揚的深刻意義。

　　鳳凰城之「鳳凰景觀雕塑公園」，將使台南市更有特色，更加輝煌。歷史、教育、觀光等多重功能，必將吸引更多的人士前往觀賞、研究。翱翔飛舞的鳳凰必定帶給鳳凰城無限的祥和與光明。

1983年，〔分合隨緣〕原設置於台北市立美術館前庭的工作照片

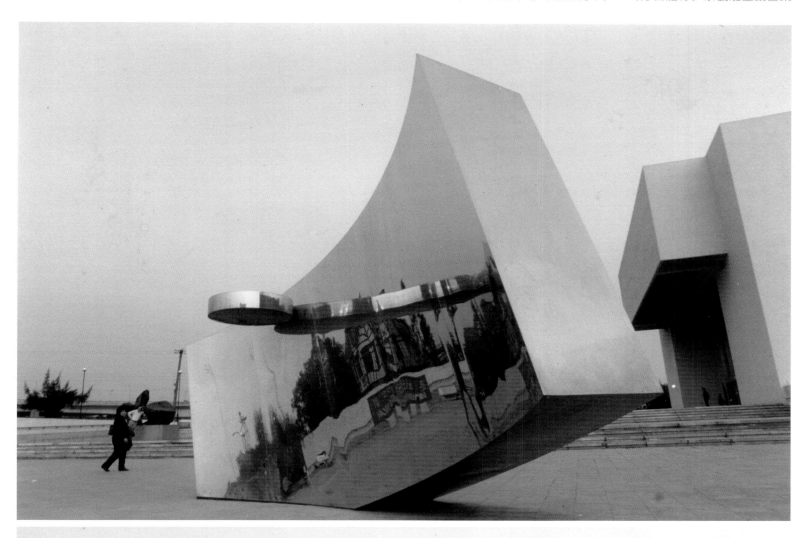

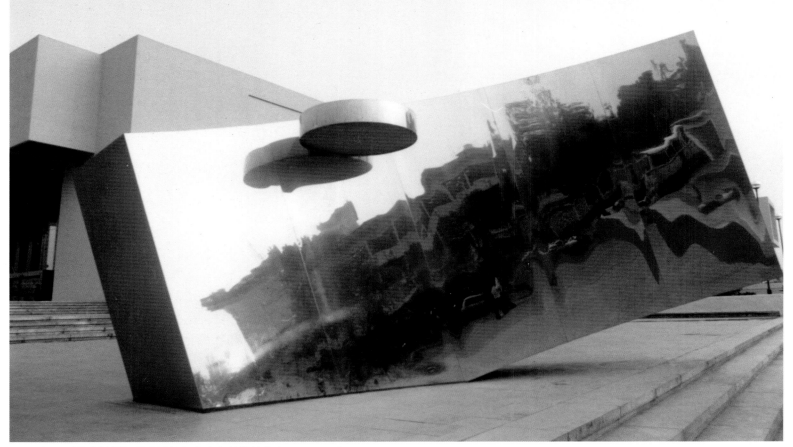

1983年，〔分合隨緣〕原設置於台北市立美術館前庭

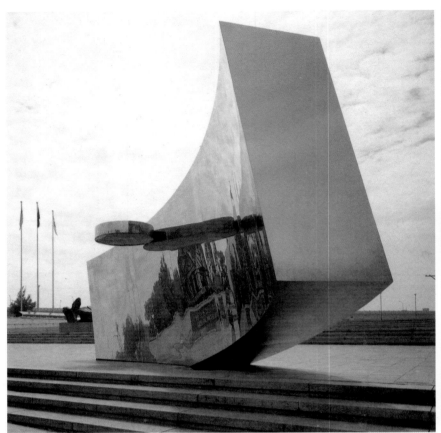

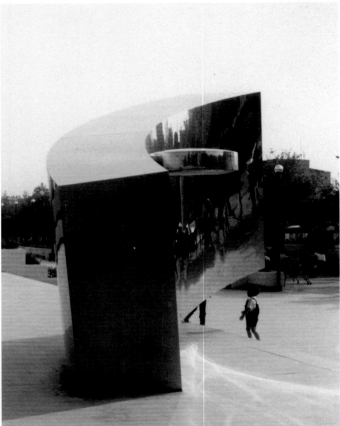

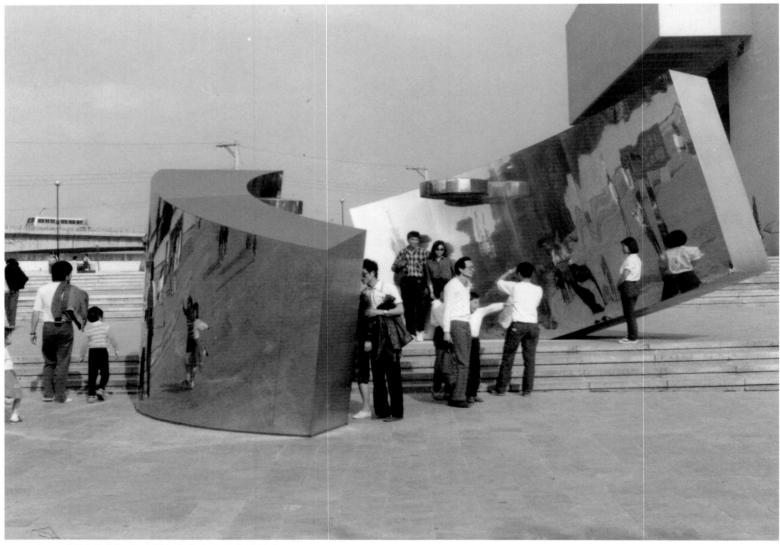

1983 年，〔分合隨緣〕原設置於台北市立美術館前庭

1983 年，楊英風陪同當時的台北市立美術館館長蘇瑞屏、副總統謝東閔參觀台北市立美術館開館展（左上二圖、左圖）

楊英風與日本友人丹羽俊夫於台北市立美術館合影（右上二圖）

（資料整理／關秀惠）

◆葉氏墓園規畫設計

The cemetery design for Mr. Yeh in Taipei County(1984)

時間、地點：1984、台北

◆背景概述

本案為建築師葉榮嘉委託楊英風設計，於 1984 年完成。 （編按）

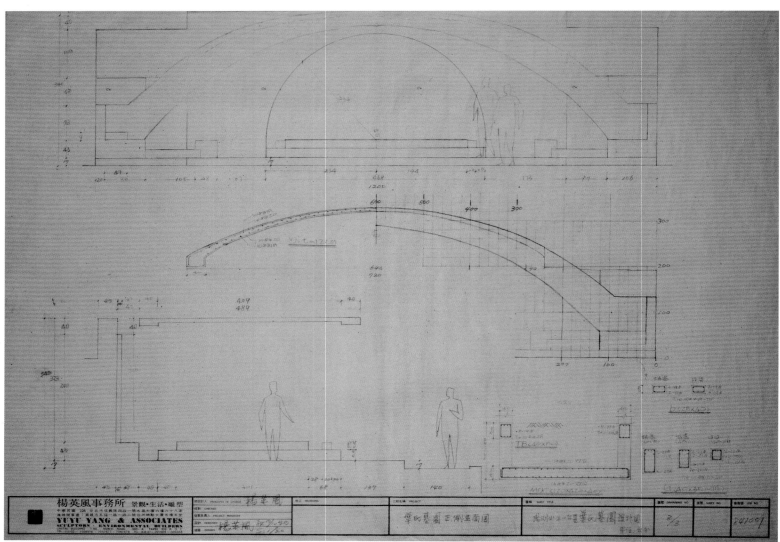

規畫設計圖

完成影像（2008，龐元鴻攝）

完成影像（2008，龐元鴻攝）

完成影像（2008，龐元鴻攝）

（資料整理／黃瑋鈴）

◆新加坡 Amara Hotel 景觀雕塑設置案 ^{（未完成）}

The lifescape sculpture installation for the Amara Hotel in Singapore(1984)

時間、地點：1984、新加坡

◆規畫構想

PROPOSAL

* We propose Site 2 (Enrance) for the main sculpture of stainless steel.

 We propose Site 1 (Stairwell) for a second smaller piece of the same material.

* The main sculpture, entitled "ASSAGES" 茁長 would be made of reflective stainless steel, (3 meters in height) which mirrors the adjoining space, creating counterpoint of solid and empty forms.

* The smaller companion piece, of the same style, "RANCE" 躍昇, it's surrounding surfaces are dissolved in a pattern of light in shadow, which shifts with the perspective of the viewer.

* The actual size of the secondary piece awaits forth confirmation and on-site modifications. *(以上節錄自Weini Wang 助理書信)*

簡譯如下：

一、建議規畫設計圖中的 Site 2（入口）設置主要的不銹鋼景觀雕塑〔茁長〕（高3米），
　　此作品反映周遭環境、製造虛實互映的氣氛。

二、建議規畫設計圖中的 Site1（樓梯）設置尺寸較小、不銹鋼材質的〔躍昇〕，讓觀賞者
　　可以隨著視線的移動，看到光影反射其表面的變化。

三、〔躍昇〕實際尺寸等進一步的確認，待實際現場測量、修改後再決定。

基地照片

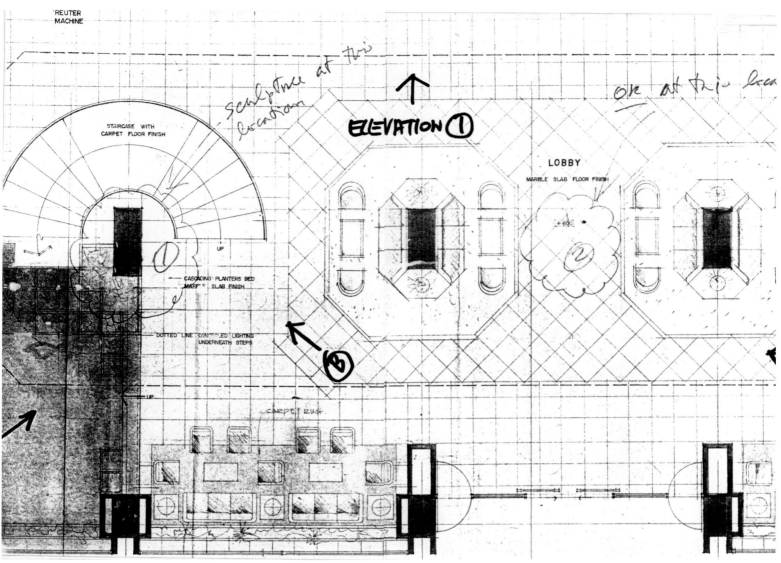

基地配置圖

VIEW AT Ⓑ

基地照片

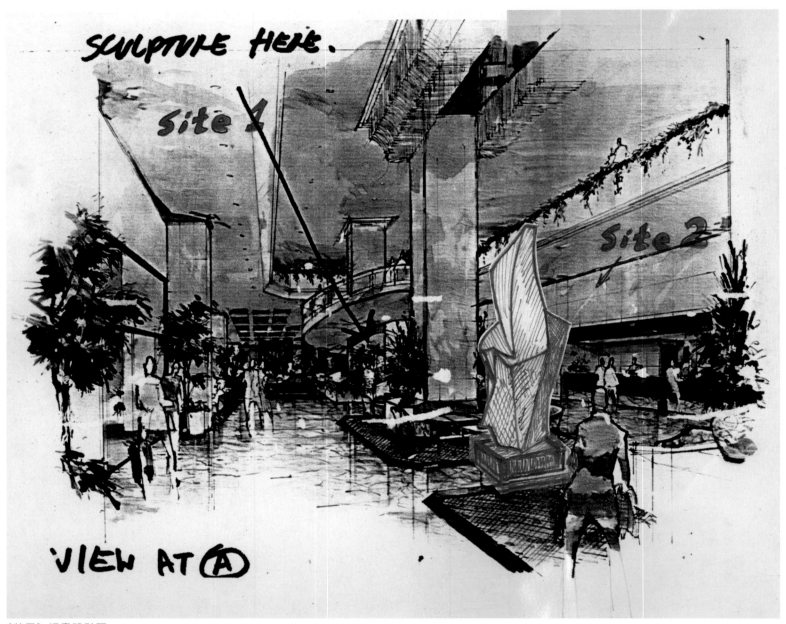

〔茁長〕規畫設計圖

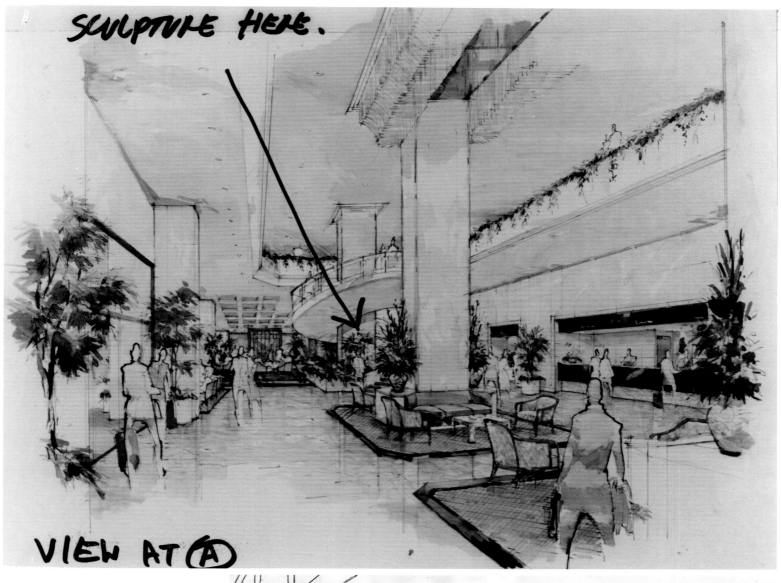

SCULPTURE HERE.

VIEW AT Ⓐ

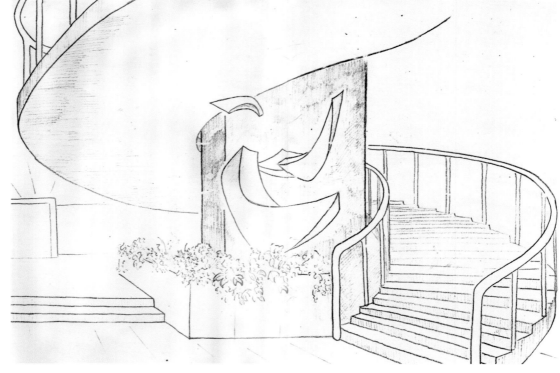

〔躍昇〕規畫設計圖

（資料整理／關秀惠）

◆台北淡水觀音山大橋紀念雕塑^{（未完成）}

The memorial lifescape sculpture installation near the Guanyin Mountain Bridge in Tamsui, Taipei(1984)

時間、地點：1984、台北淡水

◆背景概述

　　此規畫案由建築師葉榮嘉介紹，當時淡水扶輪社社長盧健珪委託楊英風在觀音山大橋附近設置一座紀念景觀雕塑〔慶功成〕，並規畫周邊草坪。然此案因故未完成。（編按）

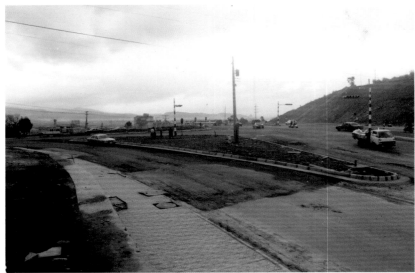

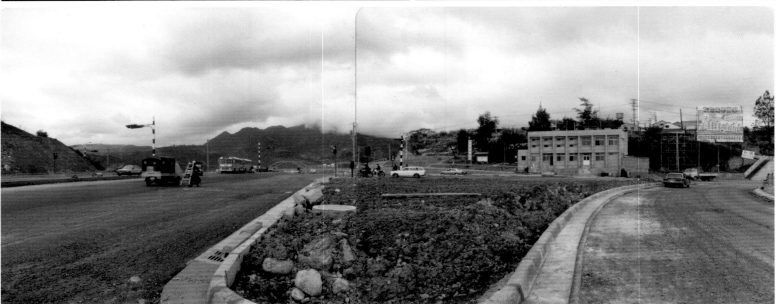

基地照片

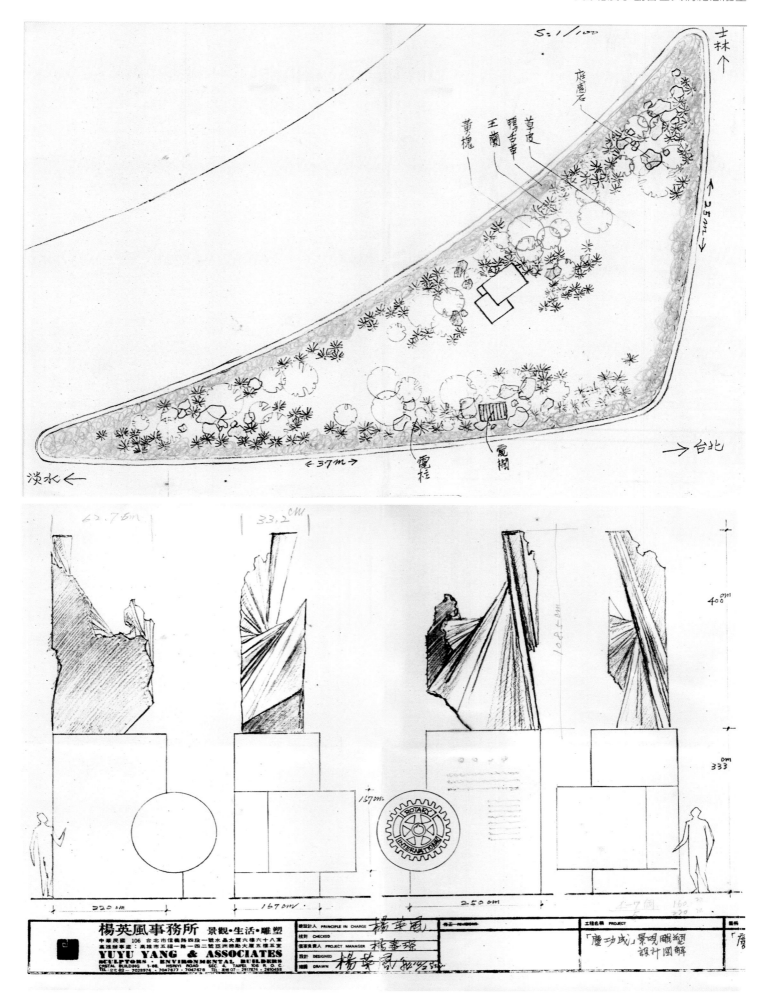

規畫設計圖

〔慶功成〕模型照片

〔慶功成〕模型照片

（資料整理／關秀惠）

◆天母陳重義公館庭園設計 ^{（未完成）}

The garden design for Mr. Chen Chungyi's villa in Tianmu, Taipei(1984-1985)

時間、地點：1984-1985、台北天母

基地配置圖

楊英風事務所 景觀‧生活‧雕塑
YUYU YANG & ASSOCIATES
SCULPTORS、ENVIRONMENTAL BUILDERS

天母陳公館庭園設計

規畫設計圖

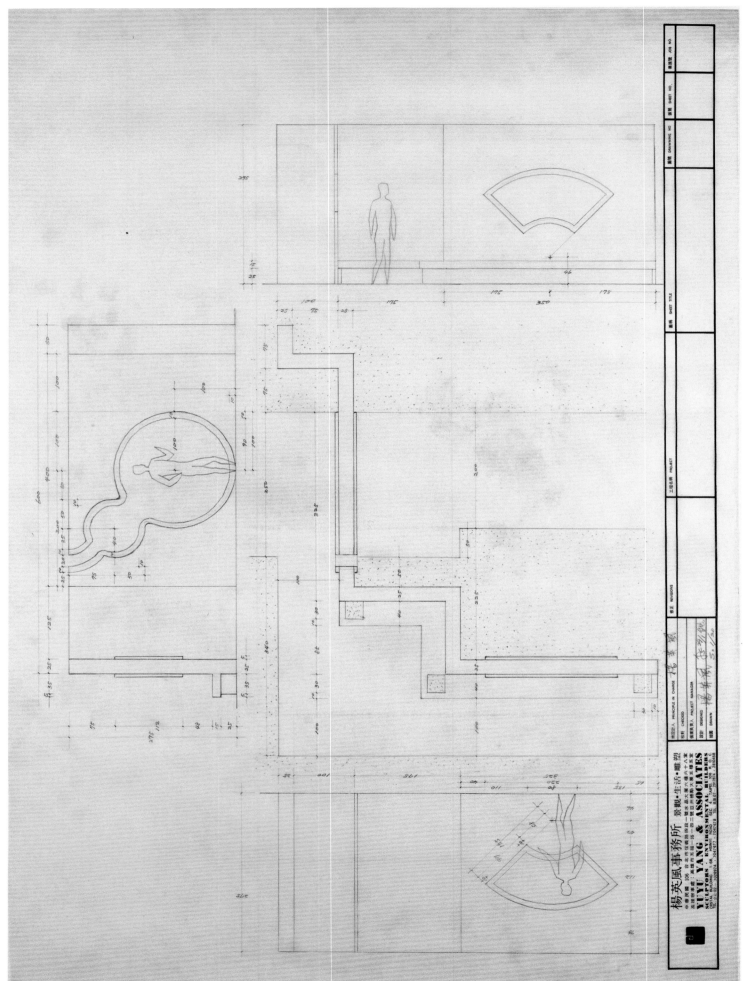

楊英風事務所 景觀‧生活‧雕塑

YUYU YANG & ASSOCIATES
SCULPTORS · ENVIRONMENTAL BUILDERS

月牆設計圖

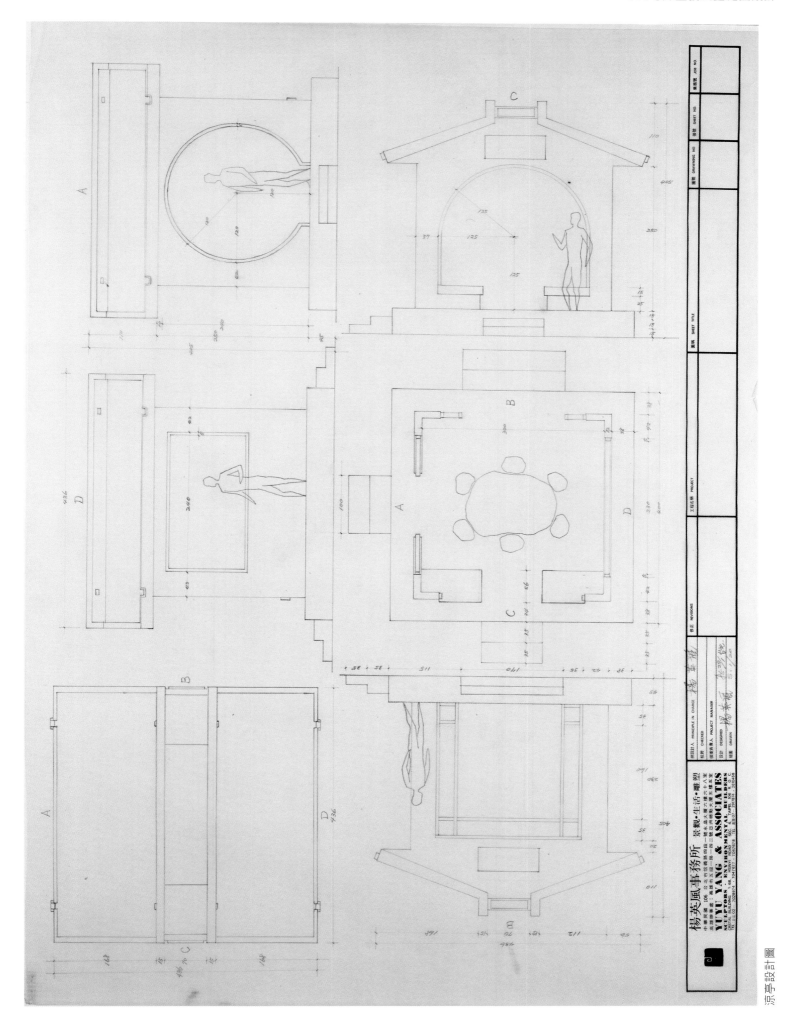

涼亭設計圖

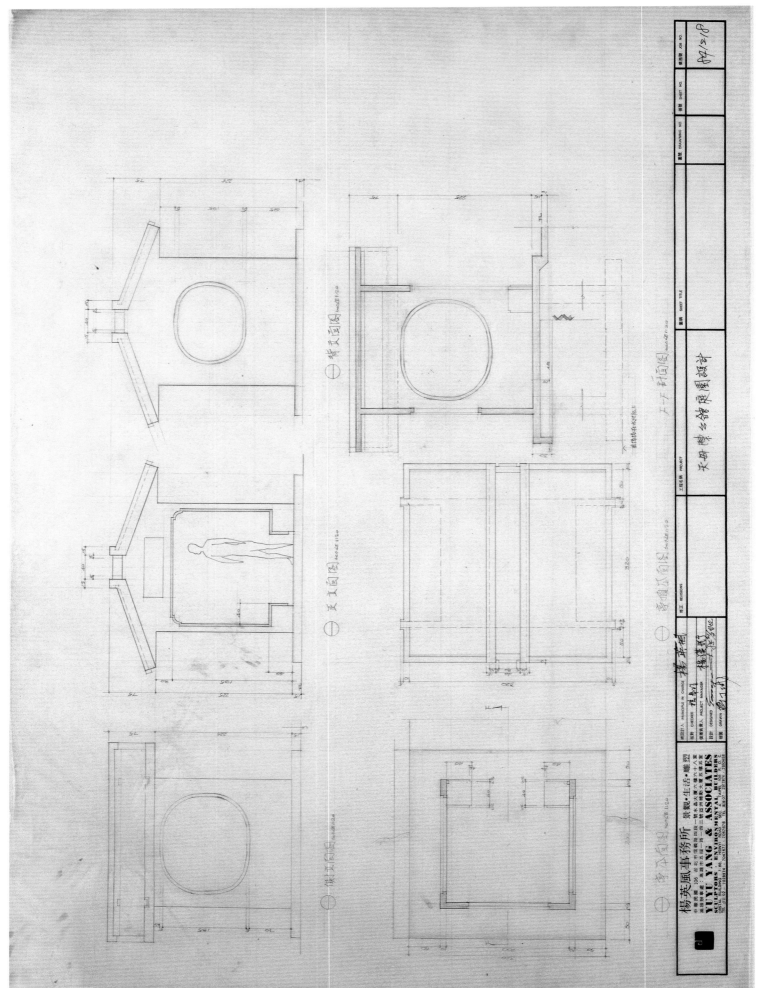

凉亭設計圖

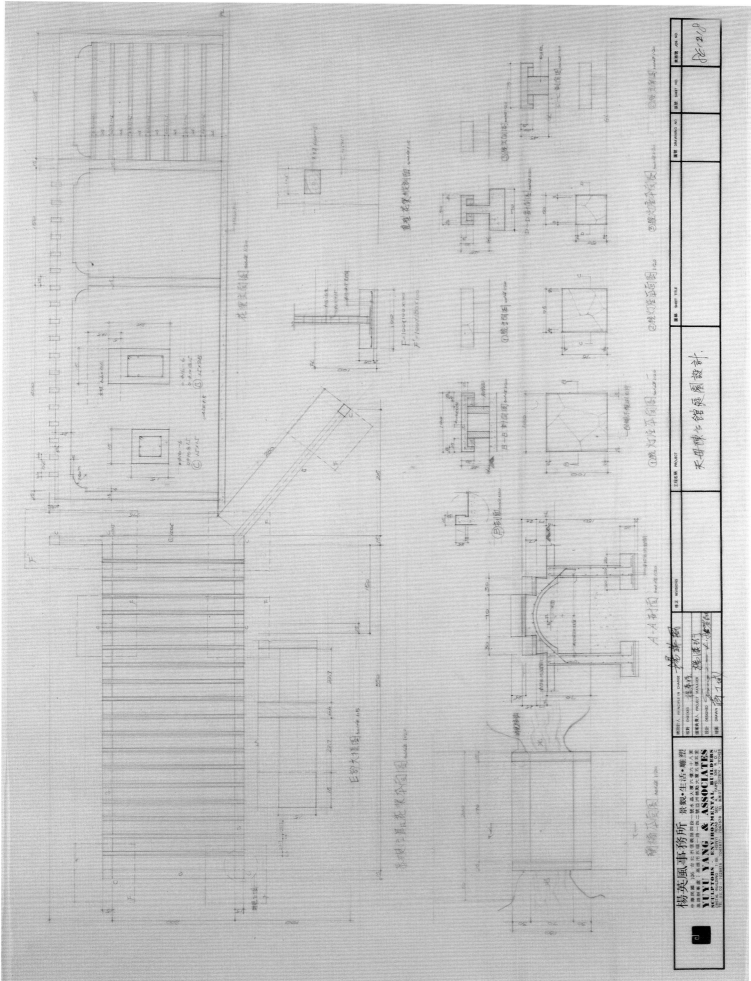

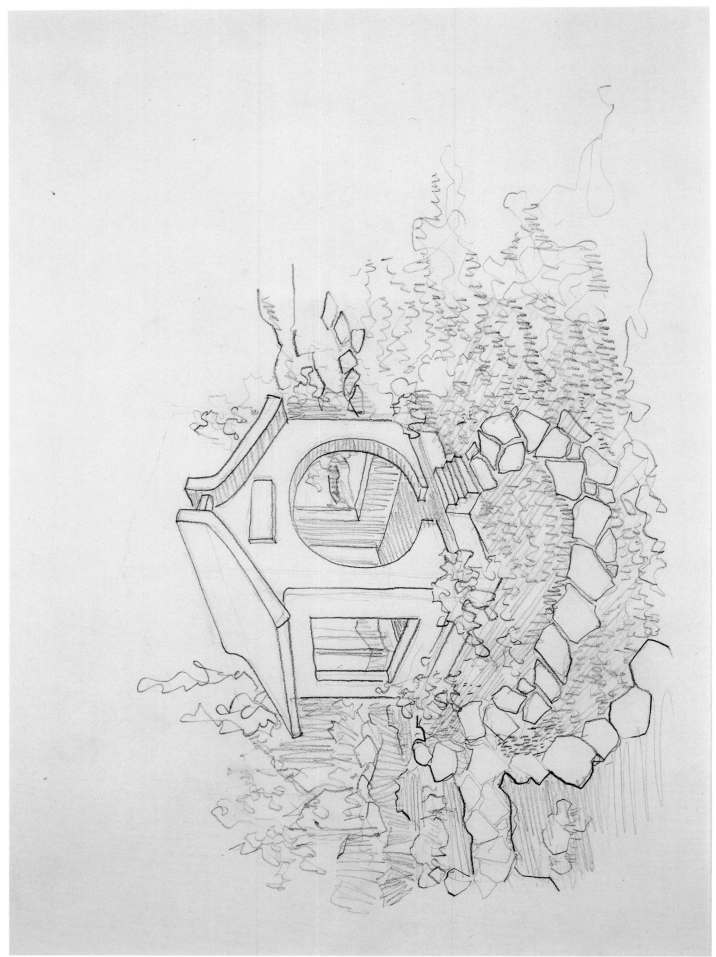

規畫設計透視圖

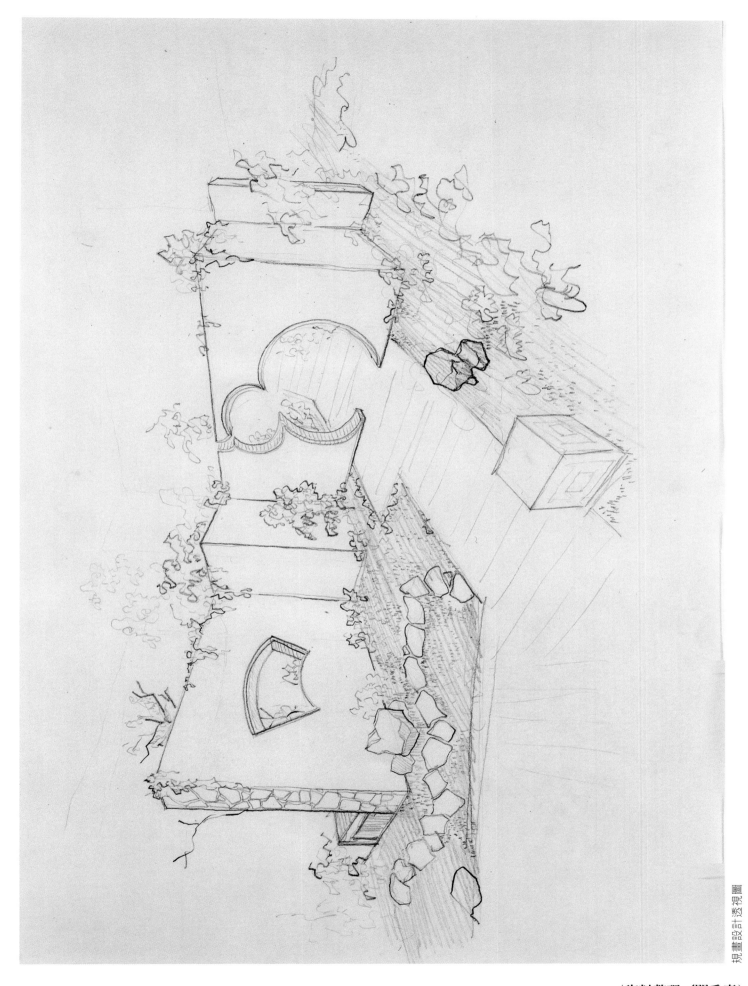

（資料整理／關秀惠）

◆東海大學不銹鋼景觀大雕塑規畫案^{（未完成）}

The grand lifescape sculpture project for the Tunghai University(1984)

時間、地點：1984、台中東海大學

◆背景概述

　　本案是楊英風為調合東海大學圖書館與周遭校園環境風格所提出的景觀雕塑設置計畫，取葫蘆造形，寓意圖書館之於人有如壺裡乾坤的世界，然未獲採用。此構想之後發展成作品〔大千門〕*（編按）*

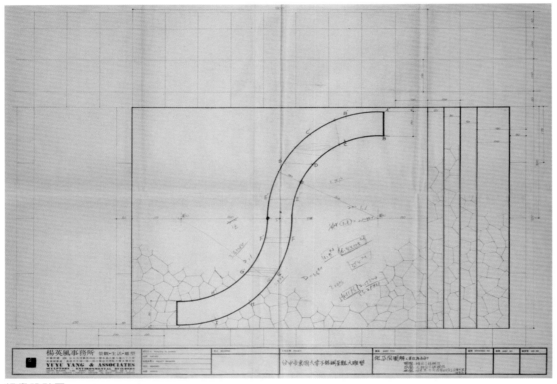

規畫設計圖

1985 景觀雕塑作品〔大千門〕

（資料整理／黃瑋鈴）

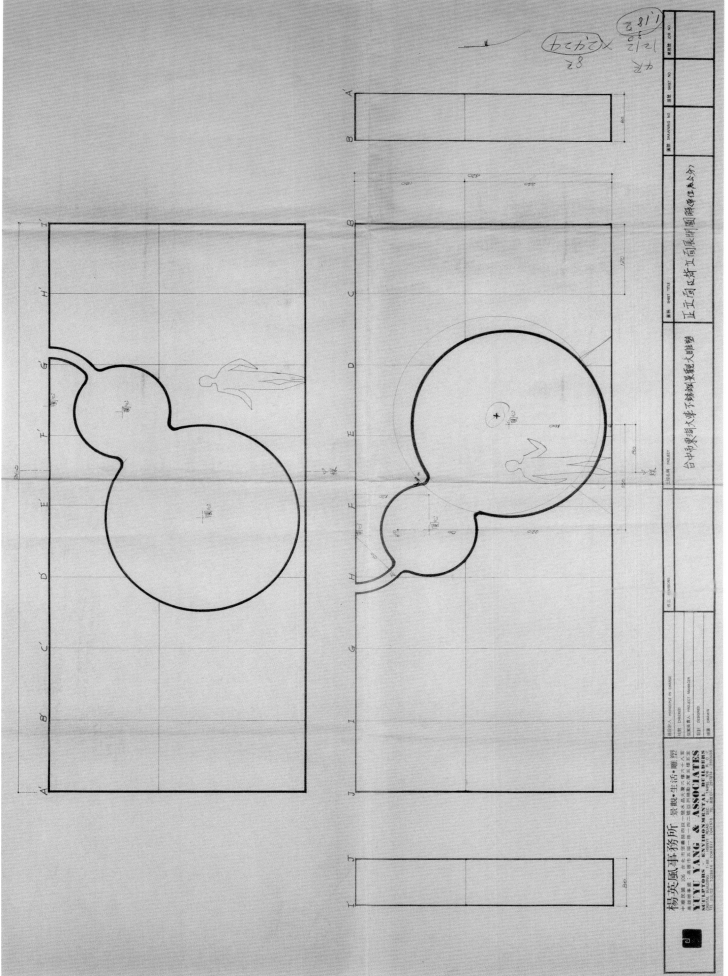

◆新竹中學辛園景觀規畫工程*

The lifescape design for the Xin's Garden at Hsinchu Senior High School(1985)

時間、地點：1985、新竹

◆背景概述

　　本案源於以建築師葉榮嘉為首的第十三屆新竹中學校友為了紀念逝世的辛志平校長，乃集資聘請楊英風製作新竹省立中學前校長辛志平胸像乙座，並請其規畫校園內圖書館旁之樹林「辛園」庭園景觀工程。「辛園」內刻有《辛故校長志平先生行述》一碑，銘曰：「東山鍾靈　竹塹毓秀　春風化雨　師道揚庥　陶鑄多士　邦國是遒　辛公風範　足式千秋」。

（編按）

施工照片

完成影像（2005，龐元鴻攝）

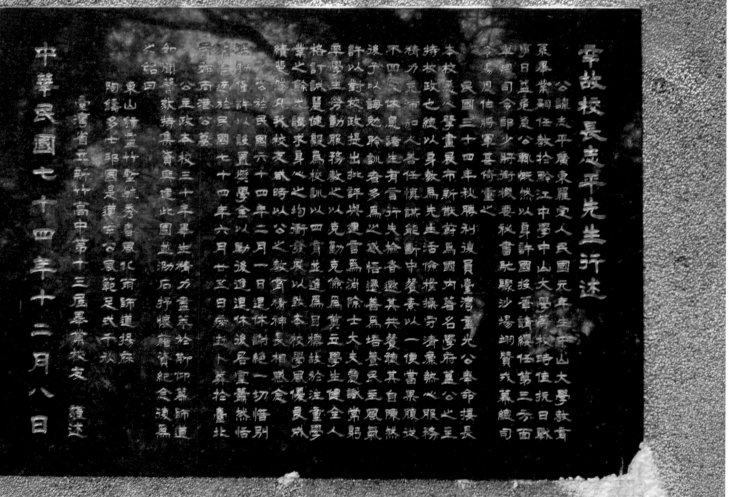

完成影像（2005，龐元鴻攝）

完成影像（2005，龐元鴻攝）

〔辛志平胸像〕完成影像
（2005，龐元鴻攝）

440

完成影像（2005，龐元鴻攝）

（資料整理／關秀惠）

◆國立中興大學校園景觀雕塑規畫案 ^{（未完成）}

The campus lifescape sculpture design for the National Chung Hsing University(1985)

時間、地點：1985 、台中中興大學

◆規畫構想

• 楊英風〈「扭轉乾坤」中興大學景觀雕塑說明〉1986.1.4

一、題名──「扭轉乾坤」

二、象徵──扭轉乾坤，中興大業

三、目的──美化校園，鼓舞精神

四、建置──建置於中興大學校園

五、造型──（1）正面為正三角形的景觀雕塑，高約為 4.5 米，不設台座，直接立於草坪上。

（2）每一旋轉角度，都呈現不同的造型變化，如作 360 度的旋轉觀賞，即能感覺動態變化的意趣。而旋轉到最後一個面，所有自然意趣的造型又統一於正三角型的穩定基型中。

（3）造型過程兼顧「變化」與「統一」的原則。變化可以生出活力，統一便於整合視覺形象，變化與統一兼容並蓄，優美與力道並生。

六、材質──鋼筋混凝土

七、表面處理施以石雕手法

八、涵意──（1）如宇宙引力的放射與相應，如大氣雲水的循環流轉，現無形於有形，以有形象無形。

基地模型照片

基地照片

（2）如山岳的表象，不動的自然恆定力。亦如山岳的理肌（見雕塑切面的內部空隙），靜默中不斷進行的壓力變造（造山運動）。

（3）整個雕塑直率的旋轉線條，具現出一股強大的扭轉動力，帶動空間的氣勢之暢流。這樣的旋動力，是此雕塑品的精神所在，是中國民族健壯氣質的擴散，是祥和博大的文化內涵之放射。故名為「扭轉乾坤」。而衍生出「再創新機」，「中興大業」的相關意義。

（4）這個雕塑每個角度的多樣面貌亦象徵大學教育自由、活潑的多面兼顧、均衡進展的理想。

（5）雕塑的切面，縷空的格紋一如中國殷商銅器的花紋，是中國文化「自然」與「人文」二者圓融合一的表徵。大學教育階段，乃是體認中國文化精髓、繼往開來的起點。

九、結論——故此景觀雕塑，建置於興大校園中，確實可以產生鼓舞氣勢，美化校園的作用。尤為要者，可作為興大建校理念的精神象徵。

基地照片

相關雕塑模型照片

〔扭轉乾坤〕模型照片

相關雕塑模型照片

相關雕塑模型照片

（資料整理／關秀惠）

規畫案速覽
Catalogue

LS072
台北天母滿庭芳庭園景觀設計 ＊
1981
台北天母

LS076
中華汽車楊梅廠入口景觀設計 ＊
1981
桃園楊梅

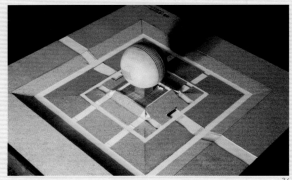

LS073
台北市立美術館〔孺慕之球〕景觀雕塑設置案 ＊
1981
台北市立美術館
未完成

LS077
台北民生東路大廈庭園設計 ＊
1981
台北
未完成

LS074
高雄玄華山文化院景觀規畫案
1981
高雄

LS078
手工業研究所第二陳列館規畫設計案
1981 - 1983
南投草屯

LS075
台元紡織竹北廠入口景觀設計
1981
新竹竹北

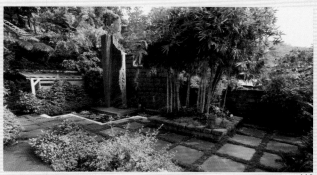

LS079
台北葉榮嘉公館庭院景觀規畫案 ＊
1981-1984
台北

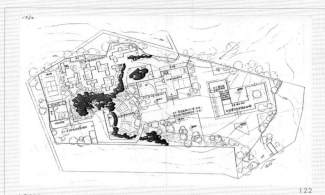

122

LS080
南投日月潭文藝活動中心規畫案 *
1982-1983
南投日月潭
未完成

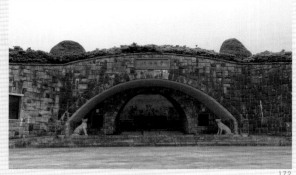

172

LS084
曹仲植壽墓規畫設計案
1983
台北縣

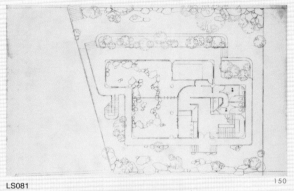

150

LS081
天仁廬山茶推廣中心新建大廈美術工程
1982
南投
未完成

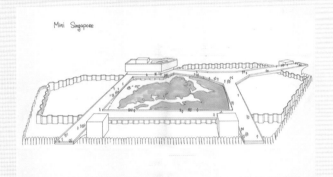

184

LS085
新加坡皇家山公廈規畫與設計案
1983
新加坡
未完成

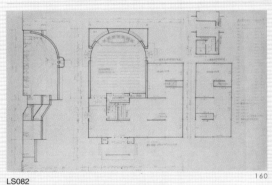

160

LS082
雷射光電館表演及展示空間設計
1982
地點未詳
未完成

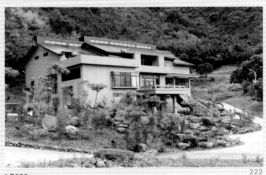

222

LS086
埔里牛眠山靜觀廬規畫設計案
1983
埔里牛眠山

161

LS083
新竹科學工業園區景觀雕塑設置案
1982 - 1983
新竹科學園區
未完成

250

LS087
台北國賓大飯店正廳花鋼石線刻大浮雕美術工程
1983-1984
台北國賓飯店

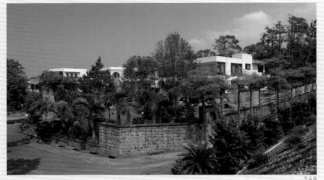

LS088
彰化吳公館庭園暨住宅景觀規畫案 *
1983-1984
彰化

LS092
新加坡 Amara Hotel 景觀雕塑設置案
1984
新加坡
未完成

LS089
台北靜觀樓美術工程
1983-1986
台北重慶南路南海路口

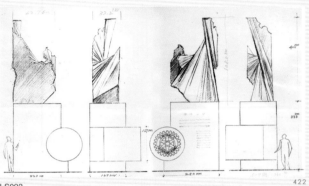

LS093
台北淡水觀音山大橋紀念雕塑
1984
台北淡水
未完成

LS090
台南市立文化中心〔繼往開來〕、〔分合隨緣〕景觀雕塑設置案 *
1984
台南市立文化中心

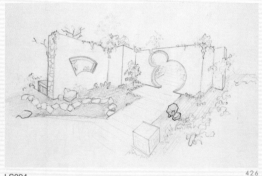

LS094
天母陳重義公館庭園設計
1984-1985
台北天母
未完成

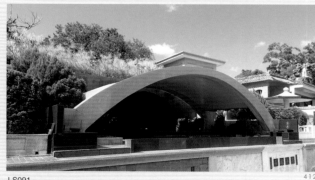

LS091
葉氏墓園規畫設計
1984
台北

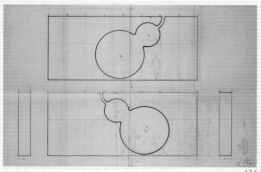

LS095
東海大學不銹鋼景觀大雕塑規畫案
1984
台中東海大學
未完成

LS096
新竹中學辛園景觀規畫工程＊
1985
新竹

436

LS097
國立中興大學校園景觀雕塑規畫案
1985
台中中興大學
未完成

442

編後語

黃瑋鈴，國立台灣大學藝術史研究所畢業，現為楊英風藝術研究中心研究員。

　　景觀雕塑是楊英風獨特的雕塑理念，景觀規畫則是以景觀雕塑的概念為中心，結合構成環境的其他要素，更進一步實現雕塑環境的理想。楊英風少年時曾於東京美術學校受過建築的學院訓練，因而奠定了日後從事景觀規畫、景觀建築等的專業能力，再加上藝術家天賦的造形美感、多種媒材藝術創作的雄厚背景，使得楊英風的景觀規畫作品創意獨到且深具個人特色。尤其許多因應外觀環境特別設計的景觀雕塑，以其特殊的造形語言與外在環境相互對話、共生共榮，展現出立體豐富的質感，更是楊英風雕塑創作的巔峰之作。

　　《楊英風全集》第六卷至第十二卷是景觀規畫系列，整體以時間先後為序列，收錄了楊英風曾經設計過的景觀規畫案。為了讓讀者對楊英風的創作有更全面的認識，不論這些規畫案最終是否完成，只要現存有楊英風曾經設計過的手稿、藍圖等資料，都一一納入呈現。景觀規畫案與純粹的藝術創作差別在於，景觀規畫還涉及了業主的喜好、需求、欲達成的效果、經費來源等許多藝術以外的現實層面。但難能可貴的是，讀者可以發現不論規畫案的規模大小，楊英風總是以藝術創作的精神，投注全部心力，力求創新，因此有許多未完成的規畫案，反而更為精采突出。這些創意十足、藝術性兼具的規畫案，雖然礙於當時環境、資金等因素而未能實現，但仍期許未來等待機緣成熟，有成真的一天。

　　規畫案的呈現以第一手資料的整理彙整為目標，分為文字及圖版兩個部分。文字包括案名、時間、地點、背景概述、規畫構想、施工過程、相關報導、附錄資料等部分；圖版則包括基地配置圖、基地照片、規畫設計圖、模型照片、施工圖、施工計畫、完成影像、往來公文、往來書信、相關報導、附錄資料等部分。編者除了視內容調整案名（案名附註＊號者為經編者調整）及概述背景外，餘皆擇取楊英風所留存的第一手資料作精華式的呈現。因此若保存下來的資料不全面，有些項目就會付諸闕如。另外，時代的判定亦以現今所見資料的時間為準，可能會有與實際年代有所出入的情況，此點尚賴以後新資料的發現及專家學者們的考證研究，請讀者們見諒。

　　如此數量眾多的規畫案由潘美璟、關秀惠等歷任編輯於散亂零落的原始資料中歸類整理而逐漸成形。在這些基礎上，再由我及秀惠作最後的資料統整、新增等工作，中心同仁賴鈴如也參與分擔本冊中的部分規畫案，同仁吳慧敏亦協助校稿工作，合眾人之力才得以完成本冊的編輯工作。主編蕭瓊瑞教授專業的藝術史背景及其豐富的寫作、出版經驗，是我們遇到困難時的最大支柱及解題庫，謝謝蕭老師的指導及耐心。董事長釋寬謙則提供所有設備、資源上的需求，讓編輯工作得以順利進行。還要謝謝藝術家出版社的美術編輯柯美麗小姐，以其深厚的專業涵養及知識提供許多編輯上的寶貴建議，亦全力滿足我們這些美編門外漢們的各項要求。最後還要謝謝國立交通大學提供優良的編輯工作環境、設備及工讀生等資源，支持《楊英風全集》的出版。

Afterword

Wei Ling Huang, graduated from Graduate Institute of Art History, National Taiwan University. Currently Researcher at Yuyu Yang Art Research Centre.

Translated by Manwen Liu

Lifescape is a unique sculptural concept of Yuyu Yang. It is the central principle of Landscape Planning that combines several constituent factors to further realizes the shaping of an environment. Yuyu's early academic training at Tokyo Academy of Arts gave him strong foundation as a professional in landscape planning and landscape architecture. Moreover, his aesthetics intuition as an artist and solid background in multimedia production render his landscape designs unique and full of characters. Some of his greatest Lifescape sculptures are the result of dialogues between forms and environment, tailor-made to specific environs with rich three-dimensional texture meant to flourish with their surroundings.

Volume 6 and Volume 12 of *Yuyu Yang Corpus* chronologically compiled his Lifescape works. To give readers an overall understanding of Yuyu's works, we collected all of Yuyu's manuscripts and blueprints, whether the projects had been completed or not. Landscape Planning is different from pure art creation, because it involves other factors that are beyond art, such as the patrons' preferences, needs, desired results, and funds. However, what is worthwhile to mention here is that regardless of the project's scale, Yuyu always persisted with his creative attitude to do his best to strive for innovation. Hence, several of his unfinished projects, on the contrary, are particularly remarkable. Those artistic, innovative but unfinished projects could not be completed at that time; nevertheless, it is hoped that they will be accomplished one day when the time is right.

The presence of Yuyu's lifescape projects aims at collating the first-hand documents, which are divided into 2 parts: the scripts and the plates. The scripts include the written information of the project, such as the name, the time, the place, the background, the conception, the process of construction, the media coverage, and appendixes; the plates include the illustrative information of the project, such as the site plans, the site photos, the design plans, the model pictures, the construction plans, the images, the official documents and the letters with the patrons, the media coverage, and the appendixes. The editors keep Yang's first-hand information as much as possible, except revising some of the titles (marked with *) and the descriptive backgrounds of the projects according to the contents. Consequently, the imperfection of materials that Yuyu left causes the missing information in some of the items. On the other hand, the dates shown here are based on the information that we possess; however, there might be discrepancies. To this point, we are asking your tolerance, and we look forward to new findings and research from professionals in the future.

Thanks to the previous editors such as Mei-Jing Pan and Xiu-Hui Guan, these original materials in such huge quantity can be gradually categorized. Hsiu Hui and I then assembled the final informative materials. My colleague Ling-Ru Lai also participated in collating some projects in this volume. Moreover, my colleague Hui-Min Wu was helpful for proofreading the scripts. Only through collaboration can this volume be completed. I am hereby indebted to the Chief Editor, Professor Chong Ray Hsiao, who has been our supporter and instructor with his academic background in art history, offering his advice with his rich experiences in publishing as well as writing. We are grateful for his instruction and patience. Besides, President Kuan Qian Shi fulfilled our needs in equipment and resources. Furthermore, I am grateful for the Graphic Designer Ms. Mei Li Ke of Artist Publishing, for her generosity in sharing with us her expertise and knowledge. Last but not least, I must thank National Chiao Tung University for giving us a pleasant working environment, facilities and part-time employees; the University has been instrumental in making *Yuyu Yang Corpus* a reality.

國家圖書館出版品預行編目資料

楊英風全集. 第九卷, 景觀規畫 = Yuyu Yang Corpus
volume 9, Lifescpae design ／蕭瓊瑞總主編.
——初版.——台北市：藝術家，
2009.04　冊：24.5×31 公分

ISBN 978-986-6565-35-9（第 9 卷：精裝）.

　1.景觀工程設計

929　　　　　　　　　　　　　98005391

楊英風全集 第九卷
YUYU YANG CORPUS

發　行　人／吳重雨、張俊彥、何政廣
指　　　導／行政院文化建設委員會
策　　　劃／國立交通大學
執　　　行／國立交通大學楊英風藝術研究中心
　　　　　　財團法人楊英風藝術教育基金會
諮詢委員會／召　集　人：張俊彥、吳重雨
　　　　　　副召集人：蔡文祥、楊維邦、楊永良（按筆劃順序）
　　　　　　委　　　員：林保堯、施仁忠、祖慰、陳一平、張恬君、葉李華、
　　　　　　　　　　　　劉紀蕙、劉育東、顏娟英、黎漢林、蕭瓊瑞（按筆劃順序）
執 行 編 輯／總 策 劃：釋寬謙
　　　　　　策　　　劃：楊奉琛、王維妮
　　　　　　總 主 編：蕭瓊瑞
　　　　　　副 主 編：賴鈴如、黃瑋鈴、陳怡勳
　　　　　　分冊主編：黃瑋鈴、關秀惠、賴鈴如、吳慧敏、蔡珊珊、陳怡勳、潘美璟
　　　　　　美術指導：李振明、張俊哲
　　　　　　美術編輯：柯美麗
　　　　　　封底攝影：高　媛

出　版　者／藝術家出版社
　　　　　　台北市重慶南路一段 147 號 6 樓
　　　　　　TEL:(02) 23886715　FAX:(02) 23317096
　　　　　　郵政劃撥：01044798 ／藝術家雜誌社帳戶

總　經　銷／時報文化出版企業股份有限公司
　　　　　　中和市連城路 134 巷 16 號
　　　　　　TEL:(02) 2306-6842

南部區域代理／台南市西門路一段 223 巷 10 弄 26 號
　　　　　　TEL:(06) 2617268　FAX:(06) 2637698

初　　　版／2009 年 4 月
定　　　價／新台幣 1800 元
I S B N　978-986-6565-35-9（第九卷：精裝）